서상우 구술집

국립중앙도서관 출판예정도서목록(CIP)
서상우 구술집 / 채록연구: 전봉희, 우동선, 최원준
서울 : 마티, 2018
246p. ; 170x230mm
(목천건축아카이브 한국현대건축의 기록 ; 8)

ISBN 979-11-86000-73-1 04600 : ₩30000
ISBN 978-89-92053-81-5 (세트) 04600
한국 현대 건축[韓國現代建築]

540.09111-KDC6
720.9519-DDC23
CIP2018033430

목천건축아카이브
한국현대건축의 기록 8

서상우 구술집

채록연구
전봉희, 우동선, 최원준

마티

일러두기

본문에서 대화자 "서"는 서상우, "전"은 전봉희, "우"는
우동선, "최"는 최원준, "김"은 김미현을 말한다.

() – 지문
[] – 채록자가 수정 또는 추가한 부분
" " – 대화 중 타인의 말을 인용한 구절
⟨ ⟩ – 작품 제목
《 》 – 전시회, 음악회, 공연제, 무용제, 영화제, 축제
등의 행사 제목
「 」 – 논문 혹은 기타 간행물 속에 포함된 소품
저작물명
『 』 – 단행본, 일간지, 월간지, 동인지, 시집 등 일련의
간행물명

본문에 저작권 표기가 되어 있지 않은 도판은 모두
서상우가 제공한 것이다.

제1차 구술
일시. 2017년 5월 9일 화요일 오후 3시
장소. 목천김정식문화재단 이사장실
진행.
구술. 서상우
채록연구. 전봉희, 우동선, 최원준, 김미현
촬영. 김태형
기록. 김태형

제2차 구술
일시. 2017년 6월 2일 금요일 오후 4시
장소. 목천김정식문화재단 회의실
진행.
구술. 서상우
채록연구. 전봉희, 우동선, 최원준, 김미현
촬영. 김태형
기록. 김태형

제3차 구술
일시. 2017년 6월 21일 수요일 오후 4시
장소. 목천김정식문화재단 회의실
진행.
구술. 서상우
채록연구. 전봉희, 우동선, 최원준, 김미현
촬영. 김태형
기록. 김태형

제4차 구술
일시. 2017년 7월 4일 화요일 오후 4시
장소. 목천김정식문화재단 회의실
진행.
구술. 서상우
채록연구. 전봉희, 우동선, 최원준, 김미현
촬영. 김태형
기록. 김태형

제5차 구술
일시. 2017년 7월 19일 화요일 오후 4시
장소. 목천김정식문화재단 회의실
진행.
구술. 서상우
채록연구. 전봉희, 우동선, 최원준, 김미현
촬영. 김태형
기록. 김태형

제6차 구술
일시. 2017년 10월 12일 목요일 오후 1시 20분
장소. 고양시 벽제동 프레리 하우스
진행.
구술. 서상우
채록연구. 전봉희, 우동선, 최원준, 김미현
촬영. 김태형
기록. 김태형

1차 전사 및 교정
날짜. 2017년 9월 – 2017년 11월
담당. 김태형

교열 및 검토
날짜. 2017년 12월 – 2018년 4월
담당. 전봉희, 우동선, 김미현

전사원고 보완 및 각주 작업
날짜. 2018년 1월 – 2018년 5월
담당. 성나연, 김태형

검토
날짜. 2018년 5월 – 2018년 8월
담당. 전봉희, 우동선, 김미현

도판 삽입
날짜. 2018년 5월 – 2018년 8월
담당. 김태형

총괄 검토
날짜. 2018년 9월 – 2018년 10월
담당. 전봉희, 우동선, 김미현

목차

살아 있는 역사, 현대건축가 구술집 시리즈를 시작하며

우리는 이제야 비로소 전 세대의 건축가를 갖게 되었다. 1945년 제2차 세계대전의 종전과 함께 해방을 맞이하였지만, 해방 공간의 어수선함과 곧이어 터진 한국전쟁으로 인해 본격적인 새 국가의 틀 짜기는 1950년대 중반으로 미루어졌다. 건축계도 예외는 아니어서, 1946년 서울대학교에 건축공학과가 설치된 이래 1950년대 중반에 이르러서야 비로소 전국의 주요 대학에 건축과가 설립되어 전문 인력의 배출 구조를 갖출 수 있었다. 1950년대에 대학을 졸업하고 사회로 진출한 세대는 한국의 전후 사회체제가 배출한 첫 번째 세대이며, 지향점의 혼란 없이 이후 이어지는 고도 경제 성장기에 새로운 체제의 리더로서 왕성하고 풍요로운 건축 활동을 할 수 있었던 행운의 세대라고 할 수 있다. 이들이 은퇴기로 접어들면서, 우리의 건축계는 학생부터 은퇴 세대까지 전 세대가 현 체제 속에서 경험과 인식을 공유하는 긴 당대를 갖게 되었다. 실제 나이와 무관하게 그 앞선 세대에 속했던 소수의 인물들은 이미 살아서 전설이 된 것에 반하여, 이들은 은퇴를 한 지금까지 아무런 역사적 조명도 받지 못하고 있다. 단지 당대라는 이유, 또는 여전히 현역이라는 이유로 그들은 관심의 대상에서 벗어나 있다. 우리의 건축사가 늘 전통의 시대에, 좀 더 나아가더라도 근대의 시기에서 그치고 마는 것도 바로 이 때문이다.

빈약한 우리나라 현대건축사를 구성하기 위해서는 이들 전후 세대에서 출발하여야 한다. 무엇보다 이들은 현재의 한국 건축계의 바탕을 만든 조성자들이다. 이들은 수많은 새로운 근대 시설들을 이 땅에 처음으로 만들어 본 선구자이며, 외부의 정보가 제한된 고립된 병영 같았던 한국 사회에서 스스로 배워나가지 않으면 안 되었던 창업의 세대이다. 또한 설계와 구조, 시공과 설비 등 건축의 전 분야가 함께 했던 미분화의 시대에 교육을 받았고, 비슷한 환경 속에서 활동한 건축일반가의 세대이기도 하다. 이들 세대 중에는 대학을 졸업한 후 건축설계에 종사하다가 건설회사의 대표가 된 이도 있고, 거꾸로 시공회사에 근무하다가 구조전문가를 거쳐 설계자로 전신한 이도 있다. 그렇기 때문에 건축가의 직능에 대한 오랜 역사를 가지고 있는 서구사회의 기준으로 이 시기의 건축가를 재단하는 일은 서구의 대학교수에서 우리의 옛 선비 모습을 찾는 일만큼이나 어려운 일이다. 따라서 이들 세대의 건축가에 대한 범주화는 좀 더 느슨한 경계를 갖고 접근하지 않으면 안 되고, 기록 대상 작업 역시 예술적 건축작품에 한정할 수 없다.

구술 채록은 살아 있는 사람의 이야기를 그대로 채록한다는 점에서 구체적이고 생생하다. 하지만 구술의 바탕이 되는 기억은 언제나 개인적이고

불완전하기 때문에 감정적이거나 편파적일 위험성도 아울러 가지고 있다. 이런 위험에도 불구하고, 현대 역사학에서 구술사를 중시하는 것은 다음과 같은 이유 때문이다. 우선, 기존의 역사학이 주된 근거로 삼고 있는 문자적 기록 역시 엄밀한 의미에서 편향적이고 불완전하다는 반성과 자각에 근거한다. 즉 20세기 중반까지의 모든 역사학은 기본적으로 문자기록을 기본 자료로 삼고 있는데, 이러한 방법은 문자에 대한 접근도에 따라 뚜렷한 차별적 요소를 내재하고 있다. 그러므로 역사는 당대 사람들이 합의한 과거 사건의 기록이라는 나폴레옹의 비아냥거림이나, 대부분의 역사에서 익명은 여성이었다는 버지니아 울프의 통찰을 굳이 인용하지 않더라도, 패자, 여성, 노예, 하층민의 의견은 정식 역사에 제대로 반영되기 힘들었다. 이 지점에서 구술채록이 처음으로 학문적 방법으로 사용된 분야가 19세기말의 식민지 인류학이었다는 사실은 자연스럽다.

하지만 단순히 소외된 계층에 대한 접근의 형평성 때문에 구술채록이 본격적인 역사학에서 중요한 수단으로 간주된 것은 아니다. 모리스 알박스(Maurice Halbwachs, 1877-1945)의 집단기억 이론에 따르면, 모든 개인의 기억은 그가 속한 사회 내 집단이 규정한 틀에 의존하며, 따라서 개인의 기억은 개인의 것에 그치지 않고 가족이나 마을, 국가의 의식을 반영하고 있다. 따라서 개인의 기억에 근거한 구술채록은 개인적인 차원에 그치지 않고 그가 속한 시대적 집단으로 접근하는 유효한 수단이 될 수 있는 것이다. 이에 더하여, 프랑스의 아날 학파 이래 등장한 생활사, 일상사, 미시사의 관점은 전통적인 역사학이 지나치게 영웅서사 중심의 정치사에 함몰되어 있는 것에 대한 비판을 가하고 있다. 그러므로 역사적 당위나 법칙성을 소구하는 거대 담론에 매몰된 개인을 복권하고, 개인의 모든 행동과 생각은 크건 작건 그가 겪어온 온 생애의 경험 속에서 주관적으로 이해되어야 한다는 생애사의 방법론이 등장하게 되었다.

이러한 구술채록의 방법은 처음에는 전직 대통령이나 유명인들의 은퇴 후 기록의 형식으로 시작되었으나 영상매체 등의 저장기술이 발달하면서 작품이나 작업의 모습을 함께 보여주는 것이 보다 효과적인 예술인들에 대한 것으로 확산되었다. 이번 시리즈의 기획자들이 함께 방문한 시애틀의 EMP/SFM에서는 미국 서부에서 활동한 대중가수들의 인상 깊은 인터뷰 영상들을 볼 수 있었다. 그 내부의 영상자료실에서는 각 대중가수가 자신의 생애를 이야기하며 자연스럽게 각각의 곡들이 어떻게 만들어지게 되었는지, 그것이 자신의 경험과 어떠한 관련이 있는지를 편안한 자세로 말하고 노래하는 인터뷰 자료를 보고 들을 수 있다. 건축가를 대상으로 한 것 중에는, 시카고 아트 인스티튜트에서 운영하는 건축가 구술사 프로젝트(Chicago Architects Oral History Project,

http://digital-libraries.saic.edu/cdm4/index_caohp.php?CISOROOT=/caohp)가
대표적인 사례이다. 이미 1983년에 시작하여 30년에 가까운 역사를 가지고 있는
대규모의 자료관으로 성장하였다. 처음에는 시카고에 연고를 둔 건축가로부터
시작하였으나 최근에는 전 세계의 건축가로 그 대상을 확대하여, 작게는 하나의
프로젝트에 대한 인터뷰에서부터 크게는 전 생애사에 이르는 장편의 것까지
모두 포괄하고 있고, 공개 형식 역시 녹취문서와 음성파일, 동영상 등 여러
매체를 다양하게 이용하고 있다.

우리나라에서 구술채록의 활동이 본격화된 것은 2000년 이후의 일이
라고 생각된다. 아카이브에 대한 관심이 높아지면서, 그리고 아카이브가 도서를
중심으로 하는 도서관의 성격을 벗어나 모든 원천자료를 대상으로 한다는
점에서 구술사도 더불어 관심을 끌게 되었다. 대표적인 사례가 2003년에 시작된
국립문화예술자료관(한국문화예술위원회에 서 2009년 독립)에서 진행하고
있는 문화예술인들에 대한 구술채록 작업이다. 건축가도 일부 이 사업에
포함되어 이제까지 박춘명, 송민구, 엄덕문, 이광노, 장기인 선생 등의 구술채록
작업이 완료되었다.

목천김정식문화재단은 정림건축의 창업자인 김정식 dmp건축 회장이
사재를 출연하여 설립한 민간 비영리 재단법인이다. 공공 기관이나 민간 기업이
다루지 못하는 중간 영역의 특색 있는 건축문화사업을 목표로 하고 있다.
2006년 재단 설립 이후 첫 번째 사업으로 친환경건축의 기술보급과 문화진흥을
위한 사업을 수행한 바 있다. 현대건축에 대한 아카이브 작업은 2010년 봄
시범사업을 진행하면서 구체화되기 시작하여, 2011년 7월 16일 정식으로
목천건축아카이브의 발족식을 가게 되었다. 설립시의 운영위원회는 배형민을
위원장으로 하여, 전봉희, 조준배, 우동선, 최원준, 김미현 등이 운영위원으로
참여하였다.

역사는 자료를 생성하고 끊임없이 재해석하는 과정이다. 자료를 만드는
일도 해석하는 일도 역사가의 본령으로 게을리 할 수 없다. 구술채록은 공중에
흩뿌려 날아가는 말들을 거두어 모아 자료화하는 일이다. 왜 소중하지 않겠는가.
목천건축아카이브의 이번 작업이 보다 풍부하고 생생한 우리 현대건축사의
구축에 밑받침이 되기를 기대한다.

2011년 5월
목천건축아카이브 운영위원
전봉희

『서상우 구술집』을 펴내며

목천건축아카이브에 의한 건축가 구술채록작업이 시작한지 벌써 햇수로는 8년이 되었고, 이번에 출간하는 서상우 선생의 구술채록집도 호수로 8호가 된다. 중간에 4.3.그룹을 대상으로 한 3호와 원정수와 지순 부부 건축가를 상대로 한 5호가 있어서 대상으로 한 건축가의 수는 열을 넘었으니 이제 적지 않은 시간과 이력이 쌓였다고 볼 수 있다. 그 사이 우리와 비슷한 구술채록 작업이 다른 곳에서도 진행되기도 하고, 국립현대미술관이나 서울역사박물관 같은 기관에서 건축가의 작품과 활동을 다루는 전시회가 빈번히 개최되기도 하여, 우리나라 현대 건축사를 둘러싼 환경이 크게 변하였음을 실감한다.

구술채록 작업은 가능한 있었던 사실을 그대로 생생하게 기록하여 후대에 전달하는 것을 목표로 한다는 점에서 비장(祕藏)의 역사라고 할 수 있지만, 수많은 건축가들 가운데 누구를 대상으로 할 것인가를 선정한다는 점에서 이미 보감(寶鑑)의 역사이기도 하다. 더욱이 구술과 채록의 전 과정은 기억하고 싶은 것을 기억하는 구술자와 묻고 싶은 것을 묻는 채록자 사이의 상호 작용에 의하여 진행되므로, 구술채록 그 자체는 있는 그대로의 사실(事實)이기 보단 이미 기록된 사실(史實)에 가까울 것이다.

서상우 선생은 여러 가지 면에서 이전의 대상자와 차별성을 갖는다. 연배로는 1937년생으로 윤승중 선생과 동갑이지만, 도중에 전쟁과 군입대 등으로 대학은 1963년에 졸업하게 되니 이제까지의 구술 대상자 가운데 가장 늦다. 또 서상우 선생은 홍익대학에서 수학한 첫 번째 구술 대상자가 된다. 홍익대학의 건축미술과 개설이 1954년의 일로 서울대학에 비해 8년 늦으니 크게 어색한 일은 아니지만 앞으로 좀 더 균형을 잡아나갈 필요가 있다. 그리고 무엇보다도 서상우 선생은 꾸준히 많은 건축설계 작품을 남겼지만, 28살이라는 이른 나이에 교육에 투신하여 평생을 건축교육에 헌신한 건축교육가이자 국립중앙박물관을 비롯한 주요 박물관 건립에 주도적으로 관여한 박물관건축프로그램의 전문가라는 점에서 차별성을 갖는다.

서상우 선생의 전문가로서의 활동은 크게 전반부와 후반부로 나눠 볼 수 있는데, 전반부는 홍익공전과 중앙대학, 국민대학 등에서 설계를 중심으로 한 건축교육에 주력하면서 동시에 외부와 협력하여 활발한 설계 작업을 하던 시기이고, 후반부는 박물관을 중심으로 한 문화시설에 대한 연구와 저술, 그리고 학회활동에 주력한 시기로 볼 수 있다. 1988년에 완성한 현대의 박물관 건축에 관한 박사학위논문에서 시작하여, 그 내용을 보완하여 1995년 3권의 박물관 건축 총서를 발간하고, 1997년에 박물관건축학회를 발족할 때까지 그의 50대에

해당하는 10년간은 그 이행기로 볼 수 있다.

　　주지하는 바와 같이, 올림픽을 유치한 1980년대 초부터 이후 IMF 경제
위기를 맞이한 1990년대 말까지의 한국 사회는 준비 없이 빗장이 풀린 세계화,
국제화의 명과 암을 모두 경험한 시기였다고 볼 수 있다. 이 과정에서 상황
논리에 기반한 한국적 기준과 논리는 설 자리를 잃고 국제적으로 통용되는
보편적 기준이 빠르고 강압적으로 이입되기 시작하였다. 건축 시장에서도
보다 전문적이고 세분화된 업역이 형성되기 시작하였고, 건축 교육도 예외는
아니었다. 학교당 겨우 대여섯의 교수가 건축의 전 분야를 종합적으로 교육하던
것이 1980년대까지의 상황이고, 1990년대를 거치면서 교수의 수는 두 배 이상
증가하고, 그만큼 가르치는 분야는 전문화되어 갔다.

　　서상우 선생은 이 과정에서 보편적 기준에 따른 전문화의 방편으로 자신의
영역을 박물관 건축 프로그래밍으로 특화해나갔다고 볼 수 있다. 즉, 전반기의
서상우 선생이 총합적인 건축인, 보다 구체적으로는 설계와 교육을 양손에 나눠
쥔 건축과 교수의 한 시대상을 충실히 대변하고 있다면, 후반기의 서상우 선생은
전반적으로 개방되고 팽창하는 건축 시장 속에서 자신의 영역을 특화해 전문
영역을 구축해나가는 전문가의 모습을 보여주고 있다. 이 두 가지의 이미지는
20세기말을 관통하면서 우리 건축계가 겪는 일반적인 모습이며, 이 과정에서
많은 인물들이 뜨고 지는 모습을 보아왔다.

　　그렇다면 개인 서상우는 어떻게 이 전환기를 부드럽게 통과하여 두
가지의 면모를 모두 가질 수 있었을까? 박물관 건축을 전공으로 하게 된 계기에
대해서는 박사학위 논문을 준비하면서 우연하게, 혹은 당시 심사위원장이었던
이광노 선생의 추천에 의한 것이었다고 겸손하게 토로하고 있지만, 세상일에
준비 없는 결과는 없는 법이다. 오히려 구술 채록을 진행해오면서 필자가 느낀
바를 토로하자면, 이와 같은 성공적인 변신의 열쇠는, 매사에 최선을 다하는
부지런함과 헌신이라는 개인적 덕성에서 찾는 것이 정당할 것이다. 전쟁으로
인하여 동년배들보다 2년 늦게 학교를 다녀야했고, 또 피난 간 형들을 대신하여
가장의 역할을 담당해야했던 청소년기의 경험은 조직과 리더십에 대한 감수성을
일찍부터 키워주었을 것으로 짐작된다. 급우들 사이에서는 반장이 되고, 교수들
사이에서는 앵커맨이 되며, 동문들 사이에선 총무가 되고, 관련 학자들을 모아
학회의 창립 회장을 하는 영원한 리더로서의 생애는 능력의 차원보다는 덕성의
차원에서 볼 때 더 자연스럽게 이해되기 때문이다.

　　개인적으로 서상우 선생의 구술을 준비하면서 기대가 컸던 부분은 그간
진행하여온 서울대학 출신들에게서 보지 못하였던 새로운 시각이었다. 하나의
입방체에도 여러 면이 있듯, 같은 시대를 거쳐 온 사람들일지라도 그 각각의

지나온 행로에 따라 서로 다른 면을 조망할 수 있으리라는 기대 때문이다.
실제로 서상우 선생은 홍익대학의 초기 건축 교육에 대하여, 그리고 1970년대와
1980년대의 건축 대학들에서 벌어진 상황에 대한 구체적이고 다양한 경험을
생생하게 들려주었다.

조금 늦게 출발하였지만 홍익대학은 미술대학의 전통 속에서 건축의
예술적인 측면을 두드러지게 강조하는 교육 방식을 택하였고, 이는 김중업과
김수근 등 유명 건축가를 교수진으로 가지고 있었던 것은 물론 조각과 회화
등에서 최고 수준의 미술가들을 바로 옆에 모시고 친밀하게 교류할 수 있는
환경을 제공하였다는 점에서 잘 드러난다. 서상우 선생이 박물관으로 전문
영역을 찾아나가는 것도 이러한 홍익대학의 분위기와 무관치 않을 것이다. 또한
아직 장안에 많은 대학이 있지 않던 시기이므로, 서상우 선생은 학교의 울타리를
벗어나 서울대학과 한양대학, 그리고 을지로와 명동을 중심으로 한 설계사무소
등에서 많은 당대의 건축인과 교류할 수 있었고, 이 부분에 대한 증언 역시
가치가 있다.

특히 김수근 선생과의 인연은 깊어서, 서상우 선생이 국민대학에 자리를
잡는 계기가 되었으며, 국민대학의 학풍을 만들어 가는데도 협력이 있었다.
그러나 선생이 가장 영향을 많이 받고 또 존경하는 분은 역시 정인국 선생이라고
자술하고 있다. 정인국 선생이야말로 뛰어난 설계 작업을 하면서도 한국의
근현대 건축에 대한 중요한 저작을 남겼으며, 또 건축 교육에 뛰어난 업적을
남긴 분이니 만큼 서상우 선생의 행적을 견주어 보는데 빠지는 부분이 없다.
구술 작업을 준비하고 있던 2016년 가을 서울역사박물관에서 정인국 탄생
백주년을 기리는 전시 겸 심포지엄이 열렸는데, 이것을 기획하는 데도 서상우
선생이 중심적 역할을 하였다.

서상우 선생을 대상자로 마음에 두고 접촉을 시작한 것은 2016년의
일이나 실제로 구술채록 작업이 진행된 것은 2017년 5월부터 10월까지의
6개월간이다. 이처럼 늦어진 데는 여러 가지의 다른 이유도 있었을 것이라고
짐작은 되지만, 기본적으로는 앞서 언급한 정인국 선생의 행사도 있고 또
저술과 관련된 개인적 일정이 잡혀있어서 이를 조정하면서 빚어진 결과이다.
매번 겪는 일지만 처음의 한두 번의 구술 채록 과정에서는 구술자와 채록자
사이의 의사소통에 문제가 있어 매끄럽게 진행되지 못한 부분이 있다. 무엇보다
채록자들을 당황케 한 것은, 첫 번째 만남 때 선생이 전체의 구술 내용에 대한
장별 구성과 제목을 정해 오신 일이다. 매사에 준비성이 철저한 선생의 면모를
엿볼 수 있는 일지만, 채록하는 입장에서는 이처럼 구술자의 의도가 강하게
드러나면 구술채록이 갖는 다소 거칠지만 역동적인 생생함보다는 탄탄한 구성이

우선되는 저술과 차별성이 적어질까 우려하지 않을 수 없었다. 억지로 질문을 만들어내어 보완하려 하였다.

이후 구술 채록을 거듭하면서 상호간의 신뢰가 형성되면서 초기의 일방향적인 작업이 쌍방향적인 것으로 바뀌고 마지막 회에 가서는 선생의 자택인 프레리하우스를 방문하여 격의 없이 여러 가지 가벼운 이야기를 나눌 수 있었던 것을 다행으로 생각한다.

예전과 마찬가지로, 구술한 작업은 재단의 김태형 연구원이 일차 전사를 하고, 이를 김미현 국장과 전봉희, 우동선 등이 순차적으로 윤독하며 교정하였다. 이렇게 일차 교정된 원고를 바탕으로 다시 각주와 도판을 찾아 넣고 검토하는 과정을 반복하였는데, 이 과정에서 서울대학의 박사과정생인 성나연과 김태형, 그리고 담당 운영위원들이 다시 수고하였다. 도서출판 마티의 편집과 워크룸의 디자인을 거친 가본이 나온 것이 지난여름의 일이고, 마지막 검토는 주로 오탈자의 교정과 도판의 레이아웃 등에 한정되었다. 이 과정에 참여한 모든 분들께 감사드리고, 무엇보다 구술 작업 내내 예의 열정으로 임하신 서상우 선생께 감사와 축하의 인사를 함께 전하고 싶다.

2018년 11월
공동 채록자를 대표하여
전봉희

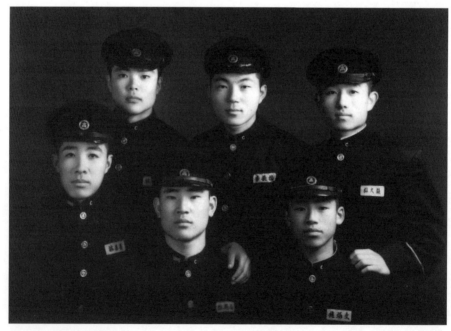

양정고교 3학년 5반 친구들.
좌측 뒤부터 시계방향으로 임기춘, 이영식, 박대식, 조병문, 서상우, 성명 미확인

(서상우 선생과의 구술채록은 2017년 5월 9일 목천문화재단 사무국이 있는 목천빌딩 10층 회의실에서 시작되었다. 구술채록의 시작에 앞서 전봉희가 구술채록의 일정과 방식에 대하여 전화로 상의한 바 있다. 처음 만난 날, 서상우 선생은 미리 구상한 전체의 구성표와 첫날 구술에 필요한 참고 자료를 들고 오셨고, 채록자들은 미처 충분한 준비를 하지 못한 채 이날은 그저 인사만 하고 향후 일정을 정하는 정도로만 예상하고 있었다. 이 때문에 서두에 이야기의 혼선이 조금 있었고, 결국 바로 본격적인 구술을 시작하게 되었다. 무슨 일이든 정확한 계획을 세우고 밀고 나가는 서상우 선생의 태도를 엿볼 수 있는 장면이다.)

전. 서상우 선생님 모시고 구술채록을 시작하겠습니다. 태어나신 것부터 말씀을 해 주시죠.

서. 제가 어른들로부터 이렇게 영향을 받은 게, 자라온 동안에 큰 도움이 됐다고 생각하는 것이, 할머니가 일제시대 때 102살까지 사셨는데요. 설탕 같은 거 구경도 못할 시절이었는데 일제 강점기 때 100살이 넘으면 설탕배급 나오죠, 필리핀에서 바나나 오죠, 일본인들이 그건 잘했던 거 같습니다. 그래서 할머니 덕에 그런걸. 저의 7남매 중에 맨 위에 어머니 같은 고명딸[1]이 있었고요. 그분의 아들이 저하고 대학을 같이 다닌 강건희[2] 교수죠. 저보다 두 살 아래입니다만. 그 누님이, 엄마 같은 누님이 있었고. 아들이 여섯 있는 중에 제가 막내였거든요. 그래서 할머니한테 들어오는 설탕이며 바나나는 전부 제 차지가 됐죠. 막내는 무조건이었으니까. 싸움이 나도, 바로 위에 다섯째 형이 3살 차이인데 싸움이 나도 언제나 형이 잘못했다고 야단맞고 저는 씩 웃고 도망가고 맨날 그렇게 해서 대우를 받고 살았습니다. 저는 37년 8월 21일 생인데 대외적으로 그 날짜 나가는 게 뭐해서. 1937년 8월 21일에 종로 사간동 119번지 한옥집에서 태어났는데. 거기가 어디냐 하면, 동십자각 갤러리 현대 있는데. 그래서 그걸 다시 사보려고 마음먹고 지적도에서 찾아보니까 도로로 나가버렸어요. 그래서 없어지고 말았습니다. 80년이 지난 지금은 경기도 고양시의 전원주택에서 사계절 변화와 자연의 섭리를 받아가면서 대문과 담장도 없이 이렇게 살아가고 있습니다.

어릴 때는 대가족이 한집에서 살았고요. 그 이후에 우리 아버지가 운송점을 하셨는데요, 대한통운의 전신에서 개인 운송점을 이렇게 그

1. 서상순(徐商順, 1918-2010): 수송초등학교를 졸업하고 강욱형과 결혼했다.
2. 강건희(姜健熙, 1939-2016): 1964년 홍익대학교 건축학과 졸업, 1969년부터 홍익대학교 건축학과 교수를 역임했다.

본점하고 연결을 하는지 무슨 지점처럼 남대문에서 하셨어요. 지금 숭례문 바로 그 로터리에 대형건물 지은 게 정림건축 설계인가요. 그 자리로 들어가 버렸습니다만. 남대문 로터리에 운송점을 하셨기 때문에, 그 뒤에 순화동이라는 데로 옮기게 되었어요. 서대문구 순화동. 지금도 동명이 그대로 있고, 남아있는데 잘 알려지질 않았습니다. 거기도 한옥이었고. 여러 형제가 살면서 어려운 점도 많았습니다만, 형제간의 우애라든지 또 특히 동네사람들하고 관계. 예를 들면 대문 앞에 평안도 집이 있었는데, 평안도에서 남하해 가지고 오셨는지 손이 커가지고 떡이며 뭐를 하게 되면 그냥 한 다라[3]씩 줘요. 우리 많은 식구가 먹을 수 있을 정도로 그렇게 하고. 또 제가 살던 집 우물이 아랫집하고 공동으로 사용하는 우물이었는데, 그 집하고 관계, 이웃과의 관계 이런 거를 돈독히 할 수 있었던 게 있고. 그때 제가 초등학교 1학년 마치고 2학년 때까지인가 해방될 때 그 동네 일본사람들이 많이 살았기 때문에 그래서 일본사람들하고도 접촉이 많았습니다.

전. 순화동으로 언제 이사를 가신 거예요?

서. 연도는 지금 명확하진 않아요, 정확하진 않지만 1930년대 경.

전. 어렸을 때, 학교 들어가기 전에 이사를 하신 거예요?

서. 유치원에 들어가기 전이죠.[4] 글쎄 그것을 형님들한테 여쭤봐야 될 것 같아서. 형님들이 대부분이 다 돌아가시고 한 분이 살아계시거든요, 넷째 형이. (메모하며) 알아보겠습니다. 그 다음에 큰 형님은[5], 대한통운의

3. 다라이[盥]- 대야의 일본말
4. 1943년경.
5. 서상훈(徐商薰, 1921-1998): 대한통운 근무 후 개인영업에 종사했다.

아버지 서준구(徐俊九, 1884-1951)와 어머니 고세정(高世晶, 1895-1965)

전신인 마루보시(丸星)라고… 마루! 동그라미. 마루에 점찍는 거 그래서
마루보시라고. 거기 근무를 했었는데 주말이면 말(馬)을, 그 시대에 참 어려웠던
일인데, 토요일에 승마용 말을 데리고 나와서 우리 아버지 사무실 근처
마당에서, 그 말을 이렇게 만지고 그랬습니다. 혹시 여러분들 경험이 있으신지
모르겠습니다만 말 냄새가 특히 여성분들한테 기가 막힙니다. 그건 정말 기가
막히는데 만지고 닦아주고 하는 그 재미로 하고. 형님은 승마를 하는데 그
말이라는 짐승의 생리를 잘 알았던 게 이게 집하고 반대방향으로 움직일 때는
잘 안갑니다. 그런데 가다가 돌아서서 집 방향으로 올 때는 신나게 뛰거든.
주말에만 와서 지냈는데도 우리가 풀 뜯어다 주고 그래서 그랬는지 그걸 제 집
거처로 생각했는지 모르겠으나 집 쪽으로만 방향을 돌리면 그냥 신나서 뛰거든,
갈 때하고 정 반대로. 아, 말이라는 짐승도 그런 머리가 있구나 하는 것을 느끼고
여러 가지 경험을 하게 되었습니다.

　　둘째 형님은[6] 일본에서 토목을 전공하셔서 공부를 해서 첫 발령이
평양으로 나와 가지고요. 그래서 완전히 평안도 쌍칼라[7]였어요. 젊은 그 기질에
쌍, 쌍 하면서 평양에서 근무하다가 6.25가 나서 처음에 서울의 진명고녀[8]로
왔어요. 토목과 나왔으니까 수학선생, 그런 걸로 많이 팔렸습니다. 그 연세된
분들은 6.25나고 수복해서 할 수 있었던 게 교직생활이었거든요. 그래서
수학선생을 진명고녀에서 시작했는데 이게 성깔이 안 맞지 않겠어요? 평안도
기질에다가 여자 교장이 잔소리하고 그러니까 발길로 차고 어디로 가셨냐하면
중동[9]으로 갔습니다. 중동으로 가니까 최고로 좋았죠. 그 다음에 중앙고등학교로
옮겨 거기서 나중에 교무주임까지 하셨어요. 그러고 나서 토목 전공을 살리게
된 것은 월남전 때 이구[10] 선생하고 같이 한 트랜스아시아라는 미국회사가

6. 서상설(徐商卨, 1923-1979): 일본에서 토목을 공부하고, 귀국 후 평양에서 근무하다가
서울로 돌아와 진명여고, 중동고교, 중앙고교에서 교사 역임. 월남전 전에는 이구와
트랜스아시아에서 근무했다.

7. 평안도식의 '쌍놈'과 같은 욕

8. 진명고등여학교(進明高等女學校). 1906년 진명학교로 개교하여, 이후 여러 차례 교명이
바뀐 후 1950년 진명여자고등학교로 개명하여 현재에 이름.

9. 중동학교(中東學校). 1907년 중동야학교(夜學校)로 개교하여, 1919년 이후 중동학교라
칭하고, 해방이후 중동중학교로 개칭하고, 1951년 중동고등학교를 병치했다.

10. 이구(李玖, 1931-2005): 대한제국의 황태손. 영친왕 이은과 이방자 사이에서 태어났다.
해방 이후 미국 M.I.T. 건축과를 졸업하여 건축가가 되고, 이오 밍 페이 사무실에서
근무하다가, 1963년 서울로 귀국하여 서울대학과 연세대학 등에서 강의를 하며,
건축설계회사 트랜스아시아의 부사장으로 1978년까지 근무했다. 1979년 일본으로 출국하여
해외에서 생활을 하다가, 1996년 재귀국하여 전주이씨 대동종약원의 명예총재로 활동했다.
2005년 일본 동경 아카사카 프린스 호텔에서 사망했다.

있었습니다. 거기에서 월남전에 이구 씨하고 근무하면서 아르바이트를 엄청 해가지고 집에 돈을 많이 보내고 했습니다. 하여간 셋째 형님[11]은 교장선생님 하시다가 교육위원회 인사과장으로 정년을 하셨는데 교직에서 오랫동안 보내셨습니다. 그때 재미있는 것은 고등학교 시절 때 나오겠습니다만, 바쁘니까 다시 학교 얘기로….

전. 아닙니다. 계속 하셔도 됩니다.

우. 천천히 하세요.

서. 넷째 형님[12]은 지금 살아계신데 육군 중령으로 제대하시고 육군본부 통신참모부의 이렇게 지휘관 같은 성격, 그러니까 집안에 큰형님이 계신대도 불구하고 어떤 행사들을 할 때 군인 정신인지 자기가 주관을 해서 가령 예를 들면, 추석이나 구정(舊正)을 한창 지냈거든요. 그런 것을 넷째 형이 틀어가지고 "양력으로 합시다" 그러는 거죠. 그때 양력으로 신식으로 하는 분들도 있었지만, 대개 다 구정을 지냈거든요. 그러면 큰 형님은 아무 말씀도 없으시고 이렇게 따라서 하는. 한창 하다보니까 구정이 나중에 더 좋은 걸로 되어서 이승만 박사 때인가, 박정희 대통령 때인가 바꿨던 게 도로 환원되고 그랬잖아요. 그 형이 그런 지휘관의 성격을 가졌고요. 다섯 째 형[13]은 제 바로 위입니다만 체신 공무원이었는데 사람 싹싹하고 찬찬하고 저하고 싸우면 맨날 얻어터져도 한 번도 동생을 미워하지 않고 사랑하는 그런 형이었는데 모두들 세상을 떠나게 되었습니다.

제가 막내면서 그때 6.25사변 때 20일 양정중학교를 다니고 6.25가 났는데, 윤승중[14] 회장하고 똑같습니다만, 1.4후퇴 때 피난을 형들 다 내보내고 저 혼자 어머니 아버지를 모시고 서울에서 버텼습니다. 중학교 1학년이었을 때. 그러다가 아버지가 돌아가셨을 때, 옛날에는 이렇게 한옥에 전부 선반이 있었어요. 나무로 짠 선반. 거기에 시루도 얹어놓고 소쿠리도 얹어놓고 이런 광이 있잖아요. 그걸 전부 뜯어가지고 마침 아랫집에 구루마[15] 끄는 할아버지가

11. 서상현(徐商絃, 1925-2015): 서울대학교 사범대학 석사과정을 졸업하고 초등학교 교장을 지낸 후 서울시 교육위원회 장학과장을 역임했다.
12. 서상익(徐商益, 1930-): 동국대학을 졸업하고 육군본부 통신감(通信監)으로 근무. 군인 예편 후 사업가로 활동했다.
13. 서상철(徐商喆, 1933-2011): 중앙전화국 근무, 공무원을 역임했다.
14. 윤승중(尹承重, 1937-): 건축가. 1960년 서울대학교 건축공학과 졸업. 김수근건축연구소, 한국종합기술개발공사를 거쳐 ㈜원도시건축 설립. 대한건축학회 이사, 한국건축가협회 회장을 역임했다.
15. 구루마. 수레의 일본말

한 분 살아있었는데 그분하고 나하고 아버지를 염[16]을 하고 선반으로 관을 짜서 모셨어요. 그때는 집을 순화동에서 의주로(義州路)라는 지금 서울경찰청이 있는 옆에, 거기가 의주로인데, 의주로로 옮겼을 때인데, 거기 경의선 기찻길이 있습니다. 그 기찻길 옆에 땅을 파고, 1951년 1월 그 추운 겨울에 아버지를 임시로 묻었어요. 나중에 수복한 후에 형들이 돌아와서 전부 미안해하면서 "자네 요구하는 대로 하겠다", "다시 이장을 하느냐, 화장을 하느냐, 이걸 결정해라" 하더라고. 어린 마음에도 또 6.25 같은 사변이 있을 거를 대비해서 화장을 했으면 좋겠다 해서. 그 시대에는 화장이라는 게 참 어려운 일인데 화장을 해서 모시게 되었어요. 선산을 하나 사가지고 지금까지 모시고 있고 그리고 어머니는 후에 돌아가셨는데 매장을 하고 그래가지고 두 분을 지금도 광탄[17]이라는 곳에 모시고 있습니다.

전. 그때 피난을 안 가신 거예요?

서. 저만 안 갔죠. 아버지 때문에. 아까 구루마 끄는 할아버지 얘기 했는데 구루마 끌고 한강까지 갔다가 다리가 끊어져서 되돌아와서 중공군들 다 맞이하고 여러 가지 드릴 말씀이 많은데, 괜찮았습니다. 그때 중공군들이 절대로 피해 안 주고요. 오히려 우리가 밥 얻어먹고 그랬으니까. 그래서 제 가족관계 구성은 그것으로 끝이고요.

전. 아버님은 그 당시 연세가 어떻게 되셨나요?

서. 67세쯤으로 기억하고 있는데요. 아버지의 다른 형제분들이 40대에 돌아가셨는데 비하면 오래 사셨습니다. 그때 60대에 사는 일이 별로 없거든요. 40대에 다 돌아가셨는데 아버지는 서준구라고, 준걸 준(俊)자 아홉 구(九)자. (아버지 성명을 적으며) 공부를 또 시키시네. 그 다음에 제가 이화유치원을 다녔는데 그때 의주로 그 집에서, 아니군요. 그 순화동에서. 왜냐하면 6.25가 나기 전, 1943년이니까요. 이화유치원이 아시는 대로 정동교회 부속입니다. 집안이 그때 당시에 대부분 다 불교였는데도 불구하고 신식으로 이화유치원이 기독교 부속인데 거기 보내서 엄격한 교육하고 예절 교육을 참 잘 받은 것 같습니다. (사진을 보이며)

이 사진 보면 차려 자세에서 그때 그 모습이 보이는데요. 이렇게 차려 자세로 이렇게 이쁘게 하는 그런 시절인데, 특히 잘못하면 받는 제일 무서운 기합이 뭐냐면 암실, 암실에 들어가서 있는 겁니다. (웃음) 그게 두려워서 절대로 허튼 행동을 한다든지 이런 것이 없는 것으로 지금도 엄격한 규율이 (몸에)

16. 염습(殮襲). 시신을 목욕 시킨 후 의복을 입힌 뒤, 이불에 싸서 묶고 관에 넣는 일
17. 광탄(廣灘). 경기도 파주시 광탄면

배어있는 것 같고요.

우. 유치원에서 기합을 줬다는 말씀이시죠?

서. 기합 줄 때 암실에. 그러니까 그것은….

우. 아동학대네요. 지금으로 치면.

서. 지금으로 치면 그런데, 철저한 그것이 몸에 배도록 했고요. 그 순화동하고 유치원 주변에 (그림을 그리며), 덕수궁이 있었고 그 유치원이 있었고 사거리에 배재[18]가 있고 이화고녀[19]가 있고 유치원이 이화고녀 가기 전에 여기 유치원이 있었습니다. 가는 길들이고. 덕수궁 돌담길을 지나면 경기여고. 그래서 배재, 이화, 경기여고[20]생들이 오고 가는 그런 속에서 뭔가 느낄 수

18. 배재고등학교(培材高等學校). 1885년 개교한 최초의 근대식 중등학교, 초기의 교명은 배재학당. 이후 학제 변경에 따라 여러 차례 이름이 바뀌어, 배재고등보통학교, 배재중학교,(6년제)를 거쳐 1951년부터 배재고등학교를 병치했다.
19. 이화여자고등학교(梨花女子高等學校). 1886년에 개교한 최초의 근대식 여성 중등교육기관, 초기의 교명은 이화학당. 1946년 이화여자중학교(6년제), 1950년 이화여자고등학교를 분리, 병치했다.
20. 경기여자고등학교(京畿女子高等學校). 1908년 관립한성고등여학교로 창설, 일제강점기에는 재동과 교동에 교사가 위치하였으나, 해방이후 구 경성제일공립여자고등학교가 있던 정동 옛 덕수궁 자리로 이전하여 1988년 현재의 개표동 교사로 이전할 때까지 있었다.

이화유치원 시절, 1943

있었던 게 "난 언제 성장해서 저렇게 되나"라든지. 덕수학교[21], 국민학교 시절은 다시 말씀드리겠습니다만. 배재학교 지나가는데 고목나무가 하나 있었습니다. 그 시원한 고목나무에서 쉬었다가 가기도 하고. 학생들이 움직이는 그런 속에서, 자동차는 거의 안 다니고요. 그런 속에서 유치원을 지냈습니다.

　　그 다음에 덕수국민학교로 가게 됐는데 이화고녀 다음에 덕수국민학교가 있었고 그 뒤로 덕수국민학교 근처에 영국대사관, 미국대사관, 그리고 경기고녀 뒤에 소련대사관 등 대사관들이 운집하고. 덕수궁 길이 있는 돌담길을 끼고 아침, 저녁. 그 스케일로 봐서 어린 국민학생하고 덕수궁 돌담길하고의 그런 스케일이 있었는데도 이렇게 뭔가 따뜻한 느낌을 주는 것 같고요. 특히 여자 친구가 미국대사관저에 살기 때문에 가끔은 미국대사관저를 들어갈 수가 있었습니다. 그래서 그네들의 생활. 러시아대사관은 조금 길에서 (그림을 그리며) 이렇게 쑥 들어가면서 건물도 삐죽삐죽하고 그래서 좀 무시무시한 그런 인상이었고. 어쨌든 학교라는 분위기와 덕수궁 돌담길과 이런 환경에서 국민학교 생활을 하고. 특히 덕수국민학교 시절에 봄이면 목단꽃이. 다른 급한 놈들, 흔한 꽃들 있잖아요. 그놈이 다 지고 나야지 목단꽃이 아주 의젓한 모습으로 크게

21. 덕수초등학교(德壽初等學校). 1912년 경성여자공립보통학교로 개교. 일제 강점기에는 여학생들이 다니는 초등학교였다가 해방 후 남녀공학으로 바뀜. 1952년 서울 덕수국민학교로 교명을 변경했다.

유치원 시절, 덕수궁 돌담길 주변

올라옵니다.

그 때 덕수궁 속에서 미술시간을 보냈습니다. 미술선생님이 사실은 제 매형이셨는데 강욱형. 그러니까 강건희 교수 아버지이신데 덕수국민학교 미술선생님으로 시작하셨습니다. 나중에 교육위원회 인사과장까지 하셨습니다만, 강욱형. 그 봄에 목단꽃 필 때 덕수궁 안에 가서 미술실기를 직접 하니까 학교에서 벗어나는 그런 것도 있고요. 덕수국민학교라는 것이 원래 왜정 때 학교가 되어서요. 여학교라고 들었습니다만 까만 치마에 하얀 레이스가 달리고 그랬던 여학교로 있다가 남녀공학으로 해서 저희가 하는데. 그 위에 참 덕수국민학교의 축대 위에 KBS가 거기 있었습니다. (그림을 그리며) 운동장에 축구를 하려면 KBS 그 담에 차서 누가 KBS까지 공을 올리느냐 하고 어렸을 때 놀았던. 그렇게 하면서.

전. 건물이 한옥이에요? KBS가?

서. 한옥 아니었는데요. 한옥이냐구요? 아닌데. 그건 나중에 오인욱[22] 교수가, 오인욱 교수 아시죠. 근대건축 인테리어만, 가천대학 교수하다가 명예교수. 제 첫 제자. 김정동[23]이하고 다 제 첫 제자입니다. 김정동은 문화재 위원을 했고, 그런데 오인욱 교수가 쓴 『근대건축론』이라고 해서 <조흥은행 본점>의 영업장 사진도 나오고 조선호텔의 사진도 나오고 그런 책인데 거기 없었을 겁니다. 그 이전 꺼가 돼서.

전. 그런데 강욱형 선생님이 그 큰 누님의?

서. 그렇죠. 누나 하나니까. 고명딸이니까.

전. 그러면 나이로는 거의 한 세대만큼 차이가 나는 거죠? 제일 위니까.

서. 그렇죠. 강건희하고 저하고 친구, 홍대 입학 동기니까.

전. 아, 그러신가요?

서. 그런데 나보다 [나이는] 두 살 아래인 것이 제가 6.25때 2년을 묵었기 때문에. 덕수궁 뒷담길 미국대사관 앞길이 경사가 약간 지었습니다. 그래서 한 겨울 때 거기서 썰매를 타서 어른들에게 야단도 맞았지만 하여간 그런 한적한 그런 속에서. 저희가 7남매 중에서 위로 네 명은 수송[24] 출신이고 밑에 세 명은

22. 오인욱(吳仁郁, 1947-): 건축가. 1974년 홍익대학교 건축학과 졸업. AIDIA와 한국공간디자인단체 총연합회 초대회장 역임, 한국국제디자인교류재단 이사장, 경원대(현재의 가천대학) 공과대학 실내건축과 교수를 역임했다.

23. 김정동(金晶東, 1948-): 건축역사가. 1970년 홍익대학교 건축학과 졸업. 한국 근·현대건축사를 전공하였고, 목원대학교 교수를 지냈다. 문화재 전문위원과 한국건축역사학회 회장을 역임했다.

24. 수송초등학교(壽松初等學校). 1922년 개교한 공립초등학교. 현재 종로구청이 위치한 종로구 수송동에 있다가 1977년 폐교하였다. 2001년 같은 이름으로 강북구 번동에서

넷째, 다섯째, 여섯째. 세 명은 덕수 출신입니다. 그래서 이렇게 일관되게 학교를 다니니까 좋은 정보를 알 수 있는 좋은 점도 있었고요. 형님들하고 등산, 저 금강산도 다녀온 그런 얘기도 있었는데.

전. 학교를 해방 전 해에 들어가신 것이죠? 국민학교를. 44년에? 해방을 몇 학년 때 맞으신 거예요?

서. (이력을 보며) 양정[25]이 잘못되었습니다. 이게 50년이고요. 덕수가 44년에 입학. 양정학교는 1950년도에 입학했는데, 6.25사변이 나서 20일밖에 학교를 못 다녔습니다. 20일 다니고 제가 2년을 꼬라박았기 때문에 나중에 수복하고 나온 다음에, (자료를 뒤적거리며) 이제 자랑 좀 한다면 엄비(嚴妃)[26]가 설립한 게 양정하고 진명인데. 숙명은 자기들도 뭐 그렇다고 하기도 하는데 저희는 안 쳐주는 게, 양정은 여기 소매에 하얀 테가 팔에 하나 있고 진명고녀는 여기다가(왼쪽 가슴에) 하얀 테가 둘 있고 그랬거든요. 그런데 숙명은 자기들도 그렇다고, 지금 동창회장이 저하고 대학 입학동기인데 맨날 싸우고 있는데요. 엄비가 만든 학교라는 거라 엄경섭 교장선생님이 엄비 집안이셔서 엄 씨들이 교장선생님을 했습니다. 그 후에도 아들이 하고 그랬어요. 상당히 엄격하셨습니다. 추운 겨울에도요, 운동장에서 조회를 하게 되면 바지를 홀떡 올려가지고. 그때 우리가 보기엔 노인네인데 아마 그때 당시로는 젊은 분이었는지 몰라도 속샤쓰(속옷)를 안 입으셨어요. 그러니까 "너희가 어떻게 속샤쓰를 입느냐" 그래서 속샤쓰도 못 입게 하고 주머니도 꿰매고. 윤승중 회장 얘기로 김홍규 교장(서울고등학교의) 얘기하는 스타일이 똑같아. 엄경섭 교장도. 그런 엄격한 교육을 받았고. 5대 사립[27]이라는 긍지로 지냈고, 마당에 월계수가 있었습니다. 손기정 선수가 마라톤 제패하고 기념으로 월계수를 심은 게 본관 벽돌집 앞에 배경으로 월계수가 서있는데 늘 그걸 보면서 그런 승리자의 꿈을 갖게 되는, 그리워하게 되는 동기도 되고요. 그래서 오늘 또 제가 요청을 드리는 게, 윤승중, 원정수 책은 어디 있어요? (김태형: 가져다드리겠습니다.) 양정이 거기가 감나무 밭이고 그래서 오렌지가, 만리동이라고 서울역 뒤에

재개교했다.

25. 양정학교(養正學校). 1905년 설립한 사립 중등교육기관. 초기의 교명은 양정의숙. 1918년부터 1988년까지 서울역 뒤의 만리동에 교사를 두었으나, 이후 양천구 목동으로 이사함. 양정중·고등학교로 이어진다.

26. 순헌황귀비 엄씨(純獻皇貴妃 嚴氏, 1854-1911): 대한제국 황제 고종의 후궁. 을미사변 이후 고종의 총애를 받았고, 영친왕 이은(李垠)을 낳았다. 1905년 양정의숙, 1906년엔 진명여학교와 명신여학교를 설립하거나 설립하는데 도움을 주었다.

27. 서울시내에 있던 5개의 명문 사립학교. 설립순으로 배재, 양정, 휘문, 보성, 중앙 고등학교를 지칭함.

동네인데 그 당시에 그걸로 해서 오렌지색 이게 교기라든지 유니폼 이것들이 전부 그런 색깔이었거든요. 그래서 마침 (『윤승중』, 『원정수 구술집』을 보이며) 이것도 피하고 이것도 피하면 『서상우 구술집』은 오렌지색으로 표지를 했으면 좋겠습니다.

우. 어떤 오렌지인가요?

서. 나중에 색을 내시고 나서.

우. 한번 검사를 맡겠습니다.

서. 우리 며느리[28]도 반드시 색채검사를 자기한테 하라고 그러고, 우리 며느리가 콜롬비아 나오고 예술경영학을 하고 있는데요. 어저께 어버이날 꽃을 들고 와서 "저한테 컨펌을 꼭 해주세요" 오렌지색이 "노랑에다가 빨강을 섞으면 된다"고 그러시면 안 된다고 하는데, 이게 운동부서마다 색깔이 달라요. 그래서 학교 체육선생님한테 허락을 맡고 유니폼을 하는데도 이게 배구부 다르고 농구부 다르고, 부서마다 전부 오렌지 색깔이 다르거든요. 그렇게 색을 내기가 어려워서 아까 우리 입학동기 중에 화가가 있는데 거기도 컨펌을 받았으면 좋겠는데 괜찮으시다면 오렌지색을 부탁을 드리겠습니다. 그러면 디자인할 때 훨씬 편하거든요, 하나 결정되면.

최. 아까 선생님께서 초등학교 시절에 여자 친구가 대사관 안에 살았다고

28. 정혜연(鄭惠娟, 1975-): 1997년 홍익대학교 서양학과 졸업, 2011년 컬럼비아대학에서 미술교육학 박사학위 취득. 현재 홍익대학교 교육대학원 미술교육전공 교수로 재직 중이다.

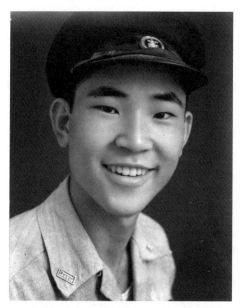

양정고등학교 1학년 때, 1955

하셨는데요.

서. 거기 대사 말고 한국 직원들이 있거든요. 그 집 딸. 좋아했냐고
그러시려고 그래요? (다 같이 웃음) 뭐 좋아하는 것도 있겠지만 그렇게 표현을
잘 못한 것 같아요. 지금처럼 손목 잡아보고 그런 것도 못하고. 또 말씀하실 게,
구술집 표지를 오렌지색으로.

우. 하되 며느님 검사를 받고.

서. 아니요. 검사라기보다는 그냥 컨펌받는 것이요. 그러면 디자인 하는
사람도 편하지 않을까 싶어서 그래서 부탁을 드립니다. 아. 제가 양정학교,
고등학교 때 아까 잠깐 말씀드린 대로 깡통학교고 깡패학교였는데, 3학년
5반 반장을 하면서 체육부장을 고3때 하게 됐습니다. 그래서 체육부생들이
전부 반란을 일으키고. 그랬을 때 뭐라고 그랬냐면 "건전한 정신은 건전한
육체로부터" 영어로 얘기하면 "A sound mind is in a sound body" 그래서
깡통이 운동하는 게 아니라 머리를 써야 된다, 시합 때. 그래서 고3때 전국대회
우승하면서 개인상을 받았던 그런 것들이 성장해서도 그런 자부심 때문에
여러 가지 어려울 때마다 도움이 되지 않았나 보고요. 제가 고 2, 3학년 때
서울운동장 열 바퀴 도는, 교내 육상대회가 있었는데 지금은 트랙이 정식 트랙이
400미터입니다만, 그때 옛날에는 500미터 트랙이었거든요. 그래서 열 바퀴를
도는데 고 2, 3 때 전부 일등을 했습니다. 그것도 이제 좀 요령을 부려, 처음엔
앞장서질 않고 남의 뒤를 따라가다가 선두주자를 절대로 놓치지 않고, 절대로
놓치면 안 됩니다. 선두주자 속에서. 지금도 제가 화장실이, 학교라던지 공중변소
갈 때 절대로 화장실 소변기를 두 번째 세 번째는 안 갈라고 그럽니다. 되도록
첫 번째를 가려고 그래요. 그런 선두주자 속에서 놀게 되는 그런 것들이 그때
당시에 얻은 지구력 덕분이 아니겠냐….

전. 이 대회가 어떤 대회였나요?

서. 교내에 1년에 한 번씩 있는 육상대회요, 전교생.

전. 아~ 교내 대회였군요.

서. 네. 전교생이 나가는 교내 대회였고 그 외에 손기정 제패를 기념하는
대회, 저 불광동 가는데, 녹번동에서 수색까지 왕복 마라톤이 있었습니다.
일 년에 한번. 그때도 마라톤, 육상부 놈들이 있을 때 내가 10등 안에 들고
막 그래서 "너희 임마 그걸로 밥 먹을 놈들이 서상우가, 삼백 몇 십 명이
뛰는데 내가 10등 할 정도인데 너흰 뭐하냐"고. 저보고 장차 선생을 하라고
저희 친구들이 중·고등학교 시절 그랬습니다. 왜냐하면 시험공부 할 때 같이
모여서 공부하잖아요. 그런데 선생님이 하는 거 보다 내가 가르치는 게 금방
머릿속에 들어가거든. 왜냐하면 그 어린 시절에 왜 선생님이 수업을 하시면

질문도 할 수 없고 알아듣질 못했는데 나는 알아들었기 때문에 쉽게, 아픔을
아니까 쉽게 일러주고 그러니까 "넌 요다음에는 선생하면 좋겠다"그래서
교직을 갖게 됐는지 모르겠습니다만, 그런 추억도 있고. 그때 6.25사변 때 만난
친구들이 정축생(丁丑生)인데, 갑, 을, 병, 정. 1937년이 정축생인데 약해서
'축생모임'이라고 그럽니다. 지금도 매월 한 번씩 모이는데 김기영이라는 친구.
삼일문화재단 이사장이지만 광운대학 총장, 그전엔 연세대학 부총장. 전부
엘리트들입니다. 전교에서 1, 2, 3등 하는 친구, 김재억이라는 친구가 1등 했던
의사 친구인데 서울역 뒤에 소화아동병원 명예원장으로 있고요, 이인원이가 KBS
초대 심야토론 사회를 봤던, 저희 나이 또래에선 유명한 사람입니다. 말주변이
대단한데 지금은 대학신문사 회장을 하고 있고요, 장석철 씨는 호텔 롯데에
고문으로 있었고, 설광식은 아세아종합금융 사장을 지냈고, 이규회는 대학을
졸업하자마자 미국에서 살지만, 조병문, 이영식, 6.25때 만난 친구들을 지금도
만나고 있습니다.

전. 6.25때 만난 친구라는 게 무슨 뜻인가요?

서. 6.25때 입학할 때, 6월 20일 중학교에 입학했을 때 만난 친구들인데…

전. 고등학교 동기생인데 2년 같이 늦게 졸업한….

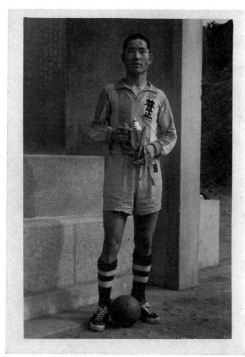

핸드볼 전국대회 우승 후, 양정고교 3학년 때, 1957. 11. 26.

서. 그 전이죠. 고등학교 전에 중학교 시절에. 그러니까 한 60년 친구 되는 거죠. (웃음) 뭐 그 집 애들 관계며 다 알고. 요 다음에 결혼했을 때 이야기도 좀 넣었습니다만, 그러면서도 김재억이라는 의사친구는 노는 시간이라면 그냥, 그때 미제 농구공이면 아주 왓따입니다. 학생들로서는 감히 살 수 없는 건데 이거를 양정중학교 전교 일등 하는 친구가 아침저녁으로 들고 다녀요. 갈월동에서 만리동을. 그래가지고 점심시간이면 5분 내로 밥 먹고는 전부 운동장 나가서 농구하면 전교생들이 보는 앞에서. 그러니까 공부하는 친구들 같으면 그런 운동 안 하잖아요. 또 학교 끝나고 그거 한바탕 하고 집에 가고 그런데도 공부들을 잘해가지고 했던.

전. 선배들이 안 뺏었나요? 일학년이 공 가지고 가면, 못 가져갔을 거 같은데요. 선생님, 6.25 때문에 중·고등학교가 2년이 비잖아요. 그 말씀은 하기 좀 어려우실까요?

서. 아니죠. 할 수 있죠. 그때 입학식이 6월 5일이었습니다. 왜 그랬는지 모르겠으나. 그래서 6월 5일에 입학하고 20일 다녔는데, 6.25가 나서 (이북의) 비행기가 막 뜨고 난리가 나는 바람에 흩어졌지 않습니까? 그래서 부산으로 대구로 다 피난을 갔는데 저는 아까 말씀드렸던 대로 아버지 모시느라고 못 가서 2년을 쉬었다가 그 이후에 수복하고 나서 졸업을 했기 때문에 중학교를 5년을 다녔습니다. 그리고 지금 대학 얘기는 후에 하자고 하셨기 때문에 사실은 성장배경보다는 여기서 다시 정리해서 말씀드린다면, 육체와 정신을 연관시켜서 교육을 시키게 되는, 제가 나중에 국민대학 건축과를 키우게 됐는데 제가 그 학교를 가자마자 여학생이 힐을 신었는데 운동장을 열 바퀴를 돌렸습니다. 그 학교로 옮긴 후에 가자마자 운동장 열 바퀴 기합을 넣고, 그러고서부터 수업을 시작했는데, 그럼 나는 안 하고 시키기만 했느냐 그러면 그게 아니라 내가 솔선해가면서 저녁에 시장에 가서 술 사줘가면서 한 겁니다. 그래서 애들을 내 손에 넣고 《조형전》이라는 것을 하게 됐는데. 그런 것들이 아까 국민학교 시절이나 유치원시절의 엄격한 규율이라든지 또 육체와 정신을 부합시킨다던지 그런 것들이 밑바탕이 돼서 하지 않았는가.

그 다음에 화광동진(和光同塵)[29]하고 연관이 되면 대학시절부터 제가 활동을 미술학부, 어떻게 보면 다른 전공자들은 좀 남학생들을 싫어한 것이 서상우가 설치고 그러는 바람에 여학생들이 전부 건축과로 몰렸단 말이죠. 그러니까 건축과 학생들하고 놀고 봄가을의 야외 스케치 대회 일주일을

29. 빛을 부드럽게 하여 속세의 티끌과 함께 함. <노자>에 나오는 구절로, 자신의 지혜와 덕을 밖으로 드러내지 않고 속인과 어울려 지내며 참된 자아를 보여준다는 뜻.

나가는데 건축과 놈들이 그림을 그릴 줄 모르잖아요. 저희가 특차로
들어갔거든요. 데생 시험공부 일주일하고 들어갔는데. 그러니까 여학생들이
전부 건축미술과에 집중되니까 (웃으며) 남학생들은 아주 섭섭해 했고, 말하자면
리더 역할을 했었고. 또 당시 미술학부의 교수진들이 다 유명한 분들입니다.
그분들 하고의 교분, 그런 걸로 인해서…, 지금 전 교수님은 끝내면 좋겠다고
아까 그러셨고 하는 김에 대학시절 잠깐만 할까요?

　　　전. (다른 채록연구자에게) 어떻게 할까요?

　　　우. 대학 입학을 하셔야겠네요.

　　　전. 네.

　　　서. 광화문에 원정수 선생님이 설계한 그 빌딩이, 광화문빌딩하고
서울역사박물관 사이에 그 건너편에. 경기여고가 있고, 덕수국민학교. 거기 버스
정류장에서 이렇게 있는데 홍익대학이라고 쓰여 있는 버스에서 바바리코트를
이렇게 입은 사람이 딱 내려요. 김수봉이라는 사람이 고등학교 선배인데 당시에
이 사람이 건축미술과의 2학년생이었는데 교수버스에서 내리더라고.

　　　전. 김, 수, 봉.

　　　서. 네, 그렇습니다. 사실은 담임선생님이 Y대학 수학과를 가라고
하셨는데, 그런데 Y대학 수학과를 안 가게 된 게, 이 김수봉 선배를 만나 같이

양정고교 졸업식 때 어머니와 함께, 1958. 2. 24.

빵집에 갔는데요. 그때는 빵집 테이블에 이렇게 하얀 비닐을 깔아줬어요.
그런데 선배가 거기다가 이렇게 사람을 그리고 자동차를 슥 그리는데 아,
이게 근사하거든요. 그러면서 건축에 그냥 (박수를 치며) 혹 해가지고 홍대
건축미술학과를 가겠다고 했다가 가서 담임선생님한테 혼났죠. 내가 반장이었고
(웃음) 또 왜냐하면 담임선생님 입장에서 보면 서울대학서부터 Y대학 해가지고
실적을 올리셔야 되는데 갑자기 홍익대학 간다고 그러니까 저보고 똥통학교에
간다고, 열을 내시더라고요. 그래도 저는 "거기 가야 되겠습니다." 그래가지고
특차로 면접을 보는데 데생시험을 보게 됐습니다. 그 때 김창집[30] 교수라고
구조로는 권위자이신 분이 계셨어요. 서울대학, 한양대학 얘기에서도 전부
말씀이 나올 텐데요, 그 김창집 선생이 면접을 하시는데 "자네 이런 성적 갖고 왜
여길 왔어? 홍익대학을" 그래서 "뜻이 있어서 왔습니다." 그렇게 대답을 했더니
그냥 들어가게 되었어요.

사실은 홍익대학이 단과대학시절이니까 미술학부에 조각가 윤효중[31]
학부장의 배려로 1954년도에 건축미술학과를 신설해 주셨고요. 우리
건축가로서는 이분의 동상을 만들어야 될 것이, 1995년에는 국전! 대한민국
건축전람회에 건축부를 신설해 주신 분이 조각가 윤효중 씨입니다. 그 당시에
남산에 이승만 박사 동상이니 이런 조각은 도맡아 하시던 분이죠. 학과장을
정인국[32] 교수님이 하셨는데 제 개인적으로는 정신적 지주이시라 나중에
말씀드리겠지만 탄생 백주년 행사를 해드렸고요. 미술학부에 김환기[33], 김원[34],
천경자[35] 이런 분들이 다 우리나라의 대표 작가로서 유명하신 분들이죠. 특히

30. 김창집(金昌集, 1917-1990): 1941년 후쿠이(福井)관립고등공업학교 건축과 졸업
후 조선군 경리부 기술고원을 지냈다. 1955년부터 홍익대학교 교수로 재직했으며,
김창집구조연구소 대표를 역임했다.
31. 윤효중(尹孝重, 1917-1967): 조각가. 1941년 도쿄미술학교 졸업하고 홍익대학교 교수로
재직했다. 유네스코 국제예술가회의 한국대표를 역임했으며, <언더우드 동상>, <이순신장군
동상>, <이승만 흉상> 제작 및 전국 각지의 충혼탑 및 충혼각 건설에 참여했다.
32. 정인국(鄭寅國, 1916-1975): 건축가. 와세다대학교 건축학과를 졸업하고 홍익대학교
교수로 재직했으며, 한국건축가협회 회장을 역임했다.
33. 김환기(金煥基, 1913-1974): 화가. 1936년 니혼대학교 미술학부 및 동대학원 졸업.
한국 추상미술의 1세대 대표작가. 서울대학교 및 홍익대학교 교수, 대한미술협회 회장,
한국미술협회 이사장 등을 역임했다.
34. 김원(金源, 1912-1994): 화가. 본명은 김원진(金源珍). 1937년 일본 제국미술학교
서양화과 졸업. 풍경화로 유명. 이화여자대학교 및 홍익대학교 교수를 역임했다. 예술원 회원.
35. 천경자(千鏡子, 1924-2015): 화가. 1944년 동경여자미술전문학교 졸업. 홍익대학교
교수를 역임했다.

초대관장이신 최순우[36], 또 박서보[37] 이런 분들 그거였고요.

그런데 저희 기가 입학해서 사고를 쳤습니다. 건축미술과 학생들이. 신입생 환영회 가서 술을 들이붓고 땡깡을 부려가지고, 그래서 긴급 교수회의가 열렸는데 "누구냐", "서상우다" 그랬더니 "서상우는 그럴 리가 없다" 봄에 잠깐들 보셨는데도 불구하고 "그거는 리더로서 개는 아니고 그 뒤에 대머리 까진 놈 있었지 않냐?", "그놈을 잡아와라" 그렇게 된 겁니다. 제가 그 땡깡 부린 놈 이름을 알거든. 누구라고 이름을 대지 않았습니다. 대신 무슨 벌이라고 받겠다고 서있으니까 "나가 있어"그러시고. 그 바람에 정학이니 그런 벌 받는 일은 다 없어지고 말았습니다. 그렇게 미술학부 교수님들하고 생활을 했고. 그 다음에 대개 교내 체육대회하면 법학부, 경상학부 이런 애들이 다 우승해왔거든요, 그동안에. 그런데 미술학부가 난데없이 서상우가 나타나더니 우승을 해버리는 거에요. 제 고등학교 친구들이 대거 건축미술학과로 입학했거든요. 그래가지고 우승을 해버렸어요, 그 해에. 그러니까 버릇없이 까분다고 법대, 상대 그런 친구들이 우릴 때려죽인다고 그러기도 하고. 그때 그런 우승하게 된 걸로 인해서 다시 한 번 좋은 디자인은 건전한 자부심[정신]과 육체로부터라는 것을 체득하게 되었고요. 경인지구 건축과 친선 체육대회를 개최하기도 했고요.

이때 김수근 교수님이 <남산 국회의사당>을 계기로 해서 한국에 오시게 되었는데 홍익대학에 와서 이 어른이 바람을 넣으신 것이 '50년 후의 서울'을 주제로 홍대 건축전을 하게 되었습니다. 말하자면 그냥 마음껏. 인천에서부터 서울을 거쳐서 금강산까지 모노레일이 설치가 되고, 육십년도 초에 이런 고층 건물이 없던 시절에 꿈을 막 불어넣어가지고. 그때《홍익대 건축전》이 유명했습니다. 그 다음에 제가 무엇보다도 건축을 "종합예술로써 하자"는 그런 생각들하고. 요전에《정인국 선생의 추모 기념전》[38] 할 때도 세미나 했습니다만 서울대학이 동경대학하고 유사하다고 보면 홍익대학은 와세다 대학의 기질을 가지고 있는 경향도 있었습니다. 서울대학, 한양대학, 홍익대학 간의 모임이 재학시절에도 있었습니다. 거기서도 3개 대학 할 때도 그 어떤 기질로 그렇게 했고요. 군대를 제가 학보병으로 가서 다행히 짧은 기간에 군대를 마치고 돌아왔습니다만. 자랑스러웠던 것이 재학시절 아마 2학년 때로 기억이 되는데,

36. 최순우(崔淳雨, 1916-1984): 미술사학자. 1946년 국립개성박물관을 시작으로 평생을 박물관에서 헌신하였으며, 1974년 국립중앙박물관장이 되어 종신했다.

37. 박서보(朴栖甫, 1931-): 화가. 1954년 홍익대학교 졸업. 홍익대학교 미술대학 교수를 역임했다.

38. 건축가 정인국의 기증유물특별전《건축 40년, 시대를 담다》가 서울역사박물관에서 2016년 9월 22일부터 11월 20일까지 개최됐다.

복학해서 2학년 때 그《대한민국 미술전람회》또《제1회 현대건축작가전》그런 것들에 입선하고 우수상을 받았던 자부심이 있습니다.

그러고 김수근 교수님이 오셨을 때 61년부터 갈월동에 [김수근 선생의] 어머니 댁이 있었는데 갈월동 어머니 댁에 출근을 하면서 연필도 깎아드리고 바닥 일을 강석원[39] 씨와 하게 되었습니다. 김수근 교수님이 오시게 된 동기는 강병기, 박춘명, 그분들과 더불어 <남산 국회의사당> 당선 때문에 오셨고요. 그 당시에….

전. 선생님, 잠깐만요. 이게 막 지금 숙제하듯이 밀고 나갈 일이 아닌 것 같아요. 좀 천천히 말씀하셔도 됩니다.

서. 그 때 당시 3개 대학 건축과 교수 분들이 대개 일본식 교육을 받으셨기 때문에 서울대, 한양대에서 정인국 교수, 김희춘 교수, 박학재 교수 이런 분들이 윤강(輪講)[40]을 하셨습니다. 그런데 제가 군대 갔다 와서 들으니까 서양건축사의 학점이 두 명 밖에 안 나왔답니다. "왜 그러냐" 그랬더니 노트를 그냥 그대로 베껴 썼기 때문에 "응용을 안 했다" 그래서 학점이 안 나왔답니다. 그래서 제가 한양대학, 서울대학 친구들 모임이 있었기 때문에 노트를 다 빌려서 보니까 그 노트라는 게 3개 대학이 똑같아요. 왜냐하면 윤강을 하셨기 때문에요. 정인국 교수님이 서울대학, 한양대학 가셔서 서양건축사를 하시고요. 박학재 교수님이 시공 쪽 하시고, 김희춘 교수님이 설계 쪽 하시고 이랬기

39. 강석원(姜錫元, 1938-): 1960년 홍익대학교 건축미술학과 졸업. 국립 프랑스 파리5대학 건축학과 졸업. 한국건축가협회 회장을 역임했으며, <부곡관광호텔>, <여의도백화점 빌딩> 등을 설계했다.
40. 윤강(輪講). 원래의 뜻은 하나의 과목을 여러 사람이 돌아가면서 강의하는 것을 말함. 여기서는 한 교수가 여러 대학을 돌며 같은 강의를 한다는 뜻으로 사용됨. 교수 요원이 부족하였던 당시의 관행이었다.

홍익대학교 건축미술학과 신입생 환영회, 서오릉에서, 1962

때문에. 그래서 복학을 해가지고 어떻게 했냐하면 도서관에 가서 일주일을 제가
서양건축사 시험 준비를 했습니다. 왜냐면 두 명밖에 학점이 안 나왔다니까.
그래서 베니스터 플래처(Banister Fletcher) 경의 『히스토리 오브 아키텍처』(A
History of Architecture) 그것을 도서관에서 빌려가지고 답안지를 영문으로 작성을
해버렸습니다. 그렇게 했더니 옆에 같이 복학했던 전동훈 교수라고 경희대학에
있다가 세상 떠난 그 친구가 하는 말이, "보통 시험 준비를 한 두 세 시간이면
하는데 어떻게 서 형은 일주일 씩 뭘 하냐?"고 그래요. 제가 복학해서 형님
아니에요? 나이도 먹고. 이렇게 "일주일씩 뭘 하냐고?" 그리고 노트를 봤는데
여학생 하나가 내 노트를 보고 커닝을 했습니다. 그래서 노트 잠깐 빌려달라고
그러더니 전부 베껴 가지고 답안을 내서 그 여학생하고 나하고 둘이서 백점을
받은 일이 있었습니다.

그래서 3개 대학 관계를 좀 말씀을 드리면 서울공대 건축과가 1948년
개설한 게 맞습니까? 한양공대가 1946년이고요.[41] 그리고 홍익대학이 1954년도
입니다. 그때 당시에 이 교수님들하고 괄호친 것은 (구술자가 준비한 문서를
보며) 그러니까 이광노 교수님은 (서울대) 출신이기 때문에 했지만은 제가

41. 서울대 건축공학과가 1946년에, 한양대 건축공학과는 1948년에 각각 설립되었다.

홍익대학 건축미술학과 시절, 본관 앞에서, 1960년

기억에 남는 것은 이분들이 전부 고공[42]출신이 돼서 정인국 교수님이 최초 학위수여식을 하셨다는데…, 그건 뭐 내용에서 좀 빼셔도 상관없습니다. 그냥 알고만 계시고요.

우. 그 아까 말씀하신 윤강하면, 교수님이 이렇게 불러주면 학생들은 그냥 받아 적는 건가요? 다같이. 공책이 다 똑같은 것이면?

서. 그렇기도 하고요. 아니 그럴 수도 있고. 좀 다를까 대조를 해봤더니 거의 다 비슷했어요. 박학재 교수는 노트를 안 가지고 다니실 정도였어요. 대단하셨죠. 시공이라서 그런지 디테일까지 그리시는 데 대단하셨고요. 그 때 미네소타 대학하고 교류를 하는 바람에.[43] 제가 기억하기로는 윤정섭 교수, 저희 도시계획 쪽 강의도 나오셨는데요. 서울공대 출신이고 미네소타에서 도시계획 하신 분인데 말하자면 선진화된 것이 도입이 돼서. 미네소타 대학을 아마 윤장섭 교수도 다녀오셨을 것으로 생각되고요.[44] 그 다음에 한양공대는 괄호 친 것은 [한양대] 출신이기 때문에 이해성, 김진일, 오창희, 유희준 이런 분들이 전부 출신이기 때문에 괄호를 쳤지만, 그 앞에 은사들로 구성이 됐고. 지금 그 기억에 남은 게 『칼럼』이라는 계간지를 학생회에서 발간했습니다. 건축대학 학생회에서. 그것을 제가 보관하고 있다가 한양대학 도서관에서 기증 증서를 받고 기증했는데요. 교육 자료로써 자기네들이 보관한다고 해서 기증을 다 해버렸습니다. 그런데 이번에 보니까 참 아쉽더군요. 왜냐하면 그 『칼럼』지를 여기다가 사진을 좀 올리면 좋을 텐데요. 그때 우리 젊은 입장에서는 그런 계간지가 없었거든요. 학생들이 만든. 뭐 그런 의의가 있었고.

그리고 그 다음에 홍익대학은 이러이러한 교수들이 계셨고, 아주 소수의 인원으로 시작했고, 그 대신에 김중업-르 코르뷔지에, 강명구-월터 그로피우스, 나상기-루이스 칸 이런 식으로 그분들 사무실에 갔다 오셔가지고 저희들한테 바람을 넣게 되었고. 제가 단합을 시키게 된 게 홍익대 건축과 졸업 동창회 수첩을 졸업하자마자 만들어가지고 이렇게 선후배 지간에 단합을 좀 시켰고. 이건 시간이 될지 안 될지 모르겠지만, 이광노 교수가 한양대 유희준 교수니 홍익대학 윤도근 교수니 이렇게 자기 아래의 사람들을 해서 몰고 다니셨거든요.

42. 고등공업학교(高等工業學校)를 지칭함. 고등공업학교를 줄여서 고공(高工)이라 하는데, 해방 전 한국에는 경성고공이 유일한 관립의 고등교육기관이었다. 3년제이고 공학사 학위를 수여했다. 이광노 교수는 1928년생으로 해방 이후 서울대학교를 졸업했다.
43. 미네소타 프로젝트는, 전후 미국이 한국의 고등교육을 지원하기 위하여, 서울대학의 교수진을 미네소타로 초청하여 석사와 박사과정을 받게 하는 일종의 교육원조 사업이었다.
44. 윤정섭 교수는 1957년 미네소타대학 대학원을 수료했으며, 윤장섭 교수는 미국 국무부의 지원으로 1959년 M.I.T.에서 건축학 석사학위를 취득했다.

그래가지고 무슨 일이 있을 때 이렇게 참여도 시키고 그러시는 중에 윤도근 교수 때문에 그러지 않았나 싶은데. 그래서 홍대에 논문 심사를 이광노 교수가 많이 하셨습니다. 심사위원장을. 제 박사 학위 논문도 이 어른이 하시게 되었고. 세 대학의 관계가 이렇게 많았던 것은 강병기가 한양대학 교수인데 일본에서 동경대학 나오고, 김수근 교수하고 돌아오셨죠. 김금자라고 홍익대학 1회 여학생을 어떻게, 아마 <남산국회의사당> 사무실 때문에 만나셨는지 꼬셔가지고 결혼을 하셨죠. 또 이정덕 교수하고 천병옥. 천병옥은 여학생으로서 2회 졸업생인데 홍일점으로 1, 2회에 이렇게 한 명씩 밖에 없었습니다, 홍대 여학생이. 그 두 팀이 결혼하고 그래서 더욱 유대를 가졌지 않았나 생각됩니다. 저 개인적으로. 이정덕 교수도 참 좋아하셨고. 그 후에 연세대학이 1958년에 신설이 되었고요.

우. 그러면 홍익대학에서 박사학위 하실 때는 지도교수는 윤도근 교수님으로?

서. 그래야 되는데요. 대개 다 윤도근 교수가 했는데 저는 전명현 교수로 했습니다. 나중에 나오는데요, 학위관계는. 제가 안 하려다가 했기 때문에 그 얘기가 좀 깁니다. 안 하려다가 왜 IIT가서 보고 돌아와서 하게 되는데 그 전명현 교수가 하게 되는데 그건 나중에 이야기 하시죠.

전. 58년 입학이면 홍익대학의 5기가 되는 겁니까? 4, 5, 6, 7, 8 (손가락으로 숫자를 세며) 그렇죠. 5긴데 군대를 갔다 와서 6기가 됐죠. 5회가 되어야 하는데. 제가 군대 학보병을 해서.

우. 학보병이 뭔가요?

서. 학생신분으로 군대를 가면 학보병이라 해서, 일 년 반 근무하게 했습니다. 그때 뭐 드릴 말씀 많습니다. 버스가 신촌 로터리까지밖에 안 갔거든요! 시내에서. 그래서 신촌 로터리에서부터 기찻길 건너서 와우산 그 산을 넘어서 홍익대학을 가야합니다. 그런데 길목에 형사들이 (검문)해서 자꾸 걸려요. 왜냐면 아까 6.25때 놓았기 때문에 군대 갈 나이거든요. 고3 때 갈 나이였어요. 그래가지고 자꾸 잡히고 그래서 그냥 사정사정해서 빠져나오고 하다가 그냥 1학년 11월에 군대를 가버렸어요. 그래서 학보병을 한 게 일 년 반인데 그 뒷이야기는 못하겠습니다. (웃음) 말하자면 학생으로서 혜택을 주는 것을 학보병이라고 해서 했고요. 지금 신촌 로터리에서부터 학교 가는 동안에 설설 걸으면 한 이삼십 분 걷는 거리인데 그것도 지금 생각해 보면 정서가 있었다고 할까. 말하자면 좋아하는 여학생하고 같이 걸어가면서 얘기도 하고요. 지금처럼 교문 앞에 내리는 게 아니고 그랬던 시절이 있습니다. 좋은 질문 해주셨네.

전. 그러면 선생님 동기로는 어떤 분들이 계셨던 거예요?

서. 동기가 두 가지인데요. 입학동기로서는 한국건축가협회 회장했던, 오기수부터 박성일, 이범호, 변옥우, 이호규, 장석철, 조계순, 장용택, 정종우, 한호산, 이근신, 조문자, 황기성, 오광수 등 여러분이 알고 계신 분이고, 군대 갔다 와서 다시 그해 졸업 동기들은 박재철, 박홍, 한배춘, 전동훈, 문신규[45] 등 입니다.

전. 문신규 토탈 회장은 만난 적 있습니다.

서. 만나보셨어요? 참 재밌는 친구입니다. 금우회 모임을 주로 문신규 회장 사무실인 토탈에서 했고, 저한테 평생을 술을 사도 좋다는 친구입니다. 왜냐하면 그 친구는 인하대학 1학년 다니다가 홍익대학으로 왔습니다. 그런데 아무도 친구가 없는데 내가 군대를 갔다 와서 복학해가지고 친구가 되면서 그 때 반의 편이 둘로 갈렸습니다. 재밌는 게 여학생이 하나였다가 한 여학생이 그나마 중간에, 그 때 당시는 왜 중간에 들어왔잖아요. 더군다나 홍익대학 같은 데니까. 그런데 그 여학생이 모 고녀의 배구선수였는데 미모의 여성이었어요. 그 미모의 여성이 들어오니까 먼저 여성을 따르던 패들이 있고, (웃음) 여기를 따를 패가 있어서 둘로 패가 갈렸습니다. (다 같이 웃음) 하아. 제가 이걸 중재하느라고. 군대 갔다 와서, 그래서 수복하자마자[46] 저를 반장을 시키지 않습니까! 대학생들이. 안 한다고 그러는데도 중재를 하려니까 필요하다 그거야. 그래가지고 중재를 한 일이 있었어요. 가만히 있어 뭐 질문하셨는데 제가?

전. 동기들은 누구신지?

서. 아, 네. 그래서 문신규 씨가 그렇게 친구가 없었는데 제가 가깝게 지내게 되었습니다. 이 친구가 사업적인 두뇌가 (엄지를 들며) 이겁니다. 그 사람이 토탈 가구라고 조립식 가구, 조립식 칸막이 이걸 우리나라에서 시작한 사람인데요. 졸업하고 허피라고 H.U.R.P.I[47], 건설부에 도시계획연구소에 1년인가 2년 근무하다가 나와 가지고 토탈디자인을 만들어서 초기서부터 활동을 했는데 아주 뛰어났습니다. 그래서 자기를 재학시절에 챙겼다고 한 달에 한두 번 만나곤 합니다. 평창동에 있지 않습니까, 토탈이. 반드시 자기가 술을 산대. 평생 나한테 은인이라고 그래서. 나는 또 그 친구의 덕을 본 게 부동산에 일가견이 있는

45. 문신규(文信珪, 1938-): 1965년 홍익대학교 건축미술학과를 졸업하고, 1967년 동대학에서 석사학위를 취득 후, 1967년부터 1970년까지 HURPI에서 근무했다. 1971년 토탈디자인을 설립하고 종합디자인지 『꾸밈』을 발행했다.

46. 복학하자마자

47. Housing, Urban and Regional Planning Institute의 이니셜. UNDP의 지원으로 국토부 산하에 둔 주택, 도시 및 지역계획 연구소, 미국 하버드대학 출신의 오스왈드 네이글러(Oswald Nagler)가 주도하고, 윤장섭, 홍성철, 권태준, 우규승, 이동, 고주석, 강홍빈, 유완, 송영섭, 문신규 등이 참여했다. 1965년 조직되어, 1968년 이한(離韓)보고서를 제출했다.

친구거든요. 내가 셋방살이에서부터 시작해가지고 단독 집을 얻게 된 게 그 친구 덕이고, 지금 벽제에 전원주택에 살게 되는 것도 그 사람의 지도라 할까, 충고로 이렇게 된 겁니다. 장흥에 미술관하고 저거 하니까 사업가는 다르더라고. 금방 경매 붙으면 그냥 금방 정리해서요, 금방 집어치운 거예요.

전. 윤도근 선생님이 몇 기에요?

서. 1기! 전명현, 엄규용.

전. 전명현 선생님하고 그렇게 두 분. 그렇게 두 분이?

서. 엄규용, 강창근, 이윤형, 박면수, 김금자. 그래서 제가 고 3때 드나들었기 때문에 1회의 졸업식 날도 저희가 교복 입고 가서 같이 사진 찍어주고 그랬습니다. 그래서 친근하게 됐는데. 제가 호적계장[48]이 돼가지고 출석부[49]도 만들고 그랬다는 것들이요. 외국서 와도 전부 저를 통해서 누구 묻고 자기들 동기끼리인데도. 그래서 호적계장을 하게 된 게 1회서부터 절친하게 지냈기 때문이라고 봅니다.

전. 동기들보다 나이가 좀 많으신데 동기들이 이렇게 이름을 불렀습니까? 형이라 그랬습니까?

서. 어려웠죠. 반말을 못했죠. 그렇게 됐죠, 자연히. 그런데 그건 제가 기술적으로 어렵지 않게 대해주고 그랬죠. 상당히 신경 쓰이더군요. 그리고

48. 동창들의 소식을 잘 알고 있다는 의미에서 붙인 애칭으로 보인다.
49. 홍익대학교 건축미술학과의 동창회 명부를 이름. 이때 처음 만들어졌다.

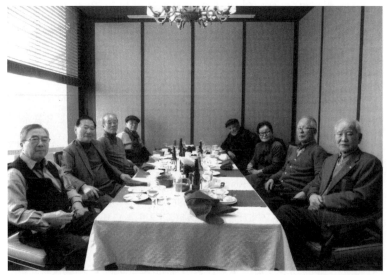

홍익대학 58학번 동기모임, 왼쪽부터 이범호, 변옥우, 오기수, 장용택, 박성일, 조계순, 장석철, 서상우, 2018

후배로는 10기, 63학번들인데, 민설계의 민영백 회장, 금성건축의 김상식 회장과 김석윤 대표, 삼우설계 박승 회장과 이상헌 대표 등과는 지금도 자주 만나죠!

최. 『50년 후에 서울』이라는 전시회가 좀 궁금한데요.

서. 그거는 남대문에 <대한상공회의소> 건물. 아세요? 건축 역사를 하시니까.

우. 있었다는 이야기만 들었습니다.

서. 있었다는 얘기만 들으셨구나. 거기 2층을 빌려서 했는데요. 대개 그 동안에 서울대학이나 한양대학에서 교내 전시회를 했더라도, 김수근 교수가 홍대로 부임하자마자 이렇게 학교 밖에 나와서, 그러니까 좀 뻥튀기를 하는 그런 걸로. 모두 그냥 들떠서 코르뷔지에의 하이라이즈 그런 거. 하여간 어떻게 보면 나쁘기도 하지만 어떻게 보면 그런 대담한 것들로 해서 발전하는데 도움이 되지 않았나합니다. 그 바람에 강석원 씨가 국전 건축부에서 처음으로 대통령상을 타게 됐거든요. 국전에서 다른 분야들이 이렇게 쭉 있는데 건축이 대통령상을 탄 게 강석원이 처음입니다. <논산훈련소>라는 걸 해서. 강석원 씨가 4회입니다. 제가 5회고, 그런데.

최. 『50년 후의 서울』이라는 전시회가 졸업전의 형식이었나요?

서. 물론 졸업생 반도 있지만 전교생이 한 거죠. 제가 2학년 때인가 그러니까요, 1회 졸업생은 나갔던 것 같고요. 김수근 교수가 오신 게, 하여간 그때 아주 좋은 거 지적하셨는데 말하자면 그거를 욕하는 부류도 있을 거고, 지나치다는 그런 부류도 있었지만 저희들한테는 큰 꿈을 심어주지 않았나 생각합니다.

전. 그게 첫 전시회인가요? 홍대로는?

서. 아니죠. 그전에도 다른 전시회를 했었죠. 했지만 그것은 보편적인 교내 전시죠. 정인국 교수님이나 그런 분들이 하셨던 거고. 이제 새로운 스타일, 그때 김수근 교수님이 젊었던 시절이거든요. 하여간 왜 그때 연합사무실들이 많았잖아요.

최. 종합.

서. 종합이나 이런 것이 있었듯이. 이 어른 셋이 미우만(백화점)에 강명구, 정인국, 엄덕문 셋이 연합하셨는데 나중에 바람 넣은 사람은 김수근 선생이지. 예쁜 다방에, (웃음) 나중에 정인국 선생이 다 헤어지고 허탈하실 때, 충무로에 사무실이 계셨는데 제가 정인국 선생님을 명동에서 뵈었더니, 젊었을 때 한참 화려했던 시절이 다 지나가고 다시 본래로 돌아왔을 때 명동에서요. "자네 지금 어디 가나? 시간 있나?", "네, 있습니다" 뭐 절대적이었잖아요. 대개 그때 (바지주머니를 만지며) 시계주머니에 수표 하나 감춰놓는 거 있죠. 여기는 바지

시계주머니에 돈 감춘 사람 없죠? 정인국 교수님이 수표를 꺼내셔 가지고 김창집 선생님 단골집이 있는데 거기 가서서 술을 사주시고 그러셨었어요. 제 결혼식에 주례를 보실 분인데 말이죠. 결혼식 전날 다섯 시가 돼서 "먼저 퇴근하겠습니다" 그랬더니 "아니, 이 사람아 지금" 그 얘기 있었잖아요. 출근시간은 있어도 퇴근 시간은 없다는 그런 거 있었잖아요. "지금 다섯 시인데 어디를 가냐"고. "선생님, 저 내일 결혼식인데 이발도 해야 되고요. 목욕도 해야 되지 않습니까" 그러고 "선생님은 내일 주례 서셔야 되는데요" "아, 그런가?" 그러실 정도였거든요. (채록자를 가리키며) 주로 어디 모교 선생하고 가깝게 지내셨어요?

전. 저요. 저는 윤장섭 교수님, 이광노 교수님, 네.

서. 또 김형걸, 김희춘 교수님은?

전. 김형걸 교수님은 수업으로? 아, 수업도 안 배웠습니다. 김희춘 교수님한테는 수업을 들었는데 김형걸 교수님은 아니네요.

서. 제가 국민대학 시절로 들어가면 말씀드리겠는데, 김형걸 교수님은 제가 학회를 만들고 행사 때마다 오셨어요. 그때 아마 80대이실 텐데, 내 정년퇴임 때도 물론 오셨고. 그러니까 어떻게 보면 노인네가 주책이지. 그리고 (술잔 드는 자세를 취하며) 이걸 좋아하셨거든요. (웃음) 끝나면 이거 하신 거. 김희춘 교수님, 박학재 교수님은 제가 국민대학 시절에 강사로 모셨어요. 박학재 선생님을 사실은 전임으로 모시려고 그러다가 한양대학 출신들한테 몰매 맞을 뻔 했거든요. 한양대의 상징인데 왜 국민대로 모시냐고. 말하자면 이류, 삼류학교니까. 이걸 하려니까 여러 가지 작전을 써야 되잖아요. 아까 전시회도 했고 강사진 구성도 그렇고. 김희춘 교수님이 미쳤다고 거기 10층에 (숨이 찬 듯이) 씩씩거리고. 박학재 선생님은 오시면 그냥 헉 헉(숨이 찬 모습으로) 이러고 하실 적인데. 다 강사로 모셨거든요. 그 다음에 이용하 씨라고 구조계통에 제 2선에 있는 분. 또 최광수 씨라고 서울시청에 유명한 법규통. 그렇게 아주 일류들만 모시려고 했죠. 또 다들 그렇게 사랑해주시고 그래서… (채록자를 가리키며) 제가 전화로도 말씀드렸지만, 1976년 국민대학 가서 제가 한 게 조형학부에 있는데 건축공학과라고 그랬어요. 이게 "조형학부에 있는 건축공학과가 뭡니까", '공(工)'자를 뺏거든요. 그랬더니 김희춘 교수님이 그 다음해 77년도에 서울대학의 건축공학과를 건축학과로 '공'자를 빼고, 78년도 그 다음해에 홍익대학이 '공'자를 빼고. 그런 일들이 있었습니다. 그건 제가 했다는 자랑보다는 우리나라에 '공'자가 빠진 그거, 그 다음에 건축대학을 만든 이야기 이런 것들을 차츰 하겠습니다. 그래도 오늘 큰 짐을 덜어주셔서 고맙습니다.

최. 대학 시절에 대해서 몇 가지만 더 여쭤보고 싶은데요.

서. 예, 하세요.

전. 시간이 안 될 거 같아요. 다음 시간에 여쭤 봐도 되지 않을까요?

최. 네, 네.

우. 오늘은 이 정도로.

전. 여쭤볼게 꽤 더 있어요.

서. 저녁하시면서 하셔도 되고. 저녁에 제가 술 한 잔 살게요. 첫날인데 고사를 지내야지.

전. 사실 오늘 저희가 다른 일정이 같이 있어서...

서. 아~ 그런 잠깐 (질문의) 힌트만 주시죠.

최. 저는 대학 때 들은 수업과 그 내용, 인상 깊었던 수업이나 특히 김수근 선생님의 수업들을 구체적으로 여쭤보고 싶었습니다.

서. (준비한 자료를 찾으며) 거기 건축을 '아트 앤 아키텍처' 3페이지에요. '아키텍처 그림 삽입'이 요건데. 요거 내가 그래픽을 할 줄 몰라서 그러는데 요것 좀 하나 해서 거기다가 해주시면 좋은데.

우. 네, 네.

서. "과학과 아트와 사이에 접목된 게 건축"이다. 이렇게 표를 하나 넣어주시면...

우. 네, 넣겠습니다.

서. 가만 있어, 최 교수님 (정인국 선생님 관련자료) USB하나 준비해 드리는 거. 아까 우 교수님은 받으셨으니까. 큰일 났네, USB가 두, 세 개밖에 안 남았거든. 연구실에 보관하시라고 가져왔는데, 할 수 없지.

전. 다행입니다. 저는 그날 (《정인국 탄생 100주년 기념 심포지엄》때) 받았습니다.

서. 그게 뭐냐 하면 이이 태조시절에 고궁들, 그거 취급하셨는데 한국에 오셔가지고 전부 그거(조사)하시고 실측 다니실 때 사모님이 따라 다니셨거든. 그래가지고 지방 실측할 때 왜 여관 이부자리, 그 들어갈 수도 없는 거. 아주 그 사모님이 멋쟁이시고 서예를 하시고 그런 분인데 아주 곱상하고 귀부인이신데 그거 따라다니시고 그랬어. 그러니까 참 운이 좋으신 분인 게 김일성대학 나오셔가지고[50] 사실은 그렇게 해서 끝나실 건데 망명해서 부산에 계신 거를 강명구 선생인가 엄덕문 선생이 끌어들여가지고 홍대에 오셨는데. 학위를 가지고 계시니까 초대 학과장 하시고 대학원을 맡으셨지. 속 얘기를 하시는데 이런 철저한 분도 있고, 저 노트가. (웃으며) 그냥 적당히 돌아서 그냥 딴 소리만

50. 김일성 대학을 나온 것은 아니고 와세다 대학을 졸업하고 해방후 평양에서 교직에 몸 담은 적이 있다.

하시는 분도 있고 그런데 구체적으로 다 돌아가셨기 때문에 상관은 없어요, 사실은. 그런데 또 어느 분은 이렇게 칠판에 스케치로 투시도를 착 그리시거든~ 얼마나 멋있어, 분필로. 그냥 칠판 전체에다가 좌~ 하시는데 그거에 바람들이 들고 그랬지. 그 바람에 프리핸드라는 거, 자 안대고 하는 거, 프리핸드 연습을 많이 해서 그래서 우리 교육시킬 때 아이들 많이 훈련시켰습니다.

김. 선생님, 이 (회차별로 준비한 원자료) 자료는 다음에 뵐 때까지 여기다 놓고 있어도 될까요?

서. 사진 그런 거요?

전. 네.

서. 아, 이건 드려야 되나?

전. 아니요, 스캔하면 되나요?

서. 아, 다음번에 올 때 가져가면 되지.

전. 그렇죠.

서. 그럼 다음번에 스캔하고 주시고 또 그 다음엔 2번을 가져올 테니까.

전. 선생님께서 가장 준비를 많이 해 오신 것 같습니다.

우. 파일철로 가져오신 건 처음이세요.

서. 저거 8번까지 다 준비가 됐는데. (다 같이 웃음) 왜 오늘 털고 갈라고 그러냐면, 2(회차가)번 있잖아요. 그걸 충실하게 하려고 그러는데 오늘 시험에 통과시켜 주셔서 고맙습니다.

전. 아닙니다. 무슨 말씀을요. 오늘은 첫 만남이니 이정도로 마무리하고 다음번에 대학 이후 내용부터 듣도록 하겠습니다.

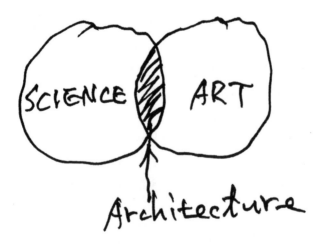

과학과 예술의 접목이 건축이라는 것을 설명하는 다이어그램

김수근건축연구소 실습 당시, 가운데 흰색 상의가 서상우, 1961. 1. 27.

(시작 전 서상우 선생이 가져온 책과 본인의 주요 경력, 사회활동, 연구논문 등이 정리된 문서를 채록자들에게 전달하며 이야기를 시작하였다. 학술활동이 본격적으로 시작된 시기와 박사학위논문을 쓰게 된 경위, 에피소드를 말하였다. 또한 기존 구술집 중『김정식』편에서 정림건축의 창업자에 대해 언급하며 기록을 확인하였다.)

전. 네. 선생님. 6월 2일 금요일 오후 4시가 조금 지났습니다만, 서상우 선생님 모시고 구술채록 2회차를 시작하겠습니다. 지난번에 대학까지 말씀해주셨는데 지난번에 저희가 약간 준비가 부족한 게 있어서, 조금 빠르게 지나가서 대학 부분은 다시 말씀을 해주시고 그 다음 대학 졸업이후로 갔으면 좋겠다는 게 저희 생각입니다.

서. 아, 상관없습니다. 최 교수님 저번에 질문이 있었는데 시간이 없어서, 강의 내용이 어땠냐고 물으셨는데.

전. 네. 그럼 그 질문부터 최 교수님이 먼저 해주시면 선생님께서 답변하는 형식으로 하여 진행하겠습니다.

서. (웃으며) 어떤 특정인을 구체적으로 말씀을 드려야 되겠지요.

전. 네, 선생님 기억하시는 만큼만, 말씀하시고 싶은 만큼만 해주시면 됩니다.

서. 가령, 정인국 교수님부터 말씀드리면 잘 아시는 대로 『서양건축사』라는 책을 쓰셔서 그랬는지 강의 준비가 상당히 철저했습니다. 매주 준비해 오시는. 그 다음에 디자인 위주로 하셨던 강명구, 엄덕문, 김중업, 그런 분들은 디자인 강의이기 때문에도 그렇고 대개 즉흥적으로, 대신에 저희들이 그 영향을 좀 받았다고 할까. 칠판에 직접 그림을 그리는 것들이 오히려 실무를 하는 데에는 큰 영향을 준 것 같고요. 음… 김수근 선생은 그때 강병기 교수하고 박춘명 선생하고 합작해서 <남산 국회의사당> 설계 때문에 오셨는데, 정인국 교수가 홍익대학에 추천을 하셔가지고 교수를 하셨기 때문에, 조금 기존의 다른 분들과 같은 수업이지만 달랐고. 달랐다는 것이 조금 더 디자이너이지만 체계적이었고. 지난번에 말씀드렸던 《50년 후의 서울》이라는 그런 주제의 큰 전시회를 했던 게, 조선 총독부, 남대문에 있었던 <상공장려관>. 거기 2층에 전시 스페이스가 있었어요. 그런 전시를 이끌어 나가시는 것들이 조금 더 체계적이고 합리적인 강의를 주셔서 영향을 받았습니다. 외부 강사 분들로서는 특히 한양대학의 박학재 교수님 같은 분은 시공, 법규, 이론 강의였을 텐데 노트 없이 오셔서 디테일이나 이런 것들을 전부 칠판에 그리세요. 그래서 박학재 교수님이 철저하게 하시는 것이 특이하게 기억이 나고요.

전. 같은 클래스가 몇 분 정도였습니까?

서. 입학정원이 20명.

전. 그럼 설계수업도 한 반으로 같이 들으시고.

서. 그럼요, 네.

전. 그럼 아까 말씀하신 정인국 교수님부터 강명구, 엄덕문, 김창집, 김수근 교수님까지는 전임이셨고.

서. 그렇죠.

전. 전임 선생님이 그럼 5분이었던 거네요.

서. 네. 뭐 나중에 이천승[1] 선생도 계셨고요. 왜냐하면 설계 때문에. 재단에 관계가 있으셔서 전임 타이틀로 이렇게 하셨는데, 강의는 뭐 그렇게 많이 안 하셨고요. 그리고 나상기[2] 교수라고 들어보셨는지 모르겠습니다만 {**전.** 알고 있습니다.} 도시계획인데 정확하지는 않습니다만, 아마도 평양 김일성대학[3]에 정인국 교수 제자이신 것 같은데 그분이 계셨고. 그리고 도시 계획 쪽으로

1. 이천승(李天承, 1910-1992): 1932년 경성고등공업학교 건축과 졸업. 도시계획연구회 창설, 종합건축연구소 창설, 한국건축작가협회 창립회장 역임, <영보빌딩>, <우남회관>, <조흥은행 본점> 등을 설계했다.
2. 나상기(羅相紀, 1924-1989): 1944년 평양공립공업학교 건축과 졸업.
평양공전(평양공업대학)에서 정인국 교수로부터 사사 후 실무 중 한국전쟁을 계기로 남하. 1961년 도미하여, 펜실베니아 대학교 건축과 및 도시계획과 졸업. 루이스칸 건축사 사무소 근무. 한국건축가협회 회장을 역임했다. <부산시 장기종합개발계획>, <경주보문국제관광단지 종합계획> 등을 수립하고 <서울대공원> 등을 설계했다.
3. 실제로는 평양공업대학.

건축미술과 교수진 인명사진, 「제13회(건축과 6회) 졸업앨범」에서 재편집, 1963년

박병주[4] 교수님, 다들 돌아가셨습니다만. 그리고 저희가 말하자면 시공, 법규, 적산까지 다 있으면서도 미술 쪽으로 강의가 있었던 게 참 지금 생각해도 그런 것이 종합예술을 바탕으로 하는 건축이지 않았나. 그런데 유명하신 이경성[5] 교수의 미술감상 시간, 공예개론. 국립현대미술관의 초대 관장하신 분이고 그 분이 과천에서 관장하실 때 해서 저는 막 들이대고 덤비고 그랬었는데. 가까운데 현대미술관이 걸어가다 들어가야지 어떻게 과천까지 가느냐고 그래가지고 싸운 일도 있고. 사진학 같은 경우에는 임응식[6] 교수님이라고 사진 계열에선 대부이고. 그 외에도 대상 이런 거에 좋은 미술계에 그분들을 접촉하고 있었어요.

전. 그럼 선생님 졸업학점에 미술관련 과목이 많으셨단 말씀이시죠?

서. 물론 그것이 매 학년에 한 학기만 있었던 건 아니고 1, 2학년서부터 올라가면서 그런 것들이 끼어있어서 그래서 특이하고. 요전에 정인국 교수 관련 세미나 할 때도 잠깐 박길룡 교수가 언급했습니다만 와세다 대학과 동경대학하고 관계를 짓는다면, 동경대학이 각 관공서나 각처에 이렇게 동경대학 출신이 있는가 하면 와세다 출신들이 이렇게 다른 역할을 했듯이 홍대가 그런 바탕이 됐다는 그런…. 제가 오늘 말씀드릴 것은 미학사(美學士)[7]라는 게 상당히, 저는 이력서 쓸 때마다 자랑스럽게 생각을 하는데요. 그런 바탕이 홍익대학 건축과의 어떤 기질을 만들어 주지 않았나 그렇게 봅니다.

전. 그러니까 미술을 굉장히 강조하고 건축설계하는 것을 많이 강조한 것이 홍대의 처음부터 전통이었다!

서. 네. 분위기라는 게 있잖아요. 왜냐하면 홍익대학교 건축미술학과의 수강내용 중 석고 데생을 비롯하여 미술감상, 공예개론, 사진학 등이 필수로 수강해야 했고, 봄·가을에 1주일간 야외 스케치를 했다는 점이 강의 내용에

4. 박병주(朴炳柱, 1925-2015): 1944년 고베 공업전문학교 야간부 토목과 졸업. 1948년 부산공고 토목과 교사, 1960년 한양대학교 건축학과 졸업. 1968년 홍익대학교에 도시계획학과를 만들고 이후 공과대학장, 대학원장을 지냄. 대한국토·도시계획학회 회장을 역임했으며, <화곡동 주택단지계획>, <여의도 시범단지계획>, <잠실지구 종합개발계획> 등을 수립했다.

5. 이경성(李慶成, 1919-2009): 1941년 와세다대학교 전문부 법률과 졸업. 1943년 와세다대학교 문학부 미술사 전공. 석남미술문화재단 설립. 이화여자대학교, 홍익대학교 교수, 인천시립박물관장, 9대·11대 국립현대미술관장, 워커힐미술관장, 한국미술평론가협회 회장을 역임했다.

6. 임응식(林應植, 1912-2001): 1934년 일본 도시마 체신학교 졸업. 한국사진작가협회 창립. 중앙대학교 사진학과 교수, 한국사진작가협회 회장을 역임했다.

7. 학위 이름을 지칭. 미술학사의 줄임 말. 일반적인 건축공학과 졸업생이 공학사인데 반해, 미술대학 소속으로 미술학사 학위를 받았다는 뜻.

특이한 점이라고 말씀드리기 위해서입니다. 조각실습은 안 하더라도 조각 제작의 분위기를 보는 것. 사실은 조각스튜디오에 들어가서 보는 것은 모델 구경하러 가는 거거든~ (웃음) 아무개를 찾는다 이러면서 슬쩍 슬쩍 모델 구경하고 나오는 그런 거지만 조각이나 미술의 그 분위기 그런 걸 아는 거죠. 그때 단과대학이니까 김환기 교수님 같은 분은 학장이시죠. 오후에는 잔디밭에 우리가 삼삼오오 모여서 김밥도 먹고 그때 홍대 근처에 고구마 술 공장이 있었습니다. 그래서 그거 사다 먹고 그러면 같이 앉아서 그 키 큰 분이 반바지 입고 같이 하시고. 그런 것들이 당시로 있을 수 없는 일들인데….

전. 선생님 다니실 때는 홍익미술대학이었나요?

서. 아뇨! 홍익대학 미술학부죠. 단과대학이니까. 홍익대학 미술학부 건축미술과. 지난번에 말씀드렸지만 조각가 윤효중 선생 그분이 이승만 때 남산에 동상들 전부 독차지 한 그런 분인데 그분이 건축미술과를 1954년에 만드셨고요. 그 다음에 《대한민국전람회》, 줄여서 '국전'이라고 하는데 그 《대한민국미술전람회》에 건축부를 1955년에 신설하신 분이에요. 그게 등용문이 되어가지고 강석원 씨라고 지난 시간에도 말씀드렸습니다만, 김수근 선생님 실습생으로 했던 강석원 씨가 <논산훈련소>로 대통령상을 받게 되고 그러죠. 국전에서. 저도 작지만 재학시절에 입선[8]한 것이 아주 큰 영광이었습니다.

8. 서상우, 전동훈, 박재철은 <한국 참전 16개국 기념관>으로 1961년 대한민국 미술전람회에서 입선했다.

홍익대학 건축미술학과 단체사진, 「제13회(건축과 6회) 졸업앨범」에서, 1963년

전. 대학원이 아니라 학부 다니실 때 입선하신 건가요?

서. 학부 2학년 시절에요. 제가 군대를 1학년 말에 가게 되는데 왜 가게 됐냐면 6.25 사변 때 2년을 묵었기 때문에. 그 때 학교 가려면 신촌 로터리까지 버스가 가고 거기서부턴 걸었습니다. 연세대학이고 홍익대학이고. 이화여대 학생들은 그전에 내려서 이화대학 가면 되지만. 저희는 와우산을 넘어서 홍익대학을 가는데 여기저기서 취체[9]를 합니다. 형사들이. 그래서 그냥 1학년 다니다가 11월에 '그럴 바에는 그냥 가 버리자' 지원해서 군대를 갖다오는 바람에.

전. 그럼 그때 홍익대학 미술학부의 건축미술과, 조각과 말고 또 무슨 과가 있었습니까?

서. 회화과, 그리고 디자인 쪽으로 공예과! 그런 것들이 있었죠.

전. 그럼 박병주 교수랑 이런 도시하시는 분은 건축미술과에 계셨어요? 아니면 다른?

서. 그렇죠. 건축미술과에 말하자면 박병주 교수님이 주공(대한주택공사)에 계셨다가 오셨는데, 아마도 대학으로 승격하면서 건축공학과가 공학부로 가 가지고 얼마간 운영을 하다가 도시계획과가 독립을 하게 됩니다. 그때 박병주 교수님이 도시계획과를 맡으셨는데 사실은 건축과 소속으로 계시다가.[10]

전. 아, 그러니까 처음에는 미술학부에 건축미술과에 있다가 공학부(1966)가 생기면서….

서. 종합대학이 돼서.

전. 그리로 갔나요?

서. 갔는데 한참 후에 왜냐하면 거기 1회 졸업생이 제자뻘 되니까 건축과가 운영되다가 도시계획과가 발전….

우. 조금 분명히 하고 싶은데요, 미학사에요? 미술학사가 아니고?

서. 약해서(줄여서) 미학사라고 그러죠. 미술학사.

전, 우. 미학사와 미술학사는 좀 다를 것 같은데요.

우. 미술학사라고 해야 맞을 것 같습니다.

서. 미학이라는 그것은 다르죠. 왜 서울대학의 김문환 교수!

전. 아, 그러니까 선생님 미술학사를 받으신 거네요.

서. 미술학부에서 졸업했으니까. 그러니까 제가 5회인데요, 그게 한 10회

9. 취체(取締). 단속이라는 뜻의 일본 용어.

10. 1954년 설립된 홍익대학교 건축미술학과는 1966년 건축공학과로 개편된다. 박병주는 1967년에 홍익대학교 건축공학과 교수로 부임하고, 1968년 도시계획과를 만든다.

정도까지 가는 거 같습니다. 그 이후에는 다시 공학사가 됐는데.

전. 네. 홍대의 1회부터 10회 정도까지가 미술학사를 받으신 거군요.

서. 아뇨! 8회까지 미술학사이고, 그 이후는 공학사로.[11]

최. 엄덕문 선생님이나 김중업 선생님, 김수근 선생님, 설계 수업에서 방식이나 그런 것도 좀 궁금하긴 한대요. 짧게 기억나시는 에피소드나 그런 것들이 있나요?

서. 그분들이 사실 우리나라 건축 초기에 외부 사무실을 합동으로 하시고 그래서 어떻게 보면 지금의 대학교수와 달리 거꾸로 바깥활동이 위주고 교육 쪽에 설계 디자인을 체계적으로 한 것은 아니라고 말씀드립니다. 설계도 사실은 체계적이고 종합적인 사고로 어프로치를 하게 해야 되는 거거든요. 그런데 그때 분들은 그런 거 없이 자기 경험에 의해서. 그런데도 그게 썩 나쁘진 않았다고 보죠. 어떻게 보면 배짱을 키워줬다 할까? 그래서 제가 국민대학 시절에서 말씀드리겠습니다만 아이들 훈련을… 제가 '서틀러'[12]라는 별명을 가지고 있었는데. (다 같이 웃음) 그러니까 사무실에서 취업 주문이 와서 그 애들을 취업시키는 데 큰 도움이 되었거든요. 그런 형식도 필요하겠습니다만 역시 디자인 공부이기 때문에 정신적인 아이디어랄까 이런 걸 넣어준 것도 그렇게 나쁘진 않았다고 봅니다.

전. 그때 수업 진행 방식은 대체로 학기 초에 이렇게 과제를 내주고 학기말에 과제를 받는 형식이었나요?

서. 그러니까 한 학기에 한, 두 과제.

전. 한 학기에 한, 두 개의 과제를 진행하게 하셨고.

서. 저는 지금 국민대학에서 네 과제쯤 막 강행을 했었는데 그리고 그 중간에, 다음에 말씀드리겠습니만, 중간에 과제를 내놓아서 놀지 못하게 훈련시키는 방법이 있습니다.

우. 별명이 '서틀러'셨어요?

전. 그건 국민대학에서의 별명이신 거죠?

서. 네. 그렇죠. 그거 '서틀러'가 거기 뿐 아니고요, 이전에 홍익공전에서도 그랬을 겁니다. 전영록의 형! 그 아버지가 황해. 배우. 그 아들을 제가

11. 홍익대학교는 1954년에 건축미술학과가 설립되어 1958년 2월 1회 졸업생을 배출한다. 1964년 2월 건축학부 건축과 신설 후 1966년 12월 건축학부를 공학부로 개칭하며 건축미술과를 건축공학과로 개편한다. 이후 1978년 10월 건축공학과를 건축학과로 또다시 개편했다.
12. '서상우 + 히틀러'의 의미.

홍익공전시절에 교육을 시켰는데 나오라고 그래가지고 이걸로 몇 방 박고[13]
그랬습니다. 왜냐하면 "아 시팔, 점심시간인데 안 끝나~" 뭐 이러길래 "뭐야 이
새끼야. 나와!" 그래 가지고…, 그날 저녁으로 "선생님. 술 한 잔 사 주시죠" 그렇게
지냈어요. 황해 부인도 무슨 배우였나 그랬어요. 집이 신설동인데 집에도 놀러갈
정도로 그러니까 뭐 아주 혼연일체가 돼서 움직였으니까 당연히 히틀러 별명은,
(다 같이 웃음) 정확하겐 아마 국민대학에서 붙었을지 모르겠습니다만.

전. 네. 자 그러면 선생님, 대학을 이제 63년 4월에 졸업을 하시잖아요?[14]
{**서.** 네.} 네, 그러면 졸업하시고 준비하신 그 부분부터 말씀을 좀 해주시죠.

서. 제가 졸업 작품을 <건축가 쌀롱>[15] 이라고 했고요. 사실은 작품을
어떻게든 찾아야 되겠는데요. 학창시절에, 쿠니오 마에카와[16]니 단게 겐조[17] 같은

13. 손으로 머리를 몇 대 때리고.
14. 4월에서 3월로 학기제가 개편된 것은 1961년 8월의 교육법 개정에 의한 것이다. 그러나
실제로 어느 시기부터 실행되었는지는 불분명하다. 홍익대의 경우 1963년까지도 3월말에
졸업을 하였음을 알 수 있다. 마찬가지로 6년제의 중학교가 3+3의 중학교+고등학교 체제로
바뀐 것도 1951년 3월의 교육법 개정에 의한 것이었으나, 실제의 시행에는 학교마다 1-2년의
차이가 있다.
15. <건축가 쌀롱(Salon) 시안>
16. 마에카와 쿠니오(前川國男, 1905-1986): 일본의 건축가. 서구 모더니즘의 선도적인
건축가로 르 코르뷔지에에게 사사했음. <도쿄문화회관>, <교토회관> 등의 작품이 있다.
17. 단게 겐조(丹下健三, 1913-2005): 전후 일본의 대표적 건축가, 도시계획가. <요요기
국립경기장>, <도쿄도청사> 등 2차 대전 후 일본의 주요 국가 프로젝트에 관여했다.

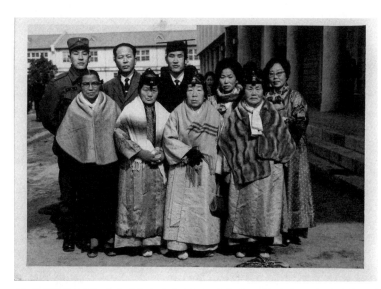

《홍익대학 졸업식》, 뒷줄 좌측부터 시계방향, 넷째 형, 큰형, 본인, 누님, 셋째형수, 사촌형수, 큰집
어머니, 어머니, 사돈 어머니, 1963. 3. 15.

분들 작품집에 졸업 작품이 실리는 걸 봤습니다. 그런데 이게 찾아지질 않아서 어쨌든 구술집 정리하실 때까지 어떻게든지 찾아야 되겠는데 말이죠. <건축가 쌀롱>이라고 제가 재학 시설에 셋이 합동으로 했습니다만, 그때가 6.25 이후기 때문에 <참전 16개국 기념관>이라고 그런 주제를 2학년 때 해서 입선을 한 적이 있는데요. 그래서 그 <건축가 쌀롱>으로 해서 졸업을 했습니다. 아까 이야기 드린 대로 이력서를 작성할 때마다 그 미술학사라는 게 자랑스러웠고요.

전. <건축가 쌀롱>은 어떤 겁니까? 그러니까 이렇게 단층으로 된 클럽하우스인가요?

서. 말하자면 그런 성격이죠. 건축가들이 모이는 데서 발전해서 70년대 김수근 선생께서 한국건축가협회 회장되셨을 때 <건축가 쌀롱>이라는 것을

《제10회 대한민국 미술전람회》 입선작, <한국 참전 16개국 기념관>, 「제13회(건축과 6회) 졸업앨범」에서, 1961. 10. 28.

재학당시 제도실 풍경, 「제13회(건축과 6회) 졸업앨범」에서, 1963년

만들어서 기금을 걷는 그런 시대가 있었습니다. 제가 그 기금을 책임지고 해서
돈 모으는 그것도 아마도 이런 것들이 영향 미쳐서 <건축가 쌀롱> 이라고 그래서
건축가들이 모여서 여러 가지 세미나도 하고 저녁에 술도 한잔 먹고, 건축계에
돌아가는 것도 나누는 걸로 아마 그렇게 계획한 걸로 기억이 됩니다.

　　전. 네. 기억나시는 형태 같은 것이 있나요?

　　서. 대개 제가 정인국 교수님 영향이랄까? 그런 것 때문에 단층 처리를
하고 내부에서 입체적으로 이층 규모로 차렸을망정, 그리고 지붕은 경사진
지붕을 썼을 거 같고요. 정인국 교수의 영향을 받아서 아마 그런 방향이었지
않을까. 비교적 차분하고요, 제가 <참전 16국 기념관>을 앨범을 찾아왔습니다.
그래서 다행히도 요거는 김(태형) 선생한테 전하겠습니다만 (「홍익대학
졸업앨범」을 펼치며) 졸업앨범을 보니까요, 여기 이런 참전 16개국을 상징하는
상징탑부터 2개 층으로 하지만 광장도 좀 있고 16개국을 상징하는 상징물도
광장에 있고 뭐 그런 걸로 기억이 되겠습니다만.

　　전. 그건 국전에서 입선 하신 거죠?

　　서. 네, 2학년 때.

　　최. 조감도 같은 것도 다 직접 그리신 건가요?

　　서. 그때는 좀 미안한 얘기지만 서울대학, 한양대학 친구들의 숙제를 다
저희가 도왔습니다. 투시도 그거를. 그게 기초적인 미술공부를 했던 덕인데요.

　　이게 지금 제가 살고 있는 <프레리하우스>입니다만 이러한 형상들이
나오는 것이 1983년도에 《베스트7》 한국건축가협회 상을 받은 건데. 지금
34년이 됐는데요.

　　전. 1983년에 지어가지고요, 네.

　　서. 애들은 자꾸 떠나자고 그러는데 팔고 여기 아파트에 오자고 그러는데
팔고 와봐야 뭐 여기 저거 안 됩니다만 (<프레리하우스> 사진을 소개하며) 요게

제1회 현대 건축 작가전 상장과 입상 후 기념사진, 서상우, 이복환, 장석철, 1962. 12. 19.

여름 모습이고요, 요게 겨울 모습인데 이게 그 당시 내무부에서 전원주택 표본이
돼서 전국에서 구경 오고 잡지에 많이 소개되었던 집을 지금도 살고 있습니다.
저희 아이들이 지금 자꾸 정리하고 편안히 아파트에 와서 살라고. 그럼에도
불구하고 일단은 내가 죽을 때까지 여기서, 제 꿈이 여기서 말하자면 라이트의
탈리에신(Taliesin)[18] 모양으로 교외 뭐라고 그럽니까. 방학 동안이라도 건축가를
기르고 또 외국에서 공부하고 온 친구들이 금방 취업이 안 됐을 경우, 그럴
경우에 거기 스튜디오에서 지내고 그런 꿈이 있는데 이루질 못했습니다. 그래서
첫 번째 제가 서울에서 낳고 자라면서 지금 현재 벽제에서 살고 있다는 그거에
가능하면 넣어달라고 전해드리려 가져왔습니다.

전. 졸업 작품은 혼자 하셨습니까? 공동 작업입니까?

서. 공동 작업인데, 졸업 작품으로 인정받았죠.

전. 아까 <참전기념탑>은?

서. 2학년! 복잡해서 셋의 공동 작업으로. 전동훈 교수라고 경희대학에.
돌아가셨는데 디자인적으로 전동훈 교수가 <세종문화회관>이니 대전의
<정부청사>, 그런 것을 엄덕문 선생 밑에서 디자인 역할을 한 전동훈 교수,
그리고 박재철과 함께 했습니다.

전. 그렇게 세분이 하셨어요?

서. 네, 네. 학교를 졸업하면서 여전히 미술학부 교수들이나 미술학부 쪽의
친구들, 그런 좋은 관계가 사회생활을 하는데 상당히 도움이 됐던 것 같습니다.
예를 들면 원주 거의 다 가서 고속도로변 왼쪽에 네덜란드 참전탑이 있습니다.
상당히 오래되었거든요. 75년도에. 그 당시에 참전탑 시작이 여기서 되는데. 그때
조각가 김경승[19] 선생이 계셨습니다. 그분의 작품 아이디어를 결국은 건축가가
골조설계를 해드려야 되거든요. 그분들은 그냥 스케치 하신 거고. 스케치를
옮겨서 해야 하는 건데, 뭐 그날 보니까[20] 김원 선생이 (말하길) 김수근 선생이
스케치를 해서 했더니 오기수 씨가 어떻게 (작도만) 했다고 흉을 보시는데 그때
당시에 전수하는 방법이 그랬습니다. 그 다음에 홍익대학에 최기원 조각과
교수가 계셨는데 지금 <현충탑>[21] 이렇게 올라가 밑에 둥그렇고, 양쪽 날개가

18. 프랑크 로이드 라이트가 이상적 건축가 공동체를 꿈꾸며 만든, 건축사무소이자 건축학교.
<프레리하우스> 역시 라이트가 만든 주거양식에서 이름을 따온 것이다.
19. 김경승(金景承, 1915-1992): 1939년 도쿄미술학교 조각과 졸업. 국전 창설위원,
홍익대학교, 이화여자대학교 교수 역임. 중등 미술교과서 발간에 참여했다.
20. 2017년 5월 25일 과천 현대미술관에서 열렸던 《윤승중: 건축, 문장을 그리다》전 연계
학술 세미나를 말한다.
21. 동작동 현충원에 있는 <현충탑>

있는 거. 그 골조설계를 제가 하게 됐습니다. (웃음)

졸업하고 바로 어떻게 제가 정인국 교수님의 무슨 계시를 받은 사람 모양으로 결혼 주례도 이분이 서셨고 이분이 엄덕문 건축연구소에 소개를 하셔서 졸업식 하기 전에, 1963년도 2월 5일에 엄덕문건축연구소에 취직을 하게 되었습니다. 그런데 혹시 을지로입구에 원각사[22]라고 아세요? 옛날 원각사 터. 그러니까 롯데의 대각선 맞은편!

전. 개성상회 앞에요?

서. 그렇죠. 거기가 원각사 터라고 하는데 거든요? 그 뒷골목에 구조가로 유명하신, 김창집 선생님 사무실이 있었는데 거기 엄덕문 선생이 사무실을 같이 쓰시는 걸로 해서 계셨어요. 제가 거기 취업을 정인국 교수 덕에 했는데요. 두 분이 홍익대학 초기의 교수신데 김창집 교수님은 대단히 차분하고 구조를 하시는 분이라서요. 비유한다면 김희춘 교수님은 대단히 차분하신 분이고,

22. 을지로 입구에 있었던 연극 극장, 1958년에 개관하였으나 1960년 12월 5일 화재로 전소하였다. 헌병 사령부가 사용하던 양식 건물을 개조하여 만든 306석 규모의 우리나라 최초의 소극장이었다. 우리나라 최초의 근대식 극장으로 알려진 원각사(圓覺社)와는 이름만 같을 뿐 전혀 다른 기관이며, 그 원각사는 지금의 새문안교회 자리에 있었다.

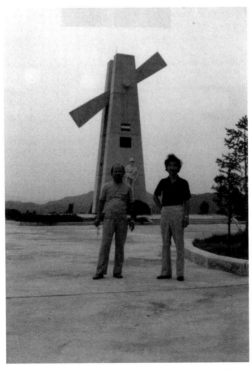

<원주 네덜란드 참전기념탑>, 조각가 김경승과 함께, 1975

엄덕문 선생은 대단히 즉흥적이신데 아이디어 이러한 게 상당히 있으신 그런 분이죠. 그런데도 그 두 분들이 한 사무실 쓰시면서 저녁마다 명동에 예쁜 마담 있는 술집에 매일같이 가실 정도로 이렇게 친분 있게 지내셨습니다. 그런 그 구조 계통에 혹시 아시는지 모르겠는데, 홍익대학 나오신 이용하[23] 선생이라고 있어요. 2회 졸업생인데 홍익대학 출신의 구조쟁이로서는 김창집 선생의 손꼽히는 제자이고요. 이름은 모르시지만 일을 많이 했고. 그 다음에 정재철 교수는 한양대학 나오신 분인데 청주대학에 계신 걸 제가 국민대학에 모셔서 국민대학에서 정년을 했는데 그분들이 거기에 다 관계를 했습니다. 대개 을지로 입구고 거기서 건너가면 명동이잖아요. 그래서 그런지 또 말씀드린 대로 제가 군대를 갔다 와서 나이가 있고 해서인지 많은 재학생들이 찾아오고 그랬어요. 아래층이 마침 다방이 있고 그래서 엄 선생한테 야단도 많이 맞았습니다. 맨날 다방 가서 후배들, 친구들 오고 그러니까. 또 초년병으로서 6개월 밖에 안됐습니다만 김수근 선생 실습생을 한 것도 큰 도움이 되었습니다. 나중에 엄덕문 선생이 독립해서 명동 쪽으로 이전을 하시면서 서울대학 출신의 송종석 교수, 안기태[24] 한양대학, 건축사협회 회장까지 나중에 하신 분인데요, 저하고 나중에 연관이 많습니다만 그런 분들까지 포함해서 한 7명의 멤버가 구성이 됩니다.

전. 처음에 가실 땐 몇 분이셨어요? 엄덕문 선생님 사무실에.

서. 저 혼자 처음에 갔고요.

전. 어, 그러셨어요?

서. 네. 그래서 시작을 했고요, 또 송종석[25] 교수는 그때 연세대학 교수를 하시면서 전에 이분도 산업은행 기술실에 계셨는지 모르겠으나 말하자면 중간 역할, 저하고 엄덕문 선생하고 사이에 중간역할을 해주셨어요. 송종석 교수가 상당히 꼼꼼하고 그런 분인데 말하자면 기본계획 방향을 정해주면 제가 정리해서 그렇게 하고. 안기태 씨니 그 후에 인원이 자꾸 늘어나서 나중엔 전동훈 교수까지 멤버가 됐습니다. 엄 선생님께서는 제가 일본 놈 같이 치밀하고 끈기가 있다하여 일본으로 가라 하셨습니다.

23. 이용하(李用夏, 1934-): 1960년 홍익대학교 미술학부 건축과 졸업.
김창집건축구조연구소를 거쳐 ㈜건축사사무소 신건축 대표와 건축구조기술사회 회장을
역임했다.
24. 안기태(安箕泰, 1933-1994): 1957년 한양대학교 건축공학과 졸업. 동화건축연구소 운영.
대한건축사협회 회장 역임했으며, <리버사이드 호텔> 등을 설계하고, 한양대 출신들의
모임인 한길회 창설에 기여했다.
25. 송종석(宋鍾奭, 1930-2005) 서울대학교 건축공학과 졸업, 연세대학교 교수,
대한건축학회 회장을 역임했다.

그러면서 제가 홍익공전 강사를 한 지 일 년 후에 서양건축사 강의를 하게 돼서 혼쭐이 났는데요, 왜 그러냐면 제가 그때 당시에 을지세무소라고 중앙극장 맞은편에 증·개축을 하는 그런 프로젝트의 감리를 나갔는데 을지세무소가 지금은 큰 건물이 들어섰는데 조적조의 2층 집으로 그래도 남길만한 그런 건축이었습니다만. 현장이니까 꼭 수업 전에 여러 가지 어려운 일이 있어서 꼭 그 수업 전날 밤을 꼬박 새워서 준비를 해야 하는 거예요. 서양건축사를 주로 정인국 교수의 책을 기본으로 하고 이제 베니스터 플래처 경의 『히스토리 오브 아키텍처』를 좀 간간이 포함했습니다. 그때 1963년도면 해외는커녕 가까운 제주도도 못 가볼 정도인데 그런 어려운 강의를 준비한 덕에 해외를 다닐 때 많이 도움이 됐습니다. 그게 제 기억에 남고.

그때 당시에 엄건축에서 제일 크게 한 게 <기업은행 본점>, 그 다음에 부산에서 대전으로 옮기는 <한국조폐공사>였어요. 그것을 설계 담당을 해서 감리까지 나갔는데 아까 말씀드렸던 안기태 씨하고 또 한 친구하고 해서 셋이서 대전 현장을 나가게 됩니다. 그때 설계하는 팀도 경험이 좀 부족한… 현장도 마찬가지고. 그런데 그때 당시에는 상당한 설계 경험을 가지고 내려갔는데도 현장에 노련한 현장소장! 그런 분들이 이렇게 체크를 해주는 거. 놀랐습니다. 그리고 그때는 이미 아시는 대로 시멘트, 콘크리트를 현장에서 조합을 하는데 주로 시간을 속여 먹든지 재료를 속이든지 하는 그런 것도 감독을 해야 하는 그런 딱한 시절이었는데요. 지금은 뭐 레미콘 가지고 하기 때문에 그런 건 없습니다만. 그런 초년생으로서의 경험을 <한국조폐공사> 현장에서 경험하게

<대전 조폐공사> 현장에서, 1964

되었죠. 대전 근교의 온천탕이 있는 그 근처에 <한국조폐공사>가 있죠. 그런데 나중에 엄건축에 문제가 발생해서, 송기덕[26] 씨도 서울대학 나오신 분인데, 그분한테 감리를 인계하고 정말 눈물을 흘리고 돌아온 그런 일이 있었습니다.

전. 감리를 넘겨버렸다고요?

서. 네. 중도에. 설계를 다 해서 내려가서 감리를 하는 도중에 어떤 사건으로 인해서 송기덕 씨한테 넘어갔던 일이 있습니다. 이건 기록상으로만 남겨두시죠, 뭐.

전. 그전에 <을지세무소> 현장 감리하시면서 홍익공전 강의나가실 때 고생하셨다고 그러셨는데 엄 선생님이 그때 강의 나가시는 걸 허락하셨나요? 안 그러면 몰래 나가셨나요?

서. 물론 그분이 전임, 설립 초대 학과장을 하셨으니까요, 엄덕문 선생님 허락 하에 갔죠. 그때 그 <을지세무소>도 업자가 한번 바뀌는 과정에서 제가 갔습니다. 그걸 수주한 업자가 망하고 다른 업자가 들어갔을 때 갔으니까 상당히 어려운 현장을 겪었는데 현장소장 파악을 해야 되겠으니까 현장소장을 저녁이면 중국집 가서 빼갈[27]을 먹여가면서 사정도 들어보고 했고요. 콘크리트 치는데도 같이 지내고 그러면서 그 어려운 과정을 같이 했습니다. 옛날에는 질통[28] 부어서 시멘트를 치니까요. 뭐 거의 시멘트를 안 들어가게 할 정도로 그렇게들 하는 거예요. 기둥하고 기둥사이에 스판이 있는데요, 사분의 일 지점이 벤딩 지점이라고 그래서 철근을 이렇게 구부리고 하는데, 제가 현장에 나오기 전에 새벽에 그냥 시작을 해버린 겁니다. 감독관 없는 사이에 빨리 해버리는 거예요. 왜? 시멘트를 덜 넣어야 되니까. 내가 나가서 일을 중단을 시키고 났는데 눈이 왔더라고요. 그 눈이 녹고 나니까 그 벤딩 지점, 사분의 일 지점이 전부 금이 가있는 거야. 그래서 깨부수고 다시 일을 시키는 거예요. 그게 얼마나 어려운 일이에요? 저도 얼마나 가슴이 아팠겠습니까? 현장운영에 있어서는 이론적이거나 공식적인 그런 것도 중요하겠습니다만 일하는 사람들의 입장도 좀 헤아려 줘야 하는 거 아닌가 그렇게 생각하는데. 그래도 후에 조폐공사는 건설회사 중에서 그래도 상당히 괜찮은 업자가 했는데. 공장이기 때문에

26. 송기덕(宋基德, 1933-2013): 1957년 서울대학교 건축공학과 졸업. ㈜정일엔지니어링 종합건축사무소 대표를 역임했고, <연세재단 세브란스 빌딩> 등을 설계했다.

27. 빼갈(白干兒), 중국 술 고량주를 이르는 다른 이름.

28. 혼합된 콘크리트를 나르는데 쓰기 위해 만든, 등에 지도록 만들어진 네모난 들통. 현장 한 귀퉁이에서 혼합된 콘크리트를 질통에 담고 굳기 전에 타설해야하는 곳까지 빠르게 이동하여야 했기 때문에 작업부들에게 큰 고역이었다. 게다가 상층으로 올라가야 하는 경우엔 소나무로 만든 엉성한 발판을 타고 올라가야 했으므로 위험한 작업이기도 하였다.

층고가 한 8미터 됩니다. 이 옹벽을 8미터 치려면요, 보통 기술이 아니거든요. 그때로서는 프리 스페이스라고 기둥 없이 넓은 그런 스페이스일텐데 그런 거를 제대로 하는 업자를 만나서 편안히 진행을 하게 되었습니다. 현장 경험을 그렇게 하면서 다시 후에 제가 교단에 섰을 때 실무 설계와 디자인과 현장 경험과 모든 걸 갖추고 하니까 자신만만하게 설계교육을 할 수 있었습니다.

　　전. 도움이 되셨네요. 홍익공전[29]은 홍익대학이랑 같은 캠퍼스를 썼나요?

　　서. 아닙니다. 산 넘어 와우산 건너편에요. 지금 캠퍼스의 반대편이죠. 지금은 없어졌는데 아파트를 헐고.

　　전. "산 넘어"라고 하면 동쪽을 말씀하시는 거죠?

　　서. 동쪽인가요? 그렇죠.

　　전. 왜냐하면 홍대가 와우산에서 서향을 하고 있으니까요.

　　서. 넘어서 다니고 그랬으니까요. 그리고 제가 석사학위를 한 게 졸업하고 한 1년 반 후에 하게 되는데요. 나중에 국민대학에 가서도 그때 후에 하길 잘했구나 하고 느꼈습니다만, 졸업하고 바로 석사, 박사 올라가는 것이 바람직하지 않지 않냐 그렇게 생각을 합니다. 현장에서 실무를 하고 자기가 무엇이 필요한지 알고 하는 게 좋겠다. 제가 석사 논문을 『주택 양산을 위한 프리패브 공법 연구』라고 해서 했는데 그 당시에 수복해서 주택문제가 상당히 중요했던 때입니다. 조금 이따가 산업은행 기술실 말씀을 드리겠습니다만, 프리패브(Prefab)라는 건 우리말로 굳이 해석한다면 조립식이라는 뜻이거든요. 프리패브리케이션(Prefabrication). 그렇게 해서 몇 타입의 평면이 있는데 그걸 하나 선택하면 부재들을 전부 공장에서 만들어서 현장에서 조립하면 일주일이면 집이 되는 그런 거예요. 그때 어린 마음에 상당히 좋은 방법이 될 거 같아서 '주택 양산을 위한 프리패브 공법'이라는 것을 선택해서 논문을 했는데, 제가 후에 박사학위는 이광노 교수님 덕분에 뮤지엄을 하게 됐습니다만 전혀 다른 거잖아요? 석사학위 한 거를 계속 못 했습니다. 왜냐하면요. 하고나서 나중에 결론을 쓰다보니까요. 결국은 우리나라의 주택이 그냥 몇 타입으로 돼서 전부 통일이 된다는 거예요. 지금 아파트 형식이 되는 거죠. 그렇지 않겠어요? 타입이 여러 가지 있으면 공장 생산이 어렵거든요. 몇 타입을 정해 놓고 선택을 해서 집을 짓게 되니 한동네에 기껏 해봤자 몇 타입 밖에는 없이 비슷비슷한 집이 된다는 결론을 얻게 돼서 '아휴! 이걸 엎어서 그냥 그때 찢어버렸어야 되는데'하는 생각을 하게 되었어요. 그때 용기가 없어 그렇게 못 한 건데 더군다나

29. 1963년 1월 18일 홍익대학부설 홍익공예고등전문학교로 시작하여 후에 홍익공업전문대학으로 변경되었다.

4년씩이나 걸려서 준비한 건데…, 그래서 석사논문은 전혀 저한테 도움이 안
되고 휴지로 남게 됩니다.

　　전. 상파울루 비엔날레에 출품하신 것은 대학원 다니실 때지요? {**서.**
그렇습니다.} 대학원 다니실 때도 엄덕문건축연구소를 계속 다니신 건가요?
아니네요. 사무실을 63년 10월 1일에 그만 두시네요. 대학원 들어가신 것과
비슷하게.

　　서. 그렇습니다. {**전.** 네. 여기 써(쓰여) 있는 게 맞을 것 같고요.} 대학원
다니던 시절, 홍익대학의 강건희 교수, 또 경희대학의 전동훈 교수하고 대학원을
같이 다니면서 그때 우리나라에서는 이런 정보를 접할 기회가 없었습니다.
그래서 국제 공모전을 접하기 어려운 시절이었음에도 불구하고. 지금 그
경복궁에 있는 국립민속박물관 자리, 거기를 사이트로 정해서 했습니다.
민속박물관 하기 전이니까. 장소도 그렇고 조형적으로도 그때 전통 문제가
상당히 중요했기 때문에 디자인을 상파울루에서 볼 때에 특이한 조형을
가지고 덤벼보자 해서 분산 형태로, 그리고 역시 단층으로 그렇게 했습니다.
우리나라 전통 무용이라나 그런 주제로 해서 입선이 됐습니다. 요 작품도
아직 못 찾았습니다만. 그 다음에 서울시 교육위원회 청사 신축 공모에 가작이
됐고요. 당선작으로는 정인국 교수님 작품이 되어서 실현이 됐는데, 서소문에

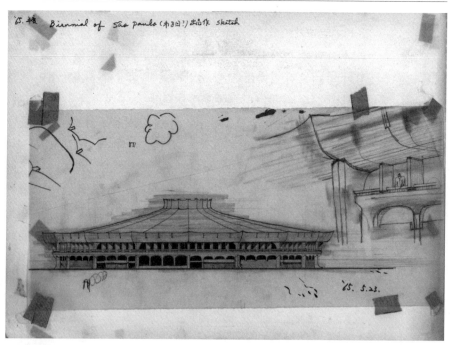

제8회 상파울루 비엔날레 출품작 입면 스케치, 1965. 5. 23.

62

있는데 이게 부쉈던가요, 부순다고 하던가요? 건축적으로 위에 아치가 있고
그런 작품이었는데요. 교육위원회에서 여러 사람 넘어갔기 때문에 부수고 다시
올리는 계획이 여기 있었습니다.[30]

전. 이때 공모는 누구랑 같이 하셨습니까?

서. 박사과정 중이니까 강건희, 전동훈 교수랑 했죠!

최. 석사과정이 오래 걸리셨던 이유는 무엇 때문인가요?

서. 사무실에서 다니면서 실무를 했으니까요. 그때 뭐 급하지 않았기
때문에 그렇고요.

전. 엄덕문 선생님 사무실에 계시던 때와 동화건축연구소로 가시기까지
1년 정도 비는 거 같아요. 그때 아마 집중적으로 이런 공모전을 하셨나 이런
생각도 듭니다.

서. 잠깐 그런 기간이… 그러네요. 64년하고.

전. 특별히 기억은 안 나세요?

서. 나중에 그 자료가 찾아지면 연도를 정확히 말씀드리겠습니다만
동화건축연구소는 왜 아까 말씀드린 엄건축에 안기태 선생이 한양대학 나오셨고
유희준[31] 선생보다 한 해 위이신 분인데요. 나중에 대한건축사협회 회장까지
되셨는데 엄건축에 같이 있었던 그런 관계로 그분 사무실을 무교동에 개설을
하게 될 때에 부소장 타이틀로 해서 제가 관계를 하게 됩니다. 한양대 출신들이
안기태 씨 뿐 아니라 구윤회[32], 김지태[33] 이런 분들은 다 대한건축사협회 회장을
하셨죠. 오운동[34]이라고요, ICA주택 산업기술실에 근무했고요. 한용섭[35] 씨라고
설계사무실 했던 분들 다 한양대 출신들. 저보다 선배들인데, 그분들하고
아주 가깝게 지냈어요. 제가 그 분들의 일 심부름을 많이 해서 젊었을 때
거의 매일 무교동, 명동, 충무로 휩쓸면서 1, 2, 3차 다니고 또 들어가서 밤새

30. 2016년 9월 철거되었다.

31. 유희준(劉熙俊, 1934-): 1958년 한양대학교 건축공학과 졸업. 1963년 미국
아이오와주립대학교 건축과 대학원에서 석사학위를 받고, 1965년부터 한양대학교 건축학과
교수로 재직하며, 한양대학교 환경대학원장, 한국건축가협회 회장 등을 역임했다. 현재
한양대학교 명예교수.

32. 구윤회(具玧會, 1929-2007): 1954년 한양대학교 건축공학과 졸업. ㈜화신엔지니어링
종합건축사사무소 대표, 대한건축사협회 회장을 역임했다.

33. 김지태(金枝泰, 1926-2018): 1956년 한양대학교 건축공학과 졸업. 삼아건축사사무소
대표, 대한건축사협회 회장을 역임했다.

34. 오운동(吳雲東, 1931-2018): 1956년 한양대학교 건축공학과 졸업. 주택은행 건설본부장,
㈜한림건축종합사무소 대표로 활동하며 대한건축사협회 회장을 역임했다.

35. 한용섭(韓鏞燮, 1934-): 1957년 한양대학교 건축공학과 졸업. 한종합건축사사무소 소장.
한국건축가협회 이사를 역임했다. <국립재활병원> 등 설계.

일하고 그랬고요. 나중에 학교로 갔을 때에는 그러고 다시 아침에 강의 나가고 많이 했었습니다. 그때 몸을 뭐랄까 막 굴린 거에 비해선 제가 상당히 건강한 편입니다.

전. 그때 술을 많이 드셨어요?

서. 많이 먹었죠. 보통 1차 가면 양주 한 병씩 먹었습니다. 물론 파트너들도 같이 마시지만 보통 한 병씩 먹었고요. 그때 학교 월급은 뜯어보지도 않고, 봉투에 수당은 얼마해서 도합 얼마라고 나오면 집에 그냥 가져다 바쳤고요. 늘 어려운 가운데에도 한 건 일하면 '돈이 나온다' 그것 때문에 일 맡았다고 한잔 먹고, 중도에 고사 지냈다고 한번 먹고, 끝났다고 먹고, 돈 받았다고 먹고, 그렇게 매일 먹으며 지냈습니다. 그래도 뭐 그렇게 인심 안 잃고, 여러 사람들과 친분을 가지고 그렇게 지냈던 시기가 요 때였어요.

전. 실례지만 결혼은 요사이쯤 하신 거예요?

서. 아니, 1967년도인데요.

서. 네. 그 당시 계획으로 끝났습니다만 제주도에 <서귀포경찰국>이 있었고요. <대왕코너>라고 청량리역 앞에 있는 건물인데 그 동네를 588번지라고 그럽니다. 청량리역 앞에서 남자들 호객하는 데를 정리해서 개발한다고 했는데요. (<대왕코너> 브로슈어를 소개하며) 이게 청량리역이고요, 역 오른쪽 상호는 지금 바뀌었을 겁니다. 요기 하나하고 여기를 건축주가 둘로 갈랐는데 계획은 다행히 제가 다 했습니다. 둘 합쳐서. 재개발 사업이었기 때문에 이것도 아마 큰 이권이었을 것 같습니다. 여기 심벌로 정문 들어가면 왼쪽 오른쪽으로 나눠지면서 코트는 있고, 여긴 또 여기대로 정문이 있고. 왜냐하면 여러 가지 기능이 있기 때문에 그렇게 되거든요, 은행이라든지 아파트라든지. 이것이 우리나라 주상복합의 시작이라고 보시면 되겠습니다. 자금도 별로 없는 상황에서 하다가 여러 가지 제가 오해도 좀 받고 청량리 경찰서에 잡혀간 일도 있었습니다. 다행히 나오긴 나왔습니다만. <대왕코너> 건축주인 김 회장 이라는 분이 말하자면 (주먹을 쥐며) 이거[36] 출신이기 때문에 그때 기억에 자유당 시절에 대구 도끼 사건 그런 게 다 그 계열 사람들, 김 회장 밑에 깔려 있는 사람들이었다는 기억이 있습니다. 또 용대가리라는 별명을 가진 사이비 기자가 있었는데 그 사람하고 저하고 상당히 친하게 됐습니다. 그 사람은 이름도 없는 어떤 주간지 발행인으로 해병대 출신인데 건축에 관련된 그 흐름을 잘 알고 있는 친구예요. 그래서 어느 구청이든지 가서 건축직들 옆에 딱 서면 다 감춥니다. 그 용대가리라는 놈만 나타났다 그러면. 그런데 그 사람한테 술도 얻어먹고 차도

36. 조폭을 의미

언어먹었다고 말하니까 서울시 각 구청의 건축직들이 모두들 깜짝 놀라더라고.
그 사람을 저는 명동의 신영균[37] 씨의 볼링장 설계를 하면서 만나게 되었거든요.
그때 만나서 그렇게 사람을 알고 지내다 보니까 이 친구는 돈을 뜯어내면
절대로 안 걸리는 것이 전면 광고를 내주는 거예요. 그런데 아무도 보지 않는
주간지이거든요. 그러니까 우선 걸리지 않죠. 그 다음에 이 서류가 어디가면
걸린다는 걸 이 사람은 길목에 딱 서서 잡아요. 이게 소방서를 거쳐 오는데 거기
얼마의 봉투 따라가는지 다 알고 그런 시대에 있었던 인물이었어요. 어쨌든!
요거 전의 경험은 서울역 옆에 상가가 하나 있었는데 꽤 큰 규모로 이렇게
했습니다만 이런 회장들한테 제가 전임이 됐어도 테니스 라켓을 매고 갑니다.
현장에. 그럼 그분들이 제일 부러워했던 게 서 교수 팔자 좋게 라켓 들고 회장실
그냥 들어가는 거니까. 턱 놓고서는 "지시하시죠" 그러면 문제 해결 해 드리고.
그런데 이분이 병이 났어요.

전. 김 회장이요?

서. 그때 요 당시 상황을 말씀드리면요. 건축주들이 그때 자본금을 있어서

37. 신영균(申榮均, 1928-): 영화배우, 기업가, 정치인. 한국예술문화단체총연합회 회장, 제14, 15대 국회의원을 역임했다.

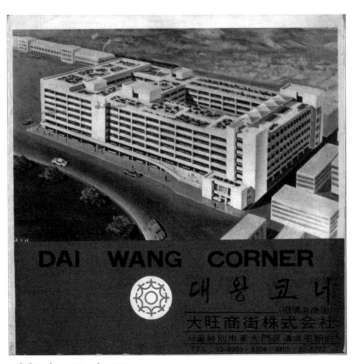

<대왕코너> 브로슈어, 1967

하는 게 아니라 은행에 가서 대출받아서 그렇게 하는 거잖아요. 그러니까 오후 2시쯤 되면 거래 은행에 기사 차를 타고 다녀오는 게, 그게 다입니다. 이 사람들이 하는 운동이라는 게. 그래서 이 양반이 이유 모를 병이 났는데, 그때 당시에는 인테리어가 다 유리창을 막는 거였어요. 중역실은 전부 블라인드를 치고. 그런데 손님이 오면 으레 시작이 담배 권하는 거 아닙니까? 그때 당시에 담배라는 게 전부 양담배죠. 양담배 권하고 그렇게 시작을 하는 건데, 제가 가서 한 게 뭐냐면 '유리창 전부 떼어' 그래가지고 남쪽 방으로 옮기고 환경이라는 게 중요하다는 걸 알려드린 거예요. 인테리어 업계가 전환을 시킨 거라고. 다방이고 뭐고 반드시 막아야 되는 거 아니다. 좋은 시야, 광선이 좋은 것은 받아들여야 된다 하는 것을 여기서 하게 됩니다. 그리고 <대왕코너>가 주상복합인데 지상은 상가이고 상층에는 주거 시설인데, <뉴서울 슈퍼마켓>(1967)도 설계했고, 여기 저기 있었습니다.

또 하나는 불도저 시장으로 알려진 김현옥 시장이 68년도에 아시는 대로 전시효과가 있는 각 구청에 좋은 장소에 시민아파트를 건설하게 됩니다. 동숭동이라고 서울대학 본부 뒤에 서향 쪽인가요? 뷰가 좋은 거기 그 종로구청 거를 제가 맡았습니다.[38] 와우아파트가 붕괴된 것이 그때 계기가 됐는데요, 건설비를 3분의 1밖에 줄 수가 없었습니다. 예산이 없어서. 그러니까 자연히 부실공사가 되는 거죠. 아까 말한 김창집 교수 사무실에 계셨던 이용하 선생이 와우아파트의 구조설계를 하신 분입니다. 지금 미국으로 이민 가셨는데 지금도 오시면 만나고 그럽니다만, 그분이 와우아파트 담당을 하셨고 저는 종로구청 것을 했습니다. 그때 당시에 건축직이라는 분이 건축에 전혀 상식에 없는 그런 사람들이 하고 있었는데, 서울시에서 각 구청 담당회의를 하면 "종로구청" 그러면 제가 네! 그러고 손들어서 대행을 했습니다. 그런 설명을 듣고 와야 제대로 되기 때문에. 담당자를 통해서 이렇게 오게 되면 얘기가 전달이 잘 안 되는 그런 형편이었습니다.

전. 이게 68년의 일이죠?

서. 네.

전. 아파트에 대해서 조금 말씀해 주시겠어요? 그게 지금 한 동인가 남기지 않았나요?

최. 동숭아파트요?

전. 동숭아파트 말씀이신 거잖아요.

서. 동숭지구에. 20동인데 지금은 다 없앤 걸로 알고 있는데. 자꾸 문제가

38. 낙산에 있던 동숭아파트.

생기니까요. 그 외 서울에서 거의 다. 영천에 독립문 근처….

전. 인왕, 저기는 하나를 남겼습니다.[39]

서. 남겼어요?

전. 선생님이 설계를 하신 거예요?

서. 네. 설계하고. 그때도 참 애를 먹었습니다. 물론 동화건축 명의로.

전. 네. 동화건축에 계실 때니까. {**서.** 그렇죠.} 연탄난방이죠? {**서.** 물론이죠.} 연탄재를 어떻게 할 생각이셨던 거예요?

서. 그땐 그런 생각보다는 삼분의 일 비용으로 공사를 어떻게 해야 하는가를 생각해야 해서 되도록이면 합리적인 설계하지 않으면 안 되겠다는 그런 건데요. 미처 연탄재까지 생각할 겨를이 없었습니다.

전. 변소가 공동이었던 건가요? 따로였던가요?

서. 아. 글쎄 그런 게 도면이 창고에 들어가 있어서, 그때 스케치한 도면들이 콘테이너에 보관되어 있거든요. 그건 확인하고 나중에 말씀드리겠습니다.

전. 당시 일반적인 공사비의 삼분의 일로 공사를 했다.

서. 그런데 전시효과 때문인지 그 당시에 불도저 시장이라고 박수를 받았습니다. 왜냐하면 서민아파트이기 때문에 평형도 10평 내외, 그런 정도인데 화장실은 공용이 아닐 거 같습니다. 도면이 나오면 다시 보시기로 하고요. {**전.** 예.} 그 다음에 남산의 <숭의여고 설립자 기념관>[40]을 저 개인적으로 맡아서 했고요. 명동의 라데팡스라는 것이 아까 말씀드린 신영균 씨가 건축주인 건물인데요. 옛날 경찰병원 자리입니다. 명동에. 혹시 기록 가지고 계세요? 경찰병원? {**전.** 모르겠습니다.} 근대건축으로 그렇게 가치 있는 건 아니었습니다만.

전. 어디일까요? 옛날 경찰병원이라는 곳이?

서. 명동 저… <외환은행 본점>에서 남쪽으로 건물이 하나 있는데 롯데 건너편에 한전이 코너에 있고, 고 조금 옆에 뒤에.[41]

전. <오양빌딩> 근처인가요?

서. <오양빌딩>이 그 후고 그 전에 그 뒤입니다. 당시 명동에서 볼링장이

39. 금화아파트의 오해인 듯.
40. 숭의여고는 1903년 평양에 설립된 기독교계의 여학교이다. 1938년 일제에 의해 폐교되었다가, 1953년 재개교하고, 1954년부터 2003년까지 남산의 옛 경성신사 자리를 불하받아 교사로 사용하였다. 설립자인 마포삼열(본명 Samuel Austin Moffett) 박사를 기념하는 기념관은 1973년 기공하여 이듬해 완공하였다.
41. 옛 경찰병원 자리는 서울시 중구 명동7길 13번지이다.

10레인 이상이니까 상당히 큰 거인데요. 워커힐에 3레인 정도 있을 시절에 20레인 정도 규모로 계획을 해서 기대를 했었습니다만. <라데팡스>, <월남 참전 기념탑>[42], <국립묘지 현충탑> 이런 것들을 관계했고요. 그러면서 홍익대학에 강사, 단국대학 강사를 지내고 홍익공전에 전임으로 있으면서.

전. 아, 홍익공전 전임은 언제 되셨어요?

서. 그거는 1967년부터 1974년까지입니다. 그 다음에 학회 활동을 위해서 70년도에 대한건축학회에 입회를 해서 현재 참여이사가 됐습니다. 무슨 복인지 모르겠습니다만 대한건축학회 주도를 서울대학에 계신 분들이 하셨다가 김진일[43] 선생님이라고 아세요? {**전.** 물론입니다.} 한양대 김진일. 그분이 저를 이사를 시켜 주셨습니다. 그때 홍익대학 출신으론 회원 자체가 몇 명 없을 시절인데 홍익대학 선배들이 시켜준 게 아니라 한양대학 김진일 교수가 저를 발탁해주셨어요. 한국건축가협회 회원은 같은 해에 입회해서 명예건축가까지 하고 있습니다. 또 한국건축가협회가 여러 면에서 저의 기질에 맞고 은사 분들이 많이 계셨기 때문에 그런 걸 바탕으로 일을 많이 하게 됐습니다. 그래서 저희 시대가 이렇게 와서 한양대학의 장석웅 회장[44]이 하고 윤승중 회장이 하고 그 다음에 제가 회장을 할 차례인데, 이승우[45] 선생 아시죠? 종합건축의.

전. 직접 뵌 일은 없습니다만 성함은 알죠.

서. 서울대학 나온 분인데 "서상우 교수 좀 만납시다." 만나서 하는 말이 "분명히 당신이 회장 차례인지 알지만 당신보다 선배가 있지 않느냐" 그래가지고 그분이 저한테 조언을 해 주셔서 그래서 홍익대학의 다른 분이 회장을 하게 됩니다.

전. 누가 하셨죠?

서. 윤도근 교수[46]가 1회, 그 다음에 강석원[47] 씨가. 그 다음 제가 5회인데

42. 월남 참전 기념탑.

43. 김진일(金眞一, 1926-2008): 1953년 한양대학교 건축공학과 및 대학원 졸업. 한양대학교 교수 및 대한건축학회 회장을 역임했다.

44. 장석웅(張錫雄, 1938-2011): 1960년 한양대학교 건축학과 졸업. 김중업건축연구소를 거쳐 ㈜아도무종합건축사사무소를 설립했다. 한국건축가협회 회장을 역임했으며, <거제시문화예술회관> 등을 설계했다.

45. 이승우(李丞雨, 1931-2007): 1954년 서울대학교 건축공학과 졸업. ㈜종합건축 종합건축사 사무소를 설립하고, 한국건축가협회 회장을 역임. <증권거래소>, <국회도서관>, <한국방송회관> 등을 설계했다.

46. 윤도근(尹道根, 1935-): 1958년 홍익대학교 건축학과 졸업. 동대학원 박사 취득. 한국건축가협회 회장을 역임하고 <유네스코 한국회관>, <홍익초등학교> 등을 설계했다.

47. 강석원(姜錫元, 1938-): 1960년 홍익대학교 건축미술학과 졸업. 국립 프랑스 파리5대학 건축학과 졸업. 한국건축가협회 회장을 역임했으며, <부곡관광호텔>, <여의도백화점 빌딩>

그때는 제가 할 새도 없이 '한국박물관건축학회'라는 걸 창립을 해서 오기수[48] 씨가 그 다음에 대를 물려서 하게 됩니다. 그래서 윤승중 회장이나 장석웅 회장 모두 아쉽게 생각을 해주셨죠. 이승우 회장 밑에 윤석우[49] 씨라고 돌아가셨는데, 이승우 선생 후계자이신데 아시는 대로 이승우 선생도 구조 계통이시죠. 디자인은 윤석우 씨가 하고. 그 분들 연배가 다 안기태 씨 그 또래이지만 술자리에도 절 끼워주시고 그렇게 됐습니다. 최관영[50] 소장 아세요? {전. 네.} 세 개 대학 체육대회를 개최하고 또 성격상 혼자하기 싫어서, 여기 보면 '4개 대학 체육대회' 서울대학, 한양대학, 홍익대학하고 그 다음에 연세대학을 끼워줬나 그렇게 모여서 하도록 체육대회까지 추진을 하고요. 그때 나상기 선생이니 최창규 회장님[51] 이런 분들이 운동장에 다 운동복 입고 나와서 하시고 그런 일들을 벌였습니다.

전. 잠깐, 여기서 지금까지 말씀해 주신 것에 대해서 우선 질문을 좀 하고 다음 화제로 넘어가도록 하겠습니다.

서. 네, 그러시죠.

전. 대개 지금 말씀을 해주신 것이 대학을 졸업하고 이제 국민대로 가시기 전까지의 상황이 되나요?

서. 홍익공전. 전임으로 가기 전까지.

전. 그렇죠. 네. 홍익공전 전임으로 가시게 되는 게 몇 년이라고요?

서. 그거는 다음 파트로 여기 준비해 왔습니다만 내가 1967년도부터 1974년까지 있었습니다.

우. 그 때 제자들 중에 기억에 남는 분들은 어떤 분들이 있나요? 홍익공전 시절 때.

서. 오인욱 교수라고 혹시 아시는지?

우. 책을 쓰셨다고 저번에 말씀해 주셨어요.

서. 오인욱 교수가 『근대건축론』을 썼는데요. 나중엔 실내건축을 전공해서

등을 설계했다.

48. 오기수(吳基守, 1940-): 1962년 홍익대학교 건축미술학과 졸업. 1979년 ㈜스페이스 오를 설립하고, 한국건축가협회 및 한국실내건축가협회 회장을 역임했다.

49. 윤석우(尹錫祐, 1942-2015): 한양대학교 건축공학과 졸업. ㈜종합건축 종합건축사사무소 대표, 한국건축가협회 회장을 역임했으며, <동양투자신탁 사옥>, <한국금융증권 사옥> 등을 설계했다.

50. 최관영(崔寬泳, 1941-): 1965년 서울대학교 건축공학과 졸업. ㈜일건C&C건축 대표. <서울올림픽 선수기자촌>, <국민대학교 국제교육관>, <SBS 신사옥> 등을 설계했다.

51. 최창규(崔昌奎, 1919-1991): 1942년 동경 흥아 공학원 건축과 졸업. 신진건축설계사무소 설립. 한국건축가협회 회장을 역임했다.

69

실내 쪽에서는 지금 권위자로 되어 있습니다만 그때 근대건축의 내부 공간, 내부 공간을 주로 다룬 책입니다. 우선은 제가 한 권 가지고 있으니까요. 또 그 친구가 한국공간디자인연합회가 19단체가 있는데요, 저희 박물관 학회도 거기 소속이고, 거기 총연합회 회장을 지냈고요. 지금은 외교부의 문화재단 이사장입니다. 제 첫 제자면서 사제지간에 분에 넘치는 제자를 뒀지요. 제가 여든하나인데 그 친구가 일흔한 살입니다. 가천대학 명예교수고요. 홍익대학에 초빙교수로 2년간 했을 정도니까요. 그 다음에 김정동 목원대 교수, 윤우석 교수라고 토탈디자인의 전무를 하다 안양 계원대학 교수로 명예교수가 된 친구.

우. 그분들은 홍익공전을 나오신 다음에 홍익대학으로 편입을 하신 건가요?

서. 그렇죠. 편입학 대부분 다 됐죠.

전. 공전은 몇 년제였나요?

서. 5년제. 고등학교 3년 하고요, 전문대학 2년하고 해서 5년 동안 트레이닝. 4년제들이 주로 하는 한국건축가협회에서 공모하는 공모전에 홍익공전이 출품 안하면 행사가 안 될 정도였으니까요.

전. 그러면 중학교 졸업한 학생을 뽑는 거예요?

서. 그렇죠.

전. 예전에 경기공전이랑 같은 거네요.

서. 그런 건데 경기공전은 3년이죠. 서울공업, 경기공전이 전부. 그러다가 나중에 전문대학으로 승격을 했죠. 그러니까 사립학교로서는 서울공업, 경기공업보다 홍익공전하면 알아줬죠.

전. 지금도 남아 있나요?

서. 없어졌습니다. 홍익대학으로 편입(통합)되었죠.[52]

전. 그리고 동화건축에 계실 때에는 홍익공전 전임하신 기간하고 중앙대에 계신 1년하고 겹치잖아요. 그러니까 그땐 아직 교수가 설계사무실을 다닐 수 있을 때인가요?

서. 아닙니다. (웃음) 아주 위험한 시절이죠.

52. 홍익공전은 1963년 교육법에 의한 5년제 실업고등전문학교의 하나로 홍익공예고등전문학교의 이름으로 개교하였으며, 당시 함께 설립된 고등전문학교로, 부산공업, 경기공업, 대전공업, 삼척공업 등 4개 공립학교와 조선대학교 병설공업, 청구대학 병설공업과 홍익공예 등 3개의 사립학교가 있었다, 이후 1967년 홍익공업고등전문학교, 1971년 홍익공업전문학교로 개명하고, 1977년 교육법 개정으로 2년제 전문대학 제도가 도입되자, 1979년 2년제 홍익공업전문대학으로 개편되었다. 1989년 홍익대학교로 편입되면서 홍익공전은 폐교되고, 그 정원을 이용하여 홍익대학교 조치원 캠퍼스를 설립하게 된다.

전. 여기 동화건축 이력은 66년에서 75년까지인데 홍익공전은 67년에 전임이 되어서 74년까지 계시고 74년부터 76까지는 중앙대학에 계시니까 꽤 긴 기간이 동화건축 시절하고 겹치거든요.

서. 맞습니다. 그러니까 개인적으로 저는 교수가 실무경험이 없이 디자인 교육을 시키는 것에 대해서 반대를 했습니다. 그렇기 때문에 그 시절에 상당히 위험한 짓을 한 거지요.

전. 아, 그러니까 본래의 적은 학교에 있는 거고 사무실은 아르바이트 식으로 하신 거죠?

서. 네. 시간 나는 대로 그거 했으니까요.

전. (사무실을) 등록을 하시거나 한건 아닌 것이고요.

서. 네, 네. 그런데 지금은 오히려 사무실 가지고 있는 걸 환영하는 그런 시대가 와서.

전. 장려하고 있죠.

전. 그러면 홍익공전은 5년제 과정이기 때문에 굉장히 선생님들도 많고 수업부담도 많았을 것 같은데요.

서. 네. 훈련시키기도 좋고요. 5년간 돌리니까요. 대학 같으면 1학년에 교양과목하고 2학년 되어야 시작하고 그러는데, 이거는 들어와서부터 하니까요. 이상하게 제가 홍익공전 다음에 중앙대학에 2년 있다가 국민대학에 왔는데, 모두 그냥 선배노릇 겸해서 했었죠.

홍익공업고등전문학교 임명장, 1972. 5. 23.

전. <숭의여고 설립자 기념관>, 명동 <라데팡스>, 두 건물은 지금 남아 있나요?

서. <숭의여고 설립자 기념관>은 지금 있습니다. 명동의 <라데팡스>는 없어졌고요. 숭의여고는 남산에 운동장 교사 옆에 남아 있습니다. 그때 상당히 대우를 받았습니다. 교장선생님이 여성이시고 아주 할머니시죠. 나중에 집에 아궁이 연탄불 굴뚝이 막혀서 돌아가셨는데 제가 엉엉 울고 그랬을 정도로.

전. 혹시 사진이 있나요?

서. 네, 요거입니다. (사진을 건네며) 여기에서 보면 지붕은 이렇게 되었지만 아래에서 보면, 말하자면 기념관이기 때문에 열주를 강조하지 않았나 싶습니다. 68년도인데 한경직 목사님이 이사장으로 계셨고요.

전. 나중에 박동선이 지었던 건 이 앞에 있는 건가요?

서. 후에는 모르겠는데, 사무엘 마펫[53]이 설립자입니다.

전. 여기 교장선생님 성함은 안 나오는데요. 이 투시도는 선생님이 그리신 건가요?

서. 네. 막간을 이용해서 여담을 잠시 드리면 <조흥은행 본점>[54]이 불이 났는데 엄이건축이 김창집 선생 구조사무실 원각사 뒤에 있을 땐데, 우리 사무실이 이층인데 그 일대의 건물이 전부 단층이었으니까 불이 난 게 보인단

53. 사무엘 마펫(Samuel Austin Moffet, 1864-1939): 목사. 미국 인디애나주 출생으로 1890년 미국 북장로회의 선교사로 임명되어 서울에 왔다. 평양장로신학교를 비롯 숭의여학교 등 다수의 학교를 설립하고, 숭실중학교와 숭실전문학교 교장을 지냈다.
54. <조흥은행 본점>. 조흥은행은 한성은행으로 모태로 한 최초의 국내자본 은행으로 1912년 서울시 중구 삼각동 광교 근처에 본점을 개설했다. 1963년 4월 16일 화재로 전소되었다.

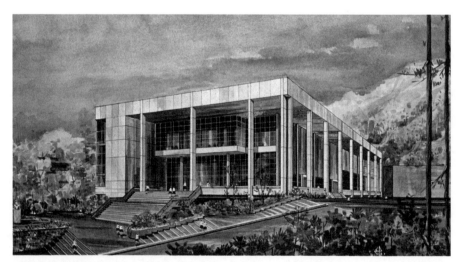

<숭의여고 설립자 기념강당>, 외관투시도, 1968

말이죠. 그걸 보면서 철없이 근대건축에 불나고 있는데 저거 다음 설계를 누가 할 것인가 그러고 우리끼리 얘길 했습니다.

전. 그러니까 지금 건물이 불나는 걸 보고 그 생각을 하셨단 말씀이시죠?

서. 그렇죠. 그 자리에 정인국, 이천승, 여러분들이 합작을 해서 설계를 했는데 원래 아이디어는 정인국 아이디어입니다. 왜냐하면 뉴욕 레버 하우스 타입[55]이라고 해서 고층부가 있으면 저층부는 독립해서 튀어나와서 있을 경우에 은행 영업장이라든지 이런 거를 할 수 있게 한 거, 도로 사선제한에도 도움이 되고, 그래서 레버 하우스 타입이라고 그러는데. <조흥은행 본점>이 그 당시로선 레버 하우스 타입으로 잘 설계가 되었습니다. 그 껍데기는 많이 고쳐져서 옛날 스킨은 아니고요. 여담으로 말씀을 드리고. 잠깐 60년대 상황을 말씀드리면서 더 좀 보충할게 있으면 질문을 주십시오.

그때 《경제개발 1차 5개년 계획 성과전시회》에 경복궁에서 5·16혁명 1주년 박람회를 하게 됩니다. 그때 62년도가 제가 대학 3학년 시절인데요. 서울대 민철홍, 조영재 교수님들이 디자인 쪽인데 한도룡[56]도 디자인 쪽이시고, 한양대학의 유희준 교수 등 그분들이 연구책임을 맡으셔가지고 USOM[57]에서 교실 하나만한 모형을 '60년대 서울'이란 주제로 해서 만드는데 수십 명을 동원해서 학교에서 자면서 모형을 제작했습니다. 그때 학교에서 하라고 허락하신 것도 큰 다행입니다만 그런 일을 겪었고요. 무엇보다도 김수근 선생이 설계하신 그 <국립부여박물관>. 지금 구관이 되어서 다른 용도로 아마 쓰이고 있을 텐데요.

전. 문화재연구소로 쓰고 있습니다.[58]

서. 네. 그분이 일본에서 공부를 하셨으니까 그렇게 할 수 있었지만 도리이[59]라고 해서 정문의 지붕이 신사의 그것 같이 가다가 이렇게 휘어서 올라가는 정문이었죠. 그걸 나무로 덩굴장미로 해서 좀 가리고. 본관의

55. 레버 하우스(Lever House). 뉴욕 맨해튼에 위치한 레버 브러더스(Lever Brothers)의 본부 오피스로 SOM이 설계했다.

56. 한도룡(韓道龍, 1933-): 1958년 서울대학교 응용미술학과 졸업. 홍익대학교 교수를 역임하고, 인타디자인연구소를 설립했다. 환경디자인, 제품디자인, 시각디자인 등 주요디자인 영역 전반에 걸쳐 폭넓게 활약하였으며, 대표작으로는 독립기념관 '겨레의 탑', 대전엑스포 '한빛탑' 등이 있다.

57. USOM (United States Operations Mission) 미국 대외 원조처의 이니셜.

58. 1993년 <국립부여박물관>이 신청사로 이전한 후 부여문화재연구소로 사용되다가, 현재는 부여군문화재사업소와 백제공예문화관으로 사용되고 있다.

59. 도리이(鳥居). 일본 신사의 입구에 세워진 문. 두 개의 기둥이 서 있고 기둥 꼭대기를 연결하는 가로대가 놓여있는 형태로, 대개 주홍색으로 칠해진다.

지붕도 이렇게 올라가는 것이 일본의 왜색이 짙다고 그래서 그때 많이 들고 일어났습니다. 특히 김중업 선생이 앞장서서 반대를 하셨고 많이 젊은이들이 참여를 하고. 윤승중 선생도 이 말씀을 하셨으리라 봅니다. 그 다음에 <민속박물관> 강봉진 선생[60]이 하신 건데, 그게 원래는 국립중앙박물관 용도로 지었는데. 박정희 대통령 시절이었기 때문에 그분의 배경도 있고 또 장소성 때문에 한국 전통건축을 모사했다는 그런 걸로 해서 상당히 말썽이 있었습니다. 정인국 교수께서 심사위원장을 하셨는데 그분이 상당히 강봉진 안에 대해서 앞장서서 좋은 말을 하셨는데 동남아 일대의 근대건축 사진 중에서 그와 유사한 경우를 찍어서 전시회를 여실 정도였습니다.[61] 예를 들면 대만에 있는 장개석 총통 기념관 같은 거. 그런 것도 콘크리트도 되지 않았냐 그런 건데. 아, 제 정신적인 지주시면서 은사였어도 저도 조금 반대하는 입장이었는데요. 앞장설 수는 없었습니다만 조금 반대했던. 말하자면 장소는 물론 그렇지만 그것이 그 시대에 맞는 건축이 들어서야 되는 걸로 그렇게 생각을 했습니다. 다만 박물관, 미술관 통칭해서 뮤지엄이라고 저는 보급을 하고 있는데요. 뮤지엄 건축에 있어서 건축이 다 된 다음에 전시가 들어가는 경우가 대부분이기 때문에 전시하는 컬렉션하고 장소가 여러 가지로 맞지 않습니다. 다행히도 홍익대학의 미술학부에 유강렬[62] 교수가 그 일을 맡으셨는데, 그분이 건축적인 작업을 할 수가 없기 때문에 제가 참여를 해가지고 한국 초유의 전시설계가 사전 계획되는 그런 좋은 기회를 얻게 되었습니다.

우. 선생님, 이 동남아 실태 전시회는 어디서 했는지 기억나세요? 지금 연구 소재가 나오는데요.

서. 음, 윤승중 선생 얘기에는 뭐 없었나요?

우. 없었습니다.

서. 당시의 분들, 강봉진 씨는 돌아가셨으니까 전시했던 장소를 알아보겠습니다.

우. 그러니까 이게 문제가 되니까 정인국 선생이 "다른 나라는 이렇게도

60. 강봉진(姜奉辰, 1917-1997): 1941년 쇼와공업학교 건축과, 1952년 한양대학교 건축공학과를 졸업하고 국보 전통건축연구소를 설립했다. 대한건축사협회 회장을 역임했으며, <남산 안중근의사기념관>, <국립민속박물관>, <서울국립묘지 현충관> 등을 설계했다.

61. 이와 관련해 정인국은 『공간』 4호(1967년 2월 호) 특집 '한국현대건축을 위한 심포지움 시리즈-국립종합박물관의 경우'에 '국립종합박물관 설계에 관련해서'라는 글을 게재했다.

62. 유강렬((劉康烈, 1920-1976): 1942년 사이토공예연구소(齊藤工藝研究所)에 입소하고, 1944년 일본미술학교 공예도안과 졸업하였다. 1960년부터 홍익대학교 미술학부 교수로 활동했다.

한다" 이렇게 보여주는 거였잖아요.

서. 많이 다니셨으니까요. 그때 이미. 책을 쓰시느라고. 그래서 그냥 이해 반, 반대 반해서. 김중업 선생은 뭐 워낙 다혈질이시니까 그냥 반대하셨고.

전. <부여박물관>이 먼저입니까? <민속박물관>하고 어느 쪽 사태가 먼저입니까?

서. <부여박물관>이 65년도로 되어 있고요, 거의 비슷한 시기일 겁니다. 왜냐하면 김수근 선생 것은 골조가 서고 문제가 생기게 된 것 같고. 65년이지만. 이거는 (민속박물관) 설계공모 당선 안이니까 시행을 안 하고 시작할 때니까.

최. <민속박물관>은 공고가 나왔을 때부터 문제가 됐었으니까요, 66년일거고. 김수근 선생님 것은 67년이었던 거 같은데요.

서. 그거 관계는 좀 고건축이라서 사실은 관심 밖이었던 것 같습니다. 그 다음 중요했던 것은 보사부 산하의 한국산업은행에 ICA기술실[63]이라는 것인데요. 우리나라 그 당시의 주택 문제를 해결하는데 중요한 역할을 했고. 여기에 또 웬만한 분들이 ICA기술실에 참여를 하셨죠. 엄덕문 선생이 실장을 하셨고 안기태, 안영배, 이정덕, 이런 분들이 전부 관계하셨습니다. 또 제가 이원택[64] 선생이 남아계실 때 아르바이트를 했기 때문에. 안영배 선생한테 그때 멤버를 다뤄보기 위해서 전화를 드렸더니 당신『구술집』에 다뤘다고 그러는데 제가 안영배 선생 것을 안 갖고 있었기 때문에요. 오늘 받았습니다. 그래서 참고를 하겠습니다. 그런 60년대의 일들이 있었고요.

<마포유수지 개발계획>은 그 본인도 조금 섭섭하실지 몰라서 조심스럽긴 합니다. 재일교포가 마포 강변에 유수지라는 게 있는데 마포일대 한강수위가 지면보다 높기 때문에 이걸 펌프 업 시킵니다. 유수지에다가 말하자면 종합 레크레이션 시설을 만들고 그런 걸 서울시에서 아이디어를 내서 그것을 재일교포가 하는 것으로 하는데, 그 대행을 삼풍상가의 이준 사장이 대행을 하셨습니다.[65] 중앙정보부 서울지부장을 하다가 나오신 분입니다. 그러니까 그때 여러 가지 일에 대행을 하게 된 게 그런 배경이 있었기 때문이었죠. 당시

63. ICA기술실. 1957년부터 산업은행은 국제협조처(ICA)의 원조자금을 민간의 주택건설에 융자해 주어 주택공급을 촉진하려 했다. ICA기술실은 단지건축계획을 하고 표준설계도를 제작하는 일을 했다. 당시 실장이었던 엄덕문을 중심으로 이원택, 이정덕, 안영배, 안기태, 오운동 등이 근무했다.

64. 이원택(李元澤, 1919-미확인): 건축가. 1944년 와세다대학교 고공건축과, 1960년 한양대학교 건축공학과를 졸업하고, 정일종합건축사무소를 설립했다.

65. 이준(李鐏, 1922-2003)은 군 출신으로 군사쿠데타 이후 중앙정보부에 근무하다가 1963년 삼풍건설산업을 설립하여 기업인이 된다. 해체 당시 재계 30위의 대그룹으로 성장하였으나, 1995년 삼풍백화점 붕괴사고의 여파로 그룹은 해체된다.

사회적으로. 그 지명설계를 하는데 3개 대학(서울대, 한양대, 홍익대) 출신
하나씩 지명을 했습니다. 서울대학 출신으로 원정수, 한양대학 출신으로 유희준,
홍익대학 출신으로 서상우. 그런데 기간을 2주를 줬습니다. 기본계획을 하는데.
볼링장만 해도 50레인이 들어갈 정도로 어마어마하게 큰 종합 레크레이션
센터인데 2주밖에 안 줬어요. 그런데 왜 서상우가 당선이 됐느냐. 다른 분들은
완성도 못해서 투시도 연필로 잡은 거 그냥 내고요. 유희준 교수가 투시도로는
우리나라에서 한, 둘째가는 분입니다. 그런데 저는 스케치북에 안을 세 개 해

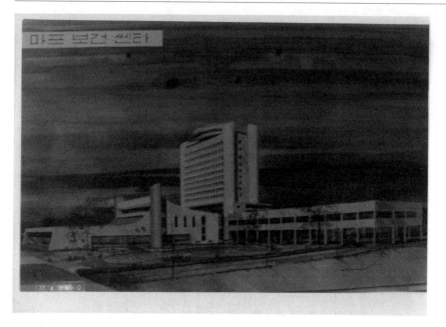

<마포보건복지센터> 외관투시도 및 배치도, 1969

갔습니다. 2주 동안. 그러니까 이준 사장이 볼 때에 이건 볼 것 없다는 거죠. 2주 동안에 모두 연필로 찍찍 그리다 왔는데 저는 외관 스케치까지 다 나왔거든요. "이런 성의면 된다" 그래가지고 볼 것도 없이 제가 하게 되었습니다. 영광스럽긴 하지만 저보다 선배들이시고 또 사회적인 경험도 그러셨고 했는데 상당히 민망스러울 정도가 됐는데 그래도 구조계산부터 실시설계를 다했습니다. 다 했는데 이게 무산이 되는 바람에. 가령 지금 돈으로 치면 예를 들어 설계비가 7억 즈음 되는데 끝난 겁니다. 한 2억 받고 끝난 겁니다. 그러니까 구조계산비 전기, 설비 외주 다 지불해야 되는 거였는데 다 못하고 끝나는. 그때 이후에 이 사장이라는 분의 삼풍상가에 있는 사장실을 약속 없이도 드나드는 사이였는데 이게 점점 제한이 되더군요. "손님이 오셨는데요", "좀 더 기다리셔야겠는데요" 그러길래 눈치 딱 채고 돈을 나머지 포기했습니다. 그러다가 어느 불고깃집에서 딱 만났습니다. 제가 공손히 인사를 하고 없었던 것으로 했는데요. 후에 삼풍사건으로 결국은 다른 장소에서 여럿이 죽었잖아요. 그래서 참 좋은 분을 잃게 되는 그런 겁니다.

그리고 60년대 있던 일중에 무엇보다도 고속도로 개통입니다. 중학교서부터 오랜 친구 중에 경제학자들 있고 그러는데요. 상당히 여럿이 반대를 열렬히 했습니다. 고속도로가 왜 필요하냐고. 그때 당시에 건설비가 킬로당 1억이었으면 어마어마한 비용일 텐데 저는 극구 찬성을 했었습니다. 그 다음에 워커힐 건설은 아시는 대로 미군들이 일본으로 휴가를 가는데 그것을 서울로 유치하기 위해서 워커힐을 지었죠. 그래서 호텔을 짓고 <힐탑바>라고 김수근 작품이 서게 되고 그런 겁니다. 그 다음에 혹시 조경계통에 대해 잘 모르실지 몰라도 오휘영[66] 교수라고 한양대학에 조경교수, 그 땐 드물게 미국서 공부하고 오셨습니다. 한번은 청와대에서 조경 관련해서 비서관을 모집한다고 해서 저도 응시를 했습니다. 그런데 심사위원이 조경가들인데 농대, 농학과 나온 그런 분들이에요. 질문을 하는데 건축을 하신 분이 이런 거에 응모했냐고 그러더라고요. 그래서 '영문으로 하면 어떻게 됩니까?' '랜드스케이프 아키텍처(Landscape Architecture)' 아닙니까? 말하자면 고속도로가 있을 때 고속도로가 갑자기 휠 때 거기 나무가 있습니다. 중앙분리대에. 또 터널 앞에도 나무를 심어서 인지를 시켰고요. 제가 나무는 잘 모르겠습니다만, 집을 설계했을 때 집 근처에 얼마 크기의 나무가 있었으면 좋겠다, 그런 정도는 건축가가 결정하게

66. 오휘영(吳輝泳, 1937-): 1963년 한양대학교 건축공학과 졸업. 일리노이대학 조경학 석사 및 오사카부립대학 농학 박사 취득. 국립공원협회 회장, 한국조경학회 회장 등을 거쳐 한양대학교 조경학과 교수를 역임했다. 현재 명예교수.

되는 겁니다. 그러고 응하니까 떨어졌죠. 그런데 이 오휘영 교수가 미국서
정식으로 조경설계를 전공하고 오신 분인데 청와대에 들어가서 경주 관광단지를
다루게 됩니다.

그래서 우리나라의 랜드스케이프 아키텍처가 새로운 인식을 가지는
그런 계기가 되죠. 아까 잠깐 사진 가지고 말씀드렸습니다만 목구회, 금우회,
한길회[67] 를… 목구회가 금우회보다 2년 전에 만들어졌습니다. 목구회가 65년,
금우회가 67년, 한길회가 그 다음에 만들어졌습니다만 그 중요한 주동한 분들이
서울대학에 윤승중, 김원, 공일곤이니 다 친하게 지냈던 분들이죠. 목적은 모두
비슷했고요. 특히 저는 금우회가 지난번에 창립 30주년 기념해서 이 책 (『한국의
건축가·박학재』, 『한국의 건축가·정인국』)을 시리즈로 낸 것은 자랑스럽습니다.

67. 목구회, 금우회, 한길회는 각각 서울대, 홍익대, 한양대 출신의 건축가들이 만든
친목그룹의 이름이다.

서상우의 <B여대 본관 설계안>, 「금우회건축전 작품집」에서, 1976

전. 금우회가 1967년 6월에 발기하신 걸로 되어 있는데 그때 상황을 좀 말씀해 주시죠.

서. 그 때 목구회 영향이 없지 않았습니다. 명칭 자체도 요일을 따게 돼서 꺼림칙합니다만, 1967년 6월 22일이 금요일인데 덕수궁에서 강건희, 서상우, 장석철, 전동훈, 정종우가 잔디밭에서 술 먹으면서 우리 모임을 하나 만들어서 정기적으로 모이자 그랬습니다. 매달 금요일에 만나는데 나중에는 주로 문신규 사무소인 토탈미술관이 동숭동에 있을 때 거기서 만났죠. 지금은 평창동에 있지만 원래 동숭동 서울대학본부 뒤편에 있었습니다. 거기가 주로 만나는 장소가 돼서 여러 가지 하는 중에 현대건축가 시리즈를 리스트를 만들어서 그분들 것을 만들려고 했습니다. 그래서 1차 작업이 박길룡, 정인국, 박학재 이렇게 세분 걸 만들려고 했는데 김정동 교수가 박길룡 선생의 것을 맡았는데 깔고 뭉개고 말았어요. 원고료까지 다 줬습니다. 선불 다 했습니다. 공개적으로

《금우회 건축드로잉 전》, 1993. 12. 3-10.

나가도 할 수 없습니다만, 가슴 아프게도 그때 정리를 안 해서 빛을 못 보고 있습니다. 박길룡 선생님 책이 나온 게 있을까요? 우리나라의 근대건축의 큰 거장인데 화신백화점부터 기록을 있는 대로 정리하였으면 했습니다. 그뿐 아니라 우리가 심포지엄을 많이 했는데 창립 10주년에는 이천승 선생, 신무성 선생, 박학재 선생, 이런 분들하고 토론도 했고요. 강명구, 김진일, 김창집, 김희춘, 엄덕문 하여튼 원로들 대부분 이런 행사에 오셨었죠. 30주년 행사 때는 원정수 선생, 이해성 선생이 발제해주셔서 모두 책자, 논문들이 남아 있고요. 그리고 좌담회니 롯데호텔 같은 데 초청해서 아침식사도 하고 체육대회도 많이 하게 됐습니다.

전. 처음 금우회를 하실 때는 누가 연락책이었어요?

서. 뭐 지금까지도 제가 호적 계장이죠. 지금도 여전히. 금년이 50주년입니다. 그래서 임채진[68] 교수한테 '50주년이다, 준비해라' 그래서 지금 시작을 했습니다. 5월 달에 심포지엄을 시작을 해서, 사실은 이게 30주년 때 했던 건데요, 간략하게 샘플을 보냈습니다. 이런 정도로 하자고 그랬는데 임채진 교수가 일꾼이라 일을 벌이고 있는 거 같습니다. 제가 결혼 50주년이에요. 금년이. 또 제가 창립한 한국문화공간건축학회가 20주년에. 그것도 임채진이 회장입니다. 여러 가지 면에서 이것저것 다 벌리고요.

전. 7자가 들어가면 좋으시군요. (웃음)

서. 아닌 게 아니라 여러분도 앞으로 조심하셔야 하는 게 아홉수라는 게 정말 나쁩니다. 저 아홉수 많이 걸려봤거든요.

전. 아, 그러세요.

서. 그래서 아홉수에 무슨 일이 잘 안되면 정말 빨리 금년이 지나가야지 기도를 하고 그렇게 하고 많이 넘겼습니다.

최. 60년대에 건축계에서 가깝게 지냈던 분들이 어떤 분들인가요?

서. 제 연배로는 아까 말씀드린 윤승중이니 장석웅이니 있고요. 그 다음에 연세대는 후에 생겼기 때문에 서울대학, 한양대학, 홍익대학 이렇게 다 모인 모임이 있었습니다. 경기 나오고 서울대 나온 황대석이라고 집에 와서 잘 정도로 친했고. 그리고 김한근[69] 한국건축가협회 회장하셨던 분. 장석웅 씨하고 동기 중에 하나. 그분은 생존해 계셔서 가끔 전화드리고 그렇습니다. 그러니까 저도

68. 임채진(林采震, 1959-): 1982년 홍익대학교 건축학과 졸업. 츠쿠바대학교 디자인학 박사학위 취득. 현재 홍익대학교 교수이며, <홀트아동복지원 기념관> 등을 설계했다.
69. 김한근(金漢根, 1936-): 1962년 한양대학교 건축공학과 졸업. 서울대학교 환경대학원 도시 및 지역계획 수료. 한&김건축(주) 대표, 한국건축가협회 회장을 역임했으며, <덕수교회>, <삼일제약> 사옥 등을 설계했다.

윤승중의 프로필이 나오면 신문, 다 스크랩해서 전화 반드시 걸고. 오늘 당신 아침에 무슨 신문에 나왔어. 씩 웃고 그러죠.

최. 그렇게 교류가 이루어질 수 있었던 계기는 한국건축가협회 활동이셨나요? 아니면 목구회, 금우회, 한길회 친선 체육대회도 있고 그러는데. 서로 다른데서 활동하시던 분들이 만나는 계기가 무엇인지 궁금합니다.

서. 간접으로 그럴 수도 있습니다만 개인적으로 이렇게 자주 연락을 하고 술도 같이 먹어보고 그랬으니까요.

전. 사무실이 몇 개 안 돼서. 그 사무실에 이 학교 사람도 와 있고 저 학교 사람도 와 있고. 그러니까 한 다리만 건너면 서로 연결이 되는 상황이 아닐까요?

서. (사진들을 소개하며) 최관영 씨라고 서울대학 나온 이런 사람들하고 골프도 치고

전. 그건 조금 나중인 것 같습니다. 60년대에 다른 학교 출신들과 아시게 되는 과정이 어떻게 되시는지 그 말씀이죠.

서. 각 대학 졸업생 몇 명씩 선별해서 가끔 모임을 갖게 되었죠. 아마도 목구회, 금우회, 한길회 모임 덕분이 아닐까 합니다.

전. 금우회는 이 이후에도 쭉 내려오는 모양이죠?

서. 네, 아주 잘 내려왔습니다.

전. 그러니까 지금 학생들까지도 내려가나요?

서. 네, 최근 졸업생까지도 이어져서 지금도 매월 셋째 금요일 저녁에 만나 발표자가 정해져 발표하고, 저녁에 술 한 잔하고 헤어지죠.

전. 아주 최근에요?

서. 네. 그래서 작년에 정인국 선생님 전시회를 하면서 제가 이천사백만원을 졸업생들한테 경비 걷어서 자료 수집하고, 홍대 학생들 동원해서 그 분이 쓴 글 스크랩하고 후속으로 했습니다. 신문사, 도서관 전부 돌아다니면서 하는데 이게 행사를 치러야 하는데 주동(인) 금우회가 없으니 어떻게 합니까. 그래서 하림각에 원로 멤버들 동원해가지고 집합시켜서 "임채진 교수를 회장을 시킨다" 그 사이에 한 친구가 나가서 전임 회장한테 전화 걸어서 긴급회의에서 회장 선출하겠다. 그렇게 해서 임채진 교수가 작년에 갑자기 금우회를 맡아가지고 그래서 이번에 50주년을 치르게 되고, 또 한국문화공간건축학회 20주년 행사를 치르려 합니다.

전. 한길회도 이젠 안 내려가지 않나요?

서. 거의 그런가 봐요.

전. 네. 그렇게 들었습니다. 제 또래가 마지막이라고 들었던 것 같은데요.

서. 글쎄 거기 열성파들이 있었거든요.

전. 벌써 한 30년 끊어진 거죠. 목구회는 아예 없었고요.

최. 아까 여쭤 보려 했던 것이 윤승중 선생님이나 다른 분들을 아시게 된 계기요, 왜 투시도 같은 걸 잘 그리셔서 다른 학교 것까지 그리셨다고 말씀해 주셨는데요.

서. 재학 시절 모임. 그때부터 알고 지냈고요. 특별히 윤승중 회장하고는 제가 덕수국민학교를 나왔는데 덕수국민학교의 제 동기들이 경기, 서울로 다 가고 저만 양정학교 가게 됩니다. 그런데 양정학교가 15대 1인데 사실은 저도 서울고등학교나 경기고등학교 들어갈 수가 있었을 텐데 그때 문제가 생겨서 그랬습니다만. 그래서 저희 국민학교 동기들이 윤승중 회장하고 친구들이니까 그래서 친했고요. 장석웅 회장은 한국건축가협회를 통해서도 그렇지만 안기태 씨가 한양대학의 중심인물이었기 때문에 후배로서 만나게 됐고요. 또 이정덕 교수 같은 분은 부인이 홍익대 출신입니다. 2회 천병옥 여사라고 계셨어요. 강병기 교수는 또 김수근 선생하고 같이 오셔가지고 그분은 김금자 씨라고 홍익대 1회 졸업생하고 결혼하셨고. 그래서 교류들이 있었던 것도 어떤 영향을 주지 않았나 생각합니다. 그래서 이정덕 선생하고 정말 가깝게 지냈어요. 고대 건축과 만들어가지고 고대 가실 때도 자주 놀러 가고 그럴 정도로. 어떻게 보면 지금도 '자료를 버리자' 그랬다가 '그래도 나라도 가지고 있어야지' 그런 거 같이 제가 그런 피곤한 생활을 안 했으면 좀 더 큰 사람이 됐을지도 모르겠는데, 또 나 같은 사람이 있기 때문에 외국 이민 간 사람들이 모두들 도착하자마자 동기생들보다 나한테 전화 걸어서 "김아무개 지금 어떠냐, 연락처 좀 다오" 이런 식으로 하는 거죠. 이렇게 제가 호적 계장을 하고 있는데, 어떤 때는 정말 고달프고 이런 잡념 때문에 크지 못하지 않느냐 이런 생각도 나고요. 가끔은 집사람한테도 핀잔을 받습니다. 그런데 또 세상에는 나 같은 사람도 있어야 엮어지고 되지 않느냐. 선·후배 지간에 해야 할 그런 중간 역할들이 많이 있습니다. 그러기 때문에 『정인국 탄생 백주년』 제가 2년 동안 주도해서 할 수 있었으니까 큰 보람이라고 생각하고 있습니다.

최. 당시 건축학교가 그렇게 많지 않았기 때문에 그래도 대학 간의 교류들이 가능했던 시절이라고 볼 수 있을까요?

서. 그럼요. 그럴걸요? 학교에 있어봐서 알지만 가르친 출신들이 다른 대학하고 교류하는 거 거의 없다고 봅니다. 제가 대학교수 돼서 실무를 바탕으로 했던 그런, 실무를 통해서 테크닉을 가르치기도 했지만요. 그것보다 인간성을 중요시해서 아까 잠시 소개해드렸던 많은 제자들이 지금도 스승의 날에 잊지 않고 찾아주는 건 정말 고맙지 않나 그렇게 생각이 듭니다. 그때

강사직에서 교수직으로 넘어갈 때 엄덕문, 이희욱[70], 김한섭[71] 이런 교수들이
계셨고요. 그리고 홍익전문이 전문학교지만 공업학교하고 달리 디자인 쪽이
상당히 강했습니다. 그래서 문우식이라는 분이 디자인 쪽 교수지만 상당한
친분을 가졌고요. 그리고 아마도 우리나라 최초로 실내장식과를 엄덕문 선생이
제안을 하셔서 개설했습니다. 그리고 한국건축가협회 주최 《신인 건축전》이
있었는데요. 저희 학생들이 참여를 안 하면 운영이 안 될 정도로 그렇게 대거
참여를 해서 대통령상을 받는 그런 경우도 있었습니다. 여기 대통령상을
받은 이승우 라는 제자는 남산 올라가는 <도큐호텔>이라고 지금은 뭔지
모르겠습니다만 거기서 투신자살을 했습니다. 상당히 우수한 학생이었는데
사무실 다니면서 책값이니 빚진 건 다 정리했는데 서상우 교수가 그 친구
졸업반 등록금 해준 건 안 갚고 갔어요. 그래서 죽일 놈이라고 그랬는데, 남대문
경찰서에서 절 불러가지고 과거 어떤 이유가 있었느냐 그러면서 경찰서에
불려간 일도 있었습니다. 그런 정도로 학생들 등록금도 챙기고 그랬던 시절이
있었습니다.

　　　그리고 또 제가 홍익대학을 떠난 거에 대해서, 말하자면 국민대학이나
중앙대학에서 헌신적으로 해왔던 것에 대해서 홍익대에, "모교에 있었으면
좋았을 텐데 남 좋은 일 시킨 거 아니냐?" 그런 얘기도 많이 듣습니다. 요즘도
선배들이 화젯거리로 가끔 술들 잡수면 합니다. 다 장·단점이 있습니다만
어떻게 보면 제가 활동할 수 있도록 한 것은 타교에 가서 한 덕이지 않느냐
그렇게 생각을 합니다. 나중에 식사하면서 말씀드리겠습니다만 제가 활동할
수 있도록 국민대학이 배려한 것은 모교보다 더 좋은 기회였지 않느냐. 그렇게
바쁜 중에도 제가 67년 10월 3일에 천도교회 예식장에서 결혼식을 하게 됩니다.
천도교 예식장이 자리에 500석 들어가고 그땐 결혼 선물이 있었습니다. 찹쌀떡
하나씩 선물로 나눠주는데 500개를 맞췄는데 모자랄 정도였습니다. 한 900명이
왔습니다. 그렇게 엄청난 하객들이 참석을 해주신 가운데 오늘까지 왔고요.

　　　주례 정인국, 청첩인이 엄덕문. 그래서 아들, 딸 하나인데, 딸[72]은 지금 숙대
교수로 잘 활동을 하고 있고요. 예원중학교 2학년 그때 83년도면 지금부터 34년

70. 이희욱(李熙郁, 1921-2017): 와세다고등공업학교 건축과 졸업. 홍익공업전문대학 교수를
역임했다.
71. 김한섭(金漢涉, 1920-1990): 1941년 니혼대학교 고등공업학교 건축과 졸업.
금성종합설계공사를 설립하고, <광주 Y.W.C.A.회관>, <홀트아동복지회관> 등을 설계했다.
72. 서수경(徐秀卿, 1968-): 1983년 예원학교 2학년을 마치고 미국 유학, 미국 시카고
미술대학 미술학사 및 석사학위 취득(실내건축 전공), 귀국 후 2000년부터 숙명여자대학교
미술대학 디자인학부 환경디자인 전공 교수로 재직 중이며, AIDIA 초대 사무총장을
역임했다.

전에 정식으로 문교부에서 유학 허가증을 받지 않으면 해외를 못 갈 시절에
예원을 다니면서 중학교 2학년에 유학을 갔습니다. 아시는 대로 예원이 초등학교
하나에서 한두 명밖에 못 갈 시절이거든요. 거기서 시카고로 혼자 비행기 타고
떠난 자랑스러운 딸입니다. 그래서 13년 만에 돌아와 민영백[73] 회장 사무실에서
실무를 쌓다가 숙대 교수가 되어왔고, 서민우[74], 아들은 이 친구도 15년 만에
작년에 돌아와서 설계사무소를 하고 있습니다. 저희 처는 교직에서 33년간
일하고 명예퇴직을 했고요. 비교적 주변에서 부러워하는 집안의 샘플이 돼서
애들 유학 보내는 거, 뭐 전부 저희 집 흉내를 내는 그런 관계에 있습니다. 모두
전공이 똑같습니다. 뮤지엄 쪽으로 전공을 하기 때문에 공동 집필을 할 수 있게
되었고요. 당시 민영백 회장 사무실에는 'Rotunda'라는 다목적홀이 있었는데,
마이클 그레이브스(Michael Graves)나 만프레드 니콜레티(Manfredi Nicoletti)
초청강연회와 전시회도 개최했습니다.

전. 사모님의 전공은 혹시 무슨 과목이신가요?

서. 교육, 초등학교 교사죠. 서울사범 나왔고요. 일곱 살 나이 차이가
되어서 상당히 연령차이가 있었는데 보좌를 해주고 신혼방에서 밥상 펴놓고
밤샘 작업을 해도 이해를 해주고 참 고맙게 생각하는데, 요새 나이가 드니까
조금 달라지더군요. 홍익공전에서 제가 본교로 갈 참에 다시 정인국 선생의 명에
의해서 중앙대로 가게 되는데 역시 강명구 선생이 은사시고. 건축미술과를 새로
만들어서 1학년 마치고 2학년 올라올 때 제가 가게 됩니다. 그러니까 강명구
교수님이 1년 동안 혼자 계셨다가 제가 가게 된 거고요.

전. 1973년에 만들어 진거죠.

서. 네. 그래서 1974년에 제가 가서 하는데 시인으로 유명하신 김동리
학장이 아주 자상하시고 그럽니다. 그런데 제가 국민대학으로 옮겨야
했는데 놔주시지 않아서 76년 3월 8일까지 근무를 했습니다. 국민대학은 다
시작해놨는데 양쪽 수업하느라고 아주 혼났습니다만, 중앙대학교 예술대학에
건축미술학과를 신설을 해서 홍대 이후에 이어가는 그런 것이 됐습니다.
그때 우수 졸업생으로서는 윤재원 박사나 지금 코시드(KOSID)라고 하는
한국실내건축가협회 회장을 하고 인테리어 잡지를 35년간 끊이지 않고 발행을

73. 민영백(閔泳栢, 1943-): 1964년 홍익대학교를 졸업하고 1970년 민설계를 설립했다.
IFI(international federation of interior architects/designers) 회장을 역임했다.
74. 서민우(徐旻佑, 1970-): 1996년 홍익대학교 건축학과 졸업, 1996년부터 1999년까지
서울건축 실무 후 미국 코넬대학에서 건축석사학위 취득. 2002년부터 2016년까지 Perkins
Eastman에서 건축디자이너로 근무, 귀국 후 2016년부터 현재 EUS+ Architects 대표로 활동
중이다.

하는 박인학이라고 있습니다. 윤재원 박사는 중앙대학에서 그렇게 해서
로마대학 가서 역사 쪽으로 하는데 연령차이가 되어서 [여러분들이] 잘 모르실
수 있습니다만 나중에 또 말씀드릴 기회가 있겠습니다.

그래서 중앙대에 가자마자 서울시청 지하철역에서 《제1회 건축전시회》를
열었습니다. 중앙대학에는 건축공학과가 있지 건축미술과가 있다는 생각을
아무도 안한 시절입니다. 그때 건축공학과에는 이명호 교수, 신현식 교수 그런
분들이 계셨는데 제가 가서 그것도 텄습니다. 아주 남남이었거든요. 그런데
학생들끼리는 교류가 대단했습니다. 왜냐? 숙제를 건축미술과 학생들이
투시도 다 그려주고 해야 하니까. 그러면서 공과대학으로 커지게 되는 겁니다.
지하철역을 빌려서 외부에서 전시를 한다는 게 이미 다 서울대학, 한양대학,
홍익대학에서 했던 일인데도 불구하고 그걸 하게 된 게, 학교를 알리는데
필요하지 않느냐. 그러니까 공과대학 건축공학과에선 벌써 생겼는데도 그런
거는 염두에도 두지 않았었거든요. 그런데 2학년 올라온 우리 아이들 데리고
서울시청역에서 전시회를 해서 효과를 봤습니다. 국민대학에 가서도 같은
방법으로 했습니다만.

요때 중요한 것은 여의도 MBC 사거리에 <산업은행 본점> 이 지금도
있습니다. 그 자리에 3가지의 기능을 가진, 서울시청, 경찰서, 교육위원회
기능을 가진 그런 건물을 설계해야 하는 일이 있었는데 그때 공과대학 대표로
김종성[75] 교수가 미국서 교환교수로 임시로 와 계셔서, 그 다음 예술대학에서는
저, 이렇게 둘이 하게 되었습니다. 5개 대학이 지명을 받은 건데 둘이 안을 어느
날 교실에 모여서 발표하기로 했습니다. 습관적으로 저는 안을 여러 개를 해서
벽에다 쫙~ 붙이고 준비를 하고 있는데 김종성 교수는 빈손으로 들어오셨어요.
그래서 어떻게 된 겁니까? 했더니 자켓 주머니에서 스케치 한 장을 딱 꺼내들고
들어오시는데 제가 "야, 다 떼어" 제가 데리고 시킨 아이들에게 얘기해서 모두
떼었습니다. 이제부터는 "김종성 교수님 안으로 발전시키는 거야" 그래서 우리
아이들이 그대로 다 해서 5개 대학 중에서 두 개를 가작을 뽑는 중에 하나가
됐습니다. 그런데 무산이 되어버리고 말았습니다만. 그때 <중앙대학의 공예관>,
<공주의 교육대학 화학관>, <전북의 공무원 교육원>, <남원군청>, <네덜란드
참전기념탑 골조설계>, <부산여대>, <한일은행 본점> 이런 것들을 할 때입니다.
그 작품들을 제가 자료가 준비 되는대로 다시 한 번 보여드리고요. 그리고

75. 김종성(金鍾星, 1935-): 1961년 일리노이공과대학 건축학과 졸업. 동대학원 석사학위
취득. 미스 반 데 로에 건축연구소를 거쳐 일리노이공과대학 교수, ㈜서울건축종합건축사
대표 역임. <서울힐튼호텔>, <서울올림픽역도경기장>, <서울시립박물관> 등을 설계했다.

논문은 『서라벌』지 2호에 「획지형태에 따른 주택배체계획」이란 것을 써서 2학년 설계과제에 참고서가 되었습니다.

60, 70년대에 건축 활동 중에서 실무가 아닌 걸로는 대한건축학회 프로젝트로 생각이 되는데 플래툰(platoon) 형태의 특수학교라는 것이 뭐냐 하면, 고등학교지만 대학 시스템처럼 이론 강의를 하는 이런 동이 있고 길 건너에 실습을 위주로 하는 동이 따로 있는 것을 플래툰형이라고 간단히 말씀을 드리겠습니다. 두 가지 기능으로 설계하는 특수학교. 그래서 경기공업이 그것을 따랐던가 그러는데요. 울산공업이나 충남공업을 제가 계획을 해서 오전에 이론 강의를 하고 오후에 실습을 한다든지. 팀을 반으로 나누어 나머지 반 팀은 오전에 실습을 하고 오후에 이론 강의를 한다든지, 대학 마냥 시설을 반으로 줄이되 이용 빈도를 높이는 그런 아주 좋은 경험을 하게 됐습니다. 그 다음에 <합참의장 공관>은 이태원 넘어가는데 있는데 대외비가 되어서 알리질 못했습니다. 그 다음에 어린이 대공원이 예전에는 골프장이었는데요. 그것을 어린이 대공원으로 할 때 제가 참여를 해서 <클럽하우스>를 어린이 전시장으로 개조하는 걸 했습니다.

그런 와중에 늦게 석사를 끝내고 10년 정도 후에 다시 박사과정을 하게 됩니다. 처음에는 별로 그렇게 생각이 없었습니다. 그동안에 친우라든지 이런 걸 통해서 학생들 교육시키면서 박사과정을 오랫동안 9년 만에 억지로 끝냈는데요. 별로 논문에 생각이 없었던 그 동기는 국민대학 시절에 IIT의 교환교수로 가게 됩니다. 그것이 이 과정 중이었을 텐데요. IIT학장이 IIT 2학년 중퇴생이 학장을 하고 있더군요. '아, 이거구나' 제가 9년차 다 됐을 텐데요. '역시 건축가라는 게 이런 거구나' 학위도 없이 2학년 중퇴생이 어떻게 학장을 할까. 그렇게 생각을 하게 되었습니다. 그래서 학위를 뭐를 할까 하다가 그건 그만두고 건축대학 22개를 순회하면서 규모, 교과과정, 그런 것들을 연구를 하겠다 그렇게 생각하고 그런 조사를 해서 많은 발표를 하게 됩니다. 어쨌든 돌아와서 박사는 안 하기로 했는데 김수근 선생이 뭐라고 하시냐면 "자네라도 학위를 해야지 졸업식 때 이거를 넘겨주지 않느냐."[76] 당신도 동경예술대학을 졸업하고 동경대학을 입학을 했다가 그냥 귀국하셨거든요. 홍익대학에서는 서상우 때문에 건축과가 똥차가 밀려서 안 나간다. 강건희, 전동훈, 허범팔, 박길룡[77] 모두 다 제 뒤에 있었기 때문에 그런 중에 밀려 있으니까 똥차를 치워야 된다. 그래가지고 대학원

76. 박사나 석사학위 모자의 술을 넘겨주는 일
77. 박길룡(朴吉龍, 1946-): 1972년 홍익대학교 건축학과 졸업. 동대학원 박사학위 취득. 국민대학교 교수, 한국건축가협회 및 대한건축학회 이사를 역임했다. 현 국민대학교 명예교수.

원장께서 전화하셔서 삼선교에 칼국수 집, 유명한 경주할머니집. 송 원장님이
칼국수를 좋아하셔서 거기 예약을 해서 만났더니 박사논문을 끝내라고 하시는
거예요. 제가 개인적으로 했던 것은 홍익대학교 건설 총감독을 할 때였는데요.
그 기간 때 만나 뵙고 그래서, "서 교수, 안 하는 거보다 낫다". 본교 교수들하고도
사이가 안 좋고. 그 양반이 다 아시거든요. "그래도 책임질 테니까 해라"
그래서 종합시험을 보고 2년인가 논문을 준비했습니다. 그 당시에 420페이지
정도 뮤지엄 관련해서 논문을 썼는데요. 이광노 교수님이 "다른 테마 없느냐"
그래서 "제가 퐁피두 센터도 관심이 있고 미술관 쪽으로 많이 다녔습니다."
말씀드렸더니 이광노 선생이 아주 좋다고. 이거라고, 하라고. 이광노 선생이
정해주셨고 심사위원장을 하셨습니다. 홍익대학 학위에 이광노 교수님이
심사위원장을 많이 하셨어요. 이광노 교수님 말하자면 그 다음 후배들로서
한양대학의 유희준, 고려대학에 이정덕, 홍익대학의 윤도근, 연세대학의 이경회,
이런 관계가 있습니다. 그러니까 홍익대학에 관여가 되셔서 심사위원장을
하셨는데 저한테는 뮤지엄을 하게 된 그런 고마움이 있습니다. 그때 이명호
교수께서 심사위원의 한 사람이었고요.

　　　전. 지도교수는 그럼 누가 하셨나요?

　　　서. 전명현 교수가 지도교수를 하시고, 박언곤 교수도 심사위원이었고요.
저한테는 후배지만 깍듯이 해서 마무리를 했습니다. 논문이 420페이지인데
그 당시에 제 친구들 의과대학 박사학위 논문 보면 10페이지짜리도 있고
그렇잖아요. 결과만 내는데. 저는 그걸로 인해서 공부한 것이 정리가 돼서 후에
뮤지엄 쪽에 논문을 쓰는 친구들이 많이 따가도록 제가 총괄적으로 정리를
했습니다. 그래서 깊이는 없었을지 모르겠습니다만 우리나라에서 최초에 뮤지엄
쪽의 논문이었기 때문에 많이 인용을 하도록 권장을 하고 있습니다. 그리고
제가 UIA 세계건축가연맹에 한국대표로 강석원, 문신규, 손석진[78], 정종우[79]들과
첫 파리여행을 하게 됩니다. 그때 당시에 퐁피두 센터가 개관 됐을 때인데요.
복합문화센터에 눈을 뜨기 시작한 동기가 퐁피두 센터인 것 같습니다. 그리고
아까 그 <전북지사 공관>도 한옥으로 이렇게 해서 표본이 됐습니다. 공관이라는
개념이 없었기 때문에 그게 많이 표본이 됐었고요.

　　　그리고 저의 일생에 좋은 기회가 된 것이 잠실의 <새마을 교통회관>
입니다. 동남아건축에 박원태 대표라고요, 그분이 서울시에서 오랫동안

78. 손석진(孫錫辰, 1940-): 1965년 홍익대학교 건축미술학과 졸업. 홍익대 산업미술대학원
　　환경디자인 석사학위 취득. ㈜헨디를 설립하고, 한국실내건축가협회 회장을 역임했다.
79. 정종우(鄭鐘宇, 1938-): 1964년 홍익대학교 건축미술학과 졸업. 국민대학교 건축공학과
　　석사학위 취득. 우성환경건설(주) 대표로 활동했다.

건축과장으로 계셨는데 (화일철을 열며) 연락이 와서 만나게 되었어요. 여기 기록에서 하나 찾아냈는데요. 이게 72시간동안 해서 당선된 겁니다. 잠실에 있는 <교통회관>. 그 당시 김인철[80] 교수가 그 실시설계를 맡고 그랬는데 제 밑에서 당시 팀을 구성해서 했습니다. 박원태 라는 분이 다섯 시에 사무실에서 만나자고 그러셨거든요. 오후 5시에 만나서, 이러이러 한 일이 있는데 시간이 3일 남았는데 할 수 있겠냐고 그러시는 거에요. 아, 좋다고, 제가 못하면 다른 사람들은 절대 못합니다, 그러고 이걸 맡았어요. 5시에. 그러고는 저녁에 무교동 술집으로 갔습니다. 그러니까 그 어른은 불안해하시잖아요. 같이 술을 마시는데 저보다 원로 분인데 9시까지 술을 마시니까 불안해서 9시에 일어섰습니다. 실은 저는 5시에 만나면서 조건이 나오면서부터 술집에서 술 먹어가면서 머릿속에는 그림을 그리기 시작한 것입니다. 그래서 나중에 제가 실토를 했는데요. 여러 사무실에 근무하는 알짜 멤버들더러 예비군 훈련이라고 그래라. 그래가지고 3일간 사무실을 빠지게 해가지고 우리 집에서 일을 하게 한 겁니다. 연립주택이라 크지 않은 집이었는데 거기서 72시간을 해댄 겁니다. 그리고 저는 이렇게 해서 스케치를 던지고 가서 학교 가서 수업을 하고 와서 하고 그랬습니다. 나중에 들은 얘기인데 부탁한 쪽에서는 불안하거든요. 마감하는 결과물을 넘겨주니까, 청사진 집에 가져가니까 그때 사무실 직원들이 다 온 거예요. 구경하러. 그 사무실에서도 일을 진행을 하고 있었던 거야, 못 미더워서.

80. 김인철(金仁喆, 1947-): 1972년 홍익대학교 건축학과 졸업. 국민대학교 건축학과 석사학위 취득. 현재 아르키움(주) 대표이며, 중앙대 교수, 한국건축가협회 이사를 역임했다.

<잠실 새마을 교통회관>, 조감도, 출처 『꾸밈』 1979. 10.

72시간에 도저히 되리라고 생각을 안 했기 때문에. 그러고 있다가 청사진 집에 원도가 딱 들어가니까 우리가 해낸 것을 나중에 알았던 겁니다. 당시 그 긴박한 72시간 중에도 현장을 가자니까 이 사람들이 현장도 안 가봤어요. 잠실벌의 대상 지역이 어느 자리인지도 모르더라고요. 잠실벌 롯데 호텔 대각선 건너편에 있거든요. 그 정도로 정식으로 계획을 세우지도 않고 현장조사도 안 해 보고 그러더라고요. 그게 벽돌로 된 집인데 예산이 없어서 타일을 붙이게 되었습니다.

전. 그래서 그 일을 처음에 같이 하자고 하셨던 분은 동남아건축의 박원태 사장이고. 이분이 서울시청에….

서. 아니 그 당시 퇴직하신 분이죠. 서울시 건축과장을 지낸 분이죠.

전. 출신인거죠. 동남아건축이라는 사무실을 낸 거죠. {**서.** 네.} 그리고 그때 선생님하고 같이 팀을 짜서 작업했던 분들의 성함이 어떻게 되나요? 김인철 선생님이 그중 한명이었다는 건 말씀 하신 것 같고요, 네.

서. 그건 좀 나중에 하겠습니다.

전. 아, 비밀로 하시는 건 아닌 거죠?

서. 아니에요. 그건 왜냐하면 훈련한다고 하고 사무실을 안 나갔으니까. 나한테서 훈련된 사람들이니까 스케치만 해주면 무슨 소린지 다 알지.

전. 아, 말하자면 선생님이 다른 사무실에 있는 잘 할 수 있는 후배들을 데리고 온 거네요.

서. 네. 제자들이죠. 제가 어떤 어려운 일이 있더라도 그때 72시간을 새웠던 그 생각으로 해냅니다. 내가 72시간을 밤을 새서 대규모의 건물을 설계를 했는데 그 생각이 나서, 그래서 개인적으론 '72시간의 교훈'이라고 이렇게 하고요.

전. 데리고 오신 제자는 몇 명인가요?

서. 6명 정도. 집에서 72시간 합숙. 그때 연립주택 방 두 개짜리. 아래층 거실, 식당, 부엌 있고 2층에 다락방 지붕속이 보이는 그런 곳에서 그냥 바글바글 했으니까.

전. 재밌게 하셨네요.

서. 재미도 있었고요. 제가 이렇게 일한 것 중에 제 근작집을 『꾸밈』 20호에 내줬습니다. 이게 〈새마을 교통회관〉입니다. 이게 아마 강당일 테고, 주로 교육을 시키는 곳이죠. 교통법규 위반했을 때 교육시키는 것 있잖아요. 그걸 여기서 종합적으로 했거든요. 층수도 이거보다 비례가 더 올라가는 걸로 비례가 좋은 층수였는데 층수가 깎였고요. 또 여기에 숭의여고가 있을 법한데. 이게 〈마포유수지 계획안〉. 재일교포가 그거 했다는, 삼풍상가 회장이 진행했던

그겁니다. 그리고 영광스럽게 제가 김희춘 교수님의 글을 받게 됩니다. 김희춘[81] 교수님께서 이 글에서 저를 발터 그로피우스(Walter Gropius)에 비유를 하셔서요. 교육자면서 건축가 세계 4대 거장 중 한 분인데요. 이분이 1930년대에 독일의 바우하우스 초대 교장을 하셨고, 미스가 마지막에 미국으로 망명하기 전에 4대 교장을 하다가 두 분이 1936년도에 미국으로 망명하게 됩니다. 그로피우스는 하버드 대학, 미스는 IIT. 그래서 김종성 교수가 거기 출신이면서 미스 사무실에서 20년을 근무했기 때문에 나중에 IIT부학장까지 하셨죠. 어쨌든 저를 그로피우스에 비유하신 것은 결국은 그런 실무와 교육을 겸했다는 그런 글이 되겠습니다. 조금 (『구술집』에 김희춘 선생님의 글이) 실렸으면 하는 바람도 있는데 여기 놓고 가겠습니다. (「김희춘의 글」 사본을 나눠준다.)

전. 「서상우 근작집」이라는 게 잡지의 한편인가요, 잡지의 특집인가요?

서. 1997년 10월호 20권인데 여기 페이지가 55부터 있는 거 보면 특집으로 넣어준 것 같습니다. 그 다음에 UIA관계로 아세아 지역의 교육위원으로도 조금 역할을 했고요. 급히 말씀드렸는데 리뷰할 게 있으면 하시죠.

최. 아까 말씀해 주신 <새마을 교통회관>을 담당했었던 김인철 선생님과는 다른 작업을 같이 하신 적은 없으신가요?

서. 김인철 씨하고는 그것뿐이고요, 제가 학교에 있으면서 사무실을 두 번쯤 하다 걷어찼습니다. 왜냐하면 아까 <마포유수지>에서 말씀드린 것처럼 일은 다했는데 일이 틀어지거나 돈을 못 받은 경우에도 맡은 분들은 제가 하청을 준건데 경비나 그런 건 다 제가 물어야 되지 않겠어요? 그 일이 무산이 되든 하든 제가 시킨 일들을 한 거니까. 건축주들은 돈은 안주고 미안하다며 술 한 잔 사면 끝인데 저한테는 그게 전부 빚이었거든요. 그래서 사무실을 하다가 말았고요. 그 때 같이 한 친구들이 다 훈련된 친구들이죠. 그러니까 유수의 설계사무실에 가서 활동을 다 한 친구들이죠. 그러니까 72시간이 가능했던 겁니다.

최. 아까 그 <마포유수지> 프로젝트의 경우에도 일단 지명은 출신 학교별로 했지만 팀은 어떻게 꾸리셨나요?

서. 사무실을 그때 소규모지만 운영하고 있을 때거든요. 팀은 오인욱, 김동기, 차주복, 진평동 등으로 꾸몄고, 실시설계는 전동훈, 김성진 씨가 했습니다.

81. 김희춘(金熙春, 1915-1993): 1937년 경성고등공업학교 건축공학과 졸업. 졸업 후 조선총독부 관방회계와 영선계 기수 등을 거쳐 해방 후 미군정청 건축서 설계과장 등을 역임했다. 1947년부터 서울대학교 건축공학과에 재직하며, 1957년 김희춘건축연구소를 설립하여 건축 작품 활동을 했다.

협동자 서 상우
Suh Sang Woo, the Cooperator

김 희춘
Kim Heui Chun

한국에서 1960년대는 여러가지 의미로 한국건축에서 중요한 시기가 된다. 그것은 혼란과 성장의 와중에서 건축의 한 편린이 기록되어지기 때문이다.

사실 나자신이 대학에 오랫동안 몸담고 있으며, 또한 건축가로서 이 시기를 주목하고 있지 않을 수 없었다. 정인국교수, 엄덕문교수, 김수근교수는 나와는 다른 장소에서 이 시기에 몸담고 있었다. 그속에서 움틀대며,튀어나오는 젊은이들이 이른바 홍익학파의 한 그룹이었다. 사실 내가 건축가 서상우를 말하는 근거는 이렇게 거슬러 올라가지 않을 수 없다. 거기에 빼놓을 수 없는 것이 금우회, 홍대동문작품전 등의 활동을 통한 나의 관심에서 였다.

서상우는 63년 홍익대학교를 졸업했다. 그후 약17년의 그의 활약은 대학교단, 작품활동, 가협회활동을 통해 끊임없이 진취적으로 대쉬하는 힘으로 돋보였다.

그는 건축활동을 지속성있게 계속하므로서 평판을 받았으며, 많은 제자와 추종자를 낳고 있었다. 내가 그를 알게 된 시기는 고 정인국교수와의 친교속에서 엄덕문건축연구소와의 교우에서, 김수근 교수의 연결속에서 시작되었다고 볼 수 있다. 그들의 그림자같은 보좌역이 숨어있는 서상우군이었다.

그후 교수로서의 서상우를 만나게 된 것이 그가 국민대학 조형학부 건축학 과장으로 있던 시기부터였다. 내가 강사로서 국민대학에 나가며, 그의 섬세한 면을 주의깊게 볼수 있게 되었다.

1976. 10. 「국민대학 제1회 조형전」 Epilogue Panel에 그는 「전통은예술가의 창조적 행위에 의해서만이 파악되고 계승된다」고 밝힘으로써 전통을 주시하며, 창조적 행위에 몰입하는 1970년대의 하나의 계승자가 된 것이었다. 대학을 졸업하고 작품활동과 교직생활을 병행하면서 늘 학생들의 작품전에 활기를 넣으면서 서상우는 자신의 건축철학이나 사상을 찾고 있던중 「전통의 재인식문제」에 깊은 관심을 갖고 3회의 연속테마로 지도한듯하다.

전시회작품준비를 위해 학생들과 함께 합숙을 마다않고 산학협동은 물론 인간교육에 까지 깊은 애정으로 감싸가고 있었다. 항상 어디서나 그를 따르는 후학들이 많다는 것은 그러한 각고(刻苦)의 과정을 아는 소치이리라. 일을 위해서 태어난듯이 밤낮이 없는 서상우도 건강을 잃는 우거가 없어야 할 것이다.

내가 항상 관심을 갖고 있는 월터·그로피우스의 영향이 서상우에게는깊은 것 같다. 그가 대학을 갓 졸업하고 홍대학보에 쓴 바우하우스의교육이념은 협력하는 교육자, 협력하는 건축가였다. 그는 협력자들을 모아 불협화음 없이 일하며, 금우회를 십여년간 팀리더의 한 사람으로 이끌어 왔다.

그로피우스가 건축교육관에서 밝힌 「건축과 공학에 있어서의 모든 교수들은 Private Practice에 대한 권리를 가져야 한다고 생각되고 이런 기회가 없으면 그는 곧 쇠퇴해 버린다」고 한 것에서 보는 바와같이 그는 자신을 다시 태어나게 하는 작업을 다시 시작해야 할 것이다. 이제 흰머리칼이 내보이는 그에게서 원숙한 모습의 새 모습이 기대되는 것은 그에 대한 나의 깊은 관심에서 이다. 가버리는 시간속에 건축가의 시간은 너무나 짧게 느껴지기 때문이다.

〈서울대공대 건축학과교수〉□

김희춘의 글, "협동자 서상우", 출처『꾸밈』1979. 10.

최. 아, 아까 말씀해주신 동화건축사무소는 아니고요.

서. 네.

전. 동화건축이 중간까지잖아요. 1976년까지인가 그러니까….

서. <마포유수지>같은 경우는 1969년이니까 전에도 따로.

전. 그러면 동화건축이어야 되는데.

서. 가만있어. 들쑥날쑥한데… 어, 그 시기가 중요하면 다시 찾아서요, 다음에 정리하도록 메모해주시면, 지금 좀 세월이 흘렀기 때문에 그렇습니다. <마포유수지>, 그때가 분명히 제가 독립해서 사무실을 운영을 한 걸로 기억되는데. 짧은 시간에 해서 2주 동안에 했다지만 72시간보다는 훨씬 여유 있는 시간이었지요. 한주는 현장 가보고 틀 잡느라고 보내고, 대안을 가지고 덤볐을 겁니다. 중국집 외상, 다방 외상 엄청난 지불을 하게 되거든요. 그래서 독립된 설계사무실을 두 번 경험하고는 정리하게 되는 거죠.

전. 선생님, 건축사 시험은 안보셨죠?

서. 네. 그건 김원 씨나 저나 비슷한 생각이었는데요. 교육자로서 역할을 하면 됐지 싶었습니다. 초기에는 혜택을 받을 수 있는 시기가 있었거든요. 그런데 박사학위 논문 필요 없다는 식으로 엉뚱한 생각을 가졌었기 때문에.

최. 그 당시 설립하신 사무소 같은 경우에 규모는 어느 정도였나요?

서. 소규모죠. 5명 이내. 그러나 알짜죠.

최. 다 제자로 구성됐나요? {**서.** 그렇죠.} 마포 프로젝트를 하시면서 조직하신 건 아니죠? 그전부터 사무실을.

서. 대개는 큰 프로젝트가 있을 때 임시적으로 사무실을 갖췄던 것이죠.

최. 제가 아까 설명 들으면서 받았던 느낌은 시기적으론 동화건축에 계실 때인데 일을 맡게 되신 것은 지명을 세 사람을 했기 때문에 그런 기회에서….

서. 동화건축연구소에서 가져가진 않았을 거 같은데….

최. 예, 예. 그래서 이제 선생님 이름으로 다시 독립사무소를 조직하신 건 아닌지 여쭤보려 했는데요.

서. 시기적으로 중복이 된다면 혹시 그럴지 모르겠으나 의리상 그걸 놓고 내가 욕심을 부리고 그런 건 아니었을 거예요. 안기태 씨가 폐암으로 돌아가실 때 우리나라 시설이 별로 없을 적인데도 인천요양원에 입원시키고 제가 경비 다 대고 이랬던 사람이거든요. 시기가 잘못 기록이 됐던지. 말하자면 그런 훈련이 필요하지 않냐 하는 것 때문에 말씀드리지만 테크닉만은 절대 아니다. 그거를 저녁에 술자리에서 사적인 것에서부터 내가 그네들 가족까지 다 알 정도로 그렇게 지내왔기 때문에 가능했을 거다. 그거는 저만의 철학이 있고요. 또 가능하면 종합적으로 사고를 하고 예술적 감각을 가지고 하라는 것이 철학 중

하나였습니다…

전. 국민대로 옮기실 때는 먼저 계신 선생님이 어떤 분들이 계셨어요?

서. 아, 그거는 국민대학 들어갔을 때 하시죠.

전. 네, 그러시죠.

서. 국민대학 김형만[82] 교수라고 만든 과정이 좀 깁니다. 다음번에는 제가
그 한 건만 해도 시간을… 또 26년을 있었으니까요. {**전.** 네. 그렇게 하겠습니다.}
그때 말씀드리기로 하고요.

최. 1977년에 파리 가셨을 때가 해외답사로는 처음이셨나요?

서. 처음이죠. 더군다나 파리에.

최. 그때 퐁피두 말고도 보신 게 어떤 건지, 파리에만 계셨었나요?

서. 아니죠. 주변에 런던이니 갔죠. 없는 경비 때문에, 원래 한
도시에 한 일주일씩은 보내야 하는데 점찍기로 다녔죠. 그런데 퐁피두가
재개발이었거든요. 그런데 복합공간이라고 그럴까. 복합적으로 했던 그런 전시
공간, 독서 공간, 도서관, 미술관 이런 것들을 복합적으로 있는 것에 놀랐고.
그래서 여러 도시를 다녔어요. 코펜하겐, 런던, 프랑크푸르트. 인상에 남았던
것이 다음 다음 해에 이오 밍 페이가 설계한 워싱턴 현대미술관 동관 <이스트
빌딩>이라는 거, 그거에 상당히 감명을 받아서 그때서부터 뮤지엄 쪽으로 관심을
두고 오늘날까지 오게 된 거죠.

최. 그거는 1979년 정도.

서. 한 해고 다음 해군요. 1979년으로 기억하는데, 방학 때마다 가고
상당히 횟수가 잦아지게 되었고요. 또 학회를 설립했을 때는 가기 어려운 인도를
세 번씩이나 갔는데, 깊이가 있기 때문에 그 이후로 자주 가게 되고. 제가 특히
1981년에서 82년까지 IIT에 가 있을 동안에 미국의 22개 대학을 돌아봤으니까요.
IIT 학장이 깜짝 놀라요. 그대들은 솔직히 얘기하면 예일대학도 안 가본
사람이거든. 그 친구들 정서에는 시카고면 시카고에서 모여 살지 우리처럼
이렇게 서부로 동부로 분주하게 다니는 게 아니니까. 그때 학교에 문교부에서
정책적으로 원하는 나라의 학교에 보내주는 프로그램이 있었어요. 대학
교수들한테. 그 혜택을 받은 거죠.

최. 그 당시에 해외에 쉽게 나갈 수 있는 상황은 아니었는데요.

서. 네. 그 혜택 바람에 많이들 다녀오게 되었고 우리나라 교육이 그래도

82. 김형만(金炯萬, 1930-): 1955년 동경공업대학교 건축과 졸업. 시드니대학교 도시 및
국토계획학 박사학위 취득. 대한국토·도시계획학회 이사와 국민대학교, 홍익대학교 교수를
역임했다. 대덕연구학원도시 마스터플랜, 강남고속버스터미널 마스터플랜 등을 수립했다.

조금 서구적으로 변했죠. 그동안 일본식 교육을 받았던 사람들한테는.

최. 하나 더 궁금한 게 73년에 어린이 대공원, 서울 컨트리클럽 개조작업이 있었는데요. 나상진 건축가가 한 클럽하우스가 맞죠?

서. 네. 그거죠.

최. 어떤 작업이었나요?

서. 어린이를 대상으로 하는 전시장으로 개조하는 일이라 어린이의 심리가 무엇이냐 하는 것이 과제였습니다. 그때 시장이 양택식[83] 시장. 말하자면 김현옥 시장이 시민아파트를 하는가 하면, (양택식 시장은) 골프장을 문화시설로 바꾸고, 참 그건 대단한 겁니다. 그러니까 바쁘잖아요. 개관식 전날에는 서울 시내 전 구청의 청소차 있잖아요. 그걸 다 동원해서 청소를 하는 거예요. 대통령이 오시니까. 하여간 24시간 전부터 그거 다 동원해서 거기서 밤 새우는데 새벽 5시에 청소차가 대공원 20만 평 되는 거를 청소를 다하는 거예요. 이틀인가 남겨놓고. 그렇게 쫓기는 가운데에도 어린이 스케일이라는 게 있을 것 아니겠어요. 그걸 어린이 스케일로 바꾸는데 큰 공부를 했죠. 좋은 질문 해주셨네.

전. 그게 74년일 아니던가요? 개관이? 개관이 74년인데 73년에 일을 하신 거 아닌가요?[84]

서. 아주 짧은 기간에 이루어진 작업인데, 1972년 말부터 1973년 5월 5일 어린이날에 개장했으니까요.

최. 혹시 그 컨트리 클럽하우스 요즘에 리노베이션 된 거는 보셨나요?

서. 못 가봤는데요.

최. 5년 넘었죠. 조성룡 선생님하고 최춘웅 교수하고. 그때 거의 철거한다고 하다가 조성룡 선생님이 관여하셔서가지고요.[85] 아무튼 실내가 아니고 '실외화 된 공원' 같은 것으로 건물을 개조했습니다. {**서.** 그렇게 해석할 수도 있겠죠.} 그 안에 아무튼 나상진 선생님이 설계한 이후의 여러 가지 과정들, 흔적들을 많이 좀 남겨놨는데 사실 그 중간의 이야기는 저희가 잘 모르고 있어서요.

83. 양택식(梁鐸植, 1924-2012): 김현옥에 뒤이어 1970년 4월부터 1974년 9월까지 서울시장 재임. 재임 중 여의도 사업을 마무리 짓고, 영동개발을 추진하였으며, 어린이대공원 조성, 서울지하철 1호선 개통 등 서울 개발 사업을 주도했다.

84. 서울컨트리구락부 골프장을 어린이대공원으로 개조하는 작업은, 1970년 12월 4일 박정희 대통령의 지시로 시작하여, 1972년 11월 3일 착공하여, 1973년 5월5일 어린이날에 개장하였다. 이후 공사가 이어져 1975년 어린이회관이 분리되어 건립된다.

85. 조성룡의 말에 의하면 이때 오인욱 교수의 기여가 있었다.

서. 변경 설계를 한 거는 제가 제일 먼저 했고요. 그 이후에 빌보드니 이런 게 있는지 없는지 모르지만 우리나라의 빌보드 안내판 하는 거. 그거 신식으로 하는 걸 애들 숙제로 많이 내고 그런 건데요. 그게 45센티×45센티였을 때 얼마의 높이가 비례가 좋으냐 하는 거. 건축에서도 아까 <교통회관> 같은 경우 타워가 한 16층 쯤 올라가야 비례가 맞거든요. 그런데 예산 때문에 잘려서 비례가 엉거주춤 하게 되었어요. 외부에 하는 안내판 같은 걸 환경조형물이라고 하는데, 외부의 싸인 보드 그런 것 까지 다했어요. 제자들이 줄줄 따라다니면서 싸인 보드 스케치해서 주면 도면화해서 나가서 밤낮 제작하고 그런 짓을 했거든요. 건축 쪽에서 했을 때 정문에서부터 제가 '만남의 집'이라고 그 아이디어를 냈습니다. 서울대공원에서 만나자 그러는데 나중에 그것이 유명해졌을 때 정문 앞에 사람들이 바글바글한데 군데군데에 싸인 보드를 두면, 몇 번 싸인 보드에서 만나자. 처음에는 모르겠으나 한번 다녀오면 알게 되거든요. 그래서 그런 싸인 보드를 설계하고 환경 조형물에도 제가 관심이 많아서 그에 관한 책[86]도 다음번에 선물로 드리려고 하는데, 다음에 드릴게요.

전. 선생님 60년대하고 70년대 초반 활동들이 동화건축연구소에서 한 것도 있고 어떤 것은 학교를 통해 얻는 것도 있고 어떤 것은 선생님 개인한테 개인적으로 오는 일도 있고 이런 것들이 지금 섞여 있는 거죠.

서. 학교를 통해서는 별로, 중앙대학 있을 때 한 거이고요, <서울시청>. 우연치 않게 그때 아마 시중에 건축가들이 반발이 많았을 겁니다. 대학에 맡겼다는 게. 실무 경험도 없는 놈들이 뭘 아느냐. 그렇게 했을지 모르겠으나 누구 발상인지 몰라서. 학교 계통은 주로 중앙대학에서 <공학관>을 하고. <공예관>은 계획하곤 이뤄지지 않았고. 국민대학 가서는 국민 대학 자체의 일이지. 학교 있으면서 밖의 일을 하는 건 개인적인 연관 이외에는 별로 없었고요. 동화건축 통해서 들어온 일들은 제가 거의 경비를 대가면서 정말 봉사하는 사무실이어서 제가 했다고 해도 떳떳합니다. <대왕코너>라든지 <서울 슈퍼마켓>이라든지. 안기태 씨라는 분이 성격상 사업할 분이 아니에요. 예를 들어 오늘 금요일 아니에요. "안 선생님 가서 수금 좀 해가지고 오소. 오늘 주말인데 애들 차비라도 줘야 되지 않나" 그러면 "서 교수 지금 금요일인데 지금 가면 되겠어요?" 그러면서 안 가요. 일은 잔뜩 해놓고는. 그 댁이 종로 5가에 박길룡 선생님이 설계한 집에 사시는 갑부집 아들인데 신사에요. 남 싫은 일 이런 거 안 해요. 이러니 사무실 운영을 어떻게 합니까! 매일 떼이는 거죠. 저만 맨날 밤 새우고. 사무실 운영비, 짜장면 값, 커피 값 대느라고 그냥 고생 다하고.

86. 『도시환경과 조형예술』, 대한건축사협회, 1986

하여간 좋은 분이에요. 끝에 제가 그분을 위해서 인천요양원에 마지막으로 보냈고, 떠나셨죠.

전. 그리고 아까 예를 들어서 <어린이 대공원>, <마포 프로젝트> 이런 것들을 그냥 개인적으로 알음알음으로 선생님께 맡겨진 거죠? <교통회관>이라든지.

서. 네. 어린이 대공원 일을 아마 홍익대학의 유강렬 교수, 그분은 건축가가 아니세요. <민속박물관> 할 때 인테리어 전시하는데 센스가 대단한 분인데 말씀도 잘 안 하는 분이에요. 그 연배에 친구도 없으시고 저보다 훨씬 위의 분인데요. 내가 수업하고 있으면 문 밖에서 유리를 통해서 얼굴을 내미시는 거예요. 수업 빨리 끝내고 나와라 이거야. 한잔하러 가자고. 그렇게 아주 가깝게 지낸 분인데, 서울어린이대공원 나오면 구체적으로 말씀드릴게요. 말하자면 조각가나 디자이너나 이런 분들을 통해서 문우식[87] 씨라고 알게 되었는데 말하자면 일 년 동안 아르바이트 해서 번 돈으로 술을 먹어 치운, 나보다 선배 그래픽 디자이너인데요. 학교 월급 말고 크리스마스카드 디자인 했다, 회사사보를 디자인 했다, 이러면 그 돈 번거를 동화건축에 오셔가지고 "야, 상우야, 나와. 가자" 그러면 그냥 아무 소리 없이 가는 거예요. 무교동, 명동, 충무로. 난 나대로 또 그렇게 벌어 가지고 그렇게 많이 썼고. 유강렬 선생은 친구가 없고 컬렉션을 많이 하신 분이에요. 센스는 대단하신 분인데 표현이 안 되지. 말씀으로 하신 거를 제가 풀어낸 거예요. 그전에 김원 선생님이 공식석상에서 오기수 선생님에게 그러시는 거 조금 아니라고 생각하는데, 스케치 내려 준 거를 스케일을 대서 그렸다고 흉을 보시는데, 그건 아니라고 봐요. 거기 속에 그분이 생각하는 내용이 다 들어있거든. 그거를 만들어 내야죠, 그림을. 저는 그렇게 생각합니다.

전. 꽤 바쁜 시간을 보내셨군요. 그래서 바깥일을 하는 작업공간은 어디다 마련하셨나요? 학교와 집 말고.

서. 국민대학에 26년 있었으니까요. 국민대학은 스페이스가 엄청 컸습니다. 거기서 주로 했고. 83년도에 <프레리하우스>를 지어서 벽제로 가면서 주로 집에서 작업을 많이 했죠. 지금은 <프레리하우스>가 한 채가 더 됐습니다. 진력이 나서 옆에 다가 벽돌집으로, 스킨을 바꾼 거죠. 아주 정교한 좋은 벽돌, 비싼 걸 쌓아서 벽돌집으로 했습니다. 트윈으로 이렇게 했어요. 제 외손주가 쌍둥이예요. 집 형태는 쌍둥이로 해서 그래서 지금 한집은 남이 살고 있는데,

87. 문우식(文友植, 1932-2010): 화가. 1956년 홍익대학교 미술대학 회화과 졸업. 홍익대학교 미술대학 교수를 역임했다.

사실은 정년퇴임하면서 그 집은 스튜디오로 하려고 했는데요. 대문 담장도 없습니다. 그래서 적적하고 그리고 또 저 집(첫 번째 <프레리하우스>를 말함)이 너무 좋아해. 세든 사람이 거기서 아들을 둘 낳아서 지금 벌써 국민학교 2학년 되어있고 하나는 유치원. 그리고 차가 넉 대가 있어요. 주차 스페이스 얼마든지 있지. 부인은 거기서 서울 성모병원을 출퇴근을 해요. 그렇게 10여 년을 살아. 그래서 자기 집처럼 관리하고. (중략)

그래서 집을 옮기면서 두 식구니까 아예 위층은 살림집하고 밑에 층은 전체를 서재로 했어요. 한 층에 한 28평 되는데 전체를 서재를 하는 이유가 저희 사위 이성훈[88] 교수는 미국서 공부하고 와서 삼우설계에 있다가 가천대학에 교수로 있다가 전공도 같고 해서 제 후계자로 생각했던 친구거든요. 그 친구가 2013년도에 세상을 떠났습니다. 가슴 아프게. 2018년 10월이 제가 책을 내려는 시점입니다, 이제 곧이죠. 전 교수님이 이거 같이 내어주신다고 그러셔서.

전. 2018년은 가능합니다. 지금 일 년 2개월 남은 거죠. 네, 충분합니다.

서. 12권 째 책 마감이 쉽질 않습니다. 『현대 뮤지엄을 빛낸 건축가 집성(集成)』인데요.

(구술자와 채록자는 출간일정 조율 후 2회차 구술채록을 마쳤다.)

88. 이성훈(李星勳, 1962-2013): 1984년 강원대학교 건축공학과를 졸업하고, 1989년 일리노이대학에서 석사학위를 취득했다. 1990년부터 1994년까지 시카고 S.O.M에서 실무 후 귀국하여 1998년부터 가천대학교 교수로 재직했으며 한국실내디자인학회 부회장 및 한국문화공간건축학회 부회장을 역임했다.

3

서상우 연보, 1937-2018

서. 오늘 말씀드릴 것은 세 번째인데, 국민대학 시절. 그리고 국민대학 시절에 제가 학위를 끝냈기 때문에 주로 뮤지엄과 관련된 얘기가 있을 것이고요. 그렇게 한다면 다음 번 남은 것이 '신축 국립중앙박물관' 하고 '한국박물관건축학회' 창립한 것이 또 한 묶음이 될 거고요. 그리고 에필로그 형식으로 짧게, 다음 한 번 더 하셔도 좋을 거고요. 6월이 얼마 안 남았습니다만 6월 안으로 한 번 더 하는 것이 바람입니다. 참고하시면 되겠습니다.

전. 대략 저희들 생각은 대략 한 2주에 한번 정도씩 하는 걸로 생각을 하고 있거든요. 그렇게 한다고 해도 8월까지 다 끝날 거 같은데요. 방학 때까지.

서. 그러니까 7월 초에 한번하고 7월 말에 한번 하면 {**전.** 네, 그렇죠.} 두 번인데.

전. 이렇게 하고 (웃으며) 적어도 한번 더해야 한다고 미리 각오하고 계십시오. 선생님, 5회차까지 준비하신 말씀은 다 하실 수 있겠습니다만 또 저희들도 질문이 있고 하니까, 네. 그때는 그냥 부담 없이.

서. 지난번에 왜 제가 홍익대학 시절에 김수근 선생이 한참 바람을 넣어서 《50년 후의 서울》이라는 전시회를 했다 했잖아요. 그 장소가 남대문 근처에 있던 <조선총독부 상공장려관>이라는 곳인데 지금 부서지고 없습니다만 자료를 제시하겠다고 요전에 말씀드렸는데 참고하시길 바라겠습니다.

전. 자, 그럼 오늘 6월 21일 수요일 오후 4시. 조금 넘었습니다만 목천문화재단 회의실에서 서상우 교수님을 모시고 구술채록 3회차를 진행하도록 하겠습니다. 지난번이 저희가 6월 2일 역시 같은 장소에서 같은 시간에 했었고, 그 때는 1958년 대학 들어가실 때부터 그 다음에 대학마치고 엄덕문건축연구소, 동화건축연구소, 그 다음 홍익공전의 전임, 중앙대의 전임, 국민대의 전임으로 가시는 과정까지의 말씀을 쭉 들었고요. 오늘은 1976년에 국민대로 옮겨 가셔서 국민대에서 주로 활동하신 내용들 중심으로 듣게 될 것 같습니다.

서. 네, 네. 지난번에 여러 위원들께서 말씀하시는 게 역사 쪽으로 하셔서 그런지 그 연도에 대해서 상당히 민감하신 것 같아서 (연표를 보이며) 제가 요결 정리를 했습니다. 이렇게 한번 저 자신도 정리가 되도록 해서 좋습니다. 옐로 페이퍼(Yellow paper)가 제가 설계 때 즐겨 쓰는 그런 재료가 돼서 하얀 바탕에 깔고 하게 되면 오버랩 되는 것을 한눈에 보실 수 있게 해 왔습니다. 그 위에는 학력관계를 주로 나타냈고, 또 그 위에 저서도, 그 다음에 경력과 작품 활동했던 그런 것들의 중복인데요. 지난번에도 잠깐 말씀드렸습니다만 전반기에는, 1988년 이전까지는 작품 활동을 많이 하게 됩니다. 학위논문을 끝나는 것을 계기로 해서 저술활동이 처음 시작되고요. 제가 학위과정을 끝낸 것이 쉰두 살,

1988년도인데 그 당시에 대학원장이 박병주 교수라고 도시계획 전공하시는 분이었습니다. 그분이 주공(대한주택공사의 약칭)에서 오랫동안 실무로 계셨던 분이고 그래서 대단히 합리적으로 일을 하시더군요. 예를 들면 당신이 시간이 없으니까 책을 내시는데 어떤 방법으로 하시냐면, 신문이나 잡지에 칼럼을 쓰십니다. 그리고 그것들이 모아서 책이 되도록 하시면서, 저 보고도 나가서 학위논문 겉장만 뜯어버리고 책을 내라고 그렇게 말씀하시더라고요. 그때까지 제가 쉰두 살 먹도록 대학교수를 하면서도 저술이 한 권도 없었습니다. 그래도 이 표(서상우 연보 1937-2018)를 만들고 보니까는 말하자면, 1988년을 전후로 나누어 그 이전은 설계 작업을 많이 했고, 1988년 이후는 글을 많이 쓰게 된 것을 알 수 있게 되었죠.

전. 점차 저서가 중심이 되고.

서. 그렇죠. 이 표에서 보듯이 이렇게 전환되는 계기를 엿볼 수 있었고요. 특히 프로그램 관계. 뮤지엄 쪽으로 학위를 했기 때문에요. 전에도 말씀드렸겠지만 은인이라고 생각하는 이광노 교수님께서 뮤지엄 쪽으로 조언을 해주시는 바람에. 그래서 그분께 의논을 드릴 경우가 많았고. 그래서 그 덕분에 뮤지엄 관련 프로그램을 규모면에서나 우리나라에서 가장 체계적으로 했던 <국립중앙박물관> 같은 것을 하게 되는 동기가 아닌가 봅니다. 제가 연도 관계 중복되었던 것, 잘못 말씀 드렸던 것들을 이제 정정해주시는 걸로 그렇게 부탁드립니다.

전. 선생님, 혹시 그 전환이 교수가 설계사무소를 겸업을 못하게 하는 사회적 상황하고도 조금 연관이 되나요?

서. 아닙니다. 저는 전혀 의식을 안 하고요. 학교를 쫓겨났더라도 작품을 하겠다는 각오로 해왔기 때문에요. 그런데 너무 고생을 많이 했습니다. 졸업 후에 1963년부터 1988년까지 한 25년 동안을 그런 생활을 해서 일주일에, 신혼 때도 2~3일을 밤을 새우지 않으면 감당을 못할 정도로 많은 일들을 했습니다. 주로 기본계획입니다. 실시설계들은 거기서 자기네들이 하고 거기 들어온 일들을 기본계획 하는 걸 주로 했습니다. 그게 일 넌 통산해보면 받을 돈은 상당한 금액인데 실제로 제가 받은 돈은 20~30퍼센트밖에 안 돼서 조금 회의를 느끼게 됐습니다.

전. 경제적으로 별 도움이 안 되셨던 것 같습니다.

서. 네. 경제적인 것은… 학교 월급봉투는 뜯지도 않고 집에 갖다 줬으니까요. 생활비는 그걸로 썼는데. 그런데 어떤 회의랄까. 논문을 쓰다 보니까 결국은 자기가 노력하면 그대로 자기 성과가 나오는 거, 그걸 이제 알게 된 거죠. 설계 쪽 일에 대해 조금 회의를 느꼈다고 할까.

전. 그게 더 매력적으로?

서. 제도적으로 뭐 그걸 겁내고 한 것은 하나도 없었습니다. 그분들이 아시면서도 국민대학 건축신문 계획을 여러 건을 하게 되었고요. 그럼 아까 전 교수님 말씀하신 대로 제가 지난번에 건축교육을 67년도에서부터 홍익공전에서 7년간을 했고 다시 중앙대학에서 2년간 미술대학의 건축미술과 교수를 했는데, 그리고 이후에 76년도에 김수근 교수가 국민대로 부르셔서 상당히 고민이 많이 됐습니다. 그때가 3월이었는데 당시에 국민대학이 단과대학이면서 고만고만한 대학들이 상당히 많이 있었거든요. 뭐랄까 중앙대학보다도 흥미가 있다든지 그런 건 아닐 거고. 그래서 제가 가기 전에 서울미대를 나오신 배천범[1] 교수라고요, 국민대학의 의상과에 계시던 교수를 개인적으로 잘 알기 때문에, 그 배천범 교수한테 전화를 걸어서, '국민대학에서 이만저만해서 김수근 씨가 오라고 그러는데 어떠냐' 하고 물어봤습니다. 그랬더니 "자기만 노력한다면 무슨 일이든지 얼마든지 역량을 발휘할 수 있다" 그러는 겁니다. 거기에 아주 돌아가지고 그래서 중앙대학에 갑자기 사퇴를 하게 되었습니다. 그때 김동리 학장이, 유명한 시인이기도 하시고 참 좋은 분이었는데, 이 양반이 뭐라고 하시는 거예요. 그 때 중앙대학도 2학년 밖에 없었을 때니까요. 교수라고는 강명구 노교수 한 분하고 저하고 둘이만 있을 시절이니까. 어디 "노인네 놓고 가느냐"고. 자꾸 승인을 안 해주셔서. 그래서 홍순인[2] 씨라고, 세상을 떠났는데, 디자인이 아주 대단한 홍순인 씨를 강사로 놔두고 왔는데, 강의를 일주일 해보더니 이거 아니거든, 그래서 도망가고. 그 다음에 박홍[3] 교수라고, 코시드(KOSID, 한국실내건축가협회) 회장도 지내고 그런 분인데, 그분을 앉혀놓고 하다보니까 3월 중순이 되더라고요. 제가 국민대학하고 중앙대학하고 양쪽을 다 강의를 하면서, 삼십 몇 시간을 강의하면서 양쪽을 뛰다가 사표 수리가 돼서 이제 그렇게 국민대학으로 가게 되었습니다.

전. 박홍 교수도 우선은 강사로 오셨다는 거죠?

서. 전임으로 뽑은 거죠, 저 대신. 그러니까 사람을 갖다 놓으라니까 학장 앞에 갖다놓고는.

1. 배천범(裵千範, 1940-2016) : 패션디자이너. 서울대학교 응용미술학과 졸업. 국민대학교, 이화여자대학교 의상학과 교수를 역임했다. 한국패션문화협회를 설립하고, 올림픽 전야제 등 다수의 국가 행사를 기획했다.
2. 홍순인(洪淳寅, 1943-1982): 건축가. 1965년 홍익대학교 건축미술학과 졸업. 대우건축연구소를 설립하고 <대한출판문화회관>, <이마빌딩> 등을 설계했다.
3. 박홍(朴弘, 1940-): 건축가. 1963년 홍익대학교 건축미술학과 졸업. ㈜알앤비디자인 대표. 중앙대학교 교수, 한국실내디자인학회 회장, 현재 한국실내건축가협회(KOSID) 명예이사 등을 역임했다.

전. 그러니까 선생님 나가신 자리로 박홍 교수가 들어간 거군요. 국민대학엔 그때 누가 계셨어요? 김수근 선생 혼자 계셨어요?

서. 국민대는 1974년에 김형만 교수라고. 아마 그분이 키스트(KIST)에 계셨을 거예요. 그전엔 연세대학 교수도 하시고 그랬는데. 아까 말씀드린 국민대학이 단과대학이기 때문에 학부 제도였으니까, 공학부에 건축공학과를 74년도에 신설을 하게 됩니다. 74년 공학부장 겸 건축학과장으로 김형만 교수가 취임을 했고요. 그 다음 75년에 김수근 교수가 건국대학에 2년 계시다가 이리로 옮기면서 조형학부가 신설하게 되는데, 국민대학에 건축공학과 외에 5개 전공이 말하자면 조형학부에 있었던 거죠. 그렇게 75년에 김수근 선생이 조형학부를 만들고 76년에 제가 중대에서 옮겨 가는 겁니다. 그때만 해도 제가 홍익공전에 7년 경력, 중앙대학의 2년 경력해서 9년이나 있었으니까 아이들 건축교육에 여러 가지 할 수 있는 방향이 서 있던 상황이었어요. 그렇기 때문에, 그리고 이제 김수근 선생은 밖의 공간건축연구소 일이 바쁘셔서 주로 제가 회의도 대신 참석을 하고 그렇게 됐습니다만. 그러나 제가 김수근 선생의 입장이 조금 조심스러워서 "김수근 선생 당신이 이렇게 이름만 빌려주는 그런 형식의 시대는 지났다" 그랬으니까 "실질적인 당신이 있어야 되겠다" 그래서 3월 중순에 가서 조형전이라는 얘기를 하게 됩니다.

전. 같은 76년에요? 가시자마자요?

서. 같은 1976년에 국민대학으로 가자마자이죠. 3월 중순이라면 학교가 예산을 집행하는 시기이지, 새로운 예산을 절대로 만들지는 못합니다. 왜냐하면 겨울방학에 예산을 다 짜고 등록금 들어오는 거 봐서 예산을 지출하는 것이죠. 그런데 그 조형전을 제가 서너 가지 실천을, 목표를 가지고 시작한 건데요. 서울대학이나 한양대학이나 홍익대학이나 다 장난해본 짓이지만, (국민대학 조형학부 건축학과 전시회 포스터를 보이며) 특별히 6개 전공[4]이 《한국인의 손》이라는 한 테마를 가지고 전시회를 하게 되는데, 그런데 김수근 선생이 예산이 얼마나 필요하느냐 물으셔서 이천만 원을 불렀습니다. 그랬더니 이것만 하자고, 천만 원만 하자고, 그래서 안 됩니다. 이천입니다. 둘이 방에서 그랬습니다. 아까

4. 조형학부 설립당시에는, 건축공학과, 의상학과, 장식미술학과, 생활미술학과의 4과 체제였다. 1979년 장식미술학과가 산업미술학과로 개명되고, 1983년 산업미술학과가 공업디자인학과와 시각디자인학과로 분리되었다. 1984년 생활미술학과가 공예미술학과로 개명되면서 금속공예와 도자공예로 전공이 분리 설치되었고, 최종적으로 6개 전공(학과) 체제가 된다. 현재의 국민대학교 조형대학에는 여기에 더해, 공간디자인(1998), 영상디자인(2010), 자동차운송디자인(2014)이 추가되어 각각 학과로 설치되어있다. 한편 건축학과는 2001년 건축대학으로 분리 설치되었다.

말씀 드렸습니다만 예산집행이 새롭게 되기 어려운거 알면서도 그랬습니다. 서임수 학장[5]이라는 분이 당시에 국민대학이 단과대학 시절에 학장이셨어요. 파이프를 물고 멋쟁이 서임수, 그분 자제분이 성균관대학인가 어디 교수로 있죠. 서기영[6] 교수 아버지예요. 그런데 이게 된 거예요. 이천만원이. 76년에 이천만원이면 지금 2억 이상으로 엄청난 돈인데 그게 됐단 말이죠. '참 묘한 학교다' 속으로 씩 웃으면서 그랬죠.

그때 제가 처음 갔을 때 학생들이 2학년 마치고 3학년 올라왔는데요. 다 도망가고 7~8명밖에 안 남았습니다. 시험보고 재수해서 도망가고, 공학부에서 있을 때 들어왔다가 조형학부[7] 되면서 도망가고. 30명 정원인데 다 못 채우고 20명이 다 도망가고 제가 왔을 때 말하자면 미안하지만, 찌끄러기 가지고 전시회를 준비하게 된 겁니다. 이거를 여름방학에 시작해서 10월에 하게 되는데,

5. 서임수(徐壬壽, 1922-2016): 교육가, 정치가. 1945년 경성대학교 법학과 졸업. 서울대학교 정치학과 교수 및 국민대학교 9대 학장 역임하였으며, 교외에서는 공군 정훈감, 국회사무처 총무국장, 제4대 국회의원, 경향신문 부사장, 중경고등학교 이사장, 한국해외개발공사 사장 등을 지냈다.

6. 서기영(徐紀英, 1951-): 서울대학교 건축공학과 졸업. 미국 버클리대학교 석사 및 서울대학교 박사학위 취득했다. 현재 성균관대학교 명예교수.

7. 국민대학교 조형학부는 1975년 김수근의 부임과 함께, 공학계열의 건축학과와 일반계열의 의상학과, 예능계열의 장식미술학과, 생활미술학과를 통합하여 발족했다.

《국민대학 조형전》, 1~3회 판넬, 1976-1978

전시준비 할 때 합숙을 같이 했습니다. 학생들이랑 학교에서 자고. 애들이
로트링[8]이 뭔지, 제도기구가 무엇인지 모르는 아무 기초가 없는 아이들을 데리고
같이 자고 밤 12시까지 일들 딱 하고, 다 집합해서 서랍에 소주 꺼내고 안주
꺼내서 먹이고. 그때는 마른과자 해서 애들을 밤 2시까지 술 먹이고, 아침 7시면
그냥 빠다(몽둥이) 들고 제도판 두드리면서 깨우고. 그래가지고 정규수업 하기
전에 다시 소집을 해가지고 10월에 《한국인의 손》, 다음해는 《한국인의 눈》 그
다음에 《한국의 조형미》라는 것을 연속으로 세 번의 전시회를 해냈습니다.
제목에서 나타나는 뜻이 어떤 거 같습니까? 역시 전통건축을 알아야 할 거
같아서 스타트를 그렇게 했습니다. 현대 쪽이지만.

전. 1976년, 77년, 78년.

서. 그렇습니다. 해마다 10월에. 그 다음에 패널 사이즈가 이게 합동으로
하는데 1미터 80센티미터. 합판 두 개를 짜면 이게 우리나라에서 최대의 패널을
시작을 한 겁니다. 왜냐하면 전시장으로 운반하기 좋게. (포스터를 보이며)
여기보시면 대개 우리 전통건축을 바탕으로 해서 개울이 이렇게 흘러서 끝의
패널까지 가서 여기 결론이 나오는 걸로. 그런데 국민대학 높은 빌딩 아세요?
거기 복도가, 폭이 2m 50입니다. 이걸 깔아놓고 복도에서 작업을 시켰습니다.
한 눈에 보이니까. 어떤 부분이 아니라 전체를 하니까. 그 당시에 우리나라에
대형전시장이 없었거든요. 그나마 미도파[9]에 있는 전시장을 대여하려 했는데
그 때 홍보과장이 디자인 쪽으로 홍익대학 미술대학 후배인데 그 친구가
난처해합니다. 그래서 못 빌려주겠다는 답이 떨어졌어요. 그때 쌍용그룹이
승승장구할 땐데 백화점이라는 게 사람들을 꿰지는 못할망정 무슨 소리를
하느냐, 그랬거든요. 그리고 건축뿐 아니라 사진자료도 가져왔습니다만
여러 개의 대학들이 전시회를 하고 있어서 북적북적했고요. 그런데 알고
보니까 변종하[10] 선생이라고 국민대학에 계셨던 분인데 이분이 국민대학에서
잘려가지고 미도파에 고문으로 가 계셨어요. 그분이 국민대학이랑 사이가 나쁠
거 아니겠어요. 그래서 뒤에서 공갈을 치고 그랬던 거예요. 사장을 만나겠다고
그러니까 상무가 나와서 그분이 조정을 했고 그래서 성공적으로 진행을 할 수
있었습니다.

8. 로트링(rotring): 선을 긋는데 사용되는 제도 용구, 선 굵기별로 별도 제작된 편리한
잉킹(inking) 도구로서, 원래는 상표명이었으나 일반명사화 됨.

9. 명동에 있던 미도파백화점. 지금은 롯데백화점 영플라자.

10. 변종하(卞鍾夏, 1926-2000): 화가. 1945년 만주 신경미술학교 졸업. 파리 그랑쇼미에르,
소르본느대학교, 뉴욕대학교 등에서 수학하고, 수도여자사범대학교(현, 세종대), 홍익대학교,
서울대학교 교수를 역임했다.

서. (전시회 당시 촬영한 사진을 소개하며) 이렇게 입체적으로 해놔서. 그러니까 서울대학, 한양대학, 홍익대학 전시할 때는 그냥 재미없는 건축 패널에 모형이나 있는데, 우리 전시에서는 도자기, 금속공예, 의상디자인 다 이렇게 호화찬란하거든요. 그래서 미도파 4층이 꽉 차가지고요. 오픈하는 날 이사장님께 "서울에서만 하기엔 아깝습니다"라고 건의하면서, "이거 지방 순회전을 했으면 좋겠습니다" 얼마 예산이 필요하냐기에 천만 원 또 불렀어요. 그런데 이걸 또 오케이 해주셨어요. 이렇게 밀어준 고마운 분들 중에는 아까 소개한 서임수 학장만이 아니라 재단 사무국장이 김창식[11] 교수라고 있었는데요. 물리과 교수인데요. 김성곤[12] 씨 관계로 해서 물리학과 교수로서는 힘은 없지만 재단 사무국장이기 때문에 그때 쌍용 레미콘의 주도 있고 여러 가지 후원이 가능하니까 김창식 교수라는 분이 뒤에서 전시회를 오케이 한 거예요. 그래서 나중에 그 분과 형님, 아우님 하면서 친해졌고, 지금의 나를 있게 한 게, '나를 국민대학을 빛내게 한 게 바로 당신 아니냐' 그렇게 생각을 해서 제가 자랑스럽게 생각합니다. 당시 이분 생각에는 국민대에 간판학과가 없다는 얘기죠. 학교에 간판이 되는 학부가 없기 때문에 국민대학이 옛날에 신익희 선생 때[13] 고시에 패스하고 (하는 학생도) 하나도 없는 차에 우리가 조형전을 한다니까 이분이 밀어주신 거예요.

서울에서 끝나고 대구는 김성곤 씨 고향이니까, 대구, 부산, 광주, 전주로 4개 도시를 돌아가는데 대구가 첫 번째 입니다. 대구백화점이 당시 목조건물이었어요. 2층에 삐걱삐걱 계단을 올라가는데 김창식 교수가 일주일 전에 우리보다 선발대로 가셔가지고 대구교육감, 시장, 도지사, 그리고 학교 고3 담임들도 죄다 만나는 거예요. 일주일 동안에요. 그 양반이 경상도 양반인데 괄괄하거든요. 거기 비하면 우린 젊은 교수들이니까. 배천범 교수, 또 서울미대 나온 정시화 교수, 그래픽 쪽으로 권위자이지만 그런 젊은 교수니까요. 24톤 트럭에 패널들을 실어서 대구를 내려가고 전시장 청소를 우리가 직접 하고 그랬어요. 그런데 꽃이 그냥 전시장에 너무 많이 들어와서 다 놓을 수가 없을 정도에요. 그 시절 백화점이 이해가 안 가시겠지만. 부산에 갔더니, 부산의

11. 김창식(金昌埴, 1935-): 국민대학교 물리학과 교수를 역임했다. 현 국민대학교 명예교수.
12. 김성곤(金成坤, 1913-1975): 쌍용그룹의 창업주, 호는 성곡(省谷). 1959년 국민학원을 인수하여 지금의 국민대학교로 발전시켰다. 대구출신으로 1958년 제4대 민의원으로 시작하여, 군사쿠데타 이후 제3공화국에서 제6-8대 국회의원으로 연속 당선되어 공화당의 실력자가 됨과 함께, 재계, 언론계, 체육계에서 큰 활약을 보였다.
13. 국민대학은 독립운동가인 해공 신익희 선생이 1946년 설립한 야간 국민대학관을 모체로 한다. 이후 1948년 종로구 창성동 교사로 이전하면서 정식 대학이 되었고, 1959년 김성곤이 인수하면서 발전하기 시작하여, 1971년 현재의 정릉동 캠퍼스에 자리를 잡았다.

교수들이 이런 전시회를 처음 봤거든요. 자기들의 장들을 모시고 와서 나한테 인터뷰를 시키고 했어요. 그리고 도시마다 방송국에서 초청을 해서 인터뷰를 하기도 하고. 인터뷰 첫 질문이 아나운서가 '조형'이 뭡니까? 이렇게 묻더라고요. 이게 독일에서 썼던 말이거든요. 그래서 "우리 쓰고 있는 마이크니 이런 거, 디자인된 것들, 이런 것이 조형물이다" 그렇게 답해줬습니다. 그러면서 방송에도 나가고 그 다음 도시로 가고 그랬는데요. 전라도 광주에 갔더니 다른 학부 교수들이, 국민대학이 그래도 다른 학부는 연줄이 긴데, 그동안에 동창들끼리 모임이 없었는데《조형전》을 계기로 모임을 갖고 저녁을 사주고 난리가 났어요. 그리고 학생들한테 숙제로 이거를 가서 기록을 하는 걸 내니까 두 번, 세 번 학생들이 왔다가고 아주 성황을 이뤘습니다. 그래서 지방 순회까지 해서 3년을 계속 조형전을 두들겼더니 지금 현재 건축과가 입학성적 1위입니다. 그 다음에 취업 1위이고요. 그 당시에는 아니었습니다만. 서울대학, 홍익대학 다음에 국민대학 조형학부가 이렇게 올라갑니다. 사실은 중대가 홍익대학을 바싹 따라 갔었는데 중대가 안성으로 옮기면서 예술대학이 가는 바람에 국민대학이 홍익대학을 따라가는 그런 계기가 됐습니다.

전. 그때 6개의 전공은 어디 어디였습니까?

서. 건축, 의상, 금속공예, 도자공예, 시각디자인, 공업디자인인데, 지금은 조형대학으로 승격해서 실내건축과가 있습니다만, 그때 당시에 건축을 비롯해서 그렇게 있었습니다. 그런데 조형학부인데 건축공학과? 그건 말도 안 된다 해서 제가 국민대로 가자마자 학과장이 됐으니까요. 서임수 학장께 직접 드나들었어요. 그래서 조형학부에 건축공학과라는 이름은 말도 안 된다 그랬어요. 그럼 건축이 공학이지 뭐냐고. 그래서 줄거리를 이렇게 말씀드렸죠. '공'자를 빼자. 그래서 76년에 빼고 건축공학과에서 건축학과로 개편하게 됩니다. 그때 김희춘 교수님이 강의 나와 주셨기 때문에 서울공대가 77년에, 또 홍익대학이 78년에 '공'자를 빼게 됩니다. 제가 그런 역할을 했고요. 두 번째는 강사를 최고로 모시는 것! 그래서 김희춘, 박학재 교수님. 이런 원로 분들을 모셨습니다. 우리 과가 10층에 있었는데 9층에 엘리베이터가 서고 한층은 걸어오셔야 하는데, 한층 올라오셔도 헉헉거리고 그럴 정도로 어려운 가운데도 박학재 교수님. 또 구조계통에 이용하, 정재철! 최광수 씨는 서울시청의 법규통입니다. 이런 분들이 모두 와주셔서 강사를 최고로 모시는 것들이 가능했습니다.

그 다음에 한 일이 3학년에 올라왔기 때문에 3학년에 편입학 하는 걸 맡아 했습니다. 운동선수들도 모집 막 하잖아요, 스카우트하잖아요. 3학년 편입학 하는 데에 전문대학 나와서 실무 하는 오래된 나이 먹은 사람들을 스카우트하는

겁니다. 지금도 스승의 날이면 찾아오는 친구들이 있는데 나이 먹어서 일생에
자기가 대학을 나오게 된 은인이라면서 나를 찾아옵니다. 그래서 3학년에
편입학 스카우트하는 것. 그 다음에 석, 박사과정에 올라갈 때 노인네들, 예를
들면 조성렬 씨라고 인테리어하는 친구나 오기수, 오인욱, 장석철, 김인철 등
석·박사를 강화하기 위해서, 선배를 만들어 주기 위해서 그냥 전부 흡수해서
석·박사과정을 강조하는 그런 것들 했고요. 무엇보다도 제가 한 일이, 여러분들은
실기 강의는 잘 안하시니까 모르시겠지만 보통 우리가 과제를 내주고 한 학기에
두서너 과제를 하지 않습니까? 6주니 8주니 이렇게 한 과제를 진행하는데
저는 그렇게 안하고 당일 과제라는 거를 했습니다. 웜-업 프로젝트(warming-
up project)라고 해서요, 몸 푸는 거. 그러니까 지금 예를 들어서 뮤지엄을
테마로 과제를 냈다면 그건 그거대로 하고, 웜-업 프로젝트로서 그러면 학교의
어떤 뮤지엄하고 관련된 동네의 조그마한 전시장을 꾸며봐라 라든지, 가뭄에
시달리고 있는데 갑자기 역으로 장마가 져서 수해가 났다. 그러면 수재민이
생겼는데 지금 500명에 대한 수재민의 해결을 어떻게 할 거냐, 사이트를
운동장을 주고 수용소를 설계하는 것. 이런 걸 세 시간 동안 설계하니까 소변 볼
시간도 없을 정도로 그렇게 단련을 시켰습니다.

　　　전. 아, 세 시간짜리 프로젝트였어요?

　　　서. 그렇죠. 한 강좌 세 시간 동안에. 그런데 될 수 있으면 설계 강의를
오후에 넣었습니다. 뒤 시간을 더 쓸 수 있게. 제가 옐로 페이퍼를 좋아했기
때문에 (스케치를 소개하며) 이걸 세 시간 안에 그려서 내야 합니다. 제가 직접
그려서 나눠주고요. 그러니까 원 과제가 그걸 진행해야 하는데 이걸 이렇게 해서
내서. (풍경 스케치를 소개하며) 프리핸드 연습, 자를 대는 게 아니라 프리로
표현을 할 수 있어야 된다, 그런 훈련을 했습니다. 원론적인 얘기이겠지만
(강의계획표를 소개하며) 이게 홍익공전에서 시작된 건데요. 5년제 1학년부터
5학년까지 뭐를 배워야하는지 알아야 되는 거죠. 그냥 학생이 "3학년 2학기에
무슨 과제를 한다" 그것이 중요한 게 아니라 3학년 1학기까지 뭘 바탕으로
했는데 5학년이 되면 뭘 하게 될 것인가를 알도록. 보세요. 방학 동안에도 숙제가
있었습니다.

　　　전. 저희가 좀 놓고 봐도 될까요?

　　　서. 그러니까 요샛말로 하면 정말 반 죽여 났는데, 학생과 교수가
장단이 맞았기 때문에 가능했다고 보고요. 요일별 웜업 프로젝트하는 그런
조건들이 있고. 이 자료 이후 거는 제가 안 가져 왔는데 요거는 4년제 것도 여기
있고요. 하여간 처음에는 학생들 취업을 위해 설계사무실에 사정사정해서…
국민대학에도 건축과가 있습니까? 그럴 정도였으니까요. 제가 학생들 취업을

위해 사무실을 직접 다녔습니다. 나중에 몇 년 지나고 나니까 예를 들면
창조건축, 정림건축 같은 데서는 미리 몇 명 보내달라고 그래서 그다음에는
앉아서 학생들을 취업시킨 경우가 되겠습니다만.

전. (커리큘럼을 보며) 요거는 국민대 가서 만드신 건가요?

서. 대한건축학회 공동연구 프로젝트로 만든 것입니다.

최. 당일과제는?

서. 뭐라고 쓰여 있어요?

전. 당일과제는 주 1회 내준다고 되어있네요. 이렇게나 많이 내주셨어요?

서. 그럼요. 그리고 세 시간 동안에 하는 과제도 있었으니까. 당일과제의
효과는 졸업하고 설계사무소 실무에 들어갔을 때 어떤 과제가 자기에게

웜업 프로젝트용 과제

프리핸드 연습용 과제

홍익공전 '68학년도 설계제도 과제 계획표, 1968. 3. 6.

「건축설계교육의 내실화를 위한 연구」 보고서에서 대안으로 제시된 '건축설계과제 진행표',
(대한건축학회, 1988, 연구책임: 윤도근, 연구원: 박돈서, 박만식, 서상우, 박길룡)

주어져도 당황하지 않는 좋은 훈련이 되었죠. 또 운동장에 여학생이고
남학생이고 10바퀴를 돌리고. 국민대학이 운동장이 또 컸어요. 그럼 땀 뻘뻘
흘리고, 그 대신에 저녁에 정릉 가서 술 먹이고 다 풀고 그렇게 했죠.

전. 밤낮으로 괴롭히셨네요. (웃음)

최. 스튜디오 프로그램 중에 운동장을 이렇게 도는 것도 포함이 되어
있었던 건가요?

서. 그거는 즉흥적이죠. 숙제를 많이 안 해왔다든지 학생들의 기합이
떨어질만 할 때. 그런데 그때 학생들이 착하니까 하지 그렇지 않으면 하겠어요?
그리고 학생들이 군대 갈 때 송별회 하잖아요. 송별회하고 그럴 때 절대로 술집에
먼저 안 갔어요. 국민대학 뒷산 있잖아요. 거기 올라갔다 내려와서… 국민대학은
학교 앞에 음식점이 없었어요. 그 당시에. 정릉까지 가야 있으니까 2차로 여러
가지 포장마차도 다니고 하여간 그렇게 했습니다. 어느 날 해병대 간 국민대학
출신이 휴가를 왔어요. 해병대 가서 휴식시간에 세 사람이 얘길 하다보니까 세
명이 기합 받는 얘길 했는데 한명이 국민대 학생, 중앙대 학생, 홍익공전 이렇게
세 놈이 모인 거야. 그러니 "그놈 누구야, 서틀러 아냐?" 그러니까 세 명이 그날
술 먹고 내 얘기를 했다는 거야. 그래가지고 참 묘한 인연도 있었는데.

그리고 제가 재학시절에 홍익대학 건축미술과에서 봄, 가을 야외 스케치
갔었던 게 그렇게 인상적이었습니다. 그런데 그거를 일주일씩 했거든요.
정규수업을 안하고. 뚝섬이라고 그러면 일주일 동안 뚝섬에 가는 거예요.
서오릉이면 서오릉 가서 거기 스케치하는데 건축과 놈들이 이런 걸 할 줄
알아요? 그냥 여학생들 따라 다니면서 숙제 좀 해달라고 하죠. 뭐 하나를 내긴
해야 하니까요. 그렇게 해서 일주일 했던 게 참 인상적이었는데요. 국민대에서는
일주일은 못하고 당일로 해가지고 야외 스케치를 했습니다. 다른 전공들이
반대를 좀 많이 하셨습니다. 아까 "한국인의 손" 그랬더니 정시화 교수가
서울미대 원로인데요. 키가 크고 시각디자인 평론 쪽으론 유명한 분이었습니다.
그분이 저보고 뭐라고 그러셨냐 하면, "서 교수님, 그럼 그림은 손으로 그리지
발가락으로 그립니까?" 이러고 포스터 해가지고 오면, 아까 보여드린 포스터들도
제가 다 체크를 했습니다. 왜냐하면 이런 거 정시화 교수가 디자인 해온 거
아니에요. 건축쟁이지만 내가 그래도 미술대학을 다녔기 때문에 잔소리 다
하거든요. 손가락, 발가락. "개소리 말고 그려와! 그냥" 그래가지고 콧대 높은
양반들이 고맙게 해줘서 그렇게 했고요.

그리고 과제에 맞는 현장견학을 시켰습니다. 가령 고층 건물을 한다
그러면 고층 건물 현장에 학생들을 데리고 갔습니다. 현장에 이야기하면 안
들어 줄 분들이 없거든요. 요새는 어렵겠지만. 그래서 애들을 현장견학 데려가서

보여주고 그러면 그게 앉아서 교육시키는 것보다 많은 경험을 얻게 되는
방법이었습니다. 그래서 정말 김창식 교수, 동료 교수지만 건강이 좋지 않기
때문에 식사 대신에 스승의 날 선물을 보내게 된 동기가 나를 이렇게 활동할 수
있도록 밀어주었고, 그리고 박길룡 교수가 국민대학에서 몇 년 후에 뒤를 이어준
교수고요.

전. 몇 년에 가게 되죠?

서. 그거는 연표에 있습니다. 박길룡 교수가요. 정재철 교수까지 오고
나서 1981년도쯤 되는군요.[14] 조형대학에서 그때 당시에 건축과가 거기에 끼어
있었기 때문에 40년 역사를 하는데 제가 앵커맨이라고 별명을 붙였거든요.
왜 뉴스에 앵커들이 있듯이 그래가지고 74년서부터 김형만, 김수근, 서상우,
이재우, 정재철 교수. 이재우 교수는 일본 와세다에서 13년 있던 분인데요,
도시계획 하신 분입니다. 정재철 교수는 구조계통으로. 그리고 박길룡 교수.
그래서 연대별로 애들도 이걸 좀 알아야 되겠길래 그렇게 했고. 이재환 교수도

14. 정재철 교수는 1979년 3월, 박길룡 교수는 1981년 3월에 각각 부임.

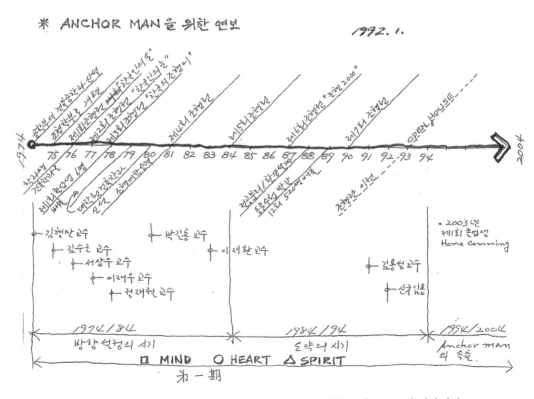

국민대학 1974년부터 2004년까지 발전연보, 『굿디자이너, 조형교육 40년』에서 발췌

파리에서 데려왔고.[15] 또 김용성 교수는 미국 휴스턴에서 데려왔고요.[16] 하여간
편지도 많이 냈습니다. 애들한테. 여기 김희춘 교수님이 글 써주신… 나중에
이런 표를 만들어서 이게 6자×6자(1800×1800) 패널인데 이걸 복도에 붙여
놨습니다. 말하자면 교수가 누구누구 있는데 너희들 그룹이 이렇게 저렇게 해서
거대한 힘을 만든다 해서 애들을 도망가지 않고 열심히 국민대학에서 공부하게
했습니다. 그리고 김수근 선생이 86년도에 타계를 하시게 됩니다. 그래서
국민대학 장(葬)으로 모셨고요.[17]

최. 선생님 조형전 말씀 좀 더 들을 수 있을까요?

서. 그러시죠.

최. 보여주신 게 전체 패널인가요?

서. 네.

전. 건축과만의 패널이고, 아까 사진보면.

최. 그게 합쳐져 있는 게 아니고 독자적으로 영역별로.

서. 그럼요. 그러니까 우리가 보통 전시회하면 어떻게 합니까? 각자가 저런
패널에 하나씩 내잖아요. 그거 없이 합동으로.

15. 이재환 교수는 1982년 부임.
16. 김용성 교수는 1991년 부임.
17. 김수근 장례 일정은 다음과 같다. 1986년 6월14일. 서울대학교 병원 발인, 명동성당
장례미사, 공간사 노제, 국민대학교 헌화단(2호관 로비), 공간 공릉사옥 안장.

서상우의 교육방침에 관한 다이어그램, 『꾸밈』 20호에서 발췌

전. 합동으로 이건 건축과에서 만든 패널이다.

서. 그러니까 도자기니 의상이니 전부 따로따로 이렇게 입체전을 하는데 한쪽 벽면에 건축과 패널이 붙어있죠. 그래서 그때 원로 교수님들 오셔가지고, 박학재 교수님은 거품을 무시고 우리 강의를 나오셨지만 이거 옛날에 우리 다 서울대학, 한양대학, 홍익대학에서 봤던 건데 오래간만에, 그런데 서울대학이나 한양대학은 할 필요가 없었잖아요. 외부 전시회를. 제가 중앙대학 쪽에도 사실은 2학년짜리 데리고 서울시청 전철역이 생겼을 때 역에서 최초로 74년에

<국민대학교 중앙도서관(현 조형관)>, 외부사진, 1978

<국민대학 중강당 겸 실내체육관>, 모형사진, 1978

113

전시회를 한 사람입니다. 그런 바탕이 있어서 했고요, 제가 조형대학장을 지내고 건축대학을 만들게 되는데, 홍익대학의 이면영[18] 총장이라고 아시나요? 지금 이사장. 학계에선 유명한 분입니다. 총장시절에 프라이드 타고 다니셨으니까요. 당신이 몰고. 다른 총장들이 거북하잖아요. 현재는 이사장으로 계신데. 지금도 좋은 차는 안 타고 다니십니다만. 운전수는 있습니다만. 서 교수 홍익대학에 회귀하라고 명이 떨어졌습니다. 제가 거절을 했죠.

전. 그게 몇 년 즈음입니까?

18. 이면영(李勉榮, 1933-): 홍익대학교 이사장. 홍익대학교 총장을 역임했다.

<국민대학교 공과대학 증축>, 모형사진, 1981

<국민대학교 성곡도서관>, 모형사진, 1988

서. 국민대학에서 저거 할 때니까 70년대 말. 아, 80년대 초군요. 그래서 조건을 붙였죠. 그럼 "박길룡 교수도 같이 갑니까?" 난처하시잖아요. 그래서 국민대학에 만족합니다. 대신에 홍익대학을 위해서 홍익대학에 회귀한 거나 다름없이 밖의 활동을 하니까 걱정 마십시오. 그래서 다시 홍익대학에 다시 안 돌아가고 그렇게 됐습니다.

국민대학 있는 동안 설계를 <노천극장>까지 한 6건을 했습니다. 국민대의 높은 건물이요. 왜 지나가면서 저게 정보부 건물인가 그럴 정도로 저도 지나가면서 착각을 했는데요. 거기 본관 옆에 저층 건물이 하나 있었고 학생회관하고 이렇게 세 건물이 있을 시절에 도서관이 없었습니다. <도서관> 설계를 하고 <중강당 겸 체육관>, <조형관>, <사범관>, <공학관>, 그런 것을 거의 2, 3년에 한 건씩 기본계획을 했습니다. 보통 홍익대학의 건설 총 감독이랄까 교수가 한명 있었는데 제가 역할을 했거든요. 홍익대학에 있으면서요. 그런 것에 비해서 여기 국민대학에서는 정식으로 설계비를 산출해서 10프로 디스카운트를 하고 기본 설계비를 줬습니다. 그게 학생들한테 큰 실습이 됐죠. 계획하는 과정에서부터 경험하게 되니까요. 예를 들면 (자료를 소개하며) 이게 <선사박물관>인데요, 이런 정도의 계획을 던지는 거죠. 그런데 결과는 이거 아무것도 아닌 거 같지만 과정이 있었겠죠. 대지조건이라든지 주변 건물 환경이라든지 그런 것들, 대충의 머릿속에서 그려지는 그런. 허동화[19] 씨라고 김

19. 허동화(許東華, 1927-2018): 한국자수박물관 관장. 1950년 육군사관학교 졸업 후, 소령으로 예편하여 한국전력 감사, 한국기네스협회 부총재 등을 지냈다.

<선사박물관> 패널

국장님 아세요? (자료를 소개하며) <자수박물관>.

김. 자수박물관은 아는데 관장님은 잘 모르겠습니다.

서. 허동화 관장이라고 공무원, 한전직원이었는데 이분이 자수들을 세계적인 걸 모았습니다. 이 다음에 저는 미 8군이 나가서 용산에 뮤지엄 콤플렉스를 만들게 되면 거기에 반드시 자수박물관을 넣고 싶은데요. 유사한 개념입니다만 이런 정도의 과정을 보여주니까 그게 학생들에게는, 이렇게 되려면 적어도 석·박사 정도 되어야겠지만, 그런 과정들을 같이 학생들하고 하게 되는 그런 교육이 절로 되었습니다. 덕분에 분에 넘치는 계획비를 받았고 대신 열심히 했습니다. 실시설계를 외주를 줄 거 아니겠어요? 그래서 실시설계를 하는 동안에 검토하는 것, 시설과에 과장이라는 분이 있었는데 저를 잘 만났다고 그리고, 또 그분이 그렇게 정식으로 나를 대우를 해줘서요. 40년 전이지만 지금도 김 과장이라고 하는 분하고 가끔 통화를 하고 지냅니다. 하여간 제가 설계 일을 그렇게 받게 됩니다.

그런데 그때 다행인 것이 정인국 교수가 정신적 지주셨고 그분의 건축사 강의에서 라이트 많이 강조하셨고, 당신이 좋아하는 작가고, 제가 지금 사는 <프레리 하우스>도 라이트의 주택 작품을 많이 구경하고 온 덕이고, 정인국 교수님 때문에 <프레리 하우스>에서 지금도 살게 되는 건데. 라이트와는 정반대지요. 미스의 건축이라는 것이 너무 현대적이고 변함없는 일률적인 작품인데 비해서 라이트는 안 그렇거든요. 집집마다 다다르고 집기라든지 전등이 그 집에 맞도록 디자인하는 것에 빠져 있던 사람이 미스의 <크라운 홀>에서 일 년 동안 보낸 것이 좋은 기회였다고 생각합니다. 반대의 이론을 배울 수 있는 게. 그리고 22개 대학을 일 년 동안에 조사하고 다녔습니다. IIT를 경험하게 됐고 고 때 대학원 논문을 아까 말씀드린 대로 이광노 교수가 뮤지엄 건축을 권유해서 돌아와서 해야 하는데, 반대로 돌아와서 안하는 걸로 그렇게 됐습니다. 건축가로서 학위의 필요성을 느끼지 못했었기 때문에. 그런데 당시 홍익대의 대학원장 송재만 교수라고요, 아침 11시쯤 전화가 왔는데 성북동 칼국수 집에서 만났으면 좋겠다해서 나갔더니 이면영 총장하고 회의를 했는데 똥차가 밀려서 강건희, 전동훈, 박길룡, 허범팔를 치워야하니 서상우를 치워라 하며 명을 받아오셨대요. 제가 웃으면서 학위가 저한텐 필요가 없는 거 같습니다. 그래도 해둬서 손해날 것이 없다.

그래서 종합시험이며 뭐해서 제가 9년차에 88년도에 쉰두 살에 『현대의 박물관 건축계획에 관한 계획학적 연구』라고 해서 박사를 했습니다. 제가 현직에 있었고 심사위원들로 이명호 교수니 했지만 "적당히 안 하겠다, 정식으로 하겠다" 그래서 420페이지 가까운 내용으로 뮤지엄 쪽으로 있는 것은 다

다뤘습니다. 그래서 많은 이들이 이걸 이용해서 테마가 됐습니다만,[20] 아까 대학원장이 학위 할 때 박병주 교수님으로 바뀌는데 그분 말씀이 "겉표지만 떼서 책을 내라" 책이 한 권도 없다고 그랬더니. 심사위원은 이명호, 전명헌, 윤도근, 박언곤, 이광노(위원장). 그런데 책을 내려고 목차를 들여다봤더니 학위논문하고 저서의 목차는 잘 모르지만, 다른 거 같아서 목차를 설설 뜯어고치기 시작합니다. 그랬더니 점, 점, 점 미뤄지는데 큰일 났더군요. 국민대학 시절 미루었던 박사학위를 12년 만에 끝냈는데, 그 학위논문을 세 권의 책으로 엮게 되는데, 도합 920페이지 정도 됩니다. 안상수 씨가 표지 디자인을 했습니다. 초판을 1, 2, 3권을 내서 이런 장사꾼 같이 했습니다. 책을 내서 팔아줘야 하니까 세 권이 도합 15만 원인데 이걸 살 사람이 있겠어요? 광고를 만들어 달라고 해서 뛰면서 증정을 하면서 『현대 박물관 건축론』, 『세계의 박물관, 미술관』, 『한국의 박물관, 미술관』 그래서 세 권으로 잘랐습니다. 쓰기가 편해졌죠. 이론적인 것은 1권에서 다뤄지고. 그런 형식으로 진행을 빨리빨리 했습니다. 그리고 건축대학을 우리나라에, IIT를 82년에 갔을 때부터 꿈꿔왔던 학위논문은 아니었지만, 2000년도에, 현승일 총장을 비롯해서 학교의 구성원들이 한국최초의 건축대학을 만들게 허락해줘서 제가 건축계에 대환영을 받았습니다. 그래서 한국 초유의 건축대학을 만든 것이 있고, 그러면서도 여전히 아까 보여드린 그런 것들을 계속 했습니다.

전. 그럼 선생님 1988년 8월에 학위를 받으시고 9월에 조형대학장이 되시네요.

서. 네, 그 후 출판은 1995년. 출판기념회를 하게 됩니다.

전. 그리고 2001년에 건축대학으로 승격을 하는데 이때는 조형대학에서 나오게 되는 건가요?

서. 그렇죠. 건축대학을 신설해서 건축과가 독립되고 지금도 말이 안 되는 것이 60명 정원인데, 지금도 60명 가지고 운영을 합니다. 한 단과대학이 적어도 150~200명 가져야지, 학장실도 있어야 되고 직원도 있어야 하지 않습니까? 그런데 조형대학에 실내건축과가 있는데 그게 조형대학에서 (나)와서 건축과와 합세를 해야 하는데, 죽기 살기로 총장실 가서 막 눕고 그런 정도로 반대를 해서 못하고 있습니다. 조형대학에서 실내건축과가 건축대학으로 당연히 와야지요. 그런 조건으로 만든 건데 그걸 못하고 나왔습니다.

전. 그럼 실내건축과는 지금도 조형대학에 남아있고요?[21]

20. 테마를 정했습니다만
21. 지금의 이름은 공간디자인학과이다.

서. 그렇습니다.

전. 건축대학은 건축과 한 과, 단과로 되어있단 말씀이시죠?[22]

서. 저나 김수근 선생은 실내건축이라는 것을 허용을 안 했습니다. 왜 그러냐 하면 건축이 종합적으로 얘기하면 도시이고 실내라는 것이 다 건축과 연결되기 때문에 독립할 필요가 없는 입장인데 어쨌든 죽어라 지금까지도 건축대학으로 옮겨오지 못했습니다.

전. 주로 실내건축학과는 미대 출신 선생들이 계신가요?

서. 건축을 전공하신 분과 미술 전공자도 있지요. 그런데 여러분들 자문 많이 나가시잖아요. 사회활동을 하시는데 대학 계신 분들한테 전하고 싶은 말씀은 우리가 학교에 있다고 대안 없이 자문하면서 지적하고 하는 것은 조금 삼갔으면 좋겠다는 말을 드리고 싶습니다. 왜 그러냐면 제가 오랫동안 서울시 건축위원, 오해할 정도로 했거든요. 제가 22년을 했으니까요. 왜냐하면 운영하기가 편했거든요. 안영배 교수가 "서 교수, 스케치 하나 해줘" 그러면 그 자리에서 매직 가지고 수정하고. 우리나라 큰 사무실들하고. 예를 들면 누구누구 조금 전에 얘기하셨던 관계된, 대부분의 대형사무실 심의과정에서 매주 했으니까요, 안건이 많아서. 여러 가지 회의에 합리적인 운영을 하고 그 대신에 우리나라에 현대건축의 질을 높이는 것에는 앞장섰습니다. 디자인이

22. 지금의 국민대학교 건축대학에는 건축설계전공, 건축시스템 전공 등 2개의 전공으로 나뉘어 있다.

『현대의 박물관 건축론, 세계의 박물관 미술관, 한국의 박물관 미술관』,1995

너무 뒤지거나 하면 질을 높이는데 힘을 썼고요. 서울시 뿐 아니라 총무처의
정책자문위원이라든지 건설부 자문위원들, 총무처 정책자문위원 시절 대전의
정부청사 설계공모를 자문하면서 당시로서는 고층 건물로 했는데 큰 역할을
했죠. 박세직 씨 그런 자문위원들이 이렇게 총리 공관에서 한가롭게 사진을
찍고, 그런 것도 그렇게 흔한 일이 아닙니다만. (자료를 찾으며) 박세직
씨[23]라고 우리나라 올림픽위원회 위원장 하셨던 유명한, 저 고건 씨[24]네.
(사진을 소개하며) 총리공관에서 이렇게 이런 분위기를 만들어서, (다른 사진을
소개하며) 박세직 씨가 올림픽 위원회 위원장하시다가 정책 자문, 이제 국무총리
뭐 하시고 그럴 때 (다른 사진을 소개하며) 그 말씀은 뭐냐면 이런 일반 밑에
실무자들도 중요하지만 장들을 이해시키고 우리가 얘기하고 싶은 말을 전달해야
되지 않느냐, 주요 말씀은 그겁니다.

그 다음에 사회 활동한 것 중에 뮤지엄과 관련해서 <독립기념관> 일이
있었습니다. 그때 프로젝트로는 상당히 중요한 프로젝트인데, 추진을 위해서
4년간을 봉사했는데 거기서 "전시 프로그램"이라는 것을 처음 하게 되었습니다.

23. 박세직(朴世直, 1933-2009): 행정가, 정치가. 총무처장관, 체육부장관을 거쳐 서울올림픽
조직위원회 위원장, 국가안전기획부 부장 등을 역임하였으며, 제 23대 서울시장과 제14·15대
국회위원을 지냈다.
24. 고건(高建, 1938-): 행정가, 정치가. 서울대학교 정치학과 졸업, 전라남도지사,
교통부장관, 농수산부장관, 제12대 국회의원, 내무부 장관, 제 22대·31대 서울시장,
제30대·35대 국무총리 등을 역임했다.

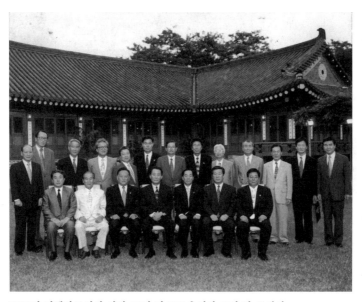

1989년 정책자문위원 시절, 고건 전 국무총리와 공관 앞 뜰에서

우리나라 문화시설의 프로그램을 작성한 것에 최초가 아닐까 생각하는데요.
독립기념관의 전시기획 프로그램 시작이 돼서 예술의 전당도 관계를 좀 하게
되었고요. 중요한 것은 국립중앙박물관 관련 일에 12년간을 혼신을 다했던
것입니다. 제가 자문위원이었는데 그 자문 위원 자리를 사퇴하고 윤승중 회장이
한국건축가협회 회장할 당시에 한국건축가협회 명의로 연구책임을 맡았습니다.
자문위원을 포기하고 프로그램을 하니까 갑자기 을(乙)이 됐잖아요. 갑이
부여에 있는 한국전통문화대학교 총장하던 김봉렬 씨? {전. 김봉건 총장!}
한예종이 김봉렬, 김봉건[25] 씨. 당시 과장이었고요, 또 한 과장이 서울대학
전기과 나온 김홍범 설비과 과장이었는데 계약을 하고 가서 프로그램을 진행을
하겠다고 그랬더니 완전히 나를 을 취급하는 거예요, 둘이서. 그래서 테이블을
엎어버리고 정양모 관장한테 가서 "저 못하겠습니다. 제가 일주일 전까지 명색이
자문위원이었는데 저를 '을'로 대해서. 프로그램이라는 작업을 '갑'(甲)이 못할
일을 전문성을 살려서 갑의 일을 대행하는 것이지 이걸 보수를 받는 '을'의
입장으로 업자가 되는 것이 잘못됐습니다" 그랬더니 펄펄 뛰시면서, 나중에는
다 친해졌습니다. 그분이 제안해서 부여 학교[26]도 제안한 걸로 다 압니다. 그래서
UIA 세계건축가연맹 주관 하에 정식으로 하자. 그렇게 해서 국제 공모를 했고요.
개관 될 즈음에는 다시 건립자문위원으로 복귀해서 자문위원장으로 해서
마무리를 하게 됩니다. 그래서 여기서 여러 가지 행사를 했고요.

25. 김봉건(金奉建, 1956-): 서울대 건축학과 졸업, 국립문화재연구소장, 전통문화대학교
총장을 역임하고 현재 동국대학교 건축공학과 교수로 재직 중이다.
26. 한국전통문화대학교를 말함. 2000년 문화재청 산하로 개교했다.

1985년 정책자문위원회 시설분과위원회. 왼쪽부터 곽영훈, 전명현, 박세직 장관, 서상우, 이경회,
송종석

제가 건축 단체에 봉사한 것은 대한건축학회에서 건축설계 내실화라는 것. 설계를 하게 되면 어떻게나 머리가 반짝반짝하는지 이런 아이디어를 내가 해서, 우리가 건축설계를 할 때 각자 그렇게 놀게 아니라. 여기 제가 프로그램 한 것, 5년간 했던 거 거의 다 소개가 됐습니다. 이것만 보면 설계 담당하는 분들이 하기 좋게. 이거 소개했던 게 여기 있군요. 위원은 학회 혼자 할 수 없으니까 책임위원을 윤도근으로 두고 아주대에 박돈서,[27] 박만식,[28] 박길룡, 서상우, 보조원들 해서 설계연구라는 것을 해서 각 대학에 나눠줬습니다. 얼마나 참고가 됐을지 모르겠습니다만 저 혼자 가지고 있었던 그런 것들에서 정리를 하고 싶었고요,

그 다음에 한국건축가협회는 성격에 맞게 금요일 저녁마다 건축 강좌를 열었고, 그다음에 '건축가 쌀롱'이라고 해서 건축가들이 모여서 잡담도 좀 하고 그러는 역할을 하도록 했고. (『도시환경과 조형예술』을 소개하며) 대한건축사협회에서 사협회 답지 않은 그런 것을. 도시환경 조형물 쪽에 관심이 많았습니다. 미술대학을 나온 것도 있고요. 돈은 얼마든지 있기 때문에 사협회가, 사실 가협회에서 해야 할 일인데, 김인석 씨라고 일건건축 대표, 이영희 희림건축 대표, 김한근, 장석웅, 오기수, 조성룡, 이렇게 해서 박돈서 교수까지 여럿이 했습니다만, 주로 관심이 많았던 탓에 사진자료도 있고 그랬기 때문에 환경조형물을 정리해서 건축사들한테 보급시켰습니다. 잘 아시는 대로 프랑스가 건축비의 1퍼센트로 하죠. 그런데 공사비의 1퍼센트는 상당합니다. 그런데 우리 형편에는 그렇게 할 수가 없어서 우리나라에선 0.5퍼센트 이렇게 하기로 했고요. 미국도 1퍼센트를 했었습니다. 그래서 도시환경하고 관련해 관심을 둬서, 저는 아닙니다만 끝나고 선물을 드리려 합니다만, 아들하고 사위가 전공이 같기 때문에 『도시문화산책』이라는 책으로 미국편을, 대도시 뉴욕, 워싱턴, 시카고, LA, 샌프란시스코의 도시환경을 다루는 그런 책을 만들었습니다. 또 작년에 『세계조각공원』이라고 그래서 일 년이 걸려서 했는데 사진 자체는 제가 77년도에 퐁피두센터 개관할 때부터 다녔던 자료니까 한 40년. (웃으며) 그 한 40년 전부터 가지고 있던 사진으로 잠깐 한다는 것이 일 년이 걸렸습니다만, 조각공원해서 이쪽으로 신경을 쓰게 된 것은 이미 대한건축사협회 프로젝트로 해서 이뤄진 것이 되겠습니다.

전. 저희가 조금 질문을 드려도 될까요?

27. 박돈서(朴暾緒, 1933-): 1962년 서울대학교 건축학과 졸업 및 동대학원 박사학위 취득. 아주대학교 교수 및 부총장, 거제대학 학장을 역임했다. 현 아주대학교 명예교수.
28. 박만식(朴萬植, 1935-): 1958년 서울대학교 건축공학과 졸업. 김희춘 건축연구소를 거쳐 충남대학교 건축공학과 교수를 역임했다.

서. 네, 네.

전. 앞으로 돌아가서 국민대 교육이랑 상황에 대해 조금 여쭈고 싶은데요. 선생님 거의 세 번째 교수로 국민대에 가시긴 했습니다만, 하지만 김수근 선생님은 바깥 일이 바쁘셨다고 했고요. 선생님이 그때 우리나라 나이로 40대에 가셨던 거잖아요. 그렇게 중심이 돼서 쭉 하셨는데 그 다음에 이재우[29] 선생님이 오셨고요. 이재우 선생님이 약간 궁금한데요. 그리고 일본서 돌아가셨죠? 한국에서 쭉 활동한 게 아니라.

서. 이재우 교수는 홍익대학에 1학년 다니다가 김수근 선생의 의향으로 일본에 가서 와세다에 요시자카[30] 선생이라고 도시계획 유명한 분인데, 그 밑에서 당시에 박사까지 하셨어요. 그래서 도시계획 교수로 제가 초빙을 했고요.

전. 그러면 쭉 계시면서 국민대학에서 정년을 하셨나요?

서. 아니에요. 중도에 1987인가 88년도에 중도에 그만 두고 다시 일본으로 돌아가셨고요. 그 다음 정재철 교수라고 구조계통인데 청주대학에 계신 분을 영입했습니다. 사실은 이용하 선생을 모시려고 했는데 사무실 한다고 안 오셔서 정재철 교수님을 모셨고요.

우. 이재우 교수님이 마을 쪽을 연구하신 분 아니세요?

서. 네. 우리나라 마을 연구. 마을 조사를 많이 다녔죠.

전. 책을 내셨죠. {**서.** 네, 네.} 어느 순간에 없어지셔서 저는 일본으로 돌아가셨다는 말도 들은 것 같은데요.

서. 그 부인이 일본여자고요. 그리고 약주를 좋아해서 제가 초기에 몇 년 아주 고생했거든요. 딱 일본놈이에요. 점심시간에 설렁탕 먹으러 가도 일본에서 가져온 반찬 가지고 가고. 왜 달큼하고 맵지 않은 거 있잖아요. 저녁이 되면 딱 내 방 앞에 지켜가지고 5시면 가야해요. 홍은동 홍은상가. 지하실에. 그래서 거기서 먹고 포장마차 2차 가야되고. 그러니 내가 나 교육할거 바빠 죽겠는데 집에선 날 기다리죠. 맨날 내가 그걸 하다가 지쳐서 선언했지. 너 혼자 놀고, 난 안 한다. 포장마차에 단골집이 있을 정도니까요. 매일 오니까. 방학 때나 시험 때 일본 한번 갔다 오고.

전. 가족은 그럼 일본에 계신 거예요?

서. 네, 그럼요. 여기서 하숙.

우. 돈이 언제 생겨요? 그렇게 약주를 드시면.

29. 이재우(李在雨, 1937-2016) 교수는 1977년 부임하여 1988년 퇴임했다.
30. 요시자카 타카마사 (吉阪隆正, 1917-1980) 일본의 건축가, 와세다대학 건축학과 졸업. 1950년부터 2년간 르 꼬르뷔지에 아뜰리에에 근무. 와세다대학 교수, 일본건축학회장을 역임했다. 주택과 주거학, 주거단지 개발 관련의 업적이 많다.

서. 월급 받은 걸로. 혼자니까. 방학 때니 중간시험 때 그때 도망가는 거예요. 그리고 이재환 교수라고 이항녕[31] 총장 자제분인데, 서울 문리대 나온 분이에요. 하버드 나오고 김수근 선생이 파리에 갔다가 만나서 스카우트해서 온 분인데요. 정확한 전공을 잘 모르겠어요. 도시건축. 이 두 사람이 교대로, 한 사람은 파리 갔다 와야 되고, 한 사람은 동경 갔다 와야 되고 그러니 아무짝에 소용없는 거예요. 그리고 지금도 그렇습니까? 대학교수들이 취업 때문에 수당 받고 설계사무실에 돌아다니는 거 안 해요? 요새? 우리 때는 했습니다. 설계사무실에 가서 애들 취업 운동 했거든요. 그러면 이재환 같은 교수는 뭐라고 그러는 줄 알아요? "애들 가르치면 됐지 그걸 왜하냐"고 그래요. 애들의 취업을 책임져야지, 졸업하고 죽을 때까지이다. 그런 정도인데요. 그래도 내가 착하니까 그렇지, 서울 문리대 나온 양반이 나보다 한 살 아래지만 이재우 교수는 37년생 동갑이고.

전. 그럼 이재환 교수는 정년을 하셨어요?

서. 아니요.[32]

전. 여기도 정년을 못하셨어요?

서. 정년이 되기 전에 갔죠. 잘 돌아간 거죠.

전. 프랑스로 돌아갔다고요?

서. 그럼요, 가족이 파리에 있으니까. 그래서 이제 박길룡 교수가 들어왔는데, 홍대에서 안 놔줘서 쇼를 하고 그랬는데, 박길룡 교수가 제 뒤를 이어서 더 잘 해줘서.

전. 학교를 지키는 사람은 그 다음이 박길룡 선생님이다. 이 말씀이시죠? 선생님 다음으로. {**서.** 네.} 그러면 선생님이 국민대 가서서 갔던 해에 3학년이었던 사람들이 국민대는 건축과 1기생들인가요?

서. 그렇습니다.

전. 선생님이 1기부터 다 졸업시키신 거네요.

서. 네. 중앙대학은 그렇게 못하고 3학년 올라갔을 때 이리로 왔죠. 그건 미안하죠. 그런데 그 친구들도 후에 다 관계가 있었어요. 왜냐하면 석사과정도 국민대로 들어오고, 그래서 다 관계가 있고.

전. 그러니까 국민대와 중앙대가 같은 해에 건축과가 생긴 거네요. 그렇죠?

31. 이항녕(李恒寧, 1915-2008): 경성제국대학 법학부를 졸업하고 일제시기 고등문관시험에 합격하여 하동군수와 창녕군수 등을 지냈다. 해방 이후 친일경력을 공개 사죄하고 초등학교 및 중학교에서 봉사. 1954년부터 71년까지 고려대 교수를 지내고, 1972년부터 1980년까지 홍익대 총장을 지냈다. 이재환 교수는 그의 6남2녀 중 2남.

32. 이재환 교수는 2003년 국민대학교에서 정년퇴임한다.

서. 아니요, 국민대학이 한해 빠른가 봅니다.

전. 아니요. 같습니다. 한 학년 올라가는 것을 보고 옮기셨는데 거기 3학년이 있었으니까, 같은 해에 두 학교가 생겼네요.

서. 그렇구나. 아, 이 연도에 대해서는….[33]

우. 나중에 확인을 하면 됩니다.

전. 네. 나중에 찾으면 됩니다. 박길룡 선생님은 홍대에서 어떤 자리에 계셨을 때 데려오신 거예요? 데려오실 때.

서. 건축환경디자인연구소에 연구원으로 있었습니다. 허범팔[34] 교수라고 아시나? 박길룡 교수가 동기인데 주택설계 많이 하고, 투시도에 홍대 대표선수였어요. 둘을 다 데려다가 가정과에 건축 강좌가 있잖아요. 허범팔 교수는 거기서 달라고 해서 가정과에 넣고, 그래서 실내건축과가 나중에 남게 되었고요. 박길룡이는 홍대에서 난리가 난 것이 박길룡 교수가 돌아가신 정인국 교수님, 나상기 교수, 박병주 교수, 이분들의 뒷바라지를 했거든요. 그분들의 일 들어오는 걸 다 해치웠어요. 하루아침에 둘을 빼오니까 난리가 났죠. 그래서 갔죠. 나상기 교수에게. 우리 은사이시니까. 그럼 당신들이 홍대에서 전임시켜 보시라고. 그럼 취소하겠습니다 그랬거든. 홍대 이면영 총장이 그렇게 호락호락 분이 아니에요. 지금도 사람하나 뽑으려면 강사, 겸임교수까지 전부 체크하는 분이에요. 재단 이사장으로서 그렇게 엄한 분인데 하루아침에 전임이 됩니까? 나상기 교수님도 손을 드셨죠. 그래서 제가 많이 도와줬고, 그 다음에 조형전이 매년 열리던 게 격년제로 가고요. 예산관계도 있고 하니까요. 한 5년 되니까 입시 때 건축과 모집을 하는데요, 팻말을 어디다 놓았는지 아세요? 조형학부에 못 놓고요, 공학부에다가 팻말을 놨어요. 건축공학과를. 이해를 못하니까. 건축공학과가 조형학부에 있다는 것을 학부형, 학생들이 이해를 못하는 거예요. 그러니까 우리 습관으로 저쪽 공학부에 입시 때 팻말이 있었어요. 저는 직접 체면 없이 뛰었으니까요. 학생들 억지로 채우기 시작해서 나중에 몇 대일 나왔을 때. 그 시절 박길룡 교수가 또 김수근 교수 보좌도 많이 했고요. 김수근 교수는 『SD』잡지에 건축과 교수라는 직함을 뺐어요. 국민대학 교수라는 걸 뺀 걸 제가 넣었다는 것. 공간(연구소)에 쫓아가가지고. 사업가시거든요. 아시는 대로 당시는 JP시절이니까.

33. 중앙대학교 예술대학은, 서라벌예술대학 학부를 편입하여 1972년 10월에 설립된다. 1973년 12월 건축미술학과를 신설하여 1974년에 모집을 하니, 국민대학교 건축학과와 신입생 모집은 같은 시기이다.

34. 허범팔(許範八, 1949-): 1971년 홍익대학교 건축학과 졸업. 동대학원 박사학위 취득. 국민대학교 실내디자인학과 교수를 역임했다. 현 국민대학교 명예교수.

124

최. 당시에 김수근 선생님은 생전엔 계속 조형대학장을 하셨던 건가요?

서. 그렇죠. 그리고 돌아가신 다음에 아마 제가 했을 거예요.

최. 학교에선 어느 정도 관여를 하셨나요? 《조형전》 같은 건 일단 뭐 아이디어는 처음에 주셨던… (구술자가 고개를 젓는다.) 그건 아닌가요?

서. 그냥 제가 하고 하루 전날 전시장에 오셔서, 어디 출장 갔다 오시다가 오기수 씨, 김원석 씨, 윤승중 씨, 공일곤 씨, [등과 함께] 인천에 현장 갔다가 미도파에 오셨는데 내일 아침 오픈이야. 우리가 학교 전용 목수가 있었어요. 그거 하느라고 학교 집어치우고 전시장에 있었거든요. 내가 중국 요리집 가서 이거 사 먹이면서 다 하니까. 김수근 선생이 "입구에 빌보드 하나 세우는 게 어때", 내일 오후 2시에 오픈인데. 그러세요. 밖에 플래카드 어쩌고. "네, 알겠습니다" 오후에 와 보니까 다 붙어 있거든. 목수들이 다 전용으로 붙어 있으니까. 술 먹여 가면서 그냥 빌보드를 하룻밤 사이에 입구에 세워서 했어요. 그분이 그냥 센스는 기가 막힌 분이니까. 그런 지경이니까 무슨 아이디어를 사전에 뭐, 결제하고 자시고 하는 거. 또 제가 대안을 가지고 말씀을 드리기도 하고.

전. 개막 전날 들려서 코멘트 한번 하고 가셨네요.

서. 그리고 오후에 이사장, 학장 테이프 끊는데 같이 오시고.

전. 그 때 김수근 선생님이 조형학부장이시고.

최. 교수 뽑고 그러는 것은 관여하시고요? 서울대 문리대 나오신 분도….

서. 보고만 드렸는데 아까 이재환 교수. 그분은 제가 반대를 했는데 그분이 파리에 갔다 만나서 데려온 건데 전혀 교육자 자질이 없는 거거든요. 나보고 "봐 달라" 이런 정도였어요. 그 이외에는 그냥 정재철 교수나 다 전부 관여 안 하시고.

우. 여기 이니셜이 있는데요, 요게 선생님인 것 같고 S.S.W.

서. 네. S.S.W는 서상우(Suh Sang Woo)의 약어.

우. K.S.G가 김수근 선생인 것 같고. 요 두 분은 누구신가요? R.J.W하고.

서. 이재우입니다.

우. 그리고 L.I.C.

최. J.J.C네요. 정재철.

서. 구조지만 멤버가 그렇게 있었고요. 1회, 2회, 3회 할 때는 제가 혼자 했고요.

우. 지난번에 정인국 교수님 말씀하시면서 《동남아건축 전시회》를 하셨다고 하셨어요.

서. <민속박물관> 사건 때 동남아의 경우에도 그런 식으로 현대건축에다 재현을 했다. 예를 들면 <장개석 기념관>도 그렇고. 말하자면 이해를 시키기 위해서 전시를 하신거지.

우. 전시회를 하셨어요? 어디에서 하셨어요?

서. 사진전. 그건 좀 알아봐야겠는데요.

우. 그런 말씀을 『공간』에는 쓰셨어요. 대만에선 이렇고 말레이시아선 이렇고 싱가폴은 이렇다.

서. 윤승중 선생한테 알아보면 아실 겁니다. 그분도 그때, 열렬한 반대자이니까. 김중업 선생님이 앞장섰고. 윤승중 선생님한테 한번 알아보겠습니다. 전시회를. 혹시 요전에 그 관계 <민속박물관> 쪽의 사건을 다뤘느냐 그렇게 질문을 했거든요.

전. 김형만 교수님은 아까 거기 네 분에도 안 나오는 거죠?

서. 김형만 교수가 제가 올 때 미국 가서 한 학기를 지내시다가 가을학기에 사퇴하고 홍익대학으로 가셨던가 그렇습니다.[35] 그래서 이렇게 잘 안 나타나죠. 모레에도 《건축전》이 있어서 가는데요. 애들한테도 김형만 교수를 반드시 이야기 합니다. 건축공학과, 너무 김수근 선생 이름에만 의존하고 있기 때문에.

최. 조형대학이라는 조직 안에서 다른 학과하고는 전시회 말고 교육에 있어서 교류가 있었나요?

서. 봄, 가을에 야외 스케치 대회를 간다든지. 제가 다행히도 나이가 위였고 입사도 빠르고, 그리고 저보다 윗분들이 의상이나 도자기 쪽에 있는 분들이 많이 따라 주셨어요. 그래서 가끔 회식하고 그거는 했었죠, 그리고 뭐 학부장 대행을 했으니까 회의도 도맡아 했고.

전. 조형학부가 그럼 74년도에 같이 만들어졌나요?

서. 아니에요. 75년도에 김수근 선생이 가면서 말하자면 가정학부에 있던 의상과, 그런 것들하고 시각디자인, 그리고 공업디자인은 신설되고.

전. 아, 몇 개는 신설되고 기존에 있던 것들은 데리고 만들어졌군요.

서. 다른 학부에서 영입해서 조형학부를 만들었죠. 그게 김수근 선생님의 업적이죠.

전. 새로운 실험이네요.

서. 그럼요. 그리고 학교와의 관계에서도 특별히 서임수 학장하고 있기 때문에요. 그런 기회는 없을 겁니다. 학교 본부가. 새로 온 교수가 학과장에다가 건축공학과에 "공"자를 빼겠다고 그러는데, 그게 그렇게 쉬운 게 아닙니다. 제가 후에 IIT에 있을 때 정범석 총장이 전화하셔서 사무처장을 명을 받았는데 제가 안 한다고 버티다 하게 되었습니다. 기간은 얼마 안 했습니다만 총장실에

35. 김형만 교수는 1974년 3월 국민대학교 건축학과 신설시 부임하였다가, 1976년 8월 31일자로 홍익대학교로 이직했다.

소파 있는 거 다 버리게 했습니다. 그리고 점심내기 바둑 두잖아요. 실장 방에서 들어가서 이거 해버리고[엎어버리고] 그랬습니다. 서상우만 나타나면 밥맛없는 게, 바둑내기 지는 사람이 얼마나 신경질 나겠어요. 장기 두는 사람이 다해서 이기게 됐는데 서상우가 와서 뒤집어 놓으니까. 그런데도 그걸 마다 못했거든요. 왜냐하면요, 대학에서 바둑, 장기 두는 게 어디 있냐 그겁니다. 총장실 소파에 편히 앉아서 이런 게 어디 있냐. 그래서 직무 테이블이 그때 바뀌는 겁니다. 문교부에서 나온 사람들 있잖아요. 직원들. 출장 나온 친구들 차도 동원 시켜주지 않았어요. 출장비 탔을 거 아닙니까. 택시 타고 가라 이거죠. 그러니까 서상우 이 죽일 놈 이렇게 된 겁니다. 그렇게 잠깐이지만 보직에서 했습니다.

전. 국민대 안에서 기본 설계하신 그 건물들은 다 남아 있나요?

서. 그럼요. 아까 말씀 못 드렸는데 기존이 콘크리트 건물이었는데, 제가 설계한 것들은 대개 벽돌로 바꾼 게 시작이었습니다. 그래서 콘크리트 건물과 조화를 이루기도 하고 주변이 전부 자연이었기 때문에, 그 대신에 나중에 <중앙도서관> 할 때는 다시 화강석, 말하자면 콘크리트에다 벽돌에다가 화강석으로 해서 말하자면 질을 높이고 단가를 높이는 의미에서 그런 방향으로.

전. 사진이 없었나요?

서. 그것 좀 찾아보려고 합니다.

우. 원래 선생님 성품이 열심히 안하는 꼴을 잘 못 보시는 그런...

서. 제가 동화건축에서 부소장을 했잖아요. 소장 친구들이 동화건축에 오면 소장실에서 바둑, 장기 두거든요. 그거 남 보기에 말도 안 되잖아요. 학교에서도 윗분들이 내가 학교 수업 끝나고 가기만 하면 죽을 맛이지. "서 교수, 서 교수. 요거 금방 끝나!", "그러세요. 그거 끝나면 끝이야" 저보다 다 연세가 위의 분들이거든. 그런데도 그렇게 했죠. 그것이 성격 탓도 있는데요, 제가 고3 때 얘기 드렸죠? 반장했다고. 졸업반에 체육부장을 하면서 반장을 했어요. 담임 선생님한테 종례해 달라고 말씀드리러 교무실에 가면 안 계세요. 어디 있냐. 숙직실에 계세요. 거기가 바둑 두고 장기 두는 데거든. "선생님, 종례해주세요" "알았어" 그럼 또 30분이야. 또 찾아 가고. 애들은 아우성치고. 30분 후에 또 가면 "응, 그래 알았어" 그러면 또 한 시간이야. 그 다음에는 저도 이제 머리를 쓴 거죠. "오늘 지시사항이 뭐 있으십니까?" "으응 없어" 그럼 그만이에요. 그때 정이 떨어졌어요. 종례를 제가 했어요. 직장에서 이런 걸 한다는 것은 저는 조금 보기에 그랬습니다. 사무실에서 그러고 있는데 클라이언트가 왔다 그러면 꼴 사나운거 아닌가요.

최. 판이나 테이블을 엎으셨다는 거는 문학적인 표현인가요 아니면 실제로?

서. 아니 그분들하고 절친하지 않으면 얻어맞죠. 그거 하는 사람이
"니가 뭔데 같은 교수끼리 그러냐." 그러면… 아까 얘기한 김창식 교수는
사무국장이니까 좀 좋아요? 비서도 있고 소파에 앉아 이거 하는데. 그런데
그분들하고 워낙 가깝기 때문에 주로 체육과 교수들, 재단 사무국장이니 그런
사람들인데 다 무난히 겪었죠. 그렇지 않으면 얻어맞죠.

우. 거기서도 별명이 서틀러셨어요?

서. 그거는 학과에서고요. 제가 사무처장할 때 제 밑에 중요한 세
과장이 있었습니다. 경리과장, 총무과장, 시설과장. 학교 기구로서는 제일
중요한 부서이거든요. 총무과장이 제일 원로이고 나하고 종씨인데 나보다
할아버지였어요. 그런데 미국에 있을 때 제가 더벅머리로 머리를 기르고
있었어요. 장발 교수였어요. 히피처럼. 그런데 예전 돗자리 사건[36]으로 유명했던
정범석 총장이 미국으로 전화해서 빨리 돌아오라고 하는 거예요. 정 총장 돗자리
사건이 유명했죠. 그분이 무슨 교수 중앙회 회장인가 하실 때 국회의원들한테
돗자리 돌려가지고 유명했던 분인데. 그분이 미국으로 전화해서 빨리 오라고
하는 것이 소문이 날 것 아니겠어요. 총무과장은 다 알아야 하니까. 더벅머리
히피 서 교수가 처장으로 오면 우리는 다 죽었다. 이거야. 돌아와서는 그날로
과장 셋을 다 불렀어요. 경리과장, 도장 찍는 거 뭐 다 알아요? 경리과장이 다
하는 거지. 덮어놓고 찍는 거지. "난 당신보고 찍는 거야." 그러면서 그냥 눈 감고
찍는 거야. 시설과장은 내가 알지. 총무과장, 교직원에서 제일 대장이지. 그날
저녁으로 술집 가서 그냥 이거 해서 짝하고 났더니 그 다음날, "서 교수 저 사람이
우리 죽이는 줄 알았더니 그게 아니고 성격이 까다로운 건 알면서도 최고다."
그래서 얼마나 일을 잘했는데요. 경리과장 눈 감고 해도 괜찮고.

전. 사무처장은 얼마나 하셨어요?

서. 짧게 했을 겁니다. 중요한 것은 학위논문과 관련해서 연결 짓는 게
편하실 겁니다. 우리나라 문예진흥 관련해서 뮤지엄 건축이 주로 그 지자체에서
88년도에 시작해서 시행은 90년도에 하게 되는데요. 당시 이화대학 교수이던
이어령 씨가 초대장관[37]을 하게 되고요. 또 연이어서 86아시안게임하고
88서울올림픽 대회. 그걸로 인해서 문화시설이 성행하기 시작합니다.

36. 1981년 대한교육연합회(교련, 1989년 한국교원단체총연합회(교총)으로 개명하여 현재에
이름)가 교육공무원법 개정안 처리와 관련하여 국회 문공위원들에게 시가 13만여 원의
돗자리를 돌린 사건. 야당 의원의 내부 고발로 문제가 되었는데, 당시 국회의원 한달 세비의
10% 정도의 가액인 돗자리가 뇌물인가 아닌가가 크게 논란이 되었다. 당시 교련 회장이
국민대학교의 정범석(鄭範錫, 1916-2001) 학장이었다.
37. 이어령은 1990년 1월부터 1991년 12월까지 장관직을 수행했다.

세계적으로 밀레니엄 시대를 준비하는 2000년이 되기 전 1990년 말에
우리나라에서는 97년도에 문화의 날을 제정하고 "문화비전 2000년"이라고
해서 연세대학의 최정호 교수가 위원장을 하시면서『문화비전 2000』이라는
보고서를 내게 됩니다. 이게 우리나라 뿐 아니라 세계적으로 밀레니엄 시대가
도달한다고 그래서 우리나라도 했는데, 그때 상징조형물 공모를 했죠.[38] 그
공모가 시작은 YS시절[39]에 이루어졌던 건데, 그 다음 정권이 김대중 정권[40]으로
넘어가면서 김한길 문화부 장관[41]이 그냥 무산을 시켜버립니다. 정말 참 울분이
터질 정도로 그런 상황이 있었습니다만.

　　대개 지자체 장들이 문화라는 것을 세계적으로 떠드니까 문화라는
것을 공약으로 내세우지만 실행은 못하고 끝납니다. 이렇게 예산을 쓰다보면
문화에 대한 인식조차… 잘해야 먹거리 정도를 해놓고 문화라고 그러는데요.
일본은 1960년대 지자체가 실시 됐을 때 지자체에 1억 엔씩 나눠줬습니다.
지차제가 마음대로 쓰도록 조치를 했는데 그때 문화시설이 성행을 하게 됩니다.
그래서 우리나라에서도 영향을 받고 정책에 반영하는데 도움이 됐습니다.
그리고 지하철 예술장식품이라고 하는데, 작가들을 선발해서 조형물을
세우는 데서 제가 1991년 영등포구청역에 작품을 하나 설치하는 그런 정도가
지자체 덕이라고 보겠습니다. 런던에 화력발전소였던 <테이트 모던>(Tate
Modern)이라고 그것을 종합문화시설로 만들어 내서 밀레니엄의 대표
프로젝트가 됐습니다. 우리나라에서도 <당인리화력발전소>가 그런 문화시설로
전환된다 했는데 그렇게 한다고 해놓고 시행이 잘 안되는 실정이 되겠습니다.
아까 말씀드린 <천년의 문> 문화 프로젝트, 우대성 오퍼스 대표하고 경희대
이은석 교수가 당시 당선이 됐는데, 프로젝트가 없어지는 바람에 이것 때문에
망하고 소송까지 했습니다만, 아주 어려운 지경에 있었습니다.

　　후에 이명박 대통령 시절에 '국가 상징거리'라는 것을 광화문에서
한강까지 조성을 합니다. 그래서 2009년에 국가건축정책자문위원회라고 처음
만들어서 초대위원장이 정명원[42] 홍익대 교수가 되었는데, 첫 번째 회의에서

38. 1999년 밀레니엄을 앞두고 문화관광부는 국가상징조형물 건립사업을 추진했다. 이에
대해 이어령 새천년준비위원회 위원장이 '평화의 열두대문' 건립계획을 발표했고, 재단법인
'천년의 문'이 설립되어 조형물 사업을 추진했다. 조형물 설계공모를 통해 '오퍼스' 우대성
대표와 경희대학교 이은석 교수의 공동작품인 직경 100m의 원형건축물이 당선작으로
선정되었다.
39. 김영삼 대통령의 재임기간: 1993년 2월-1998년 2월
40. 김대중 대통령의 재임기간: 1998년 2월-2003년 2월
41. 김한길은 2000년 9월부터 2001년 9월까지 장관직을 수행했다.
42. 정명원(鄭明源, 1943-): 1966년 한양대학교 건축공학과 졸업. 일리노이대학

'국가상징거리' 조성에 대한 논의를 해서 시작이 됐고요. 이명박 대통령이
신년하례식에서 기무사 자리에 대한 얘길 하죠. 거기가 육군병원이었는데
기존 건물이 현대건축에서 족보가 있는 건물이죠. 뒤의 것도 그렇고 1월에
신년하례식에서 발표를 하는데 "이 자리에 국립현대미술관 분관을 하겠습니다."
그래서 박수를 받은 일이 있습니다. 그 다음에 상징거리를 하는데 그렇게
기무사를 국립현대미술관으로 바꾼 거 하고, 문체부 청사 쌍둥이 건물! 그걸
<대한민국역사박물관>으로 바꾸는 그런 정도로 해서 국가상징거리는 끝나지
않았나 해요. 아무도 국가상징거리에 대해서 다시 얘기를 안 하는데요. 파리의
경우에 '그랑 프로제 10개(Grand Project-10)'를 대통령 세 명이 바뀌도록
지탱을 한 거에 비하면, 우리나라에서는 대통령이 바뀌면서 자꾸 파행을 이뤄서
좋았던 정책 같은 게 지속이 안 되는 것이 문제입니다. 우리도 빨리 반성을 해서,
해야 되겠습니다. 아까 말씀드린 대로 양대 올림픽(1986 아시안게임, 1988
서울올림픽)을 계기로 해서 독립기념관이라든지 국립현대미술관, 청주박물관,
전쟁기념관, 국립박물관 이런 것들이 서게 됐고요. 우리나라 문화에 영향을
미친 것이 파리 그랑 프로제 10개. (전시회 도록을 보이며) 그 전시가 유희준
교수가 한국건축가협회 회장으로 있을 당시에 87년도에 우리나라에 와서《한불
건축전시회》를 열게 됩니다. 그걸 보니까 우리는 그랑 프로제 중에서 하나 정도

건축학 석사를 거쳐, ㈜서울건축 부사장, 홍익대 건축도시대학원 원장, 대통령 직속
국가건축정책위원회 위원장을 역임했다.

《한불 문화시설 건축세미나 및 전시회》브로슈어

할까 말까 한 건데 그들은 이렇게 옛날 역사를 가지고 루브르를 개조하고 참 꿈같은 프로젝트들이 이루어져서 부럽기도 하고 건축계에 많은 영향을 받고 한 그런 경우가 되겠습니다.

전. 선생님이 관계하셨던가요? 이거는?

서. 그런 건 아닙니다. 유희준 교수 시절이죠. 또 93년도에 시카고에서 UIA세계건축가 연맹 총회가 있었는데 그때 우리나라에 총회를 유치시키려고 많은 건축가들이 대거 갔습니다. 윤승중 회장도 그렇고. 우리나라 좀 밀어줘라 하면서 하루 '한국의 날'을 잡아가지고 점심을 500그릇을 시켜서 제공하기도 했어요. 그런데 그것도 모자랄 정도로 많이들 먹었죠. 왜? 공짜인데 먹어주는 거죠. 그리고 그날 오후 2시에 투표를 하기로 했는데 중국에서. 그때 미국하고 중국하고 한참 협상을 하느라고, 닉슨 대통령 시절인가요?[43] 그런 시절이기 때문에 투표를 연기해 버렸어요.[44] 그러고 나서 금년에 UIA총회를 하게 되었습니다. 93년도에 그렇게 유치를 못했으니까요.. 24년 만에 우리가 하게 된 겁니다. 중국은 벌써 90년대에 베이징에서 했던 거를. (사진을 소개하며) 요게 자랑스런 우리 서수경 숙대 교수. 한복 입고 사위하고 전부 안내해가지고.

전. 당시 서수경 교수는?

서. 시카고 미술대학에서 석사과정을 하고 있을 때입니다. 하이 스쿨도 미국서 나왔는데요. 지금도 영어가 능란해서 예를 들면 총장이 보스턴에 박사학위 받으러 갈 때도 대행을 시키고 그럽니다. 우리말도 잘합니다만. 어쨌든 그렇게 해서 UIA대회를 놓쳤고요. 2002년 월드컵 때 문화시설 아니지만 류춘수 씨가 설계한 월드컵경기장. 그리고 극적인 것은 2004년의 ICOM[45]총회라고요, 국제박물관협의회라고 총회인데, 그때 국립중앙박물관이 개관할 때가 되어서 그분들한테 자랑을 할 수가 있었습니다. 그 다음에 2011년 G20정상회의, 또 2014년 한·아세안 정상회의를 할 때 국립중앙박물관에서 만찬장 사용되었던 그런 것들이 공로가 있습니다. 우리나라 그런 문화시설 이외에 모임 중에서 공헌을 한 그런 기록들도 소개를 드리는 게 좋겠습니다. 국립현대미술관에 소속된 현대미술관회[46]라고 있는데 OCI미술관에, 또 신세계 미술관에 고문으로

43. 1993년 1월 미국대통령 직은 조지 부시에서 빌 클린턴으로 넘어가게 된다. 빌 클린턴의 오류인 듯.

44. UIA 세계대회는 3년에 한 번씩 열리며, 매번 차차기 대회장소를 투표로 결정한다. 1993년 시카고 대회에서 1999년 대회장소로 베이징을 결정하였고, 2017년 서울대회는 2011년 도쿄대회에서 결정되었다.

45. ICOM: International Council of Museums의 이니셜

46. 현대미술관회는 1978년에 발족한 비영리단체로 국립현대미술관의 기능과 발전을 후원하고, 일반인의 현대미술에 대한 인식과 이해 증진을 목표로 임희주 상임고문이

계신 임히주 선생의 역할이 컸는데요. 여기서 건축 강좌를 많이 했기 때문에 건축계에서 내지 못한 건축책을 세권씩이나 내게 되는 그런 역할을 합니다.

　　그리고 우리나라 여성관장의 태두는 홍라희 여사가 신라호텔에서 이경성 국립현대미술관 초대관장하고 저하고 해서 식사하면서 "여성관장에 대해 어떻게 생각을 하십니까?" 그래서 제가 책상을 두들기면서 "대환영입니다. 미국의 하이 뮤지엄(High Museum)이나 휴스턴의 매닐 컬렉션(The Menil Collection & Museum)에 가보십시오. 그러면 이미 1920년대서부터 여성 관장들이 대두가 됐기 때문에 남편들이 도와줘서 잘 됩니다" 그게 딱 들어맞아서, 여러 가지 의견이 있으실 것입니다만 삼성재단에서 한 일들이 많습니다. 예능계통의 사람들을 자기가 원하는 나라에 원하는 학교에 등록금, 생활비를 대주는 것을 일 년에 몇 명 씩 보내고. 그렇게 시작된 것이 여성 관장 때부터이고, 그 다음에 선재미술관이나 워커힐 미술관 전부 부인들이 관장을 하게 됩니다.

　　또 한국 문화계의 영향을 주신 분이 김환수 미국문화원 문화과 문정관으로 계신 분인데 이화여대에 계셨던 이성순 교수, 국민대 조형학부 시절에 같이 계셨습니다만, 이성순 교수의 남편 되는 분이고요. 백승길 선생님이라고 유네스코에 관계를 하시기 때문에 다리를 많이 놔주셔서 발전하는데 역할을 해주셨습니다. 김수근 교수가 공간 사랑방을 열고, 또 문신규 토탈미술관 회장이 토탈화랑이라고 해서 동숭동에 갤러리를 열었고요. 지금은 평창동으로 옮겼습니다만, 문신규 회장의 공헌이 컸고요. 이태원에 로툰다라는 민영백 씨. 사실 반기문 총장 이전에 IFI라고요 세계실내건축가연맹 회장을 한국 사람이 했는데 이 민영백 회장이 로툰다라는 코너를 만들어서요, 마리오 보타(Mario Botta)나 만프레드 니콜레티(Manfredi Nicoletti)가 방문해서 전시와 강연을 했었죠.

　　최. 아, 니콜레티는 서울대에서도 강연을 했는데요. 96년?

　　서. 건축 관련 잡지로서는 공간, 꾸밈, 플러스, 인테리어, 이상건축. 요새는 에이엔뉴스(AN News) 혹시 보셨어요? 비비안 안이라는 분이 대표인데요. 이렇게 건축 잡지를 신문으로 해서 냅니다. 보기엔 불편한데요, 기사는 국제적인 것인 거고. 제가 오늘 학위논문하고 연관되어서 뮤지엄 건축을 전공하게 된 거기까지 말씀을 드려둬야 좋을 거 같아서. 관련 자료는 놓고 가겠습니다.

　　전. 선생님 조금 질문 드려도 되죠? 김환수라는 분은 사실 처음 듣는데 어떤 분인지 조금 소개해 주시겠어요?

　　서. 그렇죠. 개인적인 것은 잘 모르고요, 부인인 이성순 교수를 통해서

주관하고 팽미화 선생이 총괄하고 있다.

다리를 놔서 저희가 문화원에 찾아가기도 하고 그렇게 해서 문화관련 자료도…
그런데 개인적인 관계는 잘….

전. 문화계 영향을 주었다니까 어떤 일들이 있었는지…

서. 예를 들면 글쎄, 다시 기억을 더듬어야 되겠습니다만 무슨 자료 같은
거 문화원에 있는 거. 자료가 우리는 참 빈약했을 때니까, 그거하고 백승길 선생
같은 경우에는 국립중앙박물관 프로그램 할 때 저를 도와서 직접 관계하셨는데
유네스코 관계 산하니까 정보제공이랄까 그런 역할 정도입니다. 그러면 제가
조사를 좀 해 볼까요? 그분들의 기록이 남기를 바라기 때문에 이건 아마 다른
건축가들 중에도 저 이외에도… 아까 뭐였었죠? 제가 조사한다는 것이?

우. 정인국 교수님의 《동남아 사진전시회》요.

전. 공간사랑에도 자주 출입하셨어요?

서. 그럼요.

전. 공간사랑은 어느 정도로 자주 운영이 됐나요?

서. 금요토론도 거기서 다했고요.

전. 금요토론이란 것은 한국건축가협회의 일이죠.

서. 네, 한국건축가협회라든지 공옥진, 장구하는 김덕수 패. 거기서 다
성장했죠. 그리고 피아니스트… 그게 다 김수근 씨의 역할이죠.

전. 공간사랑은 매주나 매달 정해놓고 프로그램을 운영했나요, 아니면
그때그때 이렇게 알려줬나요?

서. 음, 다른 거는 몰라도 한국건축가협회의 것은 주기적으로 했고요.
그리고 최순우 선생님이나 일본서 오신 미술 평론하신 그런 분들이 김수근
선생의….

전. 박용구.[47]

서. 박용구! 네. 아주 점잖은 분인데. 조선일보 이흥우 논설위원. 이런
분들이 아지트처럼 드나들었으니까. 거기서 즉흥적으로 나온 것도 있고
정기적인 것도 있었는데 김덕수는 공간사랑 아니면 지금 없었을 겁니다.
무명이었으니까요.

전. 공옥진[48]도 그랬죠.

서. 공옥진은 그래도 이름이 있기 때문에. 공간화랑 기억나세요?

47. 박용구(朴容九, 1914-2016): 음악평론가. 평양고보 졸업 후 일본음악학교에서 수학.
음악과 연극 등에서 활발한 평론 활동을 펼쳤다. 잡지 공간과 공간사랑의 출범과 운영에 그의
공이 크다.

48. 공옥진(孔玉振, 1931-2012): 판소리 명창·민속무용가. 곱사춤으로 유명하며 1인 창무극의
선구자로서 2010년 무형문화재로 지정됐다.

전. 네, 생각납니다. 조그마하죠.

서. 아주 좁잖아요. 조그만 거기에 몇 명 없는데 하여튼 저는 제집이나 다름없이 드나들었습니다. 초창기 강석원하고 뭐 실습생 아닙니까. 공간에. 또 김수근 씨의 제자이고.

최. 『공간』 뒷부분에 공간사랑에서 뭐하는지 프로그램 나오는 것을 보면 조금 계획이 있었던 것 같은데요.

전. 선생님 70년대에 댁은 어디셨어요?

서. 역촌동. 그리고 결혼 초 1967년에는 중앙산업이라고 혹시 아세요? 종암동에 우리나라의 최초의 아파트. {**전.** 네.} 거기 셋방살이로 신혼을 시작해서 조금조금 해서 늘려서 역촌동으로 집을 이사했습니다. 그때 역촌동이라는 것이 신흥 동네인데 말하자면 공무원, 젊은이들이 많이 사는 데가 역촌동인 것 같습니다. 그리고 벽제로 1983년도에 옮겼으니까요. 그렇다고 하더라도 김수근 선생님이 1986년에 돌아가셨으니까 계실 동안은 상당히 자주 방문했었죠.

전. 그러니까 벽제로 이사 가시기 전까지 그래도 긴 기간 사신 곳이 역촌동이라고 볼 수 있네요.

서. 그렇다고 볼 수 있죠.

전. 그리고 국민대 다니기에 북악터널 지나서 가시는.

서. 네. 거기 역촌동은 아마도 중앙대학, 홍익공전 그 시절일 겁니다. 제가 중앙대학에서 국민대학 옮기면서 벽제로 1983년도에 갔죠. 76년에 국민대로 갔으니까. 조금 다니기가 멀고, 그 대신에 국민대학 시절에 들어가야 할 얘기일지 몰라도 그 당시 교수에 김수근 교수와 저 밖에 자가용이 없었습니다.

전. 아, 선생님이 차가 있으셨어요?

서. 그럼요. 똥차라도 있었습니다. 그거 정말 개나리 피고 진달래 필 때 평창동 길 지나가고 불광동 지나가고. 그 때는 한눈 팔고 운전해도 괜찮을 땐데. 그 시대에 벽제 집에서 국민대학은 한 30분이면 가고, 휘파람 불고 꽃구경하며 갔었습니다. 그런데 점점 막히더니 요새 45분 걸리고. 그런데 그렇게 드물었을 때 고생한 것은 중앙대학 다닐 때는 역촌동에 교수버스가 있었을 때에요.

전. 선생님, 음주운전도 꽤 하셨겠네요. (웃음)

서. 말씀마세요. 가슴 아픈 얘기.

전. 아, 사고도 있으셨어요?

서. 사고는 절대로. 제가 1차에 양주 한 병씩. 그런데 그게 3차까지 가거든요. 하루에. 그때 그래픽하는 문우식 교수라고 그분하고 번 돈 전부 술 먹고 튀자고 하고 그랬는데. 신촌 로터리에서 철판길, 지하철 공사할 때니까 왜 철판길에 브레이크를 밟았으니까 새벽에. 그러니까 택시를 박았죠. 그래서

독립문에서 서대문 경찰서 가고 그랬는데 뭐 다 옛날 얘기니까요.

우. 장관은 못 되실 뻔 했네요.

서. 그러지 않아도 우리 친구가 정치를 하려고 왕회장 정주영, 그 시절에 대변인을 해서 정치를 하면 서상우를 건설부장관을 시킬까봐 제가 아주 질색을 했거든요. 그런데 당시는 그런 조회가 없었을 때죠. 사실은. 그런데 정주영 회장이 대통령 출마를 그만 두는 바람에 그 친구가 그만뒀는데,[49] [됐다면] 완전히 걸렸죠.

전. 선생님 차를 정말 일찍 가지셨네요.

서. 네. 왜냐하면 아르바이트를 많이 했기 때문에. 또 기동성이 있어야 하니까 그렇게 했고.

우. 교수님 말씀을 들으니까 김수근 선생님이 더 궁금해지는데요. 나이로는 사실은 6년밖에 차이가 안 나잖아요. 그런데 세대가 상당히 나뉘는 느낌이거든요.

서. 그런데 나뉠 수밖에 없는 게 사제지간이잖아요. 그분이 <국회의사당> 때문에 오셨잖아요. 당선돼서. 그래서 정인국 교수가 불렀거든요. 그래서 첫 강의를 듣기 시작했으니까. 그리고 1년 후에 <상공장려관>에서 전시하는 바람에 이것만 허황되게 왜 좀 이렇게 하는 거 그런 거에 녹아났고.

전. 국민대 조형학부에는 홍대 미술 출신들은 별로 없었어요?

서. 교수로? 그건 저와 박길룡 교수.

전. 아, 건축과 말고 다른 전공이요?

서. 거긴 전부 서울대 출신. (웃음) 허범팔 교수 한명이 실내디자인과에 있고, 잘 아시지 않습니까?

전. 그 당파싸움이 미술은 아주 심하더라고요.

서. 그 저것(캠코더)만 끄면 할 얘기가 많은데. 정말 참 많이 사랑을 받았습니다. (사진을 소개하며) 고대 이정덕 교수가 부인으로, 우리 누님[50]을 데려갔기 때문에도 그랬고, 돌아가실 때까지 접촉을 했습니다. 정양모 관장님, 이경성 관장님. 출판기념회 때 다 오신 분들이에요. 이럴 수가 없거든요. 김형걸 교수님, 윤장섭 교수님. 그렇게 제가 호강을 누렸다니까요. 정말 고맙게도. 좋은 때 그리고 저도 부끄럽지 않게 이분들이 오실 수 있는 그런 것.

(다른 사진을 소개하며) IIT시절의 제 머리입니다. 그런데 돌아올 때

49. 현대그룹 정주영 회장이 1992년 겨울 제14대 대통령 선거에 출마하였다 중도에 사퇴한 일을 말함.
50. 홍익대학교 선배인 천병옥을 지칭

<크라운 홀>에서, 1981-1982

《제16회 한국건축가협회 작품상 수상》, <국민대 성곡도서관>, 왼쪽부터 윤승중, 서상우, 김명호(국민학원재단 사무국장)

《제9회 예총 예술문화상》 시상식에서, 1995.12, 왼쪽부터 미상, 김한근, 황일인, 김창일, 윤승중, 장석웅, 윤도근, 서상우, 오기수, 강석원, 이강복, 조성렬

빡빡 깎고 돌아왔거든요. 그러니까 공항에서 그때는 누구 들어온다고 하면 다 나왔었잖아요. 서 교수 미국 가서 얼마나 장발을 하고 올까 그랬더니 그냥 얌전하게 깎고 들어왔더니 그때 깜짝 놀라기도 했었습니다.

전. 그땐 몸이 제법 있으셨네요. 체중이.

서. 그럼요. 지금은 67킬로 정도. 저때는 71킬로 정도 그럴 때인데. <크라운 홀>(Crown Hall)의 미스의 흉상이죠. 김수근 선생도 우리 조형대학 앞에 이거(흉상) 해드렸죠. 그런데 요새 우리 아들이 미국에서 돌아와서 사무실 하고 있는데 더벅머리에 수염을 안 깎고 그래서 "면도 좀 얌전히 하고 재킷도 걸치고 좀 그래야지 그게 뭐냐" 하니까 우리 집사람이 당신은 옛날에 어떻게 지냈냐고. (사진을 소개하며) 이게 윤승중 회장 시절에 국민대학의 <중앙도서관> 설계해서 작품상을 받는 그런 장면입니다. 글 내용 정리하시며 스캔할 건 하셔서 옮기시고, 저 개인적인 희망은 이런 글도 중요하겠습니다만 도표들이요. 그것들이 서상우의 특성이자 독자들이 글 읽기 전에 흥미가 있을 겁니다. 그래서 제 경우는 조금 더 사진 자료가 많이 들어갔으면 합니다.

전. 네, 알겠습니다. 이것으로 3회차 구술채록을 마치도록 하겠습니다.

<잠실 새마을 교통회관>, 1층 평면스케치, 1979. 10.

전. 오늘 7월 4일 오후 4시 20분. 예정했던 시간보다 20분이 늦어졌습니다. 오늘 서상우 선생님을 모시고 구술채록 네 번째 회를 진행하겠습니다. 지난번에는 선생님이 계획하신 4번, 5번 그래서 국민대학 시절을 중심으로 건축교육에 대한 말씀을 해 주셨고 그 다음에 한국 사회가 개방화되면서 본격적으로 진행된 뮤지엄 건축에 대한 말씀까지 해주셨습니다.

오늘은 선생님이 정리하신 순서를 보면 6번, "신축 국립중앙박물관과 한국"에 관한 말씀, 그 다음에 "한국박물관건축학회" 설립에 대한 말씀, 이렇게 전해 듣도록 하겠습니다.

서. 시작에 앞서 지난 회에 보충 겸 보고드릴 말씀이 있어서 그 말씀 조금 드리고요, 그리고 시작을 하겠습니다.

지난 시간에 질문을 주신 것인데요. <국립민속박물관> 현상 때 강봉진 안에 대해서 찬반 시비가 있을 때 정인국 교수께서 동남아의 사례들을 전시를 했었다 말씀드렸었죠. 여러분들한테 물어봤는데 윤승중 회장도 그러시고 잘 기억들을 못하세요. 더듬어 보니까 어느 전시장에서 전시를 한 것이 아니라 찬반 시비가 있을 때 세미나장에 이젤을 보태서 제시한 것으로 기억이 되어서요. 박길룡 교수와 의논을 했더니 『공간』잡지에 그 당시에 사건들이 실렸었다고 말을 해줘서 그 기사를 보면 좋겠다고 해서 부탁을 해놨습니다. 여기에 혹시 공간지 세트가 있나요?

우. 네. 그건 제가 봤습니다.

서. 그걸 보면 세미나 장소가 어디인지 나오니까 그 기록에 대한 보충을 해주시면 좋겠고요. 그 다음에 문화계에 영향을 주신 분들 가운데 김환수 선생과 백승길 선생, 두 분 얘길 했더니 여러 위원께서는 구체적으로 좀 얘기를 했으면 좋겠다고 하셔서요. 마침 그 김환수 씨의 부인이 이성순[1] 교수라고 이화대학 교수면서 소마[2]관장을 하셨던 분인데 제가 자세히 알아봤습니다. 그래서 저도 중요한 자료를 얻게 되었습니다. 김환수 선생이 생존해 계시는데, 그분이 1957부터 97년까지 40년간을 주한 미국공보원에서 문화예술 업무를 담당했는데 미국정부의 문화 관료로서 미국의 문화예술을 한국에 소개하는

1. 이성순(李成淳, 1943~): 공예가. 1965년 이화여자대학교 미대 졸업. 동대학원 졸업 후, 1979년 미국 시카고대학 미술학교 졸업. 국민대학교 조형학부 교수를 거쳐, 이화여자대학교 조형예술대학 섬유예술과 교수를 지냈고, 소마미술관 명예관장, 한국섬유미술가회 회장을 역임했다.

2. 소마(SOMA) 미술관. 1988년 서울올림픽공원이 개원할 때 조성되었던 야외 조각공원에, 2004년 국민체육공단이 국민의 예술적 정서 함양을 목적으로 개관한 대중 지향적 문화공간. 개관 당시의 이름은 서울올림픽미술관이었으나, 2006년 영문 이니셜을 활용해 소마미술관이라는 이름으로 개명했다.

역할을 했고요. 또 국무성의 초청계획을 짜서 많은 분들을 미국으로 보냈다는 그런 자료가 왔습니다. 그리고 미국정부의 원조 내지는 보조를 받는데 큰 역할을 했고요. 이분이 하얼빈에서 출생을 했는데 서울 법대를 나오셨군요. 나중에 대한민국 국민으로서 화관문화훈장 그리고 한국정부와 미국 양 정부에서 표창을 받기도 하셨고요. 그래서 자료를 한 부 전해놨습니다. 그리고 백승길 선생도 서울 문리대 출신인데 제가 개인적으로 가깝게 지냈던 것은 국립자연사박물관 프로그램을 할 적에 이분이 참여를 하셨기 때문에 접촉이 있었고요. 유네스코 한국위원회 사무국에 있으면서 영문 잡지인 『유네스코 코리아 저널』이라는 잡지 기자를 거쳐서 편집장까지 하셨습니다. 한국의 문화와 예술을 해외에 소개하는데 많은 공로를 남기셨습니다. 자세한 것은 참고하시길 바라겠습니다.

그리고 제가 뮤지엄이라는 말을 많이 쓰게 되는데 뮤지엄이라는 말은 역사박물관과 미술관을 포함한 광의의 개념으로 쓴 용어입니다. 제가 1995년서부터 박물관, 미술관 관장 모임에서, 특히 아이컴(ICOM)이라는 모임에서도 얘기했듯이 디자인, 프로그램이라는 말을 우리가 보편적으로 쓰듯이 뮤지엄이라는 말도 우리가 보편적으로 쓰게 될 것이라고 예측을 했습니다. 이에 관해서 최종호 교수가 글을 남겨주었는데 보니까 1995년부터 제가 그런 얘길 많이 썼고요. 1997년도에 한국박물관건축학회를 설립해서 또 다른 역할을 하게 되었다고 봅니다. 혹시 지나간 거에서 좀 질문 주실 것 있으시면, 지나간 거에 대해서 질문을 주실까요, 아니면 다음 19일 날 할 때는 에필로그만 남기 때문에 그때 몰아서 다 하실까요?

전. 네. 우선 준비해 주신 것 먼저 해주시면 좋겠습니다만.

서. 네. 그러면 잘 아시는 대로 1995년 신축 국립중앙박물관 설계공모가 세계적으로 건축이 침체되어 있는 상황에서 개최되어서 그랬는지 상당히 한국의 건축 위상을 높이는 데 큰 역할을 했습니다. 그런 바탕에는 윤승중 회장 시절에 한국건축가협회 명의로 해서 UIA국제건축가연맹 주관 하에 한국건축가협회 주최로 공모를 준비를 했습니다. 제가 연구책임자였고요. 그때 문체부 장관으로 이민섭 장관이라고 계셨는데, 일하는 9개월 동안에 장관실을 자주 방문할 정도로 가깝게 지내면서 재밌게 프로그램 작업을 했습니다. 당시 국립중앙박물관에는 정양모 관장님이 계셨고 담당 과장으로 김봉건, 김홍범 과장이 담당을 하셨습니다. 그 당시 제가 사실은 국립중앙박물관 건립 자문 위원이었는데 자문위원을 사퇴하고 이 프로그램에 참여를 했는데요. 1994년에 시작을 해서 2005년 10월에 오픈 할 때까지 10여 년간을 정말 몰두해서 헌신을 다해 국립중앙박물관 신축 설계경기로부터 완성할 때까지 관여했습니다. 그래서 아까도 말씀드렸습니다만 전 세계에 한국 뮤지엄 건축을 고양시키는 계기가

됐습니다. 저의 연구 책임 하에 건축계획의 박길룡 교수를 비롯한 학자들이, 역사학자들이 약 100명이 참여를 하셨는데요. 연구비가 충분해서 다 해결을 했습니다만 연구자로서는 될 수 있는 대로 줄여서 했으면 했었습니다. 시대별로 전문가들끼리 분담을 해서 그래서 학자들이 많이 참여를 하게 되었는데, 어려움도 상당히 많았습니다. 매주 토요일 김원 선생님 사무실 빌딩에 세를 들어가지고 아침 10시서부터 학자들 모여서 회의를 하고 보통 2시에 점심을 먹었을 정도니까요. 그래서 좋은 결과를 낸 그분들께 늘 고맙게 생각하고 있습니다.

또 한 가지 버릇을 가르쳤다고 하면 프로그램 작업이라는 것이 결국은 건축주가 하지 못하는 것을 전문가가 대행을 해주는 것인데 이것을 갑을(甲乙) 관계로 착각을 하는 경우가 대부분이었습니다. 여기서 그것을 깨는 것에도 큰 공헌을 했습니다. 그리고 무엇보다도 공모지침서를 작성하면서 국제적인 안목을 배우게 되었습니다. 자체 자문위원으로 캐나다의 배리 로드[3], 부인이 게일 로드라고 세계적인 프로그램을 다루는 회사였는데요. 부인이 사장이고 이 분이 철학이 전공인데, 남편이 배리 로드가 부사장이고 그랬습니다. 두 분 때문에

3. 배리 로드(Barry Lord, 1939-2017) : 큐레이터, 교육자, 전시계획가. 캐나다 맥마스터 대학과 미국 하버드 대학에서 철학, 역사, 종교철학 등을 수학하고, 50년간 전시시설, 문화유산의 계획과 관리에 관한 폭넓은 경험을 쌓았다. 1981년 배우자인 게일 로드(Gail Lord)와 함께 전시 프로그램 계획 분야에서 세계 최대의 실적을 보유하고 있는 Lord Cultural Resources를 창립했다.

「국립중앙박물관 기본계획 연구」, 최종보고서, 1995

국제적인 안목을 많이 배우게 됐습니다. 제 개인적인 얘기를 잠시 드리면 그때 보수를 결정하는데 시간당 300달러, 다른 스텝들은 200달러. 그걸 몇 시간 곱해서 하면 자문비가 산출이 되더군요. 그래서 그 후에 저도 국내에서 어떤 자문을 응할 때, 다 그렇진 않지만 대접을 받을 수 있었던 것이, 배리 로드의 경우에서 본 겁니다. 그런데 이분이 세상을 떠나서 아쉽게 됐습니다. 2002년 저의 정년퇴임 학술대회 때도 일부러 캐나다에서 와서 발표를 해주고 그런 정도 사이였고, 제가 내는 모든 저서를 (그에게) 보내고 있습니다. 그러면 그 저서들이 이렇게 퍼지는 역할도 해주고, 여러 가지로 저한테 중요한 인물이 되겠습니다.

당선 안은 정림건축일텐데, 정림이 낸 안이 프로그램에 상당히 충실한 그런 거였습니다. (『국립중앙박물관 국제설계경기』 단행본을 소개하며) 그때 김창일[4] 씨가 대표자가 되어 있고 박승홍[5] 상무가 그때 미국서 귀국해서 전담해서 했습니다. 현 dmp의 사장으로 계시는 박승홍 씨죠. 상당히 충실히 해서, 장차 용산 전체가 뮤지엄 콤플렉스가 되었을 때, 지금 정면에서 뿐 아니라 배면에서 봤을 때도 정면이 될 수 있게 하는 것이 그 프로그램에 실려 있었는데요. 그런 것들과 아울러 전시동과 지원 시설동을 구분해서 운영상 편리함을 더해줘서 당선이 되지 않았나 그렇게 보여집니다.

그리고 보고서 내용 중에서는 저도 처음 접할 수 있었던 것이, 사실은 <독립기념관>이 1988년도에 오픈했던가요? 그전에 전시 프로그램에 참여해가지고 그때 우리나라에서 처음으로 프로그램 작업을 바탕으로 해서 했는데요. 이번에는 프로그램 중에 기본계획 개념은 물론이고 전시 프로그램, 건축 프로그램, 그다음에 '박물관 경영'이라는 새로운 항목을 중요시 했습니다. 지금까지 우리가 설계하는 사람들의 입장에서는 생소했었는데 배리 로드의 의견을 따라서 '박물관 경영'이라는 것을 추가해서, 그 경영 속에는 중요한 조직이라든지 이런 걸 다루게 되었습니다. 그때 국립중앙박물관 인원이 거의 120여 명이었습니다. 그랬는데 제가 500명을 정식으로 운영 프로그램에 의해서 산출해 냈더니 정양모 관장께서 난리가 났습니다. 자체 내에서만 이렇게 할 게 아니라 기획 총무처나 예산처에서 지원이 되어야 가능한 것인데 제가 극구

4. 김창일(金昶一, 1941-): 연세대학교 건축공학과 졸업. ㈜정림건축 종합건축사사무소 대표이사 역임. 현재 정림건축 상임고문. <연세대학교 100주년 기념관>, <한국 수출입은행 본관> 등을 설계했다.
5. 박승홍(朴承弘, 1954-): 1980년 독일 베를린자유대학교를 거쳐, 1985년 미국 미네소타 건축대학교, 1988년 하버드대학교 건축대학원을 졸업했다. ㈜정림건축 종합건축사사무소 대표이사를 역임하고 현재 디자인캠프문박디엠피의 대표이사로 활동 중이다. <현대해상화재보험 광화문사옥>, <국립중앙박물관>, <청계천문화관> 등을 설계했다.

우겨서 도표를 만들어 가지고 그렇게 했는데요. 불과 몇 명 깎이지 않고 제대로 박물관 조직을 만들 수 있었던 말씀을 드리고요.

프로그램하는 동안에 사례 조사를 하기 위해 세 지역으로 나뉘어서 답사를 가게 되었습니다. 아마 이광노 교수님은 가까운 아세아 지역으로, 그땐 중국 쪽은 못 갔고, 주로 일본하고 동남아의 한, 두 나라에 가셨을 거고요. 그 다음에 제가 직접 15명을 파견을 했는데, 저는 미국 지역을 직접 하면서 국립중앙박물관 직원(이원복, 정재중, 정기원)과 재경원의 예산과장 서기관을 동행하도록 그렇게 했습니다. 이 서기관이 미국에서 석사를 했기 때문에 언어도 되고. 그때 당시에 공무원들이 자기가 원하는 지역에서 석사 학위를 할 수 있는 그런 프로그램이 있었나 봅니다. 왜 이 말씀을 강조하느냐 하면, 이 프로젝트가 4만평 규모가 넘었으니까요. 왜 이렇게 크게 지어야 하느냐 하는 걸 설득할 수 없어서. 미국 동부에서 출발해서 뉴욕, 워싱턴, 시카고 서부로 와서 멕시코까지 내려갔다 오는데 서부 LA에서 다른 직원들은 전부 지쳐서 그 사람하고 나하고만 멕시코를 다녀왔습니다. 그 당시에 멕시코의 인류학박물관은 세계적으로 유명했었는데요. 밀도가 상당히 높은 전시장이었으니까 가보고 사진 찍고 이거 보라고. 이 단위 면적에 대해서 그림을 얼마나 걸 수 있느냐. 이제 그걸 산출해서 규모를 정하려고. 나는 거꾸로 밀도가 아주 없는 그런 편안한 방에 그림 몇 점 딱 있을 때 분위기에서 그 사람은 딴청부리고 안 듣고 이런 작전을 하기도 했는데요. 이분이 멕시코에서 오면서 데킬라 술을 사줬습니다. 제가 술을 좋아하니까. 대신 시카고에서는 우리 딸과 사위가 스카이라운지에서 멋지게 대접을 했더니, 저희 딸이 인테리어 디자인을 하니까, 서수경 씨. '귀국해서 전시프로그램 한다면 예산을 후하게 하겠다', 그런 농담도 하고 그랬습니다. 서부에 와서 공무원들 만나니까 장관도 앞에 가서 예산을 얻으려고 꾸벅거리는데 술을 한 병 얻었다는 것에 대해서 같은 국립박물관 직원들이 깜짝 놀랄 정도였습니다. 결국은 그분한테 공사비를 평당 500만 원을 평당 1,000만 원으로 증가시키는 걸 이해시키는데 제가 공로를 하게 됐습니다. 그래서 그 이후에 짓는 뮤지엄들은 평당 단가가 1,000만 원으로 올라갔다는 그런 말씀을 남겨야 될지 모르겠습니다만, 어쨌든 그런 계기가 됐고 규모면에서는 세계 10대 뮤지엄이 됐습니다. 말하자면 컬렉션이나 이런 걸로는 저희가 그렇게 특별히 10대 뮤지엄에 들지는 않을 텐데, 규모면에서 그렇게 하게 되었던 것은 저의 큰 공로였다고 생각됩니다.

심사위원도 국제적으로 했기 때문에 내국인 3명, 외국인 4명 이렇게

정식으로 했습니다. UIA에서 추천하는 네 사람을 해서 빌헬름 퀴커[6]가
심사위원장이 됐고요, 앙리 시리아니[7], 여류건축가 가에 아울렌티[8]. <퐁피두
센터> 5층에 미술관 있는데 거기 디자인 한 분이고, 오르세 뮤지엄이라고 예전에
파리 기차역을 개조했을 때 가에 아울렌티가, 그 젊은 건축가들이 어떻게 해야
좋을지 모를 때, 그 넓은 역사 안에 전시를 했고. 미국에서는 제임스 폴셰크[9]
이라는 분. 네 사람이 모두 쟁쟁한 사람이었고요. 내국인으로서는 이광노
교수, 정양모 관장[10], 유희준 교수 그렇게 세 분이고, 그 다음에 예비심사위원도
두었습니다. 보스벡[11]이라고 호주에서 온 건축가와 장석웅[12] 씨가 예비심사
위원이었고. 그 다음에 본 심사를 하기 전에 기술 심사위원회를 둬가지고 저를
비롯해서 열세 사람이… 여기 보시면 국제경기 공모에도 심사위원을 사전에
다 발표를 하고, 이거는 정말 국제적인 행사가 됐을 수 있었는데, 더군다나
기술심사위원회에서 사전심사를 하는데 각 분야별로 권위자들을 초청해서 십여
명의 기술심사[13]를 올렸습니다. 후에 있었던 일이지만 2011년에 있었던 G20
정상회의 때에도 국립중앙박물관 건물이 활용이 되고 그래서 좋은 문화공간으로

6. 빌헬름 퀴커(Wilhelm Kücker, 1933-2014): 독일의 건축가. 뮌헨공과대학 명예교수,
독일건축가협회 회장, 파리 UIA 부회장을 역임했다.
7. 앙리 시리아니(Henri Ciriani, 1936-): 페루 출신의 프랑스 건축가. 르 코르뷔지에의 근대
건축을 계승하고, 파리 신도시계획안의 공공주거단지 작업을 통해 프랑스 사회주의 주거의
기틀을 마련했다.
8. 가에 아울렌티(Gae Aulenti, 1927-2012): 이탈리아의 건축가. 밀라노 공대에서 건축을
수학하고, 건축 잡지『카사벨라 콘티누이타』의 편집장을 역임했다. 1980년 <오르세 미술관>
인테리어 설계 공모전에서 우승하면서 전 세계적인 명성을 얻었다. 가구 디자인, 조명기기 등
각종 소비재 디자인, 인테리어 디자인 등 폭넓은 분야에 걸쳐 활동했다.
9. 제임스 폴셰크(James Stewart Polshek, 1930-): 미국의 건축가. 1955년 예일대학교
건축대학원을 졸업하고 아이엠페이의 사무실을 거쳐, 제임스 폴셰크 파트너스 설립.
순수예술보다는 공예에 가까운 건축을 추구하며, 건축가의 사회적 책임을 강조한다.
건축대학원 컬럼비아대학 건축대학원 학장을 역임하고, 미국건축가협회 금메달을 수상했다.
10. 정양모(鄭良謨, 1934-): 미술사학자. 1958년 서울대학교 사학과 졸업. 국립경주박물관
관장, 국립중앙박물관장, 문화재위원회 위원장 등을 역임했다. 현재 백범김구기념관 관장.
11. 보스벡(R. Randall Vosbeck, 1930-): 미국의 건축가. 1954년 미네소타대학교 건축학과
졸업 후, VVRK(Vosbeck, Vosbeck, Kendrik & Redinger)를 설립해 70여 회에 이르는 수상을
하며 활발히 활동. 건축과 디자인을 통한 에너지 보존 분야에서 국제적으로 영향력 있는
전문가로 손꼽힌다. 미국건축가협회 회장을 역임했다.
12. 장석웅(張錫雄, 1938-2011): 1960년 한양대학교 건축학과 졸업. 김중업건축연구소를
거쳐 ㈜아도무종합건축사 사무소를 설립했다. 한국건축가협회 회장을 역임하고
<거제시문화예술회관>등을 설계했다.
13. 기술심사위원: 총괄 서상우, 도시계획 신정철, 교통계획 원재무, 토지이용계획 이정근,
조경계획 우정상, 건축구조계획 이용하, 건축계획 박길룡, 이우권, 전시 시나리오 한영희,
전시계획 윤재원, 전시조명 김훈, 기계설비 한도영, 경기규정 김봉건.

탄생이 되었습니다.

전. 여기서 조금 질문을 드려도 될까요?

서. 네, 요 사진은 참고로. 그때 당시의 기록으로. 심사위원들입니다.

전. 그때 응모작이 굉장히 많았죠? 현상 때. 그럼 기술 심사 때는 응모작
모두를 검토하셨나요?

서. 그럼요. 341건 모두를 조건에 맞는지 안 맞는지.

전. 그렇죠. 기술심사 때 심사 때 뭐 심각하게 문제가 발생되거나 그런
것은 없었나요?

서. 네, 문제가 됐던 것은 지적을 해서 기술심사 보고서를 내고. 그리고 본
심사를 할 때 제가 참여를 했습니다. 참여를 해서 기술심사위원장이 설명하는
걸로.

전. 의견을 내셨나요?

서. 이분들이 결정을 하시는데 자기들로서도 또 정보가 필요하지
않겠어요? 지금 이 사진들이 그런 건데. 잠깐 잠깐 보는 것 보다는. 제가
투표권은 없지만 참여를 했었죠.

전. 심사과정을 지켜보셨나요?

서. 그럼요. 처음부터 끝까지 다 보았죠.

<국립중앙박물관> 신축 국제설계경기 제1단계 심사위원 단체사진, 뒷줄 왼쪽 시계방향으로 서상우,
장석웅, 존 데이비슨, 앙리 시리아니, 유희준, 랜들 보스벡, 정양모, 가에 아울렌티, 빌헬름 퀴커,
이광노, 국립현대미술관에서, 1995. 6. 14.

최. 350개인데요.

서. 네, 그래요. 기한 내 도착한 작품은 341점이 됐고요, 추가로 8점이 도착하여 모두 349점이 되었죠. 몇 개국인지 없었어요? 그러나 응모등록 신청은 59개국 854건[14] 접수로 기록되어 있습니다.

최. 총 리스트가 번호가 매겨져 있는데 350개였고요.

서. (웃으며) 시리아니 영향이 많이 있었습니다. 강렬하더군요.

전. 아~ 의견이, 주장이 강하다고요.

서. 그러니까 붙들고 늘어지면 30분이고 1시간이고. 그래서 2단계 심사대상인 아마 6점 중에 꽤 그게 들어갔죠. 김현철[15] 교수도 있고.

최. 프랑스 팀이 꽤 있었죠. 로랑 살롱[16]도 있었고, 크리스티앙 포잠박[17]이 2위였고요.

서. 하여간 대단하게….

전. 프랑스 쪽이 6개 중에 많이 들어갔다고요? 세 개?

서. 그건 뭐 좀 생략을 하시죠. 어쨌든 간에 삼백여 점 중에서 기술심사에서 대상되었지만 탈락시킬 권한은 없으니까, 심사위원회에 보고는 하고.

전. 아, 보고서만 써서 내고요.

서. 보고서를 써서 참조하도록 해서 아웃시키는데, 이제 여러분 뭐 다 경험이 있으시겠지만. 심사하는 데 2가지 방법이 있습니다. 여러 점 있을 때 뽑아서 떨어뜨리는 방법이 있고요, 올라가는 방법이 있는데 어느 쪽이 좋을지 나쁠지는 모르겠지만 된 거를 올리는 방법을 썼죠.

전. 좋은 걸 고르는 방법으로 해서.

서. 네. 그런 방법은 좀 우리한테 생소했던 것 같아요. 그러니까 장단점이 있죠. 올라갈 놈이 잘못하면 떨어질 것 아니에요. 경우에 따라선 올라갈 놈이, 당선작이 될지도 모르는 놈이 잘못 추렸을 때 떨어져 나가는 걸 방지할 수 있는

14. 국내 234건, 국외 620건

15. 김현철(金賢哲, 1957~): 1981년 서울대학교 졸업, 1983년 동대학원 석사 취득 이후 앙리 시리아니에게 사사하고 1990년 프랑스 국립 파리 벨빌 건축학교(EAPB) 졸업. 1994년 프랑스 국립 사회과학원(EHESS) 예술론 및 예술학 박사. 1994년부터 현재까지 서울대학교 건축학과 교수로 재직 중이다.

16. 로랑 살로몽(Laurent Salomon): 프랑스의 건축가. 파리-벨빌국립고등건축대학 교수, 프랑스 건축협회장 역임. 현재 노르망디국립고등건축대학 교수이다.

17. 크리스티앙 포잠박(Christian de Portzamparc, 1944-): 프랑스의 건축가. 1969년 파리 에꼴 드 보자르 졸업. 미테랑 대통령의 그랑 프로제의 일환인 라빌레트 음악도시 설계로 전 세계 평단의 찬사를 받았다. 1994년 프리츠커상을 수상했다.

그런 새로운 방법을 배웠던 것 같습니다. 그런데 그것을 그 다음 심사 때 써 먹으려 했더니 대체로 우리나라 심사위원들이 안 받아줘요. 그래서 내 생각이, 정부도 그렇고 발전이 없지 않는가. 좋은 걸 배웠으면 써먹어야지. 상당한 예산으로 그렇게 해냈는데. 프로그램 작업만 5억 4천 3백만 원이면 그때 당시로는 대단했던 거예요. 지금도 그 정도 예산이 거의 없습니다. 그런 비싼 돈을 들여서 했는데 그런 것들이 좀 정치하는 분에게는 그렇고 아쉽습니다. 전에 해놓은 것을 깔고 뭉개서. 다음 안건에서 다시 말씀을 드리겠는데 대체적으로 좋은 걸 뽑아 올리는 형식을 받아드리질 않아서 써먹질 못했습니다.

우. (참가자 명단을 보며) 낼만한 사람들이 다 냈네요.

서. 그럼요. 사실 이걸 냈다는 기회도요, 국내에서도 좋은 공부를 했습니다. 국제적인 룰에 의해서 진행을 했으니까.

최. 이 결과는 중앙청 허물기 전에 거기서 전시회를 했었는데요. 보다보니까 아이젠만[18]이 낸 것도 있고, 순위에도 안 들고 눈에도 안 띄는데 꽤 유명한 사람들이 낸 것들을 볼 수가 있었는데요. 그런데 300여 점이 처음에 들어와 그거를 총 심사하는데 과정은, 그러니까 시간적으로나 이런 거는 어떻게 합니까? 며칠에 걸쳐서 한다든지 그런 게 있었나요?

서. 어… 정확한 기억은 없었습니다만, 그것 때문에 쫓기거나 그런 건 아니었고요. 또 어떻게 보면 잘 된 거를 뽑았기 때문에 시간이 없으면 그냥….

전. 장소는 어디서 했나요? 심사를?

서. 중앙청에서 했던 것으로 기억이 되는데요. 국립중앙박물관이 아시는 대로 지금 민속박물관, 강봉진 씨가 설계한 건물을 사용하다가, 얼마 후에 세계적인 추세로 근현대 건축을 이용해서 문화공간을 바꿀 때 중앙청으로 국립중앙박물관을 옮겼다가 신축박물관을 용산에 하는 걸로 했잖아요. 다행스러운 게 그 기회를 놓쳤으면 박물관이 없었을 텐데 여기 친구들도 와서 보고 다들 놀라고, 디자인 자체도 전시동 같은 경우에 중앙홀 해서 이렇게 한 것도 국제적인 거거든요.

전. 1차 심사하고 2차 심사하고 사이는 간격이 좀 있었나요?

서. 네, 1단계 심사와 2단계 심사로 나누어 실시했기 때문에 간격이 있었어요. 그리고 제가 또 저녁에는 술을 먹이느라고요. 심사위원들 저 때문에 소주 이거 하는 거, (손동작으로 표현하며) 폭탄주 그것도 가르치고 그래서 아주

18. 피터 아이젠만(Peter Eisenman, 1932-): 미국의 건축가. 코넬대학교를 졸업하고, 컬럼비아대학교 건축대학원을 거쳐 영국 케임브리지 대학교 대학원에서 박사학위를 받았다.

좋아했어요. 방석집[19] 가서 그냥, 그래서 참 가깝게 지냈어요. 제가 여행해서 만나도 반가워하고 그런….

전. 가에 아울렌티는 여자 아닌가요?

서. 이태리의 여성건축가죠.

전. 그런데 같이 방석집을….

서. 그럼요. 이태리 밀라노에 있는 사무실도 제가 갈 정도였으니까요. 여성치고는 괄괄하고 대단하죠. 그런 배짱이 있으니까 <오르세 뮤지엄> 같은 거 그 넓은 공간에서 뮤제오그라피아(Museographia)라고 전시기법을 써 가지고 했는데.

최. 심사 중에 작품에 대한 의견에 대해서 기억에 좀 남으시는 거 없으신가요? 크게 쟁점이 됐던 거라든지.

서. 그 중요한 것은 당선작 정할 때가 가장 심각했고요, 대단했습니다. 잠깐 얘기했듯이 이제 "각자 의견이 있으면 해라" 그런데 이제 우리 쪽에서 물론 통역관 다 있지만 언어문제도 있고, 왜 습관이 안 되어 있잖아요. 개네들 마냥. 앙리 시리아니 모양으로 적극적으로 대변하고 하는 그런 것은 주로 시리아니였죠. 그리고 아까 그 뮤제오그라피아의 가에 아울렌티 얘기를 하게 되니까요. 말하자면 특성이 전시해야 할 내용물을 어떻게 돋보이게 하느냐가 그 사람의 전공이거든요. 그러면 그 컬렉션을 사진 찍어서가 아니라 도식화 해가지고, 예를 들어서 어떤 도자기가 있다면 이거에 대한 특성이 이렇게 보이게 하려면 어떻게 해야 하느냐. 이거를 눈높이로 좌대를 해야 한다는 것이 답이 나오잖아요. 그리고 가깝게 봐야 한다. 쉽게 얘기하면 보여 주려면 발가벗고 보여주듯이 하나하나 전시해야 할 내용들을 파악을 시키는데요. 제가 붙인 게 윤재원[20] 박사라고, 제가 중앙대학에서 가르친 제자 중에 정말 열심히 하는 친구입니다. 지금은 이태리에서 돌아왔는데요. 그 어머니가 윤영자 교수라고 우리나라 조각계에서 유명한데 돌아가셨죠. 그 친구가 이걸 하겠다는 걸 제가 받아줬습니다. 모두 반대하시는 걸. 가에 아울렌티를 따라 다니면서 이걸 해서 우리나라 전시의 권위자가 됐죠. 설명이 부족합니다만 뮤제오그라피아 작업이라는 것이 부록 하나로 옮겼을 정도인데 새롭게 우리가 받아들인 그런 중에 하나가 그게 뮤제오그라피아입니다. 그 다음에 또….

19. 여성 접대부가 시중을 드는 술집. 방석 깔고 앉아서 술 마시는 집이라는 데서 유래.
20. 윤재원(尹載元, 1954-): 1977년 중앙대학교 건축미술과 졸업. 1981년 홍익대학교 환경대학원 석사를 거쳐 1990년 이탈리아 로마국립대학교에서 박사학위 수료. 현재 이탈리아 트레비소에서 MUSE 박물관 설계사무실을 운영하고 있으며, 석주재단 이사, 국제박물관협회(ICOM) 회원이다.

전. 네, 넘어가시죠.

서. 대단히 아쉽고 지금까지도. 보고서를 힘들어서도 못 가져왔습니다만, 프로그램 하는 사람한테 생명은 시행이 안 되면 [아이디어를 빼앗길까봐] 절대로 내놓지 못합니다. 그래서 못 가져왔는데요. 국립중앙박물관에 인접해서 1994년에 했고, 96년부터 98년까지 국립자연사박물관, 그런데 거기에 이병훈[21] 전북대학 교수, 지금은 명예교수신데요. 그분 얘기는 "사"자를 빼야 된다고 그러십니다. 그런데 잘 이해들을 안 해서 지금 큰 제목에는 빼고 그랬습니다만.

전. 두 가지 다 쓰셨네요. 네.

서. 박물관이라는 것에 히스토리라는 것이 다 포함이 되어 있는데 "사"자를 또 붙이면 어떻게 하냐. 저보다 연배가 위신데 아주 대단히 꼼꼼한 자연학자십니다. 그런데 한국건축가협회의 김한근 회장이 주관을 하고 제가 연구책임을 해서 그때 많은 역사학자들을 만나서 아니 자연과학자, 국립중앙박물관 때와 달리, 국립중앙박물관적에 유명한 이난영[22] 관장이라고 국립대구박물관 관장까지 하고 국립중앙박물관의 관장은 못하고 끝나신 분이 있는데요, 그 역사학자들이 주장이 상당히 세더군요. 정양모 관장이 현직 관장이시고 당신은 대구박물관에 가 있었던가, 동아대학에 갔던가. 그런 관계인데 제가 자문위원으로 모셨을 때 자기 주장을 안 받아들인다고 자기 이름을 빼 달라는 겁니다. 이게 지금 자연사 이야기하다가 다시 국립중앙박물관 이야기가 나왔는데, 정양모 관장이 요구하는 그런 내용하고 이난영 교수가 주장하는 게 다르니까 제가 자문위원으로 모셨는데 자기 이름 빼달라는 겁니다. 납품할 시간이 얼마 안 남았는데 자기 의견하고 안 맞는다고 빼라고 해서 제가 대구로 달려 내려가 다방에서 손을 잡고 "누님, 제발 나 좀 살려달라"고 그랬습니다. 일본 담배인데 각각 색깔이 다른 담배를 피는 멋쟁이였고 저보다도 더 일찍 우리나라 박물관사를 써서 책을 낸 분이시죠. 제가 직접 쫓아가서 그렇게 해결해가지고 억지로 마무리짓긴 했습니다만.

21. 이병훈(李炳勳, 1936-): 생물학자. 1959년 서울대학교 생물학과 졸업. 1962년 동대학원 석사, 1975년 고려대학교 대학원 박사학위 취득. 1975년부터 전북대학교 생물과학부 교수로 재직하며, 한국동물분류학회 회장, 한국생물다양성협의회 회장, 한국곤충학회 회장, 자연박물관연구협회 회장 등을 역임. 전북대학교 명예교수. 우리나라에 사회생물학을 소개하고, 국립자연박물관을 추진했다.
22. 이난영(李蘭暎, 1934-): 미술사학자. 1957년 서울대학교 사학과 졸업. 일본 릿쿄대학과 미국 하와이대학에서 박물관학을 이수하고 1991년 단국대학교 대학원 사학과에서 박사학위를 받았다. 국립중앙박물관 학예사, 미술부장을 거쳐 국립경주박물관 관장, 동아대학교 고고미술사학과 교수 등을 역임했다.

자연과학자들이 말하자면 이병훈 교수라고 그런 분이라든지, 이상태[23] 교수, 서울대학의 김수진[24] 교수라든지 이화대학의 노분조[25] 교수라든지, 최재천[26] 교수, 요새 조선일보 칼럼 가끔 쓰는데, 그분이 외국서 들어왔는데, 조금 의견이 안 맞아서 위원으로 모시지 못했습니다만 그런 분들 모두를 총동원해서 했는데요. 제가 사실 돈을 <국립중앙박물관>의 반(2억8천9백만 원)밖에 프로그램 비용을 못 받았습니다만 하는 형식은 다 갖췄습니다. 그래서 기본계획 연구보고서 뿐 아니라, 기본연구를 위한 사례조사, 그리고 (사진자료를 소개하며) 요런 플랜카드도 제가 정말 남들이 따라오지 못할 정도의 대형 플랜카드 같은 거 만들어서 경복궁에도 구경을 시켰고요. 거기에는 본 보고서뿐 아니라 사례조사보고서, 《국제 전문가 초빙 세미나》라는 것도 했습니다. 비용 다 들여서 외국의 저명 전문가도 초빙해서 했고, 또 심포지엄도 개최하고 해서 정식으로 4권의 보고서가 나왔습니다. 이거를 1995년부터 그걸 했고. 여기 잠시 보시면 자연사박물관부터 해서 작업을… 말하자면 3년 동안 제가 1권을 해냈고.[27] 2권은 이범재 교수가 대지 선정을 위한 연구를 했어요.[28] 왜냐하면 국립중앙박물관을 짓고 있기 때문에 예산처에서 돈을 댈 수가 없다. 그게 불행의 씨앗이 됐습니다.

그래서 이런 연구비만 타내가지고 건을 만들어 가지고 어떻게든지 끌었는데, 그 다음에 기초연구라고 해서 세분화해서 전시계획 운영프로그램, 수집정책 그런 것들을 3년을 끌었는데 그만 정권이 바뀌는 바람에 김영삼

23. 이상태(李相泰, 1944-): 생물학자. 1969년 성균관대학교 생물학과 졸업. 1973년 미국 켄트주립대학교 대학원 석사. 1977년 미국 듀크대학교 대학원 박사학위 취득. 전북대학교를 거쳐 성균관대학교 생물학과 교수로 재직하며 한국식물분류학회회장 등을 역임했다. 현재 성균관대학교 명예교수.

24. 김수진(金洙鎭, 1940-): 지질학자. 1961년 서울대학교 지질학과 졸업. 동대학원에서 석·박사 학위를 받고, 1974년 독일 하이델베르그대학교 대학원에서 광물학으로 박사학위를 받았다. 서울대학교 지구환경과학부 교수, 한국 광물학회 회장, 석조문화재보존과학 연구회 회장, 대한민국 학술원 자연과학부 회장 등을 역임했다. 현재 서울대학교 명예교수.

25. 노분조(盧粉祚, 1933-): 생물학자. 1958년 이화여자대학교 졸업 후, 동대학원에서 석·박사 학위를 받았다. 이화여자대학교 생물학과 교수, 한국동물분류학회 회장 등을 역임하며 우리나라 해양동물학을 개척했다. 현재 이화여자대학교 명예교수.

26. 최재천(崔在天, 1954-): 생물학자. 1977년 서울대학교 동물학과를 졸업하고, 펜실베이니아주립대학교를 거쳐 하버드대학교에서 생물학 석·박사 학위를 받았다. 서울대학교 생명과학부 교수, 환경운동연합 공동대표, 이화여자대학교 자연사박물관장, 국립생태원장 등을 역임했다. 현재 이화여자대학교 에코과학부 석좌교수.

27. 1995년 6월부터 12월까지 서상우의 연구 책임 하에 「국립자연사박물관 건립 기본방향 연구」가 진행됐다.

28. 1997년 이범재의 연구 책임하에 「국립자연사박물관 건립 대지선정을 위한 연구」가 진행됐다.

정부에서 했던 것을 김대중 정부에 넘어오면서 무산이 되어버렸습니다. 대단히 아쉽고 국립자연사박물관이 없어 슬플 지경입니다. 선거공약에 내세우는 게 이것뿐 아니라 지자체장들 선거 때도 21세기가 오니까 "문화의 세기"다 그러니까 공약으로 너도나도 한 꼭지 넣어놓는데 나중에 끝날 때 보면 먹자거리 그거를 문화거리라고 문화유산으로 남겼다고 그 따위들로 하는데 답답합니다. 그렇게 선거 공약이 이루어지지 못한 아쉬움이 있습니다.

연속되는 문화정책을 대표적으로 지속했던 것은 결국은 우리나라보다 30년 전에 문화부를 설립한 프랑스 정부가, 조지 퐁피두(Georges Ponpidou) 대통령이 1972년부터 1977년에 파리의 <퐁피두 센터>를 파리의 복합건물로 리차드 로저스(Richard George Rogers)와 렌조 피아노(Renzo Piano)의 설계로 <퐁피두 센터>를 해서 새로운 작업을 했고요. 그 다음에 퐁피두 대통령 후임으로 미테랑 이런 대통령들이 그랑 프로제 10개를 해서, 잘 아시는 대로 불란서 혁명 200주년이 되는 1989년에 루브르, 이오 밍 페이[29]가 설계한 거죠. 루브르궁이 처음에 저희 70년대에 여행했을 때 정말 긴박하게 파리에 2박 3일 있어야 되는데 루브르 가서 2박 3일도 못 있고, 2, 3시간 해서 파리의 루브르 다녀온 것으로 됐잖습니까. 그때 어디로 들어가서 어디로 나오는지 모를 정도로 헤맸고 안내원들이 픽, 픽 웃고 그러는데 정말 창피한 여행을 저희들이 했죠. 70년대에. 그런데 중정에다가 피라미드를 해서 입구를 삼아서 이오 밍 페이가. <루브르 뮤지엄>을 끝으로 해서 증개축을 대통령이 셋이 바뀌도록 했다는 게 저희들로서는 큰 교훈이 됐습니다. 그 당시 이미 뉴욕으로 세계의 문화 중심이 옮겨 갔습니다만 이런 그랑 프로제로 다시 파리가 세계 문화의 중심이 되는 것이 상당히 부러운 사례의 하나가 되고요.

아까 국립중앙박물관 덕분에 정양모 관장이 대단한 공로가 있으신데 한국건축가협회에 <대구박물관> 설계공모를 똑같이 일임을 해서 공간의 장세양 씨가 당선이 되게 됩니다. 그때 심사에는 이광노 교수님이 위원장을 하시고, 저하고, 김정철, 송성진이라고 연세대학 교수, 유희준 한양대학 교수 그런 분들로 해서 정식으로 공모를 치른 그런 사례를 하나 소개 드렸습니다.

전. 우리나라 국립박물관도 여러 대통령을 거친 거죠? 완공 때까지로 치면. 완공은 대통령이 누구였죠? 시작은 지금 김영삼 대통령인데.

최. 2005년에 완공이 되나요? 그러면 노무현 대통령인데요.

서. 네. 노무현 대통령이었죠. 다른 사례들은 지속이 안 되는 그런

29. Ieoh Ming Pei(1917-) 중국계 미국 건축가. 약칭은 I.M.페이. 워싱턴의 내셔널 갤러리, 홍콩의 중국은행, 파리 루브르 박물관의 진입부 콩코스 등의 작품이 있다.

안타까운 게 있었죠.

최. <국립현대미술관 서울관> 같은 경우에는 이명박 정권 안에서 안을 끝맺으려고 무리하다가 사고 나고 그랬죠.

전. 그래서 그건 그때 끝냈나요?

최. 못 끝내고 넘어갔죠.

전. 넘어가서 박근혜 대통령 때.

최. 미국 같은 경우에도 대통령 임기하고 이런 것이 항상 한정되어 있으니까 우주개발 같은 장기 프로젝트 같은 경우에 추진을 못한다고 그러더라고요. 임기를 넘어가게 되면 취소되고 그럴 가능성이 있으니까.

우. 아까 교수님 말씀 중에 이난영 관장님이 좀 반대하시고 그런 이유는 뭐예요?

서. 잘은 모르겠지만 역사적 이론이니까 잘…, 바쁘기도 하고 건축가로서 이해가 안 가고 그런 거기 때문에. 정양모 관장님한테 새삼스럽게 여쭤보기도 거북하고 그렇습니다만, 무슨 사례가 있었을까요? 역사학자들 입장에서 두 분의 생각이 달랐다. 그렇게 생각됩니다.

전. 선생님 잠깐만. 「기본계획 연구보고서」, 어떤 분들이 참가했나 잠시 보겠습니다. 기획에 이난영, 권영필, 백승길, 배기동…

서. 아주 쟁쟁한 사람들이지. (웃음)

전. 그 다음에 유물, 뮤제오그라피아, 전시체계. 이게 주로 역사학자들이 들어가 있고. 건축에는 건축가들이 좀 들어가 있고. 도시, 전시환경, 그래픽 디자인, 정보체계, 경영관리, 건설관리 등.

서. 경영 쪽에 누가 있던가요?

전. 경영에는 이호진, 임혜화, 김광영, 이원진, 임채진.

서. 그 사람들 어떻게나 까다로운지. 정말 제각기 권위자들이니까 맨날 쫓아다니고. 제가 그래도 술 먹을 건 저녁에 다 먹고요, 수업할 건 다 했습니다. 대신에 시험 볼 때가 제일 좋아. 시험 감독하는 척하고 교탁에다가 그 전날 한 거 다 깔아놓고 쭉 훑어보는 거야. 그러면서 시험 감독하고. 가만히 있어봐. 여기 심사위원이 발표가 됐을 텐데.

우. 이거는 중간에 IMF 영향은 안 받았나요? 사업이 너무 크다 그런 반대는 없었나요?

서. 공식적으로 그런 건 없었고요. 제가 글 이런 거 많이 썼어요. 신문에. "용산 미군기지를 뮤지엄 콤플렉스로 조성하자"는 그런 거나 총독부 철거에 대한 반대. 김영삼 대통령이 작살을 내서 길에다 뿌리라고 그랬잖아요. 그래서 창경원에 있는 우리나라 최초의 박물관 일본사람들이 지어준 거. 그거 다

작살냈잖아요. 이층집. 왜 사쿠라 꽃피는 창경원의 기와집.

우. 제가 보기에 국립자연사박물관은 IMF 때문에 흐지부지 된 것 같아요.

서. 기본은 감정싸움이에요. 지금 이거는 정말 (기록 장비를 가리키며) 이거 끄면 내가 술사면서 얘기할게요. 그런데 건축역사를 하셔서 그런지 다들 디자인하는 입장하고는 달라서 연대라든지 그런 게, 보시는 게 다르신 거 같아요.

전. 이거는 설계지침인거죠?

서. 네. 설계지침인데. (잠시 자료를 살핌) 제가 1988년에 학위논문을 쓰고, 1995년도에 《출판기념회》를 거창하게 하고 나서 아까 말씀드린 대로 뭔가 세분화된 학회를 해야 되겠다 해서 1997년에 한국박물관건축학회를 만들게 됩니다.[30] 그래서 금년 2017년이 20주년이 되는데 그간에 해왔던 역할을 잠깐 말씀을 드리겠습니다. 우선 1997년 11월 15일 국립민속박물관 강당에서 발기해서 한국의 박물관·미술관 계통에서 최초의 학회로 "한국박물관건축학회"라고 가칭으로 했는데 제가 소속되어 있던 국민대학의 환경디자인연구소와 공동 주최를 하고 여러 군데 후원을 받았습니다. 한국박물관협회니 ICOM 한국위원회니 박물관, 미술관장 모임인데 거기서 후원을 해주면서 시작을 하게 되었습니다. 서상우가 뭘 터뜨린다고 깜짝 놀라서 보니까는 거창하게 시작하고 창립 중에 디자인도 멋지게, 주제도 "21세기 박물관의 비전"이라는 멋진 걸로 해서 각 분야별로 발표를 하라고 했습니다.

30. 한국박물관건축학회는 구술자가 초대회장을 역임한 후 정명원, 박영규, 이우권, 김용승, 임채진 등이 회장직을 맡았다.

《한국박물관건축학회 발족 총회》, 「21C 한국박물관의 비전」학술발표회, 국립민속박물관 강당에서, 1997. 11. 15.

이러니까 다음 해에 놀라서 이분들이 한국박물관학회를 만들게 됩니다.[31] 그리고 그 발족 시기는 시간상 요 자료로 대신하고요. 보시면 한국의 뮤지엄 건축을 연구하고 그 방면에 발전을 위해서 노력을 하겠다는 내용. 거기 기획에 이종선[32] 씨라고 삼성미술관 관계하시는 분을 부회장으로 모셨는데요. 이분이 서울역사박물관에 초대되어서 공사 때부터 관장을 하신 분입니다. 그런데 막상 김종성 교수께서 설계한 박물관이 오픈하기 얼마 전에 사퇴하지 않으면 안 되는 그런 지경에 이르렀죠. 그래서 초대 관장으로 시립대학의 이존희[33] 교수가 오픈하게 되었었습니다. 그 다음에 건축에 최윤경[34] 중앙대학 교수, 전시에 윤재원 박사, 황동열[35]. 이렇게 해서 아주 알짜배기 사람들이 모여서 새로운 비전을 터뜨려서 학회를 만들게 되었습니다.

다음에 사단법인을 만들어서 등재지가 될 정도고. 요새 여러분들 대한건축학회 논문 받아보세요? 뭐 느끼는 거 없으세요? 거꾸로 됐거든요. 대한건축학회 논문집이 3-40편 수록되던 것이 요새는 10편 내외인데 비해 「한국문화공간건축학회 논문집」은 3-40편이 수록되고 있는 형편이죠. 한국박물관건축학회는 한국문화공간건축학회로 명칭을 바꿨는데 그것은 뭐냐 하면 박물관 뿐 아니라 공연장, 도서관을 포함해서 문화공간을 포함할 수 있게 하자 그래가지고요. 이명박 대통령 시절에 국가정책위원장으로 일한 정명원 교수. 요전에 잠깐 소개해 드렸는데요. 정명원 회장이 저 다음에 회장을 맡으면서 분야를 넓혔습니다. 한국문화공간건축학회로. 그런데 저는 여전히 조금 반대를 했습니다. 왜냐하면 바탕이 되는 회원들이 뮤지엄 쪽인데

31. 한국박물관학회, 한국박물관건축학회와는 다름. 1998년 7월 창립. 초대 회장은 충북대학교의 고고학 전공자인 이융조(李隆助) 교수이다.
32. 이종선(李鍾宣, 1949-): 서울대 고고인류학과 졸업, 1977년 이래 삼성문화재단의 호암미술관 설립과 운영을 위해 특별 채용되어, 1995년까지 근무하며 삼성문화재단의 컬렉션 수집에 공헌. 이후 동국대 교수를 거쳐 1999년 초대 서울시립박물관장으로 취임하였다가 2001년 8월 사임하였다. 이후 경기도박물관장을 역임했다. 한국박물관건축학회의 부회장과 한국박물관학회의 회장을 지냈다.
33. 이존희(李存熙, 1936-): 서울대학교 역사학과 졸업, 서울시립대학교 국사학과 교수로 재직했으며 서울시립역사박물관 관장을 역임했다. 현재 서울시립대학교 명예교수.
34. 최윤경(崔潤京, 1959-): 1982년 연세대학교 건축학과 졸업. 이후 동대학원을 거쳐 1986년 미국 캘리포니아 버클리대학에서 석사, 1991년 조지아공대에서 박사학위를 취득했다. 대한주택공사 주택연구소에서 근무했으며, 1994년부터 중앙대학교 건축학과 교수로 재직 중이다.
35. 황동열(黃東烈, 1953-): 1979년 중앙대학교 도서관학과를 졸업하고, 동대학원에서 석·박사 학위 취득. 1985년 광주대학교 도서관학과 교수를 거쳐, 1988년부터 예술의 전당 미술부장을 역임했다. 2002년부터 중앙대학교 예술대학원 예술경영학과 교수로 재직하고 있다.

공연장이나 도서관 쪽에 이사들은 몇 명 있습니다만 밑의 회원이 깔리지 않은 상태니까 반대를 했는데요. 여러 가지 학회 운영상, 문화공간으로 확대하는 것이 좋겠다 해서 했는데 저는 지금도 반대를 합니다. 이제 정명원 다음에 박영규[36] 교수라고 우리나라 전시계획으로서는 권위자인데 그 분이 회장을 했고요. 지금 문화재단 이사장을 맡고 있고. 그 다음에 이우권[37] 교수와 김용승[38] 교수가 했고, 지금은 임채진 홍익대학 교수가 회장을 하고 있습니다. 이렇게 등재지가 돼서 그랬는지 모르겠습니다만 세를 어디 들어 있냐면 대한건축학회에 세를 들어있거든요. 내가 볼 땐 거기서 쫓겨나게 생겼어요. 전부 대한건축학회의 논문으로 가야할 것을 전부 이쪽으로 하는 거 같아서요. 처음에 성북동에 이강복[39] 선배가 사무실을 할애해 주셔서 오전 11시만 되면 제가 보직 있을 때도 점심 먹으러 나간다고 그러고 성북동에 가서 일보고 직원들 일시키고 그렇게 하다가, 종로시대에는, 나선화[40] 청장이 회원입니다만, 종로시대 나선화 그분이

36. 박영규(朴榮圭, 1947-): 홍익대학교 공예과 졸업. 미국 프랫대학교 대학원 실내디자인 석사. 용인대학교 문화예술대학원 교수, 한국공예디자인문화진흥원 이사장, 무형문화재위원장을 역임하고, 현재 용인대학교 명예교수, 한국문화공간건축학회 명예회장.
37. 이우권(李愚權, 1953-): 한양대학교 건축공학과 졸업. 1992년 국민대학교 대학원에서 건축학 박사학위를 받고, 1983년부터 인덕대학교 건축학과 교수로 재직. 인덕대학교 총장을 역임했다. 또한 2009년부터 2011년까지 한국문화공간건축학회 회장을 역임했다.
38. 김용승(金龍昇, 1960-): 1995년부터 한양대학교 건축학부 교수로 활동하고 있으며, 2011년부터 2013년까지 한국문화공간건축학회 회장을 역임했다.
39. 이강복(李康福, 1936-): 1959년 홍익대학 미술학부 건축미술학과를 졸업하고 신원건축 대표를 역임했다.
40. 나선화(羅善華, 1949-): 1970년 이화여자대학교 사학과 졸업. 이화여자대학교 박물관 학예실 총괄을 거쳐 한국 큐레이터 포럼 회장, 한국박물관학회 이사, 한국문화공간건축학회

한국박물관건축학회 2회 미국서부답사, 서상우, 조성렬, 문신규, 1997. 7. LA에서

장소를 거저 빌려줘서 종로로 옮겨 종로시대로 하다가 대한건축학회로 가게 되었습니다. 지금 회원 수가 한 2,200여명 되고요. 춘·추계 학술대회 뿐 아니라 공모전도 대단합니다. 수백 명의 작품들을 심사하고 전시해주고 그런 것들 하고요. 그리고 제가 가능하면 신임 대통령이 당선되면 정치와 문화에 뮤지엄을 접목시킨다는 제목의 투고를 대개 합니다. 이번 대통령께는 아직 안 했습니다만. 그리고 행사 때마다 서울대학의 김형걸[41] 교수님이 저를 빛내주셨고, 시공테크 박기석[42] 회장이 크게 도와주셔서, 아주 대단히 은인으로 고맙게 생각합니다. (한국문화공간건축학회에서 발행한 「서유럽의 새로운 뮤지엄과 건축」을 소개하며) 아주 답사 계획이 인기가 있어서 이런 책자를 만들어서 사전교육을 시킵니다. 떠나기 전에. 슬라이드 쇼 같은 걸 하고 이걸 나눠 드려서 그래서 습득하게 하고, 현지에 가서 제가 직접 현지 설명하고 돌아와서 다시 슬라이드 쇼를 하고. 인도건축 답사 같은 경우는 버스를 두 대 동원할 정도로 그렇게 해서 상당한 효과를 봤습니다만 다녀와서 병이 날 정도로 그렇게 고생도 하고 그랬습니다. 어쨌든 춘·추계 겨울방학, 여름방학 학술답사, 그것들이 우리나라 뮤지엄을 발전시키는 데 큰 역할을 했습니다.

전. 거기까지 말씀을 듣고요.

서. 네, 네.

전. 사단 법인은 문화부에 등록하신 건가요?

서. 네, 문화부.

전. 선선생님이 초대 회장하시고, 정명원 회장이 두 번째 회장인가요?

서. 네, 그분이 명칭을 바꿔서 확대시켰고요. 지금 임채진 회장이 제가 했던 스타일로 해서 될지 모르겠습니다만, DMZ에 땅을 산답니다. 학회 지을 땅을. 그런 배짱으로 20주년 행사를 뻐근하게 벌여놓는데, 그의 연구실은 연구생들이 많아서 그런지 완전히 석·박사들이 뮤지엄쪽 전공자에요. 그래서 그런지 학회일도 뭐 아시는 대로 학회들이 인원이 별로 없잖아요. 사무국장 한 명 있고. 그런데 보조원들 전부 대고 임채진 교수가 열심히 하고 있죠. (「한국문화공간건축학회 논문집」을 가리키며) 이건 기증할게요. 샘플로.

이사, 문화재청장 등을 역임했다.

41. 김형걸(金亨杰, 1915-2009): 1938년 경성공업고등학교 졸업. 1943년 도쿄공업대학교 졸업 후, 1946년부터 서울대학교 건축학과 교수로 재직하며, 광복이후 우리나라 초기 신건축교육을 이끌었다. 1968년 일리노이대학교를 거쳐, 1973년 서울대학교 대학원에서 공학박사를 취득했다. 연합건설신문 논설위원장, 대한건축학회 회장, 서울대학교 명예교수 등을 역임했다.

42. 박기석(朴基錫, 1948-): 1977년 고려대학교를 졸업하고, 1988년에 시공테크를 설립했다.

전. 지금 학회라는 게 방배동 사무실 말씀이세요? 사당동 사무실이요?

서. 네. 대한건축학회가 있는.

전. 네. 방배동 사무실.

서. 건축센터. 거기 204호실인가 뭐. 제가 정년퇴임을 2002년에 하게 되는데요. 서울역사박물관에서 《서상우 교수 정년퇴임 기념 국제학술대회》를 하면서 주제를 "도시 활성화를 위한 문화전략과 뮤지엄 건축"이라고 했습니다. 그래서 제가 그때서부터 방향을 뮤지엄 건축에서 도시 활성화 쪽으로 방향을 바꿔서 그 이후로 오늘날까지 관심 있게 자료 조사도 하고 글도 많이 발표를 하고 그렇게 됐습니다. 그때 결국은 뮤지엄 건축에 대해 지금에서 건축 단독으로 얘기하는 것은 시대적으로 좀 뒤진 것 같아서 결국은 도시와 건축을 종합적으로 보지 않으면 안 되겠다는 생각이 들어서 2000년도 초에 답사를 상당히 많이 다녔습니다. 베리 로드가 문화관광과 뮤지엄, 서울대학의 김문환[43] 교수께서 "도시 재생과 환경미학 그리고 박물관"이런 주제로 좋은 말씀을 해주셨습니다.

요게 제 국제학술대회 때의 책입니다. 준비위원장이 오인욱 교수라고 첫 제자 중에 상당히 표본이 되고 있는 그런 친구인데요. 이걸 위해서 많은 노력을 해가지고 부끄럽지 않게, 국제학술대회답게 준비했습니다. 책자며 모든 분들한테 하는 대우며 다 제대로 해서 성과를 봤는데요. 올리비에 뒤가[44]라고 혹시 들어보셨어요? 뒤가가 원로분인데 그런 분들도 응해서 와주셨고요. 그래서 강석원[45], 한국건축가협회 회장하셨던 은사 정도 되시는 분인데 그런 분들이 "문화의 출현 새로운 영토를 위하여"라는 주제로 참 새롭게 해 주셨고. 김인수[46], 국민대학 출신인데 독일에서 공부를 했죠. 이분도 "도시의 재생과 문화공간조성"으로 '도시'라는 의미를 이렇게 많이들 해 주셨고요. 또 일본에 교토대학의 무네모토 준조[47] 교수도 "도시개발 전략으로의 뮤지엄 건축의 역할과

43. 김문환(金文煥, 1944-2018): 미학자, 연극평론가. 1968년 서울대학교 미학과 졸업. 1976년 동대학원 석사. 1983년 독일 프랑크푸르트 대학교 철학박사. 1984년부터 서울대학교 미학과 교수로 재직하며, 한국미학회장, 한국연극학회장, 한국문화정책개발원장 등을 역임했다. 현재 서울대학교 명예교수.

44. 올리비에 뒤가(Olivier Dugas): 프랑스 건축가. 파리-라데팡스 건축학교 교수 역임했다.

45. 강석원(姜錫元, 1938-): 1960년 홍익대학교 건축미술학과 졸업. 국립 프랑스 파리5대학 건축학과 졸업. 한국건축가협회 회장을 역임했으며, <부곡관광호텔>, <여의도백화점 빌딩> 등을 설계했다.

46. 김인수(金仁洙, 1955-): 국민대학교 건축학과 및 동대학원 졸업 후 독일 카를스루에 대학교에서 환경설계 전공. 환경조형연구소 그뤼바우를 개설, 운영 중이다.

47. 무네모토 준조(宗本順三, 1945-): 일본의 건축가, 건축학자. 1968년 교토대학교 건축학과를 졸업하고, 동대학원에서 석·박사 학위 취득. 카지마 건설을 거쳐 교토대학, 오카야마이과대학, 교토미술공예대학 교수 등을 역임했다. 현 교토대학교 명예교수.

도전"이라는 주제를 보여주고 그래서 이게 뮤지엄 뿐 아니라 도시하고 확대를
해야겠다는 것을 느꼈습니다. 토론자로서 박길룡 교수며 김원, 이범재 교수며
해주셨고요. 그날 정년퇴임 기념으로 1, 2, 3권을 95년도에 첫판을 내고 7년
만에 네 번째 책인『새로운 뮤지엄 건축』이라고 해서 냈는데요. 말하자면 도시
활성화와 관련해서 프랑스의 그랑프로제 10개도 다루고 그래서 그런 쪽으로,
프랑크 게리가 뉴욕 맨해튼에 연이어서 구겐하임을 이렇게 물위에 띄우는
작품도 다루었고.

그 다음에 여러 가지 있겠습니다만 우리나라의 뮤지엄이 시작된 지 100년
되는 때가 2009년 이었습니다. 그래서 국립중앙박물관 주최로 "용산 뮤지엄
콤플렉스"라는 획기적인 제목을 제가 권장을 해가지고 뮤지엄 콤플렉스라는
말을 쓰도록 그렇게 했습니다. 그래서 이어령 장관이 "용산 뮤지엄 콤플렉스
조성과 국가브랜드로서의 가치"에 대해, 그리고 제가 "뮤지엄 콤플렉스의
의의", 그리고 영국의 데이비드 플래밍(David Fleming) 관장이 "영국의 뮤지엄
콤플렉스", 마이클 고반(Michael Govan)이라는 LA카운티 미술관 관장이 "미국의
뮤지엄 콤플렉스"그런 내용들로 해서 국제학술대회를 만들기도 했고, 거기에
대한 여러 가지 자료, 이 초대장들도 촌스럽지 않게 멋지게 하느라고 이렇게
해서… 열심히 했습니다.

이렇게 좋은 기회를 주셔가지고 숙제도 하게 되고 다시 공부도 하게 되고
다시 숙제를 받아 가서 다시 하고 잘 보내고 있습니다. 조금 더 시간을 주고

구술자의《정년퇴임기념 국제학술대회》기조발표, 서울역사박물관에서, 2002. 11. 27

저도 더 찾아보고 그렇게 해서 뭔가 자료가 남도록 노력을 하겠습니다. 글쎄요 예상 독자가 어떨지 모르겠으나 이쪽 방면에 연구하는 사람들한테 자료가 될 수 있도록 해야겠죠. 그래서 제가 생각으로는 19일로 정해주셨잖아요. 에필로그를 하면서 종합적으로 더 질문 주실 거 있으면 하고 그 이외에 숙제 푸는 것도 하고 그러는 게 좋겠습니다.

전. 네, 그러면 그렇게 하고요, 오늘 좀 더 추가로 질문들 드리면 좋겠습니다.

우. 제가 보니까 『꾸밈』 20호에 선생님 특집이 실렸더라고요. 사진이 완전 다른데…. 요걸로 조금 더 작품들을 설명해 주시면 좋을 거 같아요. 나온 게 <새마을 교통회관>하고 <마포보건복지센터>, <개발금융사옥>, <전라북도 도지사 공관>, <S씨 댁>은 선생님 댁인가요? 아, 서울이네요. <국민대학 중앙도서관> 이런 것들이 실렸고 거기에 김희춘 선생님이 그로피우스에 비유하셔서 쓰신 글이 있더라고요.

서. <새마을 교통회관> 관련 이야기인데, 지난번에 말씀드린 대로 72시간을 남겨놓고 요맘때입니다. 오후 5시에. 제가 결국 학교에 있으면서 아르바이트를 할 수 밖에 없었던 거죠. 사무실을 정식으로 개설할 수 없기 때문에. 그래서 많은 분들의 기본계획을 담당을 하게 됐습니다. 쉬지 않고 했는데. 이분들의 가지고 있는 조건이라는 게 아주 간략해서 지적도 하나 밖에 없었습니다. 그런데 요맘때쯤 첫 미팅이 끝나고 박원태 사장님하고, 저보다 연배가 위신데 단골술집에 가서 9시까지 술을 마셨습니다. 이분들은 상당히 불안해하는 거죠. 72시간 밖에 남지 않았는데. 그런데 실은 이 사람들하고 술을 마시면서 기본계획을 구상을 한 거예요. 그냥 술 마신 게 아니고. 그런데 이분들은 불안하니까 자꾸 해서 9시에 택시를 타고 집으로 들어갔습니다. 그때 서울 역촌동에 살았을 때입니다. 그래서 2층 방에서 밤을 새워서 준비를 하면서 기본계획 구상을 하고 다음날 아침에 몇몇 사무실에 제가 재직시절서부터 훈련시켰던, 아주 능수능란한 제자들을 몇 명 소집을 했습니다. 그 친구들한테 방위훈련 나왔다고 그래서 사무실을 전부 이틀 동안 쉬게 한 겁니다. 그리고는 옐로 페이퍼에 해대는데 제가 유사한 작업들 보여드려야 할 텐데…. 32장의 도면을 카피해내듯이 제가 스케치하면 하나씩 맡아가지고 정리하고 그랬습니다. 그 친구들이 사무실에서 전부 중대한 역할을 하는 참모들이었거든요.

제출하는 날 부탁하신 분이 불안해서 집에 와서 보니까 깜짝 놀랐거든요. 32장 원도에 청사진 할 것이 나와 있으니까. 실은 저한테 맡기고도 사무실에서는 계속 일을 하고 있었습니다. 아, 그 다음날 아침에 잠실벌을 갔습니다. 위치를 잘 모르시겠습니다만, 롯데백화점에 대각선에서 조금 더 동쪽으로 가면 있습니다.

{전. 알죠. 저희도.} <교통회관>이기 때문에 자동차의 저걸 생각해서 코너마다 동그란 구조를 썼는데요. 재료를 벽돌로 생각했었는데 공사비 관계로 층수도 깎이고, 벽돌도 못 쓰고 타일로 하게 됐습니다. 높이도 이것보다 좀 높았는데 잘렸을 거고. 그래서 마감 날 자기들이 그냥 준비를 하고 있다가 원도가 오니까, 그땐 청사진 제출이니까요. 담당했던 직원들이 와르르 구경을 와서 청사진 집에서 깜짝 놀라고. 그런데 실은 불안해서, 서상우를 믿을 수가 없어서 그런 겁니다. 그렇게 72시간 동안 한 작품이 당선이 되어서 선택이 된 작품입니다. 그래서 기능이 여러 가지 있습니다만, 그중에 기사들을 재교육시키는 강당도 있고, 전시장도 있고 그래서 3가지 큰 덩어리로 된 그런 작품이 되겠습니다.

우. 투시도는 교수님이 직접 그리신 거예요?

서. 김인철 씨가 그린 거예요. 나중에 실시설계를 할 때는 제가 김인철 씨를 줬기 때문에 그쪽에서 주도해서 아마 완성됐을 거고. 당시에는 전부 옐로 페이퍼에, 그리고 청사진으로 해서 냈기 때문에 그 원도는 아닐 거 같습니다. 하여간 이 사무실에서는 이 사이트 인지도 모를 정도고. 그래서 가서 보긴 봤는데 이 사무실에서는 보지도 않았습니다. (웃음) 그 뒤에 이런 개념들이 여기에 제가 요전에 강조했듯이 대안이 반드시 있어야 되겠다는 말씀처럼

잠실 <새마을 교통회관>, 1층 평면도, 출처 『꾸밈』 1979. 10.

반드시 이런 대안을 제시하기 때문에. 여기 이것이 <삼풍상가> 이준 사장이
주도했던 <마포보건복지센터> 유수지라고 물 고이는 장소에 한 것. 지금도
있습니다. 마포에. 한양대학의 유희준 교수, 서울대학의 원정수, 홍익대학의
서상우. 다른 분들은 완성도 못 해서. 투시도도 잡지 못하고 그냥. 유희준 교수가
당시 투시도는 아주 (최고) 이거든요, 우리나라에서. 그런 분인데도 그냥 패널
이렇게 들고 오시고 할 정도였는데... 서상우는 대안까지 다 투시도를 그려서
3안까지 제출을 했거든요. 그랬더니 이거는 볼 것도 없다고. 서상우라고. 저희

<마포보건복지센터>, 모형사진, 출처 『꾸밈』 1979. 10.

<한국개발금융사옥>, 모형사진, 출처 『꾸밈』 1979. 10.

셋 중에 관계가 있는 분이 부사장으로 계셨는데, 사실 그렇게 될 줄 알았었는데 돈을 못 받아서, 7을 받아야 하는데 2만 받아서 빚쟁이가 되어버렸습니다. 나중에 어느 밥집에서 만났는데 벌떡 일어나 가지고 그분이 인사를 하는 걸로 5는 못 받은 건 그냥 끝냈습니다.

전. 설계비요?

서. 네. 왜냐하면 이용하 선배님의 구조계산비니 다 나왔거든요. 전기설비 뭐 실시설계를 다 했으니까. 이뤄지지는 않았습니다만. 다음에 이거는 (<한국개발금융사옥>) 제가 정방향을 디자인에 많이 썼습니다. 정방향에서 모서리를 좀 부드럽게 하는 거를 즐겨 썼고요. 그 다음에 공관, 당시 <전라북도 (지사) 공관>이요. 요게 주로 제가 주택설계에 많이 활용하는 것들인데 저희 지금 살고 있는 <프레리 하우스>도 이렇게 꺾고 그렇게 한 건데요. 우리나라에서 도지사 공관이 처음이었습니다. 사례가 없었습니다. 그래서 상당히 애를 먹었습니다만, 지역적으로나 형태적으로 많이 좋은 얘기를 들어서…. 각 지사들이 지사공관을 하는데 많이 도움이 됐고요. 나중에 <합참의장 공관>을 이태원에 설계를 했는데 그거는 대외 발표를 할 수 없기 때문에 여기에 나오진 않았습니다. 그게 공관이면서도 이분의 사택이 되기 때문에 파티할 때 역할을

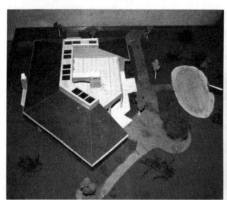

<전라북도지사공관>, 모형사진, 출처 『꾸밈』 1979. 10.

하지만 주거하고 건주어서 했습니다.

전. 그건 그대로 지어졌나요?

서. 그럼요.

전. 전주한옥마을 안에 지나가다 보니까 이게 "<지사 공관>이다"라고 이야길 하던데. 시내에 있는 거죠?[48]

서. 네, 네. 그렇습니다. 무슨 공원인가… 그 다음에 제가 유사한 그런 건데, 경우에 따라서는 돈을 안 받는 설계를 하기도 했습니다. 기본계획을요. 가령 공무원이라든시 월급쟁이다 그러면, 경우에 따라서는 그냥 술 한 잔 먹을 셈치고 해주는 경우도 있고요. 그리고 오른쪽에 보시는 <국민대학 도서관>입니다. 제가 처음 갈 때 도서관이 없었습니다. 그래서 <중앙도서관> 설계를 하는데 16층짜리 높은 건물이 있고 그 옆에 2층짜리 본관인데 전부 콘크리트 마감한, 주로 서울대학의 김희춘 교수님이 자문을 하셨던 그런 거였을 텐데요. 아마 국민대학 이사장 김성곤 씨의 성격에 맞춰진 그런 건축이라고 볼 수 있습니다. 그런데 주변 녹지나 이런 걸 생각하니까 그런 콘크리트 건물이…. 제가 국민대학 가기 전에 지나가면서 보면 무슨 중앙정보국 하나 서 있나. 그렇게 생각할 정도로 한적한 도로변에 우뚝 서 있기 때문에. 그렇게 느꼈는데 제가 국민대로 가게 된 이후로 벽돌집으로 바꾸게 됩니다. 그래서 그런 콘크리트 마감과의 관계가 아주 부드럽고 뒤의 녹지하고 어울리게 해서 상당히 국민대 구성원들이 좋아했습니다. 다시 <성곡 도서관>이라고 김성곤 씨 호가 "성곡(省谷)"인데 중앙도서관을 다시 다른 사이트로 규모를 크게 하고, 요것이 조형대학으로 바뀌지기 때문에 덕을 봤다가. 지금은 조형대학이 쓰긴 씁니다만 내용을 바꾸고 표피를 바꾸고 그랬는데 좀 마음에 안 들더군요. (웃음)

우. 남아 있는데 외부가 바뀌었단 말씀이시죠.

서. 한 층을 증축했던가 그랬을 거예요.

우. 아, 멸실되진 않은 거죠.

서. 네. 제가 국민대학 캠퍼스에 6개의 건물을 설계하는 동안 상당히 대우받았다고 그랬지 않습니까. 그때 당시에 김종원 시설과장이나 재단 김창식 사무국장이나 상당히 존중을 이렇게 해주면서 했었는데 그걸 고칠 때 그분들이 있었다면 서상우에게 동의를 얻었을 것으로 생각되는데요. 이미 그분들이 다 떠나가고 그러는 바람에. 중강당 겸 체육관이라는 것은 행사를 할 만한 큰 강당이 없었기 때문에, 또 운동선수들의 체육관이 없었기 때문에 겸하는 것을

48. 전주 한옥마을 안에 있는 도지사 공관은 1990년대 말에 새로 지은 것이고, 덕진공원 옆에 있는 옛 도지사공관은 2012년 리모델링을 거쳐 전북문학관으로 사용되고 있다.

한 것입니다. 외관에서 조금 이렇게 느끼시겠습니다만 한국의 전통적인 그런
형태를 해서 가운데 광선을 받는 그런 것으로 했습니다.

　　　이거는 제가 교육 철학으로 했고 전시 패널인데, 김희춘 교수께서
그로피우스를 건축교육과 실무를 겸한 건축가라고 하시거든요. 보통 우리가 3대
건축가만 이야기 하거든요. 사실은 그로피우스가 작업을 했는데도 불구하고
라이트나 코르뷔지에나 미스 반 데로에 세 사람만 이야기를 하죠. 4대 건축가를
친다면 교육자면서 그로피우스가 한 작품들이 있기 때문에 이렇게 비유를
해주신 그런 점에서 고맙게. (채록자를 가리키며) 또 언제 보셨어? 가만 있어봐,
표지가 우리 집 나온 표지도 있었는데.

　　　우.『꾸밈』중에서요?

<국민대학교 중앙도서관>, 내부사진

서. 『꾸밈』 중에.

전. 이때는 편집을 누가했나요?

서. 정준모라고요, 지금 미술평론하는.

우. 안상수, 김정동….

서. 거기 많이 거쳐 갔어요. 정준모라고 혹시 안 나와요?

우. 아직 안 나옵니다...

서. 정준모 씨가 아주 재주꾼인데, 미술평론으로 좀 더 발전했으면 하는 그런 게 있었는데.

전. 선생님, 오늘은 그럼 이것으로 마쳐도 될까요?

서. 네.

전. 네, 오늘은 이것으로 마치고 다음에 저희 조금 더 미진한 것들 체크해서 질문드리겠습니다.

서. 주로 에필로그에서는 그간 종합적으로 말씀드렸던 거 중에서 숙제를 내주시면 그 다음번에 답을 보충하고 제가 30년 전에 했던 <프레리 하우스>며 제가 12권의 책을 쓰기까지 30년의 세월을 보낸 그런 말씀을 드리고 싶습니다.

전. 네, 감사합니다. 오늘 4회차 구술채록은 이것으로 마치겠습니다.

5 <프레리 하우스>

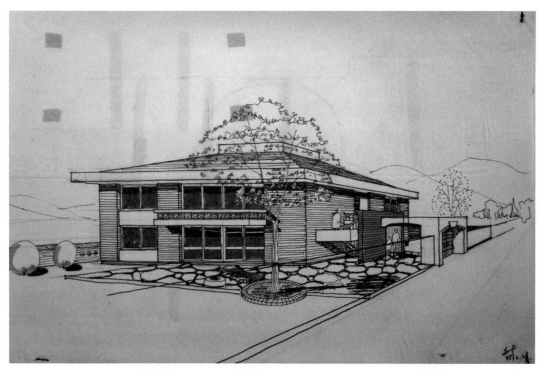

이 여사 저택 계획안 외부 투시도, 1975

전. 저희 생각으론 오늘 하고 난 다음 한 8월 말쯤이나 9월쯤 해서 마지막 모임을 한번 가졌으면 합니다.

서. 그러시죠. 김종성 교수님 책은 어떻게 됐어요?

전. 지금 마무리 작업하고 있습니다. 그래서 그거는 연말 출간이 목표입니다. 선생님 책은 내년 출간이니까. 그래서 괜찮으시죠? 그렇게 한번 정리하면서요. 그때는 어떤 순서에 관계없이 전반적인 걸 여쭤보면서 좀 더 편하게.

서. 생각해보니까 내가….

전. 너무 밀고 나가셨죠? (웃음)

서. 구술집의 특성을 버리고 너무 갔나 싶어서요. 끝난 다음에 리뷰를 하면서 하죠. 오늘 질문하실 거 질문하시고.

전. 네. 그렇게 한 템포 쉬고 이런 것들을 우리가 좀 더 이야기를 한 다음에 적당하게 시간 여유를 두고 하도록 하겠습니다.

서. 그리고 정인국 선생님 전시 어떻게 했냐고 박길룡 교수한테까지 확인을 부탁했는데….

전. 민속박물관 관련 전시요?

서. 네. 그게 안 나타나네. 『한국의 현대건축』 그것도 뒤져봐도 없고.

전. 네. 자 그러면 오늘 7월 19일 목천재단 회의실에서 서상우 교수님 모시고 제 5회차 구술을 시작하겠습니다. 오늘은 선생님 준비해주신 자료에 따르면 8번 주제 '에필로그'에 해당되겠습니다.

서. 더위에 별일 없으신지 모르겠습니다. (웃음) 오늘도 폭염 공지가 나오고 난리를 치는데 애 많이 쓰십니다. 지금 말씀해 주신대로 에필로그는 주로 앞으로의 구상이 되겠습니다. 그래서 제가 1988년에 학위논문을 했을 때부터 내년 2018년까지 하니까 30년 동안 주로 "뮤지엄 건축" 관계 시리즈 집필을 12권 째 하고 있습니다. 한 가지 주제를 가지고 30년 동안 다루고 보니까 어떻게 보면 그게 그거 같기도 하고요. 그렇지만 이제야 뭔가 조금 알게 된 것 같기도 하고요. 그간에 학교(에서) 건축교육을 하는 분들을 위해서 제 방법을 말씀드리면, 저는 2002년 정년퇴임하기 7년 전인 1995년에 제가 저하고 약속을 하나 했습니다. 그러면서 그때 1, 2, 3권을 처음 한꺼번에 세트로 해서 출판을 했는데 그게 1995년도였습니다. 그때 하면서 제가 12권까지만 쓰고 끝내야겠다. 일생을 출판으로 정리하자는 그런 결심을 했는데 그래도 30년 지나가면서 정년 이후 오늘 아침에도, 책상에 앉아 뭔가 한 줄이라도 매일 써야겠다는 그런 생각으로 하고요. 학교에 있는 많은 동료나 후배들한테도 그 얘길 제가 합니다.

여러분들 아시는 대로 배기동[1] 교수가 국립중앙박물관 관장이 되었습니다. 그만두게 된 이영훈[2] 관장하고도 통화를 오늘 했습니다. 그러면서 우리로 얘기하면 학교에 보직을 가졌다가 그만두게 되면 한 2, 3개월 후유증이 옵니다. 그래서 그런 것을 빨리 털어버려야 하는데요. 더군다나 국립중앙박물관 관장을 지내다가 오죽하겠어요. 그래서 그만둔 이영훈 관장한테 내가 해왔던 방법이 이렇고 이렇다고 얘길 했습니다. 그 사람도 알죠. 내가 책을 쭉 써온 걸 아니까. 지금 내가 책상 위에서 당신한테 전화를 걸고 있는데, 반드시 이걸 내가 해야 한다는 것보다는 그걸 하고 보니까는 시간을 정해서 서재에 내려오게 되고, 뭔가 할 일이 있다는 그런 점에서 참 좋더라. 당신도 마음을 내려놓으면서 뭔가 글을 쓰기 시작하면 좋겠다 그렇게 이영훈 관장한테도 전했습니다. 주변의 많은 사람들한테, 교수들한테 권하고 있는 이유는 그런 겁니다.

그래서 아까 말씀드린 대로 1, 2, 3권에 해당하는 학위논문을 1988년도에 끝냈는데 홍대 대학원장님이 겉껍데기만 벗기고 책으로 내라고 하셨는데요. 그 다음날서부터 목차를 들여다보니까 전혀 논문하고 책하고의 목차가 맞지를 않더군요. 그래서 책을 1권은 이론, 2, 3권은 외국의 사례, 국내 사례 이렇게 해서 세 권으로 펼쳐서 하게 되었는데, 금방 될 것 같던 것이 7년이 걸려서 1995년도에 출판을 하게 됩니다. 롯데호텔 그랜드 볼룸이 당시 우리나라에서 제일 큰 홀인데요. 출판기념회 사진을 가죽 장정으로 해줄 정도로 상당히 저로서는 영광스러운 출판기념회를 하게 되었습니다. 이 자료인데요, 오늘 가져왔습니다. 요전에 잠깐 보여드렸듯이 홍익대학에 안상수 교수. 책표지 디자인으로서 권위자인데 30년 전에 제가 200만원을 지불했습니다. 학교 후배고 그러니까 사실은 거저 디자인할 수 있는 관계였지만 권위와 가치를 위해서 비용을 드리고 글자까지 해서 디자인을 맡겼습니다. 여기 많은 분들이 와주셨다고 요전에도 말씀드렸는데 그 문화부 이어령 장관, 총장, 돌아가신 이정덕 교수님, 이민섭 장관, 이어령 장관이 축사를 해주느라고. 제가 평생 잊지 않는 김형걸 교수님이 찾아주시고. 윤장섭 교수님, 원로 엄덕문, 이승우 종합건축, 정양모 관장, 이경성 교수… 그래서 그랜드볼룸에 500명 예약을 했는데 자리가 모자라서 다른 식당 두 개까지 해서 세 방을 쓸 정도로 그렇게 했습니다. 이명호 교수가 당시 대한건축학회 회장하실 때라 축사를 해주시고, 박윤성 교수님. 고대. 홍익대학에

1. 배기동(裵基同, 1952-): 서울대학교 고고학과 및 동대학원 졸업, 미국 캘리포니아 대학교 인류학 박사. 국립박물관문화재단 이사장, 한양대학교 문화인류학과 석학교수, 한국전통문화학교 총장 등을 역임했다. 현 국립중앙박물관 관장이다.
2. 이영훈(李榮勳, 1957-): 서울대학교 고고미술사학과 및 동대학원 졸업. 국립 청주·부여·전주·경주박물관 관장을 거쳐 국립중앙박물관 관장을 역임했다.

이면영 이사장이 잘 다니지 않으시는 분인데 오셨고. 건축가 엄덕문 선생님도 다오시고.

　　다음에는 2002년에 정년퇴임을 하게 되는데 그때 4번째 책(『새로운 뮤지엄 건축』)이 돼서 나오게 됩니다. 그때는 현대건축사라는 곳으로 출판사를 바꿨습니다. 다시 5권 째(『뮤지엄 건축』)는 가볍게 된 것인데 다음 기회에 선물로 드리겠습니다만, 5권은 "살림"이라고 포켓북을 수백 권을 찍어내고 있는 곳에서 냈습니다. 그리고 가격을 아주 저렴하게 만원에 3권! 삼천삼백 원씩 해가지고 비행기 타는 사람들이 그냥 비행기속에서 간단히 볼 수 있게 그런 작전으로 해서 부탁을 받았기 때문에 가볍게 했습니다. 다시 돌아와서 기문당하고 하는 전문서적을 내고, 가벼운 책은 미세움이라는 데 시키고, 이렇게 출판사를 둘로 줄였습니다. 그렇게 12권 째 준비하고 있지만 9, 10, 11번이 공란으로 있었는데 전봉희 교수께서 제의를 하셔가지고 다행히도 두 권을 메꾸게 돼서 다행이고. 이걸 내는 김에 이번에 저도 어저께 컨테이너 창고에 들어가서 많은 걸 뒤져서 자료를 찾기 시작을 했습니다. 기왕이면 논작집. 제가 쓴 논문과 작품집을 하나 더하면 두 권이 메꿔지리라 봅니다. 그래서 내년까지 하고 여력이 생긴다고 하면 2018년까지, 제가 아까 말씀드린 대로 30년 동안 하던 일이니까.

　　그 다음에는 "용산 뮤지엄 콤플렉스" 관심 있는 주제인데 시간이 없어 제가 전념을 못하고 있습니다. 제가 국립박물관적 할 때부터 "용산 뮤지엄 콤플렉스 조성계획"에 관심이 꽤 있습니다. 또 그것과 박용운 씨라고 도시 계획하는, 경기

《서상우 교수 출판기념회》에서, 좌측부터 장석웅, 윤장섭, 이해성, 김형걸, 서상우, 엄덕문, 박무성, 박윤성, 김지태, 이명호, 롯데호텔 그랜드볼룸에서 1995. 1.

나오고 한 분인데, 그분하고 "남산모습 되찾기" 남산 주변에 건물 못 짓게 하는 그거. 거의 천명의 사인을 받아 놓았는데 그거와 같이 "용산 뮤지엄 콤플렉스"를 어떻게 많은 분들한테 사인을 받아서 국가에 내서 용산을 살리는 조건을 빨리 추진하도록 그렇게 생각하고 있습니다. 마침 미8군이 철수를 거의 했기 때문에 가능해지긴 했습니다만. 그거와 국립자연박물관도 프로그램이 다 되어있는 것이라, YS적에 이미 다 되어 있는 그런 상황이기 때문에 가능할 것이고요. 또 "DMZ의 세계평화공원 조성계획" 뭐 이런 계획을 제가 지속해볼까 그런 생각입니다.

전. 선생님, 넘어가시기 전에, 책 시리즈 집필이 두 권 비어있는데 두 권은 무엇인가요?

서. 그거를 아직 생각을 못했는데 10권, 11권이 갑자기 튀어나오듯이 가능하면 어느 테마가 생기면 쓰겠다 하는 겁니다. 지금은 시간적으로 어렵기 때문에. 그런데 저하고 약속이고 제가 세상에 12권까지 내겠다고 했으니까요. 사실은 9, 10, 11이 펑크가 났었는데 그거를 지금 하나 메워주셨고, 하나는 논작집도 써야 하는데 사실은 손대기가 그렇게 쉽지는 않을 거 같습니다. 제가 지금 방에 12권 쓰는 거가 하나 있고, 한 방은 구술집하는 방이 있고 또 하나 논문 쓰는 방, 세 방이 있습니다. 거기를 사람만 왔다 갔다 하면서 집필하고 있는데요. 구술집 때문에 4월부터 신경이 많이 쓰여서 제가 스트레스를 좀 받고 있는데 사실은 이 10권도 9권과 마찬가지로 펑크가 나지 않을까 그렇게 봅니다. 그러니까 12권 약속했지만 펑크가 난대로 그냥 진행할까 합니다.

전. 그러면 그 말씀은 12권은 『현대 뮤지엄을 빛낸 건축가 집성』 그것으로 하겠다고 정하신 거네요.

서. 그거는 벌써 2013년부터 정해서 진행을 하고 있는데.

전. 아, 그런데 그걸 9권이라고 안하고 12권으로 정하신 이유가 있으실 것 같은데요.

서. 앞에서 이미 언급했듯이 정년퇴임 7년 전인 1995년에 '내'가 '나'하고 12권까지 쓰기로 약속한 거죠! 제목은 어떻습니까?

전. 아, 네. 제목이야 좋습니다만.

서. 네. 집성을 해서 하기 때문에 마지막에 마감을 하는 걸로 하려고요. 그리고 우리나라 작가가 몇 사람 끼어 들어가기 때문에 제가 공헌을 했다면 지난 7, 8권부터 국내 작가들이 끼워 들어갔습니다. 외국의 유명한 만프레드 니콜레티인가 전시회 하듯이. 그런 리처드 마이어(Richard Meier)나 마리오 보타(Mario Botta) 대열에 우리 작가들을 끼어 넣은 것이 사실은 제가 공헌 한 건데요. 사실 더 공헌한다면 저처럼 많은 것을 다룬 책이 세계적으로 없습니다.

『21세기 새로운 뮤지엄 건축』만 하더라도 한 100건을 다뤘는데요. 보통 뮤지엄 책들이 10건 내외의 사례를 다룹니다. 그 정도인데 많은 사례를 다루면서 국내 건축가들의 작품을 끼어 넣었으니까요. 이번에 "건축가 집성"으로 사례를 정리하여 12권으로 하는 것은 말하자면 뮤지엄 시리즈로서는 끝내겠다는 그런 의미가 되겠습니다.

전. 이게 '마무리다'라는 생각에서 12권으로 정하신 거죠.

서. 네. 사실은 그 중간에 더 썼어야 되는데 이게 5년 걸리고도 만만치 않고 돌아다니고 그러는 게 경비도 많이 들거든요. 『21세기 새로운 뮤지엄 건축』 경우는 5년 동안 대충 메모한 것 보니까 1억 정도가 들었거든요. 돈이 문제가 아니고 차근차근 약속대로 하는 게 안 되니까 껑충 뛰어버렸어요. 2013년에.

전. 책의 성격상 '가장 마지막 책이다'라는 생각에서 그걸 '12권이다'라고 정하셨다는 거죠.

서. 2013년에 제가 정했는데 이건 보관을 할 용의가 있으실지 모르겠으나 제가 2013년에 이걸 정하게 된 것은요. "원위치로 돌아가다"라는 제목을 붙이게 된 이유가 있습니다. 제가 사위 이성훈 교수를 2013년 7월 26일 먼저 보내게 되었는데요. 이 친구가 마지막 날 가면서 "원 위치, 원 위치"라는 얘기를 하더라고요. 병상에 이렇게 가족들이 있으니까 "원위치로 갔으면 좋겠다"라고 하는 얘기가 가서 소파에 앉으라는 얘기인데, 가족들은 그거를 운명하는 것으로 보고 그랬거든요. 그날 아침에 세상을 떠났기 때문에. "원 위치로 돌아가다" 1주기 때 이성훈 교수가 쓴 논문과 그걸 기록하고 하도 좋아했기 때문에 여기다 편지도 남기고 그랬습니다. 그런 사연이 있고 조심스러워서 한 권씩 드릴까 말까 망설이다 가지고만 왔는데요.

전. 재단에서 한권 보관하면 어떨까요?

서. 재단에 하나 보관하면.

전. 그게 좋겠는데요.

서. 네. 그때 2013년에 시작을 해봤는데 한 2년 동안 제가 일을 잘 못할 정도로 충격이었고 그렇게 가슴아파했습니다. 그 다음에 《정인국 교수님 탄생 100주년》 그 행사 해드리느라고 또 2년을 보내고. 그래서 사실은 다급해서 『서상우 구술집』을 망설이고 했었는데 이렇게 좋은 기회를 주셔서 하게 되었으니 다시 한 번 감사를 드립니다.

전. DMZ 세계 평화공원에 대해서도 조금 말씀해 주시죠.

서. 지금 거기처럼 천연으로 보존되는 곳이 세계적으로 없습니다. 제가 자료만 준비해 있지 구체적으로 '어떤 내용을 어떻게 하겠다'라는 것은 안 했습니다만, 이것은 저 개인보다는 국가적인 차원에서 DMZ를 처리하는 게 좋기

때문에 깊은 내용은 지금 없습니다만 'DMZ를 어떻게 쓰겠다' 내용을 좀 제안을 해볼까 하는 생각입니다. 그런데 그것은 국가적인 차원에서 국제 공모를 반드시 해야 하는 그런 건이 되겠습니다. 통일이 됐을 때 그곳을 어떻게 하겠냐하는 아이디어는 무궁무진 할 것 같습니다. 자연사 쪽에서 이야기하면 그런 쪽으로 갈 수 있을 거고, 군에 입장에서는 군사적으로 어떻게 보존하는 그것이 있을 것이고. 철조망, 부서진 탱크 그런 거 그대로 놔두고 그래서 재미있는 전시 장소가 될 것 같고요.

전. 그래서 국가적인 차원에서 진행할 일이지만 제안도 한번 해보고 싶단 그런 말씀이시죠.

서. 네, 네.

전. <국립자연박물관>은 지난번에 기본계획을 해놓으신 게 있으시니까 그걸 이용해서 실현이 되도록 노력했으면 좋겠단 말씀이셨고요. 그 다음 <용산 뮤지엄 콤플렉스>는 상당히 뮤지엄들이 이미 들어가 있죠.

서. 네, 국립중앙박물관과 전쟁기념관이 들어가 있지만, 그런데 그것도 서울시의 생각하고 국토부 생각하고 다른데, 예전 같으면 관계자들을 만나보고 그러겠는데 지금은 실무진과 선이 닿지도 않을 뿐더러 제가 하고 있는 게 바빠서 제대로 신경을 못 썼습니다. 그런데 논문은 예전부터 용산 관계에 대해서 제가 정년퇴임할 때서부터 국제학술대회에서 다뤘고요. 또 국립중앙박물관이 2009년에 우리나라 박물관 탄생 100주년 관련 행사를 할 때요, 그때 국립박물관장이 고대 박물관장 하던 최광식[3] 관장이었는데요, 참 기적적으로 국립박물관이 "뮤지엄 콤플렉스"라는 말을 그냥 받아주었습니다. 주제를 "뮤지엄 콤플렉스"라고 해서 국제학술대회를 했거든요. 그때도 제가 발표를 하고 그래서. 그런데 발표는 많이 했는데 실질적으로 그 땅이 서울시의 소유인 부분도 있지만 70퍼센트가 국방부 소유이기 때문에 정책적으로 해결하지 않으면 안 되는 여러 실무들이 있어요. 그런데 그런 일을 하려면 위에서부터 아래까지 실무자부터 선이 닿아야 되거든요. 그런데 요새 시간도 없고 어렵기 때문에 추진을 못합니다. 지금 우선순위에 보면 용산이 급합니다. 왜냐하면 미군부대가 나갔기 때문에 잘못 쓰면. 거길 개발하는 사람들이 아파트나 짓고 보면 큰일이니까. 어쨌거나, 건설부나 서울시나, 힘은 없겠으나 문화부나 다들 해서 대통령 정도의 선에서 정책이 이뤄지지 않으면 어렵지 않나 그렇게 생각됩니다. 이게 첫 번째로 해야

3. 최광식(崔光植, 1953-): 1976년 고려대학교 사학과 졸업 후, 동대학원에서 석사, 박사학위를 받았다. 1955년부터 고려대학교 한국사학과 교수로 재직하며, 한국고대사학회 회장, 국립중앙박물관장, 문화재청장, 문화체육부 장관 등을 역임했다.

하고요. 자연박물관은 어차피 우리가 컬렉션이 없습니다. 모아놓은 것이. 아주 좋은 게 하나 있었는데요. 사실은 프로그램 할 때 그분이 내놓겠다고 해서 그분을 추대해가지고 했던 게 있었는데 전반적으로 컬렉션이 없기 때문에 좀 시간이 필요하고요. DMZ는 건드리지만 않으면 되니까. 만약에 남북통일이 됐다고 했을 때 거기를 즉흥적으로 해서 아파트나 짓고 하면 또 큰 일 나거든요. 우리나라의 정치가 그냥 주거문제로 한다 해서 어떤 대통령이 인심 써서 잘못하면 큰일 나기 때문에 그래도 문제를 이렇게 던지는 것은 시급하다고 봤습니다.

전. 그러면 다음으로 넘어가서 한국의 <프레리 하우스> 에 대한 말씀을 부탁드립니다.

서. 제가 서울에서 태어나고 자랐는데 저희 처를 차 선생이라고 부릅니다. 교편을 잡고 있었기 때문에. 둘이서 갈 때가 없어서 주말이면 황종례[4] 교수라고 우리나라 도자기로 유명한 대표 주자이신데요. 이화대학 계시다가 국민대학 교수를 하신 분인데, 벽제 사셨어요. 그래서 그 분 댁에 주말마다 놀러 갔습니다. 제가 중앙대학에 있을 시절에 그의 큰아들이 제자이기 때문에도 그랬고 거기 놀러가서 저녁까지 얻어먹고 자주 그랬거든요. 그렇게 매주 가게 되었는데 어느 날 그분이 땅이 하나 나왔다고 그래가지고 그분이 무조건 계약을 하고 그래서 맡은 게 지금 그 땅입니다. 그렇게 서울을 벗어나서 그렇게 살게 된 것은 사놓은 지 일 년 후에 IIT 교환교수로 갔을 때 거기 가서 보면 조금 괜찮은 사람들은 시카고 도심에서 30분 정도의 외곽에 살고 있거든요. 그래서 정말 땅 잘 샀다 무릎을 치고 좋아하고 그랬습니다. 대도시에서 생활하는 사람들 하고요.

제가 초기에 말씀드렸던 대로 프랭크 로이드 라이트에 대한 애기를 정인국 교수께서 강조를 많이 하셨거든요. 실제로 라이트의 작품을 보려고 시카고 주변을 돌아다녀보는데 그중에 탈리에신 별명을 가진, 말하자면 라이트가 시카고에서 활동을 하다 돌아가서 영국에서 자기 조상들이 이민해서 처음 정착했던 시카고 위에 있는 위스콘신이라는 곳에서 생활도 하고 설계도 하고 그러잖아요. 나중에는 지금 피닉스(Phinix)라고 애리조나주의 <웨스트 프레리 하우스>로 겨울엔 추우니까 애리조나주로 이동을 합니다. 무리들이. 그런데 재미있는 것은 떠날 때 각자 알아서 일주일 후에 도착하는 겁니다. 그러니까 시카고에서 떠날 때 마음이 맞는 사람들끼리 둘, 셋 해서 저쪽 북쪽으로 해서 서부 애리조나까지 가고. 또 휴스턴으로 해서 남쪽으로 내려가는 친구들도

4. 황종례(黃鍾禮, 1927-): 도예가. 전승도예가인 황인춘(黃仁春)의 딸로서, 1950년 이화여자대학교 서양화과 졸업 후, 1962년 동대학 대학원에서 도예를 전공했다. 현재 국민대학교 조형대학 공예미술학과 명예교수이다.

있고. 여러 부류의 팀들이 가을이 되면 추워지니까는 애리조나로 가죠. 탈리에신이 엄청 산골인데 춥습니다. 그래서 가을이 되면 <웨스트 프레리 하우스> 애리조나주로 이동을 합니다. 나중엔 탈리에신에 정식으로 대학과정이 생겼기 때문에 학생들끼리. 학생들은 그냥 텐트치고 살고. 집이 없습니다. 땅에서 생활하고 그런 정도인데, 그러곤 봄이 되면 이동을 해서 위스콘신 주로 오는. 거기 양쪽을 다 보고 더군다나 라이트가 잠자던 그런 방에서 게스트라고 그래서. 화장실 그런 거 보면 아주 콤팩트하게 지었는데요, 뭐 돈이 없으니까요. 탈리에신에 종사하는 무리들을 세 팀으로 나누어서 한 팀은 설계를 하고 학생들 가르치기도 하고. 정확한 인원은 제가 갔을 시기에는 90여명 됐는데 그게 일정하지 않습니다. 그런데 한 팀은 설계 본업을 하고 한 팀은 농사짓고 집짓고 노동을 합니다. 그렇게 먹고 사는. 그런 일들을 돌아가면서 하는데 합리적으로 이유 없이 하는 모습을 보고 더 기운을 냈고요.

전. 탈리에신하고 탈리에신 웨스트하고 다 가보셨어요?

서. 그럼요. 그것도 한두 번 간 게 아니죠. 단체로도 학회 회원들하고도 가고. 단체를 게스트하우스에서 재워줄 정도로 친해졌으니까.

전. 그럼 처음 가신 게 1981년 IIT 계실 때이고. 그 이후에도 여러 번 가셨다는 것이죠?

서. 그렇습니다. 1997년 학회를 만들어가지고 여름, 겨울방학을 다녀야 하니까요. 개인으로 못 가는 데를 주로 다니게 했죠. 그러니까 탈리에신도 두 번을 갈라서 갔죠. 학회회원들과 미국을 세 번을 여행했는데. 동부 쪽 해서 보스턴, 뉴욕, 애틀랜타까지 한번. 다음해에는 시카고, 휴스턴해서 중서부 한번. 또 한 번은 서부로 해서 시애틀서부터 LA, 샌프란시스코, 애리조나까지 내려가는. 또 겨울방학 같은 땐 인도 같은 따뜻한 곳에 갔습니다. 비용도 적게 들고 해서 인도를 세 번 갔습니다. 그렇게 지냈습니다. 그런데 내무부에서 '전원주택을 권장한다'고 그래서 제가 1983년도에 <프레리 하우스>에 입주했는데 전국에서 사람들이 구경 오는 바람에 북적거리고 그랬고요. 또 물이 좋다고 기사가 나가니까 그걸로도 사람이 몰리고. 지금도 아직 그 물 먹고 있습니다.

전. 1983년도에 이사를 하고 났더니 사람들이?

서. 신문에도 나고 잡지에도 소개되고 그러니까 구경하러 오는 거죠. 물론 한국건축가협회에서 선정해서 상을 주는 베스트 7에 들기도 하고. (사진을 보이며) 요게 <프레리 하우스> 저거하고 같은 스케일로 찍은 요거 하나만 있을 시절이고요. 그로부터 십여 년 되어가지고 2000년도에 <웨스트 프레리 하우스>라고 그 뒤에 벽돌로 해서 지었죠. 그냥 시골사람들이 돌 쌓는 거.

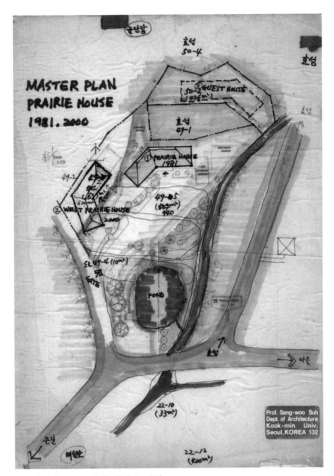

<프레리하우스> 전체 배치 스케치

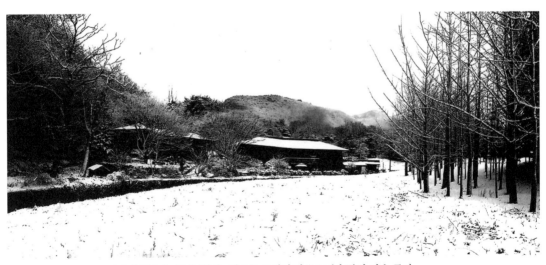

<프레리 하우스>(오른쪽)와 <웨스트 프레리 하우스>(왼쪽)의 겨울 풍경

기술자가 아닌. 개울 돌 주워서 쌓은 그런 거고. 이 집의 방향 이런 것은요, 여기 일대가 조선시대 내시였던 사람이 주인이에요. 이 동네 수십만 평 가지고 있는 주인인데 그분의 한옥이 뒤에 있었어요. 한쪽 날개는 그 한옥하고 나란히 하고요, 또 오른쪽 날개는 남향으로 해서 약간 구부러져 있는 거고요. 제가 즐겨 쓰는 설계의 타입이 일(一)자가 아니고 그런 변화를 주는 것인데. 한옥의 모습. 그 다음에 안방, 건넌방, 마루. 뭐 이런 형식. 그러니까 공간들이 폐쇄적이 아니라 유기적으로 연결이 되는 그런 거고. 요 앞에 흐르는 개울에서 그냥 시골사람 마음대로 돌을 주어다가 붙였어요. 그 대신에 골조는 이미 튼튼히 해놨고. 마감만 돌로. 그래서 지금 35년이 넘었는데도 그 돌이 그대로 있습니다. 기술자들이 아닌데도 불구하고 그 돌이 그대로 붙어 있습니다. 그리고 2000년도에는 벽돌로 했는데요. 대도벽돌이라고 디자인 하는 사람들로서는 제일 고급입니다. 그런 걸 써서 지금은 그 벽돌집에서 살고 있고 아랫집을 세를 주었고요. 제가 정년퇴임을 하면 작업실로 쓰겠다 했는데 그만 세준 사람이 여기가 좋은지 나가지를 않아요. 저희 집은 차가 한 대밖에 없는데 그 집은 차가 넉 대이고, 삼세대가 살고 있는데 애들 자라서 학교 가고 이러니까 너무너무 좋아하는 거예요. 집세도 싸고. 차가 있으니까 서울까지 출퇴근 아침에 하고. 계약은 2년에 한 번씩 합니다만 그냥 여전히 좋다고 합니다.

저희 목표는 거기를 제가 "뮤지엄 아카이브"를 할 계획인데 탈리에신처럼 도제 교육도 하고 또 외국서 공부하고 온 친구들이 바로 취직이 안 되고 학교를 가고 싶은데 기다려야 하는 사람들은 여기 와서 써라 이거죠. 그리고 제가 가지고 있는 뮤지엄 관련 자료가 조금 있는데 여기처럼 조금 꾸며놓고 싶습니다. 그리고 게스트 하우스를 지을 만한 땅이 또 하나 있습니다. 그걸 지어서 누구든지, 방학 때 학생들이 와서 한 일주일씩 지내면서 강의를 듣고 싶으면 그렇게 해서 밥도 먹고 지낼 수 있는 곳을 만드는 걸 꿈꾸고 있는데요. 이 동네가 "예술인 마을", "교수 마을"로 별명이 됐습니다. 그리고 이 동네는 8미터 이상은 못 짓습니다. 2층 집 아니면 못 하고요. 지금은 완화해서 10미터까지 가능한데 아파트 등은 못 짓게 되어 있고. 또 군사협의를 받게 되어 있었는데 지금은 없어졌고요. 노태우, 전두환 시절에는 군인들이 쩡쩡거리고 심의를 까다롭게 했는데 저희들은 아주 좋아한 거죠. 이 동네에서 제가 비교적 먼저 살았거든요.

전. <웨스트 프레리 하우스>는 몇 년에 지으셨어요?

서. 2000년. 심심하고 지루하니까 그쪽에 하나 지었는데요. 제가 인도를 갈 때 백 불만 바꾸면 그 정도로도 실컷 술 먹고 팁 주고도 남아요. 팁을 안줘도 되지만 저는 일부러 주고 그랬는데. 뭄바이(Mumbai)서부터 내려서 찬디가르(Chandigarh)까지 가고 그럴 때 보면 100불이면 실컷 써요. 공식여행비

말고. 아시는 대로 찬디가르가 새로운 계획도시이죠. 코르뷔지에가 1950년에
도시계획을 했고요. 깜짝 놀란 것은 우리나라에는 건축대학이 없을 시절에
"스쿨 오브 아트 앤 아키텍처"(School of Art and Architecture)라는 5년제 대학이
찬디가르에 있었을 정도예요. 거기 학장보고 찬디가르가 어떠냐 물었죠. 새로운
도시. 너희들의 풍토나 기후조건이나 이런 것하고 안 맞을 텐데. 르 코르뷔지에가
아무리 법원 청사니 설계할 때 다 맞춰서 했다지만 그 지역에 맞는 디자인이
되어 있느냐 그렇게 물어봤어요. 그런데 제가 갔을 때가 2000년도이거든요.
1950년에 이뤄진 찬디가르에 대해 이 학장이 뭐라고 대답을 하느냐면 "이제
한 50년 됐으니까 생각을 해볼 만하다" 50년이나 됐는데 찬디가르 도시계획에
대해 이제 생각을 해 볼 때가 됐다는 게 도대체 뭔가 그랬거든요. 제가 엊그제
생각해보니까 저도 <프레리 하우스>에 간지 33년이 됐는데 구체적으로 무얼
못하고 이렇게 뭘 할까 생각만 있었지 시행을 못하고 있는 것 보니까. 2018년이
되면 좀 구체적으로.

제 아들이나 딸이 전공이 같음에도 불구하고 시골로 안 오려고
그러더라고요. 아들 서민우가 미국에서 17년 만에 돌아왔는데 서울 시내에서
설계사무실을 열었단 말이죠. 그리고 며느리 정혜연은 몇 넌 전에 돌아와서
홍대에서 교수를 하고 있고. 그런데 내 생각에는 여기 들어와서 한 채는
설계사무실 하면서 건축주 부르면 시내에서 볼일보고 디자인만 해서 갖다
주면 되고, 어느 때는 건축주를 불러서 한번 놀러 오시라고. 벽제에 불러서
거기서 점심에 호박잎에 된장, 쌈을 놓고 보리밥을 대접을 하면 계약 안 할
사람이 없을 거 같거든요. 그런 용도로 이 집을 써라. 난 이제 물러서마. 그렇게
애기해도 나보고 자꾸 여기를 팔고 서울로 오라는 거야. 우리 딸 서수경은 특히
더 그렇고. 우리 아랫집 사람도 서울성모병원 간호사인데 물론 일찍 나가지.
6시면 나가니까. 45분밖에 안 걸린대요. 숙대는 30분밖에 안 걸리거든. 정
그러면 내가 대리운전도 대주마. 혹시 회식이 있으면 내가 돈 내고 해준다고
해도 안 와요. 어쨌든 <프레리 하우스>를 살려서 뭔가 좀 하는 것이 내 결론이
되었습니다. 그래서 에필로그를 <프레리 하우스>라고 하는 게 좋을지, 앞으로의
구상이라고 하는 게 좋을지. 제가 '대도무문'이라는 말하고 '화광동진'이라는 말을
늘 새겨서 놓고 보면서 앞으로도 그런 길을 가야 되겠다는 그런 것 때문에 제가
'대도무문'을 써 놨는데 조금 생각해보니까 안 맞을 거 같고. 그렇습니다.

최. <프레리 주택>에 대해서 몇 가지 더 여쭤봐도 될까요?

서. 네, 네. 그러세요.

최. 아까 <프레리 웨스트> 같은 경우에 벽돌이라고 말씀해주셨는데요,
실제 구조까지 다 조적으로 하신건가요?

서. 아니요. 두 집 다 같이 골조는 콘크리트로 하고 그 표피만.

최. 두 주택은 구조나 그런 건 다 같은가요?

서. 거의 개념이 한옥 스타일로 했어요. 문도 프레시 도어가 아니고, 우리 한옥의 문 두 짝 있잖아요. 침실의 문도 다 열어놓으면 거실하고 다 통하게 했죠. 아래층의 같은 경우는 그 대신에 방이 그렇게 많지 않고요.

최. 평면도가 있으신가요?

서. 아랫집은 지금 남이 와서 살고 있는데요.

(<프레리 하우스> 도면자료를 찾는 동안의 사담)

서. 제가 막간을 이용해서요, 다행히 요새 시간을 내서 정리를 조금 더 했어요. (스케치북을 보이며) 제가 비싼 술을 먹게 된 동기는 한 서너 가지 타입이 있습니다. 그래도 이 가방에 이런 스케치북을 들고 가면, 보통의 경우는 이걸 말아서 오는데 저는 이런 가방을 들고 온단 말이죠. 당시로는 아무도 사지 못한 가방인데요. 그러면 건축주들이 상당히 대우를 해줘요. 삼하리라고 구파발에서 가면 류춘수 씨가 설계한 동네의 집이 하나 있는데, 거기 <송선생 댁>은 하면서 거의 돈을 안 받았습니다. 이런 경우는. 그런데 타입이 이런 것도 있고 한데 기껏 했다는 게 이런 거(스케치북의 계획도면을 소개하며) 들고 가는 겁니다. 시작이. 이게 안방, 거실. 일반인들이 보고도 알 수 있게요. 이런 타입도 되고 요런 콤팩트하게 하는 것도 있고요. 제가 정방향을 좋아했기 때문에 돈 안 드는 이런 거. 그런 단계에서 좀 더 나간다면 옐로 페이퍼에 이렇게 표현을 해서 충분히 의사전달이 될 수 있게 했습니다. <삼하리 주택>이라는 게 본채가 30평이고 후속으로도 집을 지을 수 있어야 하는 조건이 있어서. 그러면 그걸 들고 제가 딱 알아듣고. 강조 드리는 게 내가 살 집이 아니기 때문에 대안을 반드시 가져야 된다 이겁니다. 대안이 없이 요것만 딱 있다… 이거 보면 머릿속에 뭔가 할 수 있을 정도, 짐작이 가능하게. 대신 제가 설문을 좀 받습니다. 취향, 취미가 무엇인지. 암만 작은 집이라도 그런 걸 반영하려 했고요.

최. 이게 건축주 프리젠테이션 자료들인가요?

서. 그럼요.

전. 면담자료네요.

서. 대단한 게 시작이 아니라 이거 가지고 충분히 이야기할 수 있단 말이죠. 설계사무실에 주면 이제 그리면 되니까요.

전. 이런 식으로 선생님 주택을 설계를 몇 개나 했습니까?

서. 꽤 많이 했어요. 1988년 이전까지는 한 달에 두, 세 개.

전. 일 년이면 서른 개.

서. 뭐 그렇게 많이 하진 않았어요. 그리고 조금 치워버려야 하는데

<삼하리 송 선생 댁>, 계획 스케치, 1988

<일영 신사장 전원주택>, 조감스케치, 1990

(사진을 보며) 인도의 타지마할 갔을 때고. 이게 우리 딸이 예원학교 2학년
시절인데. 이 집에서 20일 자고 혼자 비행기 타고 미국 시카고로 유학을
갔습니다. 그때 당시에는 문교부의 허가가 없으면 유학을 못 갔어요. 그림으로
입상한 것이 두 번 이상 있어야 문교부에서 허가를 내주었는데 이집에서 20일
자고 시카고로 떠나는 모습입니다. 제가 남산공원에 데려가서 약속을 했습니다.
가면 건축공부를 했으면 좋겠다. 시카고 미술대학이면 미국의 7개 단일 대학
중 하나로 유명합니다. 그래서 제가 홍익대학의 이사장께도 제안을 한 것은
"홍익대가 다른 건 다 때려치우고라도 미술대학만 잘하면 세계적인 대학이 된다"
그랬습니다.

전. 그러면 서수경 교수는 고등학교를 마치고 유학을 간 건가요?

서. 예원학교 2학년 때입니다. 특수학교가 돼서요, 중학교라는 말을 안
씁니다.

전. 그럼 중학교 2학년 마치고 3학년 올라갈 때.

서. 네, 그래서 미국에서 4년제 고등학교를 갔습니다. 그래서 지금도
어학이 뛰어나니까 숙대에서 외국사람 오면 총장이 꼭 데리고 가죠. 우리말도
잘하고 외국 사람들도 좋아하는 친구입니다.

전. 아주 당시로선 드문 조기 유학인데요.

서. 그래서 제 주변에서 선·후배들이 전부 우리 집 흉내를 냈어요. 그게
꿈이었고. 그때 그런 식으로 해서 아이들을 많이 보냈죠. 우리 스타일로.

전. 기숙학교로 보내셨나요?

가족사진, 딸이 시카고로 유학 떠나는 날, 1983. 3.

서. 거기가 수녀님이 교장선생님 하시는 여고이고, 길 건너는 신부님이 하는 남고인데 기숙사가 없었어요. 그래서 우리 친구 집에서 다녔는데. 제가 월급봉투 이외의 다른 봉투는 통장을 따로 만들어서 애한테 등록금을 보냈거든요. 그런데 고등학교 시절 내가 보내주는 돈을 저금을 해서, 시카고 미술대학 등록금을 2년 동안 낼 돈을 딸이 모았다가 낼 정도로 독립심을 가졌으니까요.

우. 대단하시네요.

서. 제가 추가로 말씀드릴 것이 제가 6.25때 만났던 친구들(丁丑生)을 지금도 만나고 있어요. 그러니까 육십년 동안 만났던 친구들이 놀러왔던 사진이 있는데 요거 제가 자료는 될 수 있는 대로 많이 전하는데 검토는 나중에 하세요.

(다음 스케치를 보며) 이게 아마 <C은행>이니까 기업은행인가 그런 모양인데요. A타입이 있고. 이런 평면 정도면 하룻밤 새워서 A타입….

전. 요게 몇 년 쯤 인가요?

서. 1971년도. 서상우의 이 사인이면 설계, 제도 수업시간에 애들이 학점받기 때문에 사인이 유명했습니다. A타입, B타입, C타입. 여러 타입을 해서

<C은행 명동지점>, 평면 계획안, 1971

이렇게 합니다. 그런데 이게 일이 깨지잖아요. 그러면 서상우만 며칠간 밤 샌 거예요. 사무실로서는 술 한 잔 사고 끝나겠죠. "서 교수. 미안해" 그러면 끝이야. 나만 며칠 밤 새는데. 이건 <대왕코너>. 자료 드린 게 있을 텐데.

최. 이게 원본인가요?

서. 그럼요. 원본이죠.

최. 직접 그리신 거고요.

서. 네. 그 솜씨가 이때 사무실 할 때 같은데 사인 보니까. 솜씨가 다른데.

김. <대왕코너>가 1967년이네요.

서. 아, 박정희 대통령 시절이 그때죠. 1960년대. 그 박대통령 시절에 재개발 많이 한 것 중에 하나입니다. 청량리역 앞에.

전. 요거는 뭐죠?

서. 요거는 <송씨 댁>인데. 급해서 창고에서 그냥 가져왔는데. 아니 형식을 보여드리는 건데 요놈만 딱 해가지고 요 가방에 들고 가서 펴놓고 하면 거의 거절당하는 그런 건 없었어요. (<대왕코너> 자료를 보며) 제가 거기 사장을 살린 사람입니다. 그때 말씀 잠시 드렸나? 그때 당시에 자기 돈이 어디 있겠어요? 매일 오후마다 조흥은행 가서 자금을 막는 거예요. 사정하고. 그러니까 운동이라는 게 하나도 없어. 당시에 인테리어 디자인이라는 게 실내 창문을 전부 가리는 거였어요. 무조건. 그래서 나도 그렇게 했는데 방에 손님 와서 앉으면 양담배 권하는 게 기본이거든. 담배 한 대 피우고. 그런데 이 사람이

<대왕상가 아파트 신축공사>, 계획안, 조감도, 1967

슬, 슬, 슬 아픈 거예요. 그래서 생각을 해보니 바로 그거야. 난 사장실에 들어갈 때 테니스 라켓 딱 메고 문짝도 발길로 뻥 차고 그럴 정도였거든요. 그러니까 남쪽 창을 다 오픈해서 하게 해서 사장을 살렸어요. 건축주를. 그러니까 인테리어 디자인이라는 게 깜깜하게 막는 게 디자인이었다는 거죠. 그걸 다른 방으로 옮겨서 남쪽 방으로 옮기게 해서 살렸습니다.

최. <프레리 하우스> 2층 평면도가 있고요. 내부 사진들이 있는데요. 생각보다 훨씬 많이 꺾어져 있네요.

서. 왼쪽 날개 뒤로 내시가 살던 한옥이 있었는데 그거하고 나란하고요. 우측 날개는 남향하고 나란하고. 그렇게 꺾은 거고. 들어가면 대청마루가 있고 안방이 있고 건넌방이 있고 그런 개념이고. 그래서 소파도 안 놨어요. 그 다음에 저쪽에 안방이 있거든. 안방임에도 불구하고 공개적으로 그냥 반 개방형 그런 두 짝 미닫이문으로 처리가 됐고. 저건 주방을 들여다보는 거고.

최. 내부는 복층인가요?

서. 거실 위에 다락방이 있어서 책을 보관하고. 애들이 좋아해요. 계단실이거든. 도로록 올라가면 얼굴이 보이고. 난간이 없어요. 위험하다고 하는데. 천장에 이렇게 올라가니까 사이가 적으니까. 뒤쪽 끝에 가면 높아지지만. 애들이 다락에서 내려다보면 재미있어 합니다.

최. 입면에서는 벽돌이 아니고 막돌로 쌓은….

서. 집 앞의 개울돌이죠.

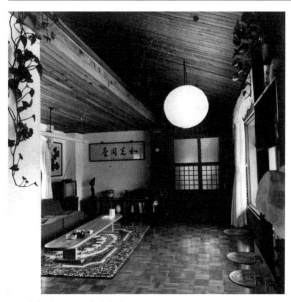

<프레리 하우스>, 거실사진

■ 지붕층 / PRAIRIE HOUSE

■ 2층 평면도 / PRAIRIE HOUSE

■ 1층 평면도 / PRAIRIE HOUSE, 1981

<프레리 하우스>, 평면스케치, 1981

최. 그런데 웨스트는 아까 벽돌이라고 말씀해 주시지 않으셨나요. 골조는 다 있고요.

서. 네, 벽돌마감으로. 지금 33년 되어가도 금하나 간데없어요. 골조는 콘크리트로 다 해놓고 마감을. 마감을 생각해보니까 형태는 초가집인데 스킨은 가령 벽돌로 하면 안 맞을 것 같으니까 이걸로 했고. 지금 30년 지나니까 손으로 묻혀서 그냥 회벽으로 만들었으면 하는 그런 생각도 있는데. 세든 사람이 나가기

<웨스트 프레리 하우스>, 평면 스케치, 1999

전까지는. 그리고 대청마루에서 앉아서 보면 여기가 얕거든요. 45센티미터인데 요게 우리나라 한옥의 앉는 그 높이가 되어서 요새같이 비 쏟아지는 것, 겨울에 눈 오는 거 그런 게 보기 좋죠.

최. 대청 앞에 있는 창은 통창인 것 같은데요, 옆에만 살짝 열리고.

서. 그거는 전망 때문에 중앙은 통창으로 했어요. 그래서 지금 그것은 이 개념하고는 좀 다른데 고민을 많이 했어요. 그러나 덧문은 겨울에, 이중문은 창호지 문이 있어요. 여름엔 떼놓고 그러는데. 이쪽이냐 저쪽이냐 했을 때 고민이었던 게 외부하고 내부하고 통하게, 없는 것 같이. 창이 없는 것 같이 처리하자 그래서 그랬는데, 저 페어그라스가 사이즈가 커서 굉장히 어려웠어요. 쇼윈도 사이즈예요.

전. 처음에, 60년대에는 동화건축이라 하는 곳과 작업을 같이하셨잖아요. {**서.** 그렇죠.} 선생님이 기본설계를 하시고 실시설계와 허가는 그쪽에서 하고. 70년대와 80년대는 어디와 주로 작업을 하셨습니까? 계속 한군데와 하셨어요?

서. 아마 1960년대는 안기태 씨라고 대한건축사협회 회장도 지내시고요. 가깝게 지내면서 같이 동화건축에서 일을 했어요. 그분이 인천의 한 요양원에서 폐병을 앓아서 제가 살리려다 못 살리고 돌아가셨어요. 그런데 유족들과도 연락이 잘 안되고 그랬는데. 돌아가시고 나서 내가 조금 사무실을 유지하다가, 나도 그렇고 학교도 그렇고 해서 정리를 하게 되었고요. 그리고 나서 그 이후부터는 자연스럽게 동화건축 말고 다른 회사랑 하게 되었어요. 그분으로 인해서 많은 대한건축사협회 회장 분들과 가깝게 지내서요. 제가 설계를 많이 했어요. 안기태의 동화건축연구소 뿐 아니라 아마 그 청량리 <대왕코너>도 '조화사'라고 되어 있거든요. 윤태현이라고 투시도를 잘 그리는 분인데 서상우가 한번 붙었다 그러면 그 사람들 재껴 놓고 내가 건축주를 직접 상대하게 되니까. 현장도 내가 가고, 또 학교에서 퇴근을 하고는, 내가 테니스 그때 한창 할 때니까 라켓 들고 건축주들 만나 가곤 했어요. 서 교수가 "제일 팔자 좋은 사람"이라고 건축주들이 그럴 정도였거든요. 그렇게 처리를 했어요. 그러니까 원 설계허가를 낸 분들을 재끼고 내가 하는 게 서로 편하지. 경비관계는 내가 안하니까 직접 자기들끼리 하고. 그러니까 어떻게 보면 일 따고 처리는 서상우가 하고. 아마 동화건축은 그분 돌아가시고 나서 멀어지고 이렇게 여러 군데하고 하게 되었고요. 그리고 제가 두 번은 직접 사무실을 운영하기도 하고, 또 없이도 이렇게 학교에 있으면서 하고 그랬기 때문에 일정하게 누구랑 했다 이거는 아니라고 봐요.

전. 그럼 여러 사무실하고 일을 같이 하셨네요.

서. 그럼요. 72시간에 <새마을 교통회관> 했다고 했듯이 (웃으며)

서상우한테 맡겨 놓으면 편하니까 그냥 소문나서 일이 밀릴 정도였죠. 그런데 88년도를 계기로 해서 박사학위논문 쓰고 나서부터 그 일들이 줄고, 글 쓰는 쪽으로.

전. 선생님은 주로 기본계획과 기본설계 부분을?

서. 주로 그랬지만 아무래도 집 지을 때 관계를 하지 않으면 안 되잖아요. 그게 도면이나 처음 설계했을 때 나타나지 않는 것들이 있거든요. 그래서 현장에서 거의 많이 이렇게 이뤄졌고요. 또 현장을 담당하는 시공 쪽에서도 노련한 사람들이니까 얼른얼른 알아 듣죠. <대전 조폐공사> 현장 같은 경우도 오히려 내가 현장경험이 없기 때문에 현장사람들에게 술사줘가면서 배워가면서 했습니다. 저는 그건 확실했었어요. 노골적으로 내가 체면 때문에 아는 척하고 그런 건 안 하고요. 손 들 때 얼른 들고, 술 한 잔 먹이고 내가 필요한 거 얘기하면 얘기해서 하고 그거는 잘 했다고 보죠.

전. 그 작업을 하실 때도 누가 계속 같이 하셨는지요. 같이 하는 후배랄까, 같이 일하는 사람은 없었어요? 그것 역시 그때그때 일에 따라서 같이 공동 작업으로 하셨나요?

서. 주택이나 소규모 건축들은 나 혼자 직접 하고, 재학생들은 훈련 삼아 했는데 {**전.** 학교의 재학생들이요?} 네. 실무경험 많이 쌓아주고 그래야 하니까 그러는데. 주로 오인욱 교수라고. 그때서부터 지금까지도 스승의 날 꽃 직접 들고 오는 친구. 일주일에 몇 번 안부전화를 하는 친구죠. 요새 어떠시냐고. 그건 자식보다 더 나아요. 그렇게 함으로 해서 본인이 잘 되거든. 내가 지금 침을 맞고 왔는데 그러면 당연히 저녁때 자식이라도 "침 맞은 게 어떠냐"고 이랬으면 하는 기대감이 있잖아요? 그런데 그런 원리를 모르는 사람은 참···. 그런데 이 친구는 딱 그럴 때 전화가 와. 꽃도 직접 오지 택배 안 보내고. 그 친구랑 내가 열 살 차이예요. 열 살 차이니까 내가 과거에 한 여러 가지 사건들을 소상히 알고 있는 친구예요. 물건 잡혀 먹은 거부터 뭐 얘기할 수 없는 그걸 다 압니다. (다 같이 웃음)

전. 오인욱 교수가 그러면, 교수님 설계하실 때 주로 많이 했나요?

서. 거의 했죠. 그러면 그 친구한테도 또 후배들이 있잖아요. 그러니까 짜장면 값, 커피 값이랑은 엄청 나가죠. 붙었다 하면 열 명도 데리고 했는데 그게 좋은 실무 경험을 시킨 거예요. 설계사무실에서 누가 그렇게 가르치겠어요. 그래가지고 <삼풍상가>, <마포 유수지> 당선되었을 때도 그 친구가 붙었었죠. 어쨌든 내가 직접 이렇게 해서 윤우석이니 김정동이니 차주복이니 사무실의 브레인들이 있었고. 그네들이 이렇게 할 수도 있고 오인욱이가 주로 차출해서 했고.

전. 오인욱 교수님은 그때 신분은 뭐였나요?

서. 졸업하고 사무실 근무를 하고 그리고 경원대학 교수인데, 경원대학 이전이죠.

전. 선생님의 홍대 후배인가요? 아니면 홍익공전의?

서. 홍익공전 제자이자 홍대 후배이죠.

전. 선생님 설계일 할 때 어떤 공간을 주로 쓰셨어요? 학교 연구실을 사용하셨어요? 댁을 사용하셨어요?

서. 다죠. 설계사무실을 할 때는 공간이 있었지만 학교나 집이나 간에 언제나 작업하는 테이블이 있었으니까요. 학교 일찍 가고 늦게 퇴근하면서 하고. 그리고 한잔 먹고 나서는 밤에 통금이 있으니까 집에 안 갈 수 없잖아요. 또 신혼 때인데 안 가면 안 되니까. 밥상 펴놓고도 하고 뭐 별짓 다했죠. 그러니까 신혼 때 주인은 방을 하나 쓰는데 내가 두, 세 개까지 쓰고 그랬어요. 우리 두 내외가 출근을 해야 되니까 아기 보는 할머니가 있었거든요. 그 할머니 쓰는 방 하나, 내가 작업하는 방 하나, 작업공간은 그렇게 썩 뭐 훌륭한 공간이 아니라 밥상 하나 펴 놓으면 되잖아요. 아까 보여드린 스케치들. 그건 뭐 내가 차속에서도 할 수 있는 것이고. 내가 늘 인쇄된 용지가 항상 있을 정도고. 그걸 그라프 용지 있잖아요. 바탕 있는 거. 거기에 옐로 페이퍼만 깔아놓으면 금방이니까. 거의 머릿속에 있는 걸 정리할 뿐이죠. 이미 생각은 머릿속에 해 놓은 거고. 디자인을. 여기 교수님들은 디자인 전문이 아니셔서 이해가 안 가실 수도 있겠지만요. 아까 동화건축 끝나고 다른 사람 말씀하시니까 생각이 나는데, 한용섭 씨라고 계셨는데 그분 사무실 가서 일을 좀 하기도 했고요. 주로 그 사무실의 일을 하지만 집에 가선 또 다른 사람 일을 하고. 내가 월급쟁이가 아니었기 때문에. 한 건당이거든요. 그 대신에 일이 잘 안되면 술 한 잔 얻어먹고 끝나는 거고.

우. 이렇게 전환이 금방금방 되시나 봐요. 벌려놓은 일들이 많으신데 운동도 하셨고, 약주도 드셔야 되고 그러는데.

서. 술은 매일 먹었고요. 그것도 3차까지 그 짧은 시간에요. 그때는 통행금지가 있었으니까요. 또 제가 막내인데 결혼 전에 형네가 화곡동을 살았어요. 대개는 덕수궁 앞에서 차들이 안 가요. 그런데 거길 십분 남기고 가는 차가 있어요. 대신에 돈은 더 줘야 되고요. 그것도 단골이 있었어요. 십분 전에 가서 나하고 화곡동 가서는 그 기사가 같이 먹어. 택시 운전수가 저도 한잔 먹어야 될 것 아냐. 동네 구멍가게 가서 같이 먹고 들어가고 그랬었어요. 그 형수를 내가 지금도 참 좋아하는 게 그렇게 술 먹고 늦게 들어오고 그랬는데, 형제가 여럿이니 여러 형수 중 한 명인데 지금도 그렇게 좋아하고 뭐랄까 그래요. 하여튼 그렇게 가깝게 지내는 형수가 아마 85세 이렇게 되셨을 거예요.

전. 그렇게 설계 일을 많이 하셨는데 경제적으로도 도움이 좀 되셨어요?

서. 별로죠. 왜 그러냐면 거의 공치는 날이 많았기 때문에. 대신에 월급봉투는 절대로 안 뜯었으니까 그거는 그대로 집에 주고. 총각 때는 주머니에 넣고 쓰는 거니까 술값 밀린 거 줘야죠. 다방에 친구들이 와서 먹은 찻값 그것도 해야죠. 그러니까 웨이터가 와서 이렇게 눈치 봐서 돈이 있는 듯하면 "오늘 저녁에 들리시죠" 그랬어요. 낮에 짜장면 한 그릇 사달라고 그러면 사주고 그러면 눈치가 괜찮거든. 그날은 돈이 좀 있으니까 가서 주고. 없으면 또 그만이고. 그렇게 정말 가깝게 지냈어요.

전. 그래도 선생님 굉장히 일찍부터 차를 가지셨잖아요. 차 운영하는 비용이나 이런 것들은 다 설계하시는 것으로 운영하셨나요?

서. 기사도 둔 적이 있었는데 이게 답답하단 말이야. 학교 와서 하루 종일 있거든요. 나는 그 시간에 청소도 좀 하고, 우두커니 있으니 학생들하고 좀 좋은 얘기도 좀 하고 그러라고 했는데. 나 수업하는 동안에요. 그러는데 안 해요. 자기가 뭐 서 교수 기사라고 이러고 버티고 말이지. 그래서 몇 달하고 그만 두라고 하고. 차를 놓고 집에 들어오든지 아니면 운전하다 걸리면 걸리고 그랬죠.

우. 따님은 유학도 보내시고요.

서. 그거는 아까 말했듯이 별개의 통장이 또 있었어요. 돈 생기면 거기다 넣는 거야. 예전 종로 1가에 ⟨신신백화점⟩ 뒤 ⟨제일은행⟩, 윤승중 씨가 설계한 거기요. 거기 다녀오면 휘파람이 저절로 나는 거예요. 왜, 딸에게 보낼 것을 입금시켜 놨거든요. 거기 담당 직원들이 다들 날 알았으니까. 딸한테 등록금 보낸다고, 그런 교수라고. 그래서 거기 들어갔다 나오면 휘파람 불며 신나지. 그게 반가운 게. 예외로 원고료가 나왔다든지 뭔가 예외로 생긴 돈은 그리로 들어가고. 그런데 왜 그런 거 있잖아요. 요새 잘 안 통하지만. "돈은 쓰면 생긴다"라는 말이 있었잖아요. 그 시절에 그렇게 돈이 생긴 셈이에요. 돈에 대한 걱정은 그렇게 하지 않았는데. 급하면 남의 돈 빌려 쓰면 되니까 물주들은 많았으니까요.

전. ⟪정인국 선생님 100주년 기념전⟫ 말씀 좀 해주시죠. 누가 처음 하자고 말씀 시작하신 거예요?

서. 제가 먼저 시작한 거죠! 그게 2014년 7월 24일, 정인국 선생 자손들을 내가 따로따로 만났는데요. 딸이 정보원[5] 씨입니다. 이 어른이 마지막에

5. 정보원(鄭寶源, 1947-): 조각가. 1969년 서울대학교 미술대학 조소과 졸업. 1971년 동대학원을 거쳐 1975년 파리국립미술학교 졸업. 올림픽 성화도착 기념 조형물 등을 제작했다.

돌아가신 해에 UIA 이사가 되셨어요. 그런데 UIA가 파리에 있거든요. 딸도 파리에 있고. 거기 자주 다니시면서 아무래도 딸하고 아버지 사이가 가깝게 되었고. 아들은 또 시카고에 있었거든요. 결혼도 하고 그랬으니까. 아들보다는 딸하고 가까우셨기 때문에 제가 정보원 씨를 먼저(2014년 7월) 평창동에서 만나가지고 얘기를 했죠. 아버지의 "탄생 100주년" 행사를 좀 해야 되겠다고. 그 다음에 아들 정명원 씨를 따로 만나가지고 뭐 좀 해야 되겠다고 또 얘길 했고. 어떻게 보면 양해 하에 내가 시작한 겁니다. 정보원 씨가 평창동에 조각실이 있거든요. 우리은행이라고 평창동에 있는데 거기서 너 100만원 가지고 나와라, 나 100만원 하마. 그래서 통장을 개설했어요. 저는 어떤 일을 할 때 절대적으로 자금을 먼저 준비하는 스타일이거든요. 그래가지고 결과적으로 2천4백5십여만 원 걷어가지고 그걸 독립적으로 하려고 했는데 저는 어떤 미술관을 생각을 했는데 서울역사박물관을 하게 되었고 강홍빈 관장한테 계획서를 한 2,450만원 가지고 전시회를 할 배짱으로 계획서를 썼고요. 그리고 위원회를 구성해서 위원회를 24번을 했습니다. 그렇게 준비해 가지고 갔는데 웃어요. 웃어. 전시회 예산이 한 2억 드는데요. 그래서 서류를 거의 집어던지는 인상이어서 내가 기분이 좀 상했어요. 어쨌든 강홍빈 관장이 그걸 해서 막대한 예산을 들이고 제가 걷었던 돈은 경비로 쓴 거죠. 자료 수집도 하고, 각 신문사, 도서관, 이거 다 다녔습니다. 그분이 쓰신 글이니 이런 거 다 조사를 시키고. 대학원생들 차비 정도 주고.

전. 어느 대학 대학원생들과 하셨나요?

서. 공순구 교수 밑의 홍익대학 건축도시대학원 대학원생. 주로 그 친구들을 써 가지고 했습니다. 그거 하다가도 2년 동안이니까 학위논문 써서 가고. 졸업할 때 가만히 있을 수 없잖아요. 선물이라도 하고 그러다 보니까 2,000만원 거의 다 쓰고 45,400원을 정명원 씨에게 줬습니다. 통장하고 명세서하고 딱 해서. 제가 생각해보면 제 정신적인 지주가 두 분 계시다고 했잖아요. 중학교 때 수복해가지고 만난 박무성[6] 선생. 미국사 전공이신데, 중학교 6.25 사변 나고 수복해서 학교를 다시 갔는데 그분이 양정중학교에 선생을 하시는데 국사인데 담임 선생님이셨어요. 제가 첫 월급을 타가지고 그 어른 댁을 찾아갈 정도로 정신적인 지주셨습니다. 나중에 단국대학교 부총장까지 지내셨습니다. 그 분이 쓰신 『격동의 서양 20세기』 제가 한 권 있는데 글 쓸 때 참고로 많이 했던 겁니다. 특히 『뉴딜 연구』 같은 거. 그 어른 거

6. 박무성(朴武成, 1922-2004): 단국대학교 문리학부 졸업 후 고려대학교 대학원 사학과에서 석사, 박사학위 취득. 단국대학교 학장, 부총장, 대학원장, 명예교수를 역임했다.

많이 찾아서 참고로 했고요.

　　그 다음이 정인국 교수님이십니다. 대학 들어갔을 때 학과장을 하시고, 1학년 군대 갔다 와서 2학년 때 서양건축사를 배우는데 열성을 가지고 교육을 하실 뿐 아니라 그때 시절의 교수로서의 본을 철저하게 보여주셨어요. 새벽 두 시면 일어나서 공부하시고 그걸 제가 아니까 드릴 말씀이 많습니다. 제가 졸업 후 취직도 그분이 앞장 서 알아봐 주시고 주례도 서시고 그러셨습니다. 선배들이 가지 않은 정월달에 교남동 시장 가서 굴비고 고기고 사가지고 찾아가고 그랬습니다. 선배들은 그 근처에 세배 갈 생각도 못 하고 어려워하는 통에, 제가 시장을 봐서 들고 들어가서 세배 드리고. "그럼 가보게나 이제. 얘기 더 할 거 있나?" 그러면 사모님께서 펄펄 뛰시고, 차 한잔 들고 가라고 이래서 제가 홍대 출신들 선배들 1회서부터 다 터 가지고 습관적으로 세배가게 만들어 났습니다. 그래서 제가 생각해도, 우리 아버지가 몇 년도 생인지도 모르면서 그분의 《탄생 100주년 기념전》을 했다는 거는 큰일을 했다고 생각하고요. 또 한국건축계에서는 최초로 《건축가 정인국 교수 탄생 100주년 기념전》을 했다는 거에서 의의를 갖지요.

　　전. 전시랑 그것은 맘에 드셨어요? 심포지엄도 했었는데.

　　서. 말하자면 전시 방법이라든지 이런 것도 그렇고, 자료 등은 서울역사박물관 유물과가 전적으로 그걸 준비를 해서 의외로 많은 자료와 전시기법을 사용해서 했습니다만,[7] 욕심이 더 있으니까 정보원 씨 아이디어로 더 준비를 한 게 있습니다. 정인국 교수님의 논작집을 지금 준비하고 있습니다. 저는 일단 손 떼고 박길룡 교수가 아직도 관계를 해서 곧 논작집이 나올 겁니다. 그분이 일반인들을 상대로 해서 건축 보급을 하시고 글을 많이 쓰신 분이라. 그리고 작품집하고 해서 준비를 하고 있습니다. 다음에 좀 더 구체적으로 한번을 다시 해서 제가 리뷰를 하느라고 그래서 이걸 놓고 가겠습니다. 에필로그 주제를 어떤 것으로 하는 게 좋을지 의논해서 주시고요.

　　제가 챕터1에서 강조를 드리고 싶은 게 정동 돌담길. 정동의 60년이 지나도록 잊지 않고 가끔은 거길 갑니다. 제가 일부러 술 먹을 때 약속도 덕수궁에서 합니다. 그래서 전시하면 그것도 보고 돌담길을 해서 거기 추어탕도 있고 조그만 돈가스 집도 있고 덕수초등학교 다닐 때 그 돌담길을 거닐고 하는데요. 예전에 연애 걸던 시절에 즐겨 갔던 그 길이 앞으로도 유지가 되는 것이 가능할지 그걸 좀 보전할 수 있도록 했으면 그러고요.

7. 《정인국 탄생 100주년 기념전》의 시작은 강홍빈 관장과 논의되었고, 전시 준비와 개관은 송인호 관장과 진행했다.

여전히 "A Sound mind is in A Sound body"라고 그래서 제가 건전한 정신을 위해 운동을 했다는 것을 말씀드렸습니다. 그리고 홍대가 세계적인 대학으로 가려면, 이건 뭐 제가 홍익대학 출신이라 그러는 건 아니고, 우리도 좀 여기서 집안싸움이랄까 뭔가 경쟁 속에서 벗어나야 되지 않냐, 노벨상도 그렇고. 그러려면 홍익대학이라도 그런 생각을 바탕으로 해서 세계적인 대학이 되어야 한다는 것. 그런 홍익대학이 되면 어떻겠나 하는 생각을 하고 있습니다. 그리고 제가 건축교육을 실무를 바탕으로 해서 했다는 것이 그렇게 나쁘지 않았다. 졸업하고 나서 당황하지 않고 할 수 있었고, 정림건축 같은데도 제 학생들, 제자들이 있는데. 갑자기 설계사무실이 던지는 프로젝트를 당황하지 않고 학교에서 하던 양으로 하니까요. 그 사무실에서 필요로 하는 그런 사람이 되는 건데. 제가 강조하는 것은 테크닉보다 인간성을 중요시 했던 거. 건축교육 면에서 이렇게 학교에 계신 분들한테 참고 해주십사 합니다.

전. 선생님은 학교에서 주로 담당하셨던 과목은 무엇이었나요?

서. 주로 설계하고 계획론. 초기에는 계획원론이라고 박윤성[8] 선생(이 하시던). 그런 것도 했는데 그런 건 얼마 하다가 벗어났고요, 계획하고 설계는 같이 했습니다. 건축계획이 연결이 되어야 하기 때문에.

전. 주로 몇 학년을 하신 것도 있나요?

서. 자연히 국민대학 가서는 고학년을 하지만 중앙대학이나 저기서는 제가 어렸었기 때문에 저학년을 가르쳤죠. 저학년을 아주 철저하게 가르쳤죠.

전. 홍익공전과 중앙대학에서는 저학년을 가르치시고.

서. 그럼요. 홍익공전은 어른들이 하셨지만, 어른들이 계셔서 저학년을 했고, 중앙대학에 갔을 때는 2학년을 올라갔으니까 겸해서 1학년, 2학년, 고학년 겸 저학년이 된 거고. 국민대학도 가니까 3학년 올라갔으니까 저학년 겸 하는데 아주 선하나 긋더라도 그냥 맹목적으로 긋게 하는 게 아니라 서틀러가 술 먹여가면서 기합주면서 했던 거니까. 그때 중앙대학에 제자 중에 윤재원 박사라고요, 뮤제(Musee)라고 대표인데, 국립중앙박물관 할 때 가에 아울렌티한테 습득해서 우리나라 권위자가 됐고, 지금 박인학 회장이 가인그룹 대표인데 코시드 회장이고 인테리어 잡지 『INTERIORS』의 발행인인데 35년이 됐습니다. 아버지가 밀어주셔 가지고 중앙대학 졸업하고 바로 했던 것을 버리지 않고 발행인을 한 자랑스러운 제자고. 국민대학 제자로서는 최영기[9]

8. 박윤성(朴胤成, 1925-2013): 1966년부터 고려대학교 건축학과 교수로 재직. 고려대학교 건축학과 명예교수, 대한건축학회 회장을 역임했다.

9. 최영기(崔榮基, 1956-): 1983년 국민대학교 건축학과 졸업, 1996년 박사학위 취득했다. 1993년부터 2009년까지 경주 서라벌대학 교수 역임, 2010년부터 2017년까지

신라문화유산연구원장이 있습니다. 경주에 있습니다. 서라벌대학에 있다가 교수를 그만두고 지금 잘 되고 있습니다. 서울에서 얼씬거리지 말고 빨리 가라고. 작업할 땐 수염도 안 깎고 신발도 안 신는 일꾼이고요. 그리고 이공희 교수가 국민대학의 학장을 하고 있습니다.

한 가지 정책적인 내용을 5장에 추가할 건데요, 우리나라 제도가 그렇게 되어 있습니다. 새로운 뮤지엄을 건설하는데 집을 다 지어야 관장을 임명합니다. 원래는 집을 짓기 전에 관장이나 스텝이 있어줘서 그 관장이 취향에 맞는 집을 짓고 자기가 운영해야 하는데, 이건 짓는 사람 따로 있고 운영하는 사람 따로. 우리나라 행자부(행정자치부)라는 데서 티오가 나와야 관장을 임명하잖아요. 좋은 샘플이 서울역사박물관일텐데요. 이종선 관장이 미리 가 있었거든요. 집짓기 전에. 그런데 오픈할 때는 이존희 관장이라고 시립대학 교수가 관장이 되고 그랬습니다. 그와 같이 집 지을 때 관장이 참여를 해서 하는 게 좋겠다. 이렇게 제안만 합니다. 여러분들이 좋은 정책을, 이건 국가정책이기 때문에 함부로는 못합니다만 운동을 벌여 하면 좋겠습니다. 요전에 최종호 교수가 한국 전통, 부여에 있는. 한국전통문화학교 교수로 갔다고 했는데, 한국용인민속촌 관장이었다는 걸로 정정 드립니다. 지금 한국박물관학회 회장을 지내고 있습니다. 오늘 시간관계상, 요 풀세트를 여기다 두고 가겠습니다. '추가분' 이라고 되어 있는데 정리하실 때 넣으시고 다시 한 번 부탁드리는 것은 이 에필로그의 주제가 셋 중에 어떤 게 좋은지 정해주시면 좋겠습니다.

전. 선생님, 다음에 저희가 선생님과의 마지막 모임을 한번 했으면 좋겠고요, 부탁드리고 싶은 말씀은 그때는 제발 아무것도 준비하지 마시고 빈손으로 오시면 저희들이 여쭤보겠습니다. 그리고 그때는 선생님 댁에 가서 해도 될까요? 한번 가보고 싶은데요.

서. 그러시죠. 그것도 의미가 있죠. 그러려면 개학하기 전에?

전. 아닙니다. 좀 더워서 9월이 좋을 것 같습니다. 사모님께 죄송스럽지만 저희가 한번 가보고 싶은데요.

서. 괜찮습니다. 대신에 차를 좀 놓고 오셔야 됩니다.

신라문화유산연구원 원장을 역임했다.

6 구술집을 마무리하며

<프레리 하우스> 진입로

(채록연구팀은 6번째 구술채록을 위해 구술자의 자택인 <프레리 하우스>를 방문했다. 본 인터뷰는 집 앞마당에서 구술자의 자택 설명으로 시작됐다.)

서. 처음에는 아랫집(<프레리 하우스>)뿐이고, 내무부가 전원주택 표본으로 삼았기 때문에 김중업, 이희욱 교수 등 많은 분들이 방문하셨는데…, 제가 외손주가 쌍둥이에요. 그래서 트윈으로 이렇게 두 채를 지었는데 <웨스트 프레리 하우스>는 재료를 좀 바꿔서 저게 유명한 무슨 벽돌이라고 하던가. 대도벽돌! 이거(앞집)는 전돌이고, 이거(뒷집)는 대도 벽돌인데 이걸 한 트럭을 받았어요. 뭐 모르고 받았는데 저거 한 장 쌓는데, 2000년도에 한 장 쌓는데 330원 달래.

전. 노임을요?

서. 네, 노임을. 그 다음에 이 메지[1]가 백 원이야. 그러니까 받아놓고 안 할 수도 없고, 비싸다고 그래가지고 할 수 없이 이거(앞집)하고는 대조적으로 했는데. 원래 이거는 저거하고 둘 중에 하나는 내가 퇴임하면 스튜디오로 쓰려고 했거든. 왜냐하면 여기 놀러 오는 분들이 주로 여기서(집 앞에 만들어 놓은 야외 테이블과 의자가 있는 마당) 점심 같이 먹고 놀다 가면 아주 그렇게 좋아해. 그러니까 클라이언트가 와서 점심 한번 먹고 그러고 나면 싸인 안 할 사람이 없을 것 같아서 그래서 했는데 우리 아들, 딸이 다 건축을 하는데 안 온대. 우리 딸은 숙대 인테리어 전공이지만, 나보고 서울로 오라고 그러고 우리 아들은 뉴욕에서 작년에 왔는데 올 생각을 안 해.

그래서 내가 사실은 <프레리 하우스>라고 해서 이 뒤에 게스트 하우스를 저 뒤에 하나 더 지어가지고. 그러니까 이거는 2000년도에 하고 이거는 83년도에 완성해서 그거 한 셈인데, 그때 이 사람들이 세를 얻었는데, 그 집은 차가 몇 대가 있거든, 우리는 한 대밖에 없는데. 그러니까 3대가 여기 사는데 너무너무 좋으니까 나갈 생각을 안 해요. 우리 집사람은 적적하니까 두 내외가 어떻게 있냐고. 그리고 사실은 마당에서 모시려고 했는데 날이 선선하고, (혹시 음성 녹음이 잘 안 되고 그렇지 않냐) 그래서. 여기는 돼지고기 굽고 불만 피워주면 3~40명이 놀고 가요. 앞에 테이블만 놓으면. 그래서 일 년에 두 번 그렇게 치렀는데, 요새는 귀찮아서 그걸 안 하는데. 그래서 여기 앉아서 할까 그랬었는데 저녁때 뭐 바쁘시다고 그래서 또 저녁준비도 안 하고 집사람도 어디 가는 바람에….

김. 번잡스러우실 것 같아서요.

1. 메지(目地): 벽돌을 쌓을 때의 줄눈을 가리키는 일본어.

서. 아니에요. 저기 뒤에 터가 있어서 거기 게스트하우스를 하려고 했는데 왜 그러냐 하면 내가 뮤지엄 관련 책들을 많이 가지고 있기 때문에 그런 자료 볼 사람, 또 외국서 공부하고 왜 아직 취업이 안돼서 어디 갈 때 없는 그런 친구들(이) 와서 낮에 있고 그러라고. 그래서 저 뒤에 터에는 게스트 하우스하고, 저게 경기도 지정 느티나무에요. 230년 된 나무인데. 경기도가 지정하고 있는 그런 나무거든. 그래서 뷰가 아주 좋아요.

전. 여기까지가 다 선생님 땅이에요?

서. 네. 여기다 게스트 하우스를 하나 지으면 좋은 것이 뭐냐면 일대가 다 효성 거에요. 그래서 다른 사람들이 여기 못 와.

전. 몇 평이나 되나요?

서. 전체가 650평 되는데…, (앞마당에서 <프레리 하우스> 겨울 풍경 사진을 보며) 애들이 안 온다니까 누구 올 사람 있으면 소개하세요. 재단에서 이 땅을 사주면 좋을 텐데, (다 같이 웃음) 이게 겨울 풍경이거든~ 그래서 사계절 변화도 있고.

김. 여기 집을 파시려고요?

서. 자식들이 안 온다니까 나 죽으면 그만 아니야. (전체 배치도를 보이며) 그런데 요 집이 있고 요집이 있는데 뒤에, {**전.** 요게 효성 땅이 이렇게 안에 들어와 있어요?} 네. 요게 맹지니까 죽은 땅인데, 그래서 이제 저 처음에 시작은 (전경 사진을 보이며) 이렇게 했다가.

<프레리 하우스>의 여름 전경

우. 연못이 없어졌어요.

서. 연못이 없어졌어요. 1998년도에 큰 비로 사태가 나가지고 메꿔졌어요. 그래서 요전에 복덕방에서 다녀가서 명함 놓고 가고 그러는데 조금 뭐라고 그럴까. 고양시가 땅값이 조금 비싸요. (현관으로 향하며) 그 다음에 저 집(앞 집) 개념은 완전히 한옥 개념으로 대청마루하고 안방, 건넌 방 그런 개념으로 했고, 요건 내가 조금 스튜디오 개념으로 쓸까 그래서 들어서면서부터 전부 전시장처럼 작품들을 놨어요. 그러니까 제가 설계 해주고 돈보다는 작품을 많이 받았어요. 전부 이름 있는 작가들의 작품인데, 여기 이런 도자기도, (도자기를 들어 보이며) 이 도자기가 우스운 것 같아도요, 원대정² 씨라고 원로 작가거든, 이런 거는 엄청 비싸요. 바깥의 조각, 저것도 김찬식³ 교수 조각인데 그것도 그런데, <김찬식 작업실>을 설계해 주고 돈 대신 작품으로 받았는데, 돈 받은 것 보다 훨씬 나아요. 왜냐하면 돈 받으면 그때 다 쓰고 없어지니까. 그래서 그런 개념으로 전시장으로 하고. (웃으며 방으로 이동)

1층 전체를 작업하는 서재로 생각을 해서, 일들이 여러 가지로 겹치니까요, 이거를 다 자리를 만들어 놔서 몸만 왔다 갔다 하는 거예요. 그리고 제가 뭐를 그래도 밑천이라고 생각한다면 (슬라이드 필름과 파일철이 담긴 서랍장을 열어본다) 제일 그런 게 전부 뮤지엄 쪽인데, 가-나-다 순으로 해서 전부 국내 것이고요, (다른 서랍장을 열어보며) 이게 이제 외국의 유럽 거, 미국 거, 뭐 아세아 지역 거를 전부 자료 수집한 거예요. 그러니까 이제 입력시키는 그게 좀 부족하니까, 그거 해서 전부 이 자료를 가지고 내년 12권 째, 30년 째 쓰는 거고. 이거는 이제 건축가, 작가들 별로 되어있는 거고. 그래서 저한테는 이게 큰 밑천이에요. 이거 하느라고 세계 각국을 엄청 돌아다니면서 그거 한 거니까. 그래서 급하면 여기(책상) 앉아서 이쪽 거를 처리해야 되고. 그렇지 않으면 메인은 여기서(컴퓨터 책상) 해서 하고, 저쪽(1층의 다른 방)은 주로 행정(을) 보는 거고. 그리고 이제 뒤까지 전부 이게 뮤지엄 책입니다. 다른 책들은 다 빼고 창고하고 학교에 두고 오고 그래서 요것을 뮤지엄 쪽으로 하는데, 김 국장은 재단에 그거(기증) 하라는데 난 나대로 꿈이 있기 때문에 그렇고. 이것들도(테이블) 전부 이동식으로 밑에 테이블이 되어 있어서요. {**전.** 아! 바퀴가 달려 있나요?} 네, 이거 짜느라고 가구 목수들, 옛날 목수들이니까 가능했지 지금은 못해요. 사이드 테이블로 써야 되니까. 그리고

2. 원대정(元大正, 1920-2007): 도예가. 1961년 홍익대학교 서양화과 졸업. 홍익대학교 공예과 교수, 홍익대학교 도예연구소 초대회장을 역임했다.

3. 김찬식(金燦植, 1932-1997): 조각가. 1958년 홍익대학교 조소과 졸업. 홍익대학교 미술대학 학장을 역임했다.

사방이 자연이니까 그전에 학교에 있을 때는 돋보기를 매년 갔었거든. 그런데 벽제 집으로 옮기고서는 별로 그렇게 돋보기를 안 바꿨어요. 그래도 괜찮을 정도로 그렇게 자연환경이 좋습니다. 그래서 이런 자료를 앞으로 누가 활용하고 그랬으면 하는데 제가 슬라이드가 한 만장은 되는데 지금 사방에 이렇게 옮겨져서 그런데…, 우선 (다른 방으로 자릴 옮기며) 저쪽에서, 말씀하시는 것을 여기서 할 생각도 있고요, 그래서 이방은 주로 행정적인 것으로 해서요, 팩스하고 이 슬라이드 분류하고 그러는 거, 이 슬라이드가 여기도 있고 저기도 있고, 산만한데. 이게 <퐁피두 센터> 1976년서부터 계산하면 한 40년 된 것들이라 자꾸 낡아가지고요, 그래서 문제에요.

전. 그래서 일부러 여기 천장고를 이렇게 낮게 하고.

서. 네. 될 수 있으면 낮게, 낮게 하고. 그리고 저쪽 집에서 불편했던 것을 이쪽에서 보완도 하고. 학생들이 3-40명(이) 오면 바깥에 화장실이 없으니까 여기는 남자 화장실, 저기 써 붙인 게, 저쪽은 여자화장실, 다 화장실이 방마다 다 있고. 심지어는 여기도(휴식방) 테이블이 있어서 여기는 여기대로 또 해야 할…, 왜 그런 거 있잖아요. 여러 건을 한 번에 처리해야 하니까.

전. 여기는 잠깐 쉬시는데 인가요? (작은 방을 가리키며)

서. 뭐 낮에 잠자는 그런 거고. 그리고 행정적인 거는 구식으로 얘기하면 여기 전화기 놓고 하는 아침에 스케줄에 따라서. 요새 구술집 때문에 했던 게 이 테이블이 주로 슬라이드(를) 분류하고 그런 건데, 챕터 1부터 8까지 이게 우편물함 모양으로 자료가 다 분류되어 있죠. 목천재단에서 자료를 다 못 받아왔는데 분류되는 대로 다 받기로 했고, 일단 요거 끝나면 정리해서 폐쇄하는 거죠.

전. 위층도 보여주세요.

서. 응. 그리고 요거는 (『박물관·미술관 건축총서』를 전하며) 내가 김 국장이 하도 그러셔서 사실은 최초의 책인데 굉장히 귀한 책이에요. 1995년도에 출간한 1,2,3권 합본으로 된 책.

전. 이제는 못 구하는 책.

서. 기문당에서 출판을 더 안하니까. 그래서 미안해서 보답으로 여기 뒤에 썼는데, 이게 정말 없습니다. 제가 비상으로 가지고 있는 거를 제가 내놓고, 우리 우 교수님 요전에 안 가져가신 거 가져가시고, 정인국 선생님 책은 여벌로 학교에 더 갖다 놓으시라고. 이 책이 있어서. 그래서 저거 하시면 제 컨테이너에 도면하고 책들이 있어요.

우. 더 있으세요?

서. 아니, 여기는 뮤지엄 관련 책만 있고. 그리고 학교에 다 놓고 왔는데.

창고에도 있고.

우. 학교에 기증하시고 온 거예요?

서. 대부분 삼육대학에 기증했죠. 그리고 슬라이드가 만장 되는데 저게 제일 아까운데. 삼육대학이 어떻게 그렇게 오래됐어요? 개교 111주년이야.

우. 선교사들이 했으니까 그럴 거 같아요.

서. 평안도에서 왔다는데. 건축과 특강을 어저께 하느라고 여기 슬라이드, 요새 환등기가 없잖아요. 그래서 이 환등기까지 들고 가서 어저께 강의를 하고 왔어요.

전. 그래도 학교에는 하나씩 있을 텐데….

서. 없어요.

우. 전등이 나가면 어떻게 해요?

서. 날리죠. 그리고 슬라이드 현상하는 곳이 없어요. 그래서 나는 그거라 지금 한 만 장쯤 되는데 스캔을 받아야 되는데 그걸 미련하게 안 해가지고. (다시 현관 쪽으로 이동하여) 이건 유영교[4] 작가라고요, 이태리에서 공부한 작가인데, 이 장소에 맞게 요걸 제작했는데, 이 조각은 말하자면 가장 자연스러운 것과 가장 인공스런 것의 조합이에요.

우. 이 물이 어디로 가는 거예요?

서. 모터로 계속 순환되는 거예요. 그러니까 이 양반이 잘 팔리는 환경조각을 한 분인데. (계단을 오르며) 우 교수님 보세요. 같은 작가인데 강남 여자들이 제일 좋아하는 작품이거든. 이거는 이 코너를 위해서 나에게 해준 건데 작가가 세상을 떠났어요. 작가들이 떠나면 작품 값이 올라가고, 작가들이 그런데. 그런데 이건 이 코너에 맞춰서 한 것이기 때문에. 그래서 여기를 계단실이라고 생각지 마시고, 특강하면 포스터도 이렇게 해주고 이런 것도.

우. 2층에는 자료가 없네요.

서. 뭐가 없어요?

우. 책을 갖고 올라오지 마라.

서. 아니, 저기 방안에 또 있습니다.

우. 또 있어요? 금지구역 같은 데는 책이 없는 줄 알았어요. 도서금지 구역! (다 같이 웃음)

서. 이건 우리 집사람 서에 작품인데 그 우리 집사람이 교직에 33년 있다가 명예퇴직을 했는데 퇴직 전에는 열심히 하다가 퇴직하자마자 내가 대만에서

4. 유영교(劉永敎, 1946-2006): 조각가. 홍익대학교 조소과를 졸업하고, 1976년 이탈리아 국립로마미술아카데미에서 수학했다.

사다 준 붓과 벼루 같은 거 다 남들 주고 정년퇴임하니까 그만둬 버리데. (창밖을 보며) 여기가 참 좋은 것은 이게 전부 내 마당이거든~ 이게 사실 효성 땅인데. 여기 아침에 나가면 밤(栗)! 이거 잊어버리지 말고, 내가 선물로 드리라고 준비하고 갔는데 이거 제가 주운 밤입니다. 이 밤을 기념으로 드리라고 만든 거니까 잊어버리지 말고, 다섯 분!

전. 아~ 좋네~

서. (식탁으로 인도하며) 앉으세요.

전. 선생님 그러면 저쪽은 방, 침실만 하나 있나요?

서. 그렇죠. 여기 게스트 손님용으로 화장실 또 따로 있고.

전. 참 좋네요. 아래층을 좀 낮게 해서 2층이 2층처럼 안보이고 여기가 이렇게.

서. 그렇죠. 거긴(1층은) 주로 내가 쓸려고 했던 거고요. 여기는 아무래도 손님들하고. 저기는(앞집은) 내무부의 전원주택, 표본주택이었어요. 그래서 제주도에서도 오고 주말이면. 여기 커피, 그리고 요전에 김 국장 오셨을 때 돼지감자를 잘 잡숫는 것 같아서 그래서 이것도 준비했어요. (중략, 다과준비)

전. 참 좋네. 마당에선 차 소리가 좀 들리더니 집안에 들어오니까 하나도 안 들리네요.

서. 그리고 그때 1983년도에 왔을 땐 요, 차들이 지나가면 '야~ 차 지나간다'(다 같이 웃음) 저 아랫집에 있을 때! 소리 지르고 그랬어요.

전. 지금은 교통량이 많이 늘어났죠?

서. 그럼요. 그 당시에 김수근 선생하고 저하고 국민대학에 차가 두 대 밖에 없을 시절이거든요. 여기서 국민대학 30분이면 갔어요. 차가 없어서.

최. 저는 루트가 궁금했었는데요.

서. 불광동으로 해서 넘어가죠.

전. 그런 거죠. 결국 불광동까지 다 가서 홍은동으로.

서. 홍은동까지 안가고 불광동에서 구기터널로 해서.

전. 구기터널이 생각보다 늦게 만들어졌잖아요. 79년, 80년?[5]

서. 우리가 83년에 왔으니까. 그래서 이제 일 진행하시는 걸로 빨리 가야지. 그런데 오늘 저녁 대접을 하려고 그랬는데, 지금 뭐 수업 때문에 가신다고 그래서. 그래서 케이크하고 밤하고 콜라하고 아니 저 박카스하고, 요것도 자연스럽게 좀 껴서 잡수시고.

전. 네, 네. (전면 창밖을 가리키며) 선생님 요것도 느티나무죠?

5. 1980년 12월 29일 준공됐다.

서. 네. 느티나무는 동네사람들한테 오만 원씩 주고 샀는데요.

전. 묘목 크기가 얼마 날 때 오만원이에요?

서. 아니 요만한. 그런데 지금 30년 됐잖아요. 지금 33년 됐는데, 저 아침, 저녁 걷는데 효성 (소유의 땅) 앞으로 걷거든~ 이 동네에서 제일 예쁜 느티나무 색깔이에요. 위의 머리가 지금 느티나무.

전. 33년이 지금 지났으니까.

서. 그렇죠. 그래서 요거 저거 해서 세 그루 샀는데, 그래서 역시 그런 걸 생각하면 장기적으로 생각하면, 이렇게 투자를 뭘 하고 해야 될 텐데 그 생각 안 하고.(웃음)

최. 이 집안의 색깔들도 다 처음부터 이렇게 지정하셨나요?

서. 아. 그건 이제 저희 딸이 인테리어를 하기 때문이에요. 제가 좋아하는 쌍둥이, 외손자가 지금 군대 가 있어요. 그 쌍둥이 놈들이 한 놈은 블루(blue)를 좋아하고 한 놈은 옐로를 좋아했어요. 이상하게도 둘이 그렇게 색깔을 가지고. 그러니까 우리 딸이 디자인할 때 이거는 저거하고 저쪽에 오렌지로 한 거는 내가 좋아하는 오렌지색이니까, 그래서 (구술집) 책표지 색깔도 오렌지색. {**전.** 그렇죠.} 그래서 내가 하나 택한 거는 오렌지 색깔 밖에 없고 저거와 의자는 전부 우리 딸이 선정했어요.

최. 공간구성도 다 선생님께서 이렇게 하신 거죠?

서. 그건 물론 그렇죠. 저 (부엌 입구를 가리키며) 개구부를 통해서 보이는 면도. 저거 그림 저거 다 설계해주고 받은 거거든요. 박광진[6] 교수라고 원로인데 서양화가로서. 안성에 <박광진 댁>이라고 작품소개 할 때 나온 그건데. 또 정관모[7] 조각인데, 이제 우리 딸이 다 집어갔어. 윤영자[8] 씨 조각이니 뭐 있는데, 아직 며느리가 욕심을 안내서 지금 있는데, 작품도 다 저거 뺏길 거지만 우선은.

최. 선생님께서도 물건들은 거의 안 버리고 다 수집을 하시는 편인가?

서. 그런 타입이죠, 뭐. 그러니까 사실은 내놓기가 조금 그런데. 이제 죽을 때가 되오니까 그런 게 욕심이 자꾸 없어지고, 어떤 놈이 집어가더라도 먼저 집어가는 놈이 임자라고 그래서 그런데.

6. 박광진(朴洸眞, 1935-): 서양화가. 1958년 홍익대학교 서양화과 졸업. 서울교육대학교 교수를 역임했다.

7. 정관모(鄭官謨, 1937-): 조각가, 1964년 홍익대학교 조각과 졸업. 1972년 Cranbrook Academy of Arts 조각과 석사학위 취득. 성신여대 교수를 역임했다. 현재 C Art Museum 대표이다.

8. 윤영자(尹英子, 1924-2016): 조각가. 1955년 홍익대학교 조소과 졸업. 목원대학교 미술대학 교수를 역임했다.

최. 작업하실 수 있는 그런 워크스테이션 같은 공간들이 여러 군데 있다는 게 좋은 것 같아요.

서. 여기는 우리 집사람 거고요. 재미있는 건 말하자면 새 세상을 산다고 할까. 비록 초등학교 교사였지만 지금 책을 두 번째 냈거든요. 요전에 그래서 김 국장 하나 드렸던가. 그거 노인네들 보시라고. 그래서 그 글을 아침저녁으로 써서 하는데, (채록자가 자리에서 일어나자) 어디? 화장실?

전. 아니요. 가방의 수첩 찾으러 갑니다.

서. 아니, 가만있어봐. 전 교수님! 아래에서 회의할까요, 여기서 하실까요?

전. 여기 괜찮은 것 같은데요.

우. 여기 좋은데요.

서. 여기가요? 아 그러면 저도 책 좀 가져올 테니까.

우. 여기서 좀 있다가 같이 내려가시죠.

전. 내려가시겠어요?

우. 여기서 말씀하시다가 자료가 필요하실 때 같이 내려가시죠 뭐.

서. 그러면 거기(촬영관련) 선은 필요 없어요?

김태형: 네, 괜찮습니다.

서. 그 사실은 여기 오게 된 동기는 도자기 계통에 황종례 교수라고 원로교수가 계신데, 황종례! 여자 분인데 삼대가 도자기를 하세요. 그런데 댁이 여기서 한 2킬로 쯤 못미처에, 여기에 제가 오게 된 동기가. 그런데 그분 아들인 이상학이 제가 중앙대학에 2년, 거기 건축미술과가, 예술대학에 건축미술과가 생겼기 때문에 홍익대학에 있다가 중앙대학에 잠깐 2년 사이에 그때 그 아들이 중앙대학에 1회로 들어와 있었어요. 그래서 그게 인연이 되어서 주말마다 놀러 왔어요. 그게 서울에서 오면 늘봄(고기집 상호)을 조금 지나자마자 거든. 그래서 주말마다 거기 와서 놀다가고 그래서 정이 드는데 제가 역촌동 살았는데, 기왕이면 이쪽에 땅 하나 없냐고 그랬더니 아 금방 알아봤는데 이게 논밭이죠, 뭐. 논밭인데 요게 포켓처럼 요것만 있고 전부 효성 땅이에요. 그러니까 아무한테도 침범 안 당하는 그런 터에요. 그래서 중광 스님도 이 동네에서 우리집 터가 제일 좋다고 했죠. 예술인마을, 교수마을 그게 전부 저 때문에 붙여진 이름인데, 제 친구들이 여길 하나, 둘 오게 생겨가지고 심지어는 길 건너에 부인은 조각가 박기옥 씨이고 남자는 건축가 정종우 씨인데 그 친구들이 여기 주말 아침에 서울 정릉에서 와서 해장국 한 그릇 먹고 소주 한잔 먹고는 계약해서 아주 이리로 와버렸어요. 그래서 그런 동기가 돼서 했는데 제가 국민대학으로 옮기게 됐는데 그분이 황종례 교수가 또 국민대학의 교수에요. 그래서 거기서 또 만났지. 그러니까 아주 가깝게 지내고. 그 다음에 저 뒤에 블록

담 보이는 게 쓰리스타가 사는 집이에요. 1군 단장. 여기가 1군단 사령부거든. 군단장 댁이에요. 그러니까 대문 담장도 없잖아요. 30여 년간 여기 아무….

우. 공관병들이 다 지키는 거군요.

전. 1군단 관사라고요?

서. 쓰리스타(three star). 저게 부군단장, 또 참모장. 그러니까 별이 여섯 개에요. 세 명이. 그러니까 뭐 이 동네 누가 얼씬거리지 않으니까 대문, 담장도 없잖아요. 그렇게 시작을 해서 했는데 사실은 제가 이제 여기(이 집에) 와서, 저희 딸은 중학교 2학년 때 예원학교 다니다가 20일 자고 미국유학을 혼자 비행기 타고 그 시절에 갔고, 저는 IIT에 교환교수로 1년 가 있고 그랬었는데요. 라이트의 탈리에신 그런 곳에 가 보니까 참 욕심이 나서 더 적극적으로 일을 하고 또 마침 아이들이 전부 전공이 다 같고 사위까지도 전공이 같으니까 여기를 <프레리 하우스>로 해서, 말하자면 '캠프를 하나 차려야 되겠다'생각하는데. 지금 와서 30년 지났는데 그러니까 저희 아들이 70년생이니까 마흔 한, 여덟, 일곱 됐는데, 고쯤에 제가 왔거든요 여기를. 지금 여든 하나니까 34년 전이면 마흔일곱에 왔을 텐데 그 나이쯤 하면 욕심이 생길 것 같고. 그러면 이제 둘이서 양쪽을 갈라서 갖고 그 대신에 아버지 양로원에 어디 보내주면 된다 그런 쪽으로 했는데도 올 생각을 안 해요. 그런데 그냥 가지고 있는 게 나아요?

우. 글쎄 잘 모르겠어요. 그쪽은 어두워가지고.

김. 그러면 교수님 나중에 어디로 옮기시는 거예요, 팔리면?

서. 만약 이걸 팔면, 우리 딸은 효창동 숙대 근처에 있거든. 그래서 효창동 근처로 오라는 거고 나는 가더라도 거기 하나 조그만 한 거에 제 엄마만 있고 나는 어디 또 이곳과 유사한 조그만 한 땅 사서 다시 또 시작을 하겠다. (다 같이 웃음) 그러니까 분산하는 거지, 남매 줄 것 주고, 와이프 줄 것 주고. 그리고 내 몫 가지고는 다시 혼자 하겠다 그런 생각이죠, 뭐. 그런데 그렇게 쉽게는 않아요. 왜냐하면, 효성에서 25억 보거든? 25억 보는데 내가 저거 한다면 한 21억까지는 하겠는데 우리 저 며느리는 23억이래, 압구정동 아파트가. 그런 정도면 이거 억울하잖아요. 그래서 어쨌든 그렇게 됐고요.

우. 압구정동은 더 올라요.

서. 여기보다 오르는 그게. 사자마자 일억이 올랐다니까. 그래서 나는 미쳤다고 그러거든.

전. 이상하죠. 이곳의 또 좋은 점이 있나요?

서. 일단은 여기 와서 살게 된 후에 서울에서 누구하고 다퉜다든지 뭐하면 불광동, 구파발만 넘어오면 다 잊어버리게 돼요. 그래서 훌훌 털고 여기서 하니까 그런 점에서 좋고. 아까 말씀드린 대로 사계절 변화가 분명하거든. 과일

같은 거?! 지금 저 뒤에, 있다가 드릴 밤이 전부 제가 주은 건데 새벽에 나가면
밤 줍죠. 저기 감 있죠. 그런 사계절 변화들이 참 좋죠. 그 다음에 공기, 또 그
다음에 물이요, 제가 커피를 끊게 된 동기가 학교 갈 때 이걸(돼지감자 차) 한
병씩 떠갔거든요. 그러면 학교가면 보통 차 한 잔 마시잖아요. 그런데 이 냉수를
탁 먹었어요. 그러고 보니까 설설 커피가 맛이 없어지고, 이게 지하수 150m에서
올라오는 물이거든요. 그때 당시에 80년도 초에 640만원 주고 150미터 팠으면
대단한 돈이었는데 그때 과감하게 잘 한 거지. 암반이 나오는데 뚫고 나오는데
직경을 이만한 걸 해가지고 하는데 물장수들이 와서 자꾸 팔라는 거예요, 저
물을. 왜냐하면 물 팔아먹는 놈들이 물이 마냥 나오니까. 그래서 물도 좋지.
공기는 물론이지만 주변 보는 것 그게 눈에 정말, 학교 안경방에서 매년 돋보기
바꿨는데 이제 도수 안 바꿔도 될 정도로 좋아지더군요. 그리고 이 동네를 전원
마을이라 그래서 군단장이 슬리퍼 끌고 와서 차 한 잔 마시고 그럴 정도였어요.
우리도 그쪽에서 파티하고 했었는데 점점 대민관계를 못하게 했었는데. 그런
좋은 마을을 만드느라 그래서 8미터 이상은 못 짓게 되어 있고 그랬는데,
집장수들이 들어와서 설설 그러니까 지어가지고 막 해서 한 7-8억짜리, 그런 거
막 지어서 막 팔고 그래가지고 저리로 올라가면 동네 좀 버렸어요.

전. 어느 쪽으로요. 더 위쪽으로 올라가서?

서. 우리가 초입부에요. 우리가 초입인데 얼마 아니지만 조각공원이 하나
있고.

전. 그렇죠. 조각공원 장흥?

서. 아니 그거 말고, 이 동네! 마당에 있는 조각 그건데. 그래서 하다
보니까 한 30년이 됐고. 아까 말씀대로 국민대학 그때 진달래, 개나리 필 때
그냥 운전하고 가도 30분이면 다녔고 그랬으니까. 저희 집사람도 미국식으로
전부 차 하나씩! 아들도 대학가니까 차 하나 사주고. 그래서 사람마다 차 하나씩
하고 그런 생활을 하다가 이제 다 정리하고 전 차도 없지만 그런 생활하는데.
다시 돌아오면 제가 이제 전반기에 실무를 많이 해서 비싼 술도 많이 먹고
그랬습니다만, 책 쓰는 걸로 돌아간 것이 88년도에 학위 받으면서 그때 제가
쉰두 살이었는데 그때서부터 철이 나가지고 앉은 것이 지금 내년에 12번째
쓰려는 책이 그때 시작해서 아까 드린 1, 2, 3권 시작해서, 12번째 쓰는 걸로 해서
일단은 내년에 마감을 하고. 또 여력이 생기면 그때 가서 생각해 보려고 지금
그럽니다. 그래서 기왕 방문해주셨으니까 오게 된 동기서부터 간단히 뭐 혹시 더
관련해서.

최. 그때 보여주셨던 다른 쪽 집의 평면과 비교해보면 안은 굉장히
다르네요. 저쪽은 안에가 보이는, 위와 아래가 좀 열려있었던 것 같은데.

서. 아, 그건 2층에 다락방이 있고요.

최. 예, 그러니까 저쪽 밑에서는….

서. 아래층은 그대로. 저거는 완전히 대청마루, 안방, 건넌방인데 그 위가 다락방이 있어서 위가 터졌잖아.

최. 아, 그럼 여기서 또 한 층이 더 있던 건가요? 저쪽 집에?

서. 저쪽 집에. 그렇죠.

최. 아래 레벨에서 여기가 트여져있는 게 아니고요?

서. 아니죠. 집안에선 그건 아니고.

전. 거의 3층이네요.

서. 그렇죠. 그런데 저 뒤에 증축한 게 한 100평인데요. 그러니까 여기서 둘이 그냥 직장 다니고 강아지, 이름 없는 강아지. 세 마리. 처음에 세 마리, 네 마리 기르고. 그래서 펜스 이렇게 치고 강아지 때문에. 그리고 나갈 생각이 없어요. 우리도 또 적적하니까. 그리고 세금을 내야 되니까. 집세 들어오는 거 가지고 집세 내고 그렇게 운영하고 있지요.

우. 제가 전혀 다른 질문인데요. 저 공부하는 것 때문에. 선생님 주신 사진들을 이렇게 보니까 《1차 군사혁명기념 산업박람회》 모형을 만드셨더라고요.

서. 네. 《5.16혁명 1주년 박람회》를 했거든요, 경복궁에서. 그 때 발주한

5.16혁명 1주년 기념 <USOM관> 모형 제작에 참가한 학생들과 USOM 고문단, 홍익대 미술학부 건물 앞에서, 1962

분들이 유솜(USOM) 분인데 그 고문단들도 학교에 방문하고 그랬는데. 말하자면
서울의 발전상이라 할까. 그 중심부의 모형을 요청해서 거의 한 사오십 명
동원해서 학생들을 학교에서. 그때 그래도 고맙게 학교에서 작업할 수 있도록
해 주고, 그래서 학교 청소아줌마 집에서 밥 먹고 그러고 한 2-3개월인가 그렇게
해서 처리를 했거든요. 그래서 학생들의 안목을 넓혀주는. 그런데 숙제도 아니고
뭐 바쁘게 해댔어요. 그랬던 건데 그 의도는 5.16혁명 1주년 때죠.

우. 그거는 그러면 그 홍대 학생들한테 일이 간 거네요?

서. 아니, 저한테 온 거죠.

우. 아, 선생님한테.

서. 그걸 후배들, 후배를 시켜서 훈련도 될 겸. 그래서 자고 먹고 그랬는데.
학교에서 양해가 된 것이 아마 국가적인 저거가 돼서 그랬는지, 양해가 돼서
그렇게 자고 먹고. 그러니까 왜 학교 전시회 때 밤새는 식으로 수십 명이 그거
하고, 뭐 밥은 그 학교 근처 아줌마네 집 가서 먹고 그냥.

우. 그게 전람관이 많은데 거기마다 그런 모형들이 들어갔을 거잖아요.
그거는 다른 학교로 갔나요?.

서. 아닌데… 기억이… 경복궁에 왜 청와대쪽으로 경복궁 향원전 뒤에
청와대쪽으로 일제강점기에 지어진 미술관[9]이 있는데요. 거기서 전시회를 한
걸로 아는데. 다른 기억은 잘 안 나는데, 다른 패널을 가지고 혹시 5.16에 관련된
무슨 홍보를 했는지 모르겠으나 그때는 뭐 바쁘고 하도 그러니까 기억이 그런
정도인데.

우. 그런데 좀 상처받으셨다고 쓴 건 왜 쓰셨어요? 메모에. '상처를 받아서
더 단련을 해야겠다' 그렇게 쓰셨어요.

서. 어… 내가 더 생각해 보고 다음에 또…. 가만히 있어 그러면 내가
자료를 좀 들고 와서 차 마시면서 하셔도 괜찮죠? {**전.** 네.} 책은 드렸고, 먼저
말씀을 해주시겠어요? 제가 조금 보충을 좀 드릴거기 때문에.

전. 선생님 보충하시려고 준비하신 거 먼저 말씀해주세요.

서. 그렇게 시작을 해볼까요. (준비한 문서를 보며) 제가 어제 삼육대학
특강에서도 건축학과 학생들한테 말하자면 정신적인 교육을 시키기 위해서
그런 얘기를 했는데, 여러 가지로 이렇게 지금까지 활동을 하면서 할 수 있었던
것은 '건전한 정신은 건전한 육체로부터'라는 그런 얘기를 해서, 활동적이고

9. 조선총독부 미술관. 1939년 5월 경복궁의 향원정 뒤편에 건립했다. 주로 조선미술전람회의
전시장으로 사용되다가, 해방 이후 경복궁 미술관으로 개칭했다. 1975년부터 1993년까지
한국민속박물관으로 사용되다가 이후 전승공예관으로 사용됐다. 1998년 건청궁을
복원하면서 철거되었다.

뭐 그렇지 않은 성격임에도 불구하고 여기저기 많은 관계를 하게 되고, 또 만들어놓은 학회도 금년이 20주년이 되었고요. 서울대학교 목구회, 그 다음에 홍익대학교 금우회, 그 다음에 한양대학에 한길회. 그 3대 모임이, 금우회가 말하자면 50주년이고 목구회는 이미 지나갔지만, 그 모임들이 단합대회도 하고, 동문회관계도 이렇게 기금도 만들어주고, 그런 활동적인 역할은 역시 중고등학교 시절의 체육부장을 열심히 했던 그런 거에서 왔지 않으냐, 그것을 학생들한테도 어제 강조하고 했는데 그러면서 정신적인 지주를 중학시절에 만났고 그런 분들 제가 고맙게 생각했는데 사모님까지도 다 돌아가시니까 스승의 날 찾아뵙고 하는 일들이…, 제가 늦게까지도 찾아뵙고 그랬는데 그런 것들이 이렇게 사회적으로 이어지길 바라고 있습니다. 중학교 시절에 그랬지만 특히 대학시절에는 정인국 교수님이 정신적인 지주가 돼주셔서 그래서 작년에 《탄생 100주년 기념 전시》를 진행했던 것을 좀 더 강조를 하고 싶었고요.

우리나라에 글쎄 제가 IIT에 가서 보고 일 년 있는 동안에 미국 건축교육을 좀 조사를 많이 했었는데 미국이 캐나다를 포함해서 건축과가 있는 대학이 백 개밖에 안됩니다. 그런데 우리나라에 제가 80년 중반에 논문 발표할 때 한 칠십 개 정도. 그렇게나 돼서 너무 인구나 나라 규모에 비해서 과다하다는 그런 생각이 들어서, 그래서 건축교육 내지는 행정 이런 것들을 좀 우리가 더 이렇게 합리적으로 해야 하지 않나. 수요가 있어야 할 텐데 수요가 없이 되니까 괜히 건축공부를 시켜놓고는 딴짓하게 만드는 게 아닌가 싶었고. 특히 제가 그래도 자랑스럽게 생각하는 중에 우리나라에 건축대학을 2000년에 만들어서 시작해서 5년제를 도입한 거, 그런 것들이 80년대서부터 꾸준히 이어왔던 그런 거. 또 공학적인 바탕도 중요하겠습니다만, 종합적인 종합예술로서 건축을 보게 하는 그런 것들이 필요하지 않을까 그래서 좀 건축과 관련된 타학문들을 지금 눈뜨게 하는 그런 건축교육을 주장하고 누가 좀 이어줬으면 하는데 그게 잘 안되더군요. 이렇게 왜 연구실 제자들도 있고 후배들도 있고 그랬습니다만 학교들이 전부 바빠서 그렇고 그런지 이어주는 친구들이 없어서.

내가 그 졸업하고 안기태 씨라고 대한건축사협회회장을 역임하신 그분하고 동화건축연구소에 근무했습니다. 그 사람의 생년 같은 거 조사된 게 있으니까 그것도 옮겨주셔서 보충하는 걸로 해주시고. 특히 건축교육하고 관련해서 디자인계열의 교수들, 구술집하고 연관이 없는 얘기인지 모르겠는데 사회하고 관련 있으니까 이런 데라도 좀 터트려봐야 되지 않나 그래서, 건축디자인 교수를 모집하는데 지나치게 박사학위나 무슨 자격 조건을 거는데 그것보다는 실무가 바탕이 된 사람을 디자인 교수로 영입해두는 것이 좋겠다. 제가 깜짝 놀란 게 저희 아들도 돌아와서 뭐 하다 보니까 학교 얘기도 하고

그러는데, 그 동안에 쌓아온…, 그리고 미국에서 아이비리그라는 데가 어저께
온 그 책에도 보면 그 코넬 대학 같은 데가 1위로 이렇게 달리고 있는데도
불구하고, 그리고 미국의 대형사무실 그런데서 십여 년 경력을 가지고 있는데도
불구하고 그 이외에 다른 조건을 자꾸 내세우고. 그런데 하여간 디자인교육을
위해서는 실무가 바탕으로 된 그런 것들이 필요하지 않을까 생각을 하고요.
그리고 중앙대학 제자, 예전에 홍익공전의 제자는 질문을 해주셨는데 중앙대학
제자로는 윤재원하고 박인학이라고 지금 코시드 회장을 하고 있는 박인학회장.
그 사람들이 있습니다. 자료는 재단에 넘겨주겠습니다. 국민대학은 최영기라고
신라문화유산연구원장을 하고 있는 최영기. 또 국민대학 건축대학장인 이공희,
이경훈 교수. 제자들이 예전에 말씀하신 것 중에 다른 대학이 빠졌길래.

전. 이공희 교수는 국민대 제자 아닌가요? {**서.** 네.} 그렇죠. 홍익대학이
아니라 국민대 제자인거죠.

서. 네. 그리고 아까 말씀드린 홍익대학은 그때 했고요. 요전에
말씀드렸고. 이공희 교수, 또 김형배도 국민대학 제자고. 그리고는 역시 우리나라
행정적인 사정인데 뮤지엄을 기획할 때 닥치는 일인데 우리나라 행정조건,
행정시스템이랄까 관장을 선정 못하고 뮤지엄을 짓고 나야 선정을 하게
되어있는데, 프로그램 작업을 할 때부터 신설될 뮤지엄의 방향 설정을 하려면
거기 주인이 있어야 하는데, 주인이 없이 하니까 나중에 다 지어놓고 디스플레이
해놓고는 '이게 뭐 어떠니?' 관장이 그때 취임하니까. 그래서 제가 시도를 여러 번
해봤습니다. 뭐라고 하나 그 관의 행자부라고 그럴까, 그런데서 그 티오(T.O.)상
그게 안 되는 모양입니다. 그런 것도 제도상 개편을 할 필요성이 있지 않을까.
외국의 사례들이 대부분이 관장이 총 지휘하에 그 프로그램을 시작해서
설계에 들어가고. 그리고 시공을 하고 그러니까는 시행착오가 좀 줄어드는 것
같아서 그런 것도 좀 저거 하고요. 요전에 그 최종호, 지금 한국전통문화대학
교수인데 그전에 한국 민속촌 관장을 뭐라고 잘못 전해드려서 최종호 관장
그것을 좀 정정하고요. (문서를 넘기며) 무엇보다도 정치적인 안정이 돼야
건축도 좀 발전이 되고 지속이 되지 않는가. 그게 이제 국립자연사박물관을
제가 프로그램을 맡으면서 그 말씀을 드렸는데 YS 시절에 시작했는데 그 다음에
DJ 시절이 되니까. 그 사업이 그냥 프로그램 작업으로 무산되고 우리나라에
지금 제대로 자연사박물관을 갖지 못하고 있는데 프랑스의 <그랑 프로제>
같은 경우에 대통령이 셋씩이나 바뀔 때까지 일관되게 해서 오늘날 그 파리가
또 다시 세계문화예술의 중심이 되듯이 그런 점들이 어떻게든지 좀 개선이
되었으면 하는데. 제가 조금 메모해 놓은 거에 지금 뜻이 저거해서 조금 이따가
다시 보충을 하겠습니다만. (문서를 보이며) 이 사진은 저쪽(앞집)의 2층, 2층의

다락방이거든요.

최. 아, 네. 저는 이게 1층인지 알았는데.

서. 2층, 2층이죠. 그러니까 아래층은 이제 (층고를) 최저로 하고, 그다음에 평면적인 것도 조금 저쪽은 안방, 건넌방, 대청마루의 한옥 개념이었는데 여기는 조금 작업실 개념으로 이렇게 변화를 시켰던 거고. (준비한 문서를 정돈하며) 제 말씀은 그런 정도하고 여러분들의 말씀을 좀 듣게 되겠습니다.

전. 그러실까요? 네.

서. 이게 최종정리를 해서 보완하고 읽어보고 다시 한 번 기회를 가져야 되겠죠. 저로서는 사실, 오늘 아침에 따로 좀 1차 원고를 초안을 넘기긴 넘겼는데 할 일 꽤 많거든요. 그런데 이것도 중요하니까.

전. 금우회 말씀을 좀 듣고 싶은데요, 지금 50주년이나 벌써 되셨다고요. 금우회가? {서 : 네. 금년이.} 그러면 67년에?

서. 그때 그 기록들은 제가 그러지 않아도 50주년 때문에 찾아보겠습니다만 정확한 기록은…, 목구회가 아마 2년 전에 시작이 돼서 그 영향도 없지 않아 있었죠. 목구회라는 명칭 때문에, 목구회는 목요일에 입으로 가볍게 뭘 한다는 뜻이고, 저희는 금요일에 덕수궁 잔디밭에서 만났기 때문에 그래서 금우회라고 지었고. 그 다음 해인가 그 다음 다음해에 한길회가 그렇게 생겼는데. 물론 홍대 건축과 출신의 엘리트들을, 주로 뜻있는 친구들을 모아서 이렇게 해서 지금도 유지를 하고 있는데요. 220여명 회원을 가지고 있는데 다른 모임들도 다 흐지부지됐습니다만 그렇게 해서 목구회나 한길회를 초청해서 국민대학 같은 데서 체육대회도 하고 사진도 꽤 찾아놨는데.**10**

김태형: 1회 차나 2회 차 파일에 있을 겁니다.

서. 그때 줬던가요.

김태형: 네, 확인하고 다시 돌려드렸습니다.

서. 글쎄, 하여간 가 있죠, 사진. 그래서 국민대학에서 체육대회도 하고 뭐 하여간 친목하느라고, 또 중요한 멤버들 윤승중 회장을 비롯해서 또 한길회는 김한근 회장하고 그런 분들하고 조찬회도 저희가 주도하고. 그래서 꽤 좀 이렇게 친선을 가졌다고 할까 담 쌓지 않고. 그때 제가 재학시절에 모임에 있었다고 말씀드렸는데 서울대학 나온 황대석 친구라고 대학 2학년 때 재학시절에도 모임을 갖고, 그래서 황대석이라는 그 친구는 경기고등학교를 졸업한

10. 현재 금우회는 김능현 회장을 중심으로 50주년을 기해 2017년부터 매달 2명의 회원들이 이건창호에서 《금우회 창립 50주년 기념전》과 발표회를 가지고 있으며, 2018년 말경에는 50주년 기념책자를 발간할 예정이다.

친구였는데, 집에도 놀러 오고 그럴 정도였습니다. 서울대학 재학당시에. 그거에 연장이랄까 뭐 그래서 조금 이렇게 모여서 친선을 가지면서 또 사회단체의 어떤 행사나 기획할 일이 있으면 서로 협조도 하고 그래서 금우회가 조금 이렇게 뭐랄까 선두에 서서 저걸 하려고 애를 썼었죠.

전. 정기모임의 형식이 있었던가요?

서. 그렇죠. 그건 뭐 다른 모임도 마찬가지로 매월 금요일.

전. 매월 한번, 몇 번째 주!

서. 매월 셋째 금요일. 정기모임. 그리고 특히 20주년, 30주년 행사 때는 김희춘 교수님, 박학재 교수님, 이해성 한양대학 총장. 그런 원로 분들이 와서 강연도 해주시고.

전. 초기에 보통 그렇게 몇 분 정도나 모이셨어요? 67년에 아까 만드셨다고 했는데.

서. 스타트 할 때는 열 명 이내였고요. 그 후에 30주년쯤 됐을 때는 삼사십 명 이렇게 됐고요.

전. 30주년이 아니라 50주년이요?

서. 그러지 않아도 그쪽에서 자료를 지금, 행사한다고 자료를 다 내놓으라고 그래서 지금… 죄송합니다. 잠깐만 생각난 김에. (구술자가 자료를

《금우회 창립 30주년》, 기념행사 초대장, 1997

가져온다.)

전. 네. 선생님, 천천히 네.

서. (자료를 들고 자리에 돌아와서) 30주년 때이고, 혹시 아시는지 몰라도 김형우라는 홍익대학 조치원에 있는 그 친구가 회장직을 깔고 뭉개 가지고 금우회가 그냥 침체된 걸 제가 지금 임채진 교수라고 지금 회장하고 있는 친구한테 다시 일으키라고 그래가지고 했는데, 그래서 동시에 한국문화공간건축학회 20주년하고 동시에….(자료를 찾는다.)

김. 금우회가 그런데 홍익대학 졸업생이어야 하는 거죠?

서. 전부 그렇죠, 뭐. 지금 50주년인데, 30주년 때. 후원도 목구회니 한길회니 서로 다 해주고 그럴 때 멤버가 이만큼이었었거든요. (《금우회 창립 30주년》 기념행사 초대장을 보며)

전. 30주년이면 1997년.

서. 네, 한 칠십, 팔십 명에 30주년인데, 지금 220여명 정도 된다는데 요새 잘 파악이 안 되는데. 그래서 주요한 멤버가 여기 있는데 이거를 저희 선배들은 또 왜 금우회가 홍대를 대표하느냐 이래가지고 또 미움도 받고 뭐가 많았어요. 그런데 역할을 많이 했습니다. 모교에 장학금이나….

전. (《금우회 창립 30주년》 기념행사 초대장을 보며) 이거는 기수가 아니라 가, 나, 다 순이네요.

우. 그러면 졸업생의 몇 퍼센트가 들어가는 거예요?

서. 아니 상관없죠. 그 대신에 만장일치로 들어와야 해요. 회원에.

우. 아~ 예. 퍼센트를 정한 것이 아니라 만장일치로? 점점 장벽이 높아지는 거네요.

서. 네. 그렇죠.

전. 어려워지죠.

서. 네. 말하자면 뭐랄까 홍대를 저희가 그래서 요게 한길회, 금우회 친선축구대회. 국민대학에서 했을 때가 노인네들도 나상기 교수라고 홍익대학에 계셨던 그런 분들, 장석웅 회장 한양대학에.

우. 나 교수님이 도시계획과에 계셨던 거죠?

서. 아니요. 건축과인데 이제 도시계획과는 나중에 생겼지만, 그때는 박병주 교수라고 그분이 오셔서 도시계획과를 맡으시고 나상기 교수는 건축과. 정인국 교수 제자시니까 평양에서 내려오셔서. 괄괄하고 그래도 많이 우리 중간 역할을 해주신 분인데. 초기에 회지니 작품집이니 내가 다 가지고 있거든요. 금성건축의 김상식, 김석윤, 김홍식 뭐 다 있죠.

전. 한 달에 한 번씩 모여서는 무슨 일을 하셨어요? 세미나를 하셨어요?

서. 그거는 주로 뭐 술 먹고 했지만, 정기적으로 매년 그래도 계획을 가지고 무슨 행사를 했지. 무조건 뭐 술만 먹고, 기본은 술 먹고, 친선이 기본이지만.

전. 기본은 친목이네요.

서. 친목이 기본이지만. 목구회는 그걸 지양했어요. 행사하는 것을 지양하고 그렇지마는 저희들은 행사를 좀 많이 해서.

전. 누가 제일 선배이죠? 금우회 멤버 중에서?

서. 어….

전. 1기도 여기에 있나요?

서. 아니요. 1기는 안 계시고요. 강석원 씨! 강석원 씨가 4회인데, 제가 5회고. 강석원 씨가 하나 제 위에 있는데.

전. 그럼 거의 실질적으로 선생님이 제일 위시네요, 그러면?

서. 아무래도 그렇다고 봐야죠.

전. 나이로 치면….

서. 제가 나이로는 강석원 선배보다 하나 위고. 그분들이 있어도 제가 동창회 명부를 제일 먼저. 동창회 추진도 5회 졸업생이지만 했고, 수첩도 제일 먼저 만들고.

전. 그럼 금우회 활동을 선생님이 제일 먼저 발의하신 거예요?

서. 물론이죠. 그때 5명인가 그랬는데, 그 명단이 강건희, 서상우, 장석철, 전동훈, 정종우였습니다.

전. 누구를 포섭했어요? 누구랑 선생님이 제일 가깝고 뜻이 맞으셨어요. 그때는?

서. 거의 다 비슷했을 정도지.

전. 강석원 선생님 보고 '하자' 전해 가지고 '하자' 이렇게 하신 거예요?

서. 그렇게는 아니고, 평소에 뭐 거의 매일 술 같이 먹던 친구들 위주로. 요 건너편에 사는 그런 친구들이 그냥 뭐 얘기하면 이견이 없었으니까. 그러니까 하루 아침에 이뤄진 것들은 아니고. 이게 선후배지간, 사제지간도 있거든요. 김정동, 오인욱이 뭐 사제지간이지만 그게 다 친구가 된 거죠, 뭐.

우. 모두가 한 표예요? 다? 똑같이 한 표씩?

서. 네, 누구나 동등하게 한 표죠. 그런데 이제 김 아까. 거론을 누구라고 정확하게 하지 말아야지.

우. 김형우 교수님!

서. 하여간 지난번서부터. (다 같이 웃음) 말하자면 윤도근 교수, 그 출신이거든요. 그 친구가. 그 친구가 회장돼 가지고 그냥 안 하는 거예요. 회의

소집도 안 하고 그냥, 10년을 깔고 뭉갠 거예요. 그래서 임채진.

우. 회장을 10년을 하셨어요?

서. 아니, 회의소집을 안 하니까. 되고 나서. 세상에, 그래서 OB를 만들자 뭐 그래가지고 하기도 하다가 옛날 친구들 모이자 그러다가 임채진 교수 '총대 메어라'라고 그래가지고 임채진 교수가 한국문화공간건축학회 회장도 하지요, 금우회 회장도 하죠, 뭐 그런데 밑에 연구생들이 많으니까 임채진 교수가 잘 해나가요. 지금 봄서부터 그걸 위해서 사실은 나는 6월 22일에 50주년 기념식을 하려고 했었는데, 매달 젊은 회원들의 발표회를 열어서 그걸 모아서 연말에 한대요. 그러니까 이런 자료조차 보관하고 있는 친구가 없어요. 나니까 이제 이렇게 하고. 여기 이제 역대 30년사를 써오고 그랬는데 작품집 내고. 이것도 시리즈로요. '문'이라는 주제를 시리즈로 해서 문(門)자도 들어가고, 개(開)자도 들어가고, 간(間)자도 들어가잖아요. 시리즈로 해서 해마다 학술발표회도 하고 저기 우이동에 무슨 호텔이 있는데 한가한, 김신조 넘어온.

김. 그렇죠. 아카데미하우스 아니에요?

서. 아카데미하우스 지나서.

전. 아, 그 호텔 말고요?

서. 그러면 김희춘 교수님, 그런 분들이 오셔서 너무너무 미안할 정도로. 그때 자가용도 없잖아요.

전. 그린파크!

서. 그린파크. 그린파크가 아주 한산하고 좋거든요. 그런데도 와주시고 그래서 그때도 얘기했지만 김형걸 교수님도.

우. 이광노 교수님은 안 오셨어요?

서. 물론 오셨죠! 우 교수님이 자꾸 꼬셔가지고 지금. 이광노 교수님은 또 라인이 다 있습니다. 3개 대학에. 그래서 한양대학의 유희준 교수, 홍익대학의 윤도근 교수, 고려대학의 이정덕 교수, 그런 건데 윤도근 교수가 이제 이 노선하곤 좀…. 그래서 우리도 좀 조심스럽게 했고. 그렇지만 또 개인적으로 뭐 지도교수도 해주시고 그랬는데 지도교수 한 이유가 윤도근 교수가 그렇게 권했고.

우. 네. 알겠습니다.

서. 그래서 저 개인적으론 이광노 교수하고 가까워요. 가까운데도 그분의 밑의, 또 이경회 연세대학의…. 다 그 양반 휘하에 있지! 그러니까 각 협회단체 다 꾸려놓으시고 대부분을 이광노 교수가 다 하시고 그래서. 금우회 그 정도하고 마무리할까요?

전. 그래서 내려가기는 어느 년대 정도까지 회원이 내려갔죠? 저희

때까지도 내려왔나요? 저희 세대까지도?

서. 물론 내려갔죠. 내려갔는데….

우. 최욱 씨까지. 최욱 씨까지 내려갔죠? 최욱! 뭐 발표하시는 것 같던데.

서. 그 최욱도 회원이라고 그래요? 그 이후인 것 같은데?

우. 발표한다고 뭐 어디서 본 것 같아서.

서. (《금우회 창립 30주년》 초대장에 적힌 회원명부를 보며) 여기서 끊고 그 이후로는 관계를 안 해요. 모이지를 않으니까.

우. 그러면 그 위에네요.

전. 박항섭[11] 교수까지는.

서. 박항섭이 있고.

전. 이영수[12] 교수도 하고 있고요.

서. 물론 있고.

전. 음… 그 정도까지 갔구나.

우. 한 70년대 끝자락까지는 간 것 같네요.

서. 다른 말씀 또?

전. 예, 선생님. 그러면 하실 말씀 있으세요?

서. 아니요. 어저께 특강하고 과로가 되서 그런지 이어지질 않고요, 자꾸 끊어지네.

전. 괜찮습니다. 지금도. 이제까지 그 설계를 몇 건이나 하신 것 같으세요?

서. 이제 그것도 사실은 전 교수님 덕에 제가 요전에 말씀드리지 않았습니까?[13] 집필은 12권인데 사실은 펑크가 났다. 정확하게 얘기하면 8권까지 냈거든요, 책을. 구, 십, 십일인데 내가 이 12권째까지 하겠다는 마음이 정년퇴임 몇 년 전인가에 약속을 나하고 했거든요. 내가. 그런데 하다 보니까 시간도 걸리고 이제 그전 같지 않고 답사 다니는 것도 좀 힘들어지고. 그래서 펑크가 났는데, 구술집을 한 건 주신다고 그래서, 아 가만히 생각해보니까 그럼 이제 11권을 구술집으로 하고 10권을 '서상우 논작집'을 하겠다. 그때 통계를 내려고 해서 아직 통계가 안 나와 있어요. 논문은 어느 정도 추려가지고 있는데.

전. 논문은 비교적 쉽죠. 나와 있으니까 사실은.

11. 박항섭(朴抗燮, 1955-): 홍익대학교 건축학과를 졸업하고 동대학원에서 석·박사 학위 취득. 가천대학교 건축학과 교수로 재직 중이다.
12. 이영수(李榮秀, 1956-): 홍익대학교 건축학과 졸업. 프랑스 라빌레트 건축대학 석사. 홍익대학교 대학원에서 건축학 박사를 받은 후, 1994년부터 같은 대학교 건축대학 교수로 재직 중이다.
13. 3백 60여건의 건축설계를 진행했다.

서. 아니 그런데, 그때 무슨 기회인가 삼원애드출판사가 그걸 맡아서 아주
자료만 넘겨줬더니 밑에 두꺼운 백과사전만한 책을 만들어줬어요. 요약본이지.
박사학위 논문 같으면 목차하고 뭐 저 앞에 조금만 있고. 그래서 논문집은
다행히 됐는데 그것도 그 뒤에 발표한 게 끊어졌는데 그 뒤에 논문을 안 쓰기
시작하고 이제 프로그램 뭐 하느라고. 그래서 작품이 기록은 어디 있어요. 김태형
씨한테 주긴 줬는데 내 세부 이력에 왜 논문하고 전시회하고 뭐하고 쭉 나와
있는데 그 통계를 내지 못하고 있어요.

전. 그렇게 하면 대략 숫자가 나오나요?

서. 그럼요. 그때 그래서 힌트를 주셨기 때문에 가령 10권을 지금
'논작집'이라고 그래서 논문하고 작품집하고 따로따로 하려다 2018년에 할 거로
그냥 해서.

전. 그때까지 이사 가시면 안 되겠네요. (다 같이 웃음) 여기서 작업을
하시고 이사를 가셔야지…, 이사 가시면 이 자료들을 다 어떻게 가져가시며
장소가 없을 것 같은데요.

서. 그래서 왜 이렇게 메모를 해서 자꾸 작품과 논문을 이제 어디다,
삼육대학 특강한 것도 지금은 기억하지만 이게 시간이 지나가면 또 잊어버릴 거
아니겠어요.

우. 안 찍었어요? 촬영을 안 했어요, 거기서?

서. 아니요. 저는 안 했지만 거기서 했겠죠. 그전에 그것을 연구실이 있을
때는 연구생이 했었는데 이제 그거마저 없어지니까 우리 사위의, 오늘 아침에
왔다간 친구가 뭐냐면 우리 사위에게서 박사학위를 받은 친구가 다녀갔어요.
그런데 그 12번째 책 초안을 스캔 떠주고 그래서 하는데. 저는 다 지불해요. 그
친구 강의 어디 나가는 셈 치고, 하루에, 일주일 중 하루를 할애한다. 그러면 한
달에 얼마해서 하는데 오늘 아침에 싣고 갔죠, 이제. 그래서 그렇게 해서 일단은
하면 지금 말씀대로 이렇게 힌트를 주셨으니까 작품 수 그런 게 나오죠. 그래서
제가 요전에 말씀드렸나. 초상났을 때 '상(喪)'자 있잖아요. (잃을 상 자를 적으며)
사실은 그 가진 돈은 별로 없지만 그 '상사록(喪事錄)'이라는 것을 하려고 지금
자료는 서랍에 잔뜩 해놨어요. 그래서 비밀통장에 비밀번호는 뭐다. 그 내가
죽으면 어디 어디 연락해라. 다 하지 말고. 그런 정리하는 것. 거기 상사록에 이제
그때까지는 정리하려고 그러고 있습니다. 희망사항은 우선 내년까지는 끝내고,
그러고 저거 하면 그때 가서 이제 그런 것 저런 것도 좀 정리를 하겠다. 하여간
처음에 전 교수님 덕분에 망설였지만 요새 사실 병을 얻어서 음식을 못 먹어요.
그 좋아하는 술도 저녁에 맛이 없고, 술꾼이 술을 안 먹으면 가는 거 거든. 그런데
이게 뭐냐 하면 오늘 아침 방송에서 아주 좋은 프로를 해줬는데 KBS에서. 결국은

스트레스구만, 이게. 엊그저께 삼육대학 강의 딱 끝나고 나니까 조금 나아지고. 오늘 아마 이제 여러분 다녀가시고 나면 조금 나아지고 그럴 것 같다 그러는 건데.

전. 이건 염려놓으세요. 천천히.

서. 아니에요. 참 그런데, 이 기회를 주신 게 참 내 정리를 하게 됐단 말이지요. 이거 자료만 해도 얼맙니까. 좋은 기회를 주셔서 정말 고마운데.

전. 조금 그런데 저희들이 편집을 해야 할 것 같아요. 사진도 많으니까.

서. 내용이 그렇게 하고. 그리고 먼저 보니까 미국도 갔다 오셨던데.

전. 김태수 선생님? 네, 그때는.

서. 그 내용을 보고 느낀 건데 내가 잘 아는 분이고 그런데도 읽히기가 좀 어려운데, 그 후에 김종성 교수님 보니까 전혀 다르죠? 깜짝 놀란 게 김종성 선생은 전혀 영어를 그렇게 안 쓰거든요? 김태수 씨 것은 그거 내가 읽어보고도 전문가인데도 불구하고, 그 사람 아는데도 불구하고, 그 사람이 읽혀지지가 않더구먼.

전. 많이 쓰세요. 지금껏 계속 미국에서 활동을 하시니까.

서. 김종성 교수는 아주 감탄한 게, 내가 그분 특강을 시키는데 걱정을 했어. 한국건축가협회, 처음 중앙대학에서 잠깐 같이 있었잖아요, 1년. 그래서 걱정을 딱 했는데 전혀 미국서 공부한 사람이 아니거든.

전. 우규승 선생님은 더해요. 우규승 선생님은 정말로 영어를 거의 안 섞어 쓰세요. 한국에서 발표할 때는. 우규승 선생님이 그야말로 거의 다 번역해가지고 한국말로만 말씀하세요.

서. 김종성 선생님 것은 다 정리가 됐나요?

전. 지금 마지막 마무리들 하고 있죠. 연말을 못 맞출 것 같다는 거죠. 워낙 원래 목표는 연말이었는데 한두 달 늦어질지도 모르겠어요.

서. 그러면 이제 내가 이거 볼 수 있는 건 그게 완전히 끝나야 되나?

전. 그렇지 않고요. 이렇게 나란히 가기 때문에 아마 겨울방학 때쯤 선생님 보실 수 있을 것 같아요. 겨울방학 때, 12월, 1월 이때쯤 선생님 한번 볼 수 있을 거예요. 그리고 또 이제 그거 본다고 다 끝나는 게 아니라 그 다음에 또 그림 자료도 넣어야 되죠. 더 작업들이 꽤 있잖아요. 오탈자도 잡아야 되고.

서. 아, 그리고 또 한 가지는 뒤 커버에 뒤 내 표지에 발행된 연도가 들어갔으면 좋겠어요.

김. 네, 네. 책의 발간연도! 말씀하신 것 기억하고 있습니다.

서. 그게 이제 자료 쓰는 사람들은 그거 탁 보면 알게 되는데. 또 그게 재단에서 볼 때도 '아 이게 이렇게 해서 나왔구나' 그런 기록도 되고. 그 다음에 또

한 가지는 딱 폈을 때 '이게 김태수다, 김태수 책이다' 이런 게 안 느껴져서 앞에 일부러 그러시는지 몰라도.

전. 약간 그렇죠. 일부러 그런 건데. (다 같이 웃음)

서. 다 작전 알아요. 여러분들 고단수라는 걸.

전. 아니요, 고단수는 아닌데요.

서. 나는 조금 그런 타입에서 알지만 그 타입에서 조금 나는 그래도 대상을 좀 넓게 하고 넓게 읽히기를 바라고. 그래서 정말 삼육대학에 특강 갈 그런 형편이 아니었거든요. 건강도 그렇고 신경 쓰는 것도, 그런데 아직 석사과정도 없어. 한 2006년에 생겼나? 그런데. 박사도 없어. 그러니까 조교가 재학생이 조교야. 그러고 했는데 역시 내 스타일이야. 나는.

그런 밑바탕의 아이들도 건져야 되겠다는 그런 생각이거든. 그러니까 어제 최선을 다했는데 너무 시간을 짧게 줘가지고. 그러니까 111주년 개교행사니까 건축과 뿐 아니라 이제 그 강당 쓰임이 그런 모양이지. 그래서 나 다음에 이제 홍대 출신의 젊은 친구인데 뭐 난 알지도 못해. 그런데 40분밖에 안주니까, 나는 2~3시간은 가져야 할 얘기가 다 나오는데. 그러니까 급하게 한 거야. 중구난방으로 했는데. 어제 내가 책을 4권을 부쳤어요. 조교라는 친구 애썼다고. 조교! 2학년 학생인데 우리 학회에 나가서 전화를 받고 있대. 아르바이트로. 그러니까 거기 삼육대학 교수가 이태은이라고 차기 한국문화공간건축학회 회장할 친구예요. 그러니까 그 친구가 작전상 날 부른 것 같아. 그래서 가긴 갔는데 그 학생들도 주고 그래서 4권의 책을 부쳐서 보내고 그랬는데. 거기 스타일을 알기 때문에 '아~ 그래서 그렇구나.'

전. 그런데 저희들이 이제 생각했던 건 그거죠. 이제 구술집이라고 하는 게 어떤 식으로 아무리 화려하게 만들어도 결코 많이 나가는 책은 아니에요.

서. 그럴 거예요. 특정인들한테나….

전. 워낙 사실 이런 게 솔직하고 진실한 어떤 역사적 기록이기 때문에 무슨 소설이 아닌 거잖아요. 그럼 아무리 많이 나가봐야 천부가 나가고 천오백부 나가고 그러는데, 그걸 위해서 이렇게 하는 것보다 이제 진중하게 드라이하게 검소하게 만들어서 오래가는 책을 만들자.

서. 기록으로 남기는….

전. 그래서 그 덕분에 300부가 덜 팔렸다, 할 수 없다 이거죠. 300부 더 팔자고 우리가 막 이렇게 가는 책은 아니다, 이거는! 그래서 처음 저희들은 방향을 이렇게 드라이하게 잡고선.

서. 초판은 몇 부 찍어요?

김. 500부입니다.

전. 그런데 그거는 큰 문제가 안 되는 게 그 정도 되면 일단은 중요한 도서관에는 다 들어가요. 중요한 도서관에는 다 들어가기 때문에 도서관에 그렇게 들어가게 되면 이거는 결국 아주 끝까지 가거든요. 중요한 도서관 쪽에 들어가면. 전혀 저희가 오랫동안 남기는 데에는 문제가 안 될 거다. 지금 당장 오늘 올해, 내년의 수요를 보는 게 아니라, 저희가 생각할 땐 최소한 이게 10년 후, 20년 후, 30년 후 정도를 보는 거거든요. 그때 이제 '20세기 후반에 한국 현대건축을 알고 싶다' 분명히 그런 애들이 있을 텐데 연구자들이 어디 가서 보겠어요, 이것들을. 그런데 구술집을 보면 당시 국민대의 분위기와 이런 것이 좌악 나올 거 아니겠어요.

서. 구술집을 하면서 느끼는 것도 바로 그런 점이었는데, 이것이 자서전하고 좀 달리 뭔가 기록을 남기고 그 분야에 무슨 도움이 되는 그런 내용이 됐으면 하면서 신경을 좀 썼어요. 그런데 제가 활동 범위가 정해져 있었기 때문에 그렇긴 하지만, 그 대신에 제가 다른 분하고 조금 차이가 있다고 하면 저는 분명 실무를 바탕으로 해서 건축교육이라는 것을 거기다 올려놓고 했기 때문에 사실은 자신 있었거든요. 지금 하는데도.

전. 역시 선생님 그러면 교육하고 작품 하는 것하고, 그 다음 사회활동하고 책 쓰신 거하고. 그 중에서 역시 선생님, 교육이 일 순위였던가요?

서. 그게 기본이죠 뭐. 그건 제가 중고등학교 시절부터 옆의 친구들이 넌 이담에 선생하면 딱 좋겠다. 그렇게 한 게 왜 시험 때 같이 공부하잖아요. 저하고 같이 공부하는 놈은 성적이 좋아. 왜 내가 설명을 아주 선생님보다 자세히 해주거든. 그 왜 어려운 입장을 잘 아니까. 그래서 시험 때는 "나한테 붙어!" 했는데. 내가 뭐냐 하면 운동선수야. 체육부장이야, 그런데도 불구하고 그건 그것대로 했고 저건 저것대로 했는데 그게 난 바탕이 되지 않았나, 운동이. 그래서 지금도 중고등학교 시절에 정말…, 그럼 이제 형님들이 다섯이 있었거든, 누님 한 분 하고. 그래서 용돈 떨어지면 한 바퀴만 돌면 형수들이 전부 주머니에 넣어줬어. 그러니까 빵 사먹고 중국집에 만두 있잖아요. 그때 정말 실감 안 나실 거야. 만둣집에 가면요. 돈이 없어서요, 차이나타운에 가서 만두를 하나 사요. 그래가지고 (만두를) 이렇게 깨물어. 여기다 간장을 철철 해. 간장이 짜잖아요. 물을 들이먹는 거야. 이거를 두 개, 세 개 사 먹을 수 없어. 그런데 그거를 내가 사주거든. 국민학교 때서부터 먹는데. 덕수궁 돌담길. 지금은 중앙일보사. 거기 앞에 그게 원래는 차이나타운이었어요, 원래가. 지금은 플라자호텔 뒤로 갔지만. 거기 김은 펄펄 나는데, 국민학교 때 수업 끝나고 축구, 덕수국민학교 축구 공차고 나왔는데 배는 고파 죽겠잖아요. 그러면 '이리 와' 그러면 만두 하나 가지고 질 질 질 질 하고. 그냥 물을 몇 컵씩 먹고.

전. 물을 많이 먹으려고요, 간장을 부어서 배불리려고.

서. 저쪽 중학교, 중학교 가서 이런 빵! 그걸 내가 다 사줬는데 어디 재원이 있었냐면 형수들이 대주는 거야. 특히 우리 누님이 또 많이, 고명 누님. 칠남매 맨 위에 누님인데 그분이 왜 용돈 떨어지면 슥 가면 저거 하는데. 그래서 이제 지금 그 중학교 때 친구들. 지금 뭐 잘된 친구들, 그런 친구들이 그 시절에 다 나한테 빵 얻어먹었지. 그런데 지금 이제 다 잘났다고 그러고 저거 하지만. (다 같이 웃음)

서. 최 교수님 뭐 궁금하신 것?

최. 혹시 작품하시면서 돌이켜보셨을 때 제일 마음에 드는 작품은 어떤 것일까요?

서. 음… 말하자면 그 때 개발도상…, 수복해가지고 하기 때문에 그렇게 공사비가 충분하던가 뭐 그런 입장은 아니었고. 그래도 잠실 <새마을 교통회관>이 제일 기억에 남는데, 잠실의 경우에 사실은 재료하고 이렇게 있으면 여기 타워하고 이게 하는데 예산 때문에 이거 잘려버렸어요. 짓다가. 그 예산 부족으로. 그러니까 우선 비례도 잘 안 맞고. 저층과 고층의 관계가 뉴욕에 있는 레버하우스 타입이라고 그래서 그런 형식일 텐데, 교통회관이니까. 원래 벽돌을 쓰기로 되어 있는데 벽돌을 못 쓰고 타일을 벽돌 색깔로 바꿨고. 그리고 그 일대가 허허벌판이라 사이트가 어딘지도 모르고 동남아건축이라는 데서 맡아서 72시간을 남겨놓고 날 불러서 일을 했으니까. 아무래도 엊그저께 삼육대학에서도 그런 얘기 했는데 내가 '72시간의 교훈이다'라는 말을 했어요. 뭐든지 할 수 있다. 72시간에 이런 프로젝트를 해낼 수 있었다는 그걸로 나는 지금 산다, 암만 어려워도. 그런 일을 자꾸 주장하니까 잠실 <새마을 교통회관>이 아무래도 인상에 남고요. 그 다음에 그 전원주택들을 많이 했는데 그때도 얘기했지만 공무원들, 월급쟁이들 돈 안 받고도 다 해줬어요. 그런데 대개 2-3일이면 해치웠거든. 스케치 해가지고 이렇게, 왜 미국 가서 사는 김성진이라는 친구인데 그 친구는 디테일을 트레싱지 깔아놓고 T자 위에서부터 좌악 그려놓으면 그냥 한 장이 끝나는 몇 시간이면 끝나는 친구하고 아르바이트를 했는데 경우에 따라서는 그렇게 거저 해주는 그런 것들. 그런 것도 머리에 남아있고.

최. 혹시 하셨던 작품 중에서 주택의 비율이 어느 정도 되시나요?

서. 전체의 1/3정도로 100여건 이상 되죠!

전. 주로 80년대인가요? 80년대, 90년대.

서. 80년대 와서는 이제 전환을 이렇게 오히려 해서 이제 글 쓰는 쪽으로 갔기 때문에 피크는 70년. 수복하고 60년, 70년.

최. 그 이후에도 설계는 하셨죠? 80년대에도.

서. 그럼요. 예를 들어 국민대학 같은 데는 여섯 개 정도? 국민대학에서는 <성곡 도서관> 한국건축가협회 베스트 7 상탄 것. 그것도 84년도인가 97년도인가 여전히 했죠. 내가 그때는 못 느꼈지만 지금 몇 십 년이 지나가고 보니까 당신 덕에 당시 국민대학에서 《조형전》이라는 것도 개최해서 서상우가 빛났고, 건축대학도 만들어 주고 설계는 물론이고 했다.

우. 그건 선생님이 정하신 건 아니에요? 본 설계는?

서. 거기 재단에서 정하죠.

우. 재단에서요. 기록을 보니까 김관욱 씨가 본 설계를 많이 한 것 같아요. 대부분이.

서. 그럼요. 김성곤 씨 아들. 젊은 친구 있었잖아요, 아들.

전. 김석원!

서. 김석원. 사무실 가서 그랬어. 당신 학교 좀 올라오라고. 뭐 하려고 갑니까? 가면 김성곤 씨 묘를 학교에다가. 시골학교 아니에요. 묘를 교문에 정면에다, 김성곤 씨(를) 모셨거든. 그러니까 애들이 데모하고 손가락질하는데 학교 좀 놀러 오라고 하면 뭐 하려고 갑니까? 가면 애들이 그러는데. 그래가지고 결국 우이동으로 이장시켰잖아요. 못 견뎌가지고 데모 때마다 애들이 말썽부리니까. 난 시골스러워서 괜찮다고 보는 거거든. 집안에 묘가 있는 것도, 학교 안에.

서. (질문하려던 것이 무엇인지 물어보려) 아까 뭐?

김. 아…, 집들을 하실 때 같이하신 건설사, 시행사 왜 그런 거 있잖아요. 원정수 선생님은 어떤 주택을 잘하시는 분이면 같이 콤비를 잘 맞춰서 했던 분이 있었다고, 예전에 주택 할 때는 그런 분들 얘기를 하시더라고요.

서. 그럴 때도 있고 아닌 때도 있는데, 원래 건축이 우리나라 제도상 나쁜 게 설계하는 사람이 관여를 못하고 설계 감리를 맡기잖아요. 그러면 안 돼. 종이 쪼가리에서 그린거 하고 설계한 것이 이루어지는 거하고 끝까지는 가서 작품을 해야 되는데 그걸 못하게, 우리는 제도상 안 되잖아요. 그리고 관계하면 오해를 받아. 업자 소개하고 그러면. 내가 그거 싫어서 안 하기도 하고. 그 다음에 술이나 몇 잔 얻어먹고 돈 먹었다는 소리나 듣고 그 참. 거기 경복궁역 1번 출구에서 만나서 거기 들어갔었나? 그날도 친구들 같이 만났었는데 토탈 문 회장(문신규)하고 약속했는데, 시청에 25년 있었던 친군데 우리 친구하고 군대에서(부터) 친구야. 그런데 친해지기는 나하고 더 친해져가지고 토탈 문 회장 친군데 나하고 더 친해져가지고 국민대학 강의도 맡기고, 법규 강의를. 우리나라 법규통이에요. 그 사람이. 그래서 서울시 심의를 오래 하게 됐고

그랬는데. 그 친구가 절대로 술을 안 먹잖아. 절대로. 도시개발 과장이면 엄청난… 대신에 이건 먹지. 내가 이제 소개하고 그러니까. 그래서 조금 길게 가려면 그런 거 관여하면 좀… 작품은 자기가 관여하는 게 좋고. 토탈의 문신규 회장이 주택 설계를 많이 하셨어. 그 사람은 선수에요. 땅 개발하고 그런데는 아주 타짜야. 나도 벽제로 여기 오게 된 게 그 친구 자문 받아서 오고 지금도 자문 받지. 이 집을 어떡하냐 그랬더니 그놈이 집 내놔라. (다 같이 웃음) 특이해. 그래서 그런 사람은 하면 되고, 장흥으로 해서 망했지만 경매 붙여서. 아주 타짜야. 지금도 제주도에 수천 평 사가지고 제주도 왔다 갔다 하는데.

김. 그래가지고 제주도 왔다 갔다 하시는 거예요?

전. 자, 빨리 끝내고 제주도나 우리도. (다 같이 웃음)

최. 선생님, 가장 최근에 하신 디자인 작품은 어떤 거예요?

서. 이 동네 사람 집을 계획해줬는데. 요 동네 뒤 터. 이 뒤땅을 나한테 팔고 떠난 사람인데 그 후에 지점장실 가서 앉아있고 그런 사람이야. 무슨 뜻이냐면 나는 은행 창구에서 카운터에서 돈 찾고 있는데 그 친구가 그러는데. 텃밭을 나한테 팔았는데 거기 집이 하나 이렇게 얹혀있었는데 옛날에는 자기 땅 아닌데 집은 이렇게 있고 땅은 여기 있고 그러는 경우가 많아요. 그래서 땅도 팔고 집도 판다는 걸 내가 '이 사람아. 집은 가지고 있어' 나중에 동생처럼 그거 했으니까. 35년 전에 와서 추석 때 여기 동네 기름 다 돌리고 경조사 다 다니고 그랬어요. 그런데 그럼 땅은 내가 사줄게. 집은 자네 가지고 있어. 그런데 효성에서 이걸 다 흡수해서 다섯 채를 흡수하는데 그 집 가지고 있는 바람에 나한테 팔아버렸으면 오백만 원밖에 못 받을 거를 보상받아서 저기 일산에 땅을 샀어요. 일산이 생기는 바람에 떼부자가 된 거야. 그래가지고 지점장실에 떡 가서 있고. (다 같이 웃음) 의정부를 갔는데 일산 그 땅 팔고, 의정부에서 또 한전이 들어온다고 그랬어. 그랬던 그 친구가 다시 돌아왔어. 그런데 요 뒤에 광탄에 자기 집 저거라고 그래서 내가 그래서 내가 그 스케치도 했지만, 스케치는 '벽제 무슨 집'이라고 내가 준 것도 같은데 그때 가서 대안을 세 개인가 네 개를 그냥 돈 안 받고 스케치해준 거 그게 저건데. 그게 지금 한 2~3년 됐는데 미안하지만 가보질 못했어. 자꾸 미루고, 미루고 그러다가. 그 뒤로 한 계획안으로서는 조각가인데. 동두천 위에 포천! 거기에 김광우 조각가인데 조각전시장! 그걸 스케치 해놓은 게 하나 있어요. 그건 양주시가 이제 <장욱진 미술관>도 그렇고, 양주시가 집을 지어주고 이름만 붙여주는 경우~ 그걸 기다리는 것 같은데 이뤄지지는 않았지만 대안 몇 개 그린 게 최근 있는데, 그건 아직 이뤄지지 않았으니까.

최. 최근까지도 디자인을 병행 해 오시는….

서. 그러니까 그런 연줄연줄 하는 건 하는데 왜 정이 떨어졌는고 하니,

아까 일 년에 몇 개나 했냐 그러시지만, 일 년 통상 따지면 몇 십 개가 되거든. 그런데 받을 돈은 엄청 있는데 그때 당시로는 계산해보니까 한 1억은 받을 게 있는데 나갈 돈이 몇 천만 원이야. 왜냐하면 구조계산비니 설비, 전기. 다 청사진 값서부터 하니까 통산해봐야 그래. 그래서 그 못 받고 그저 술이나 먹고 이러는 바람에 정이 좀 떨어졌는데. 이거는 글을 쓰다 보니까 이거는 나하고의 싸움이니까 내가 노력한 만큼 나오니까 이거 좀 좋아? 돈은 안 생겨도. 책 내가 인세를 책으로 받아요. 그러고도 내가 이거 구술집 100권은 내가 사겠다고 하는 이유가 내가 증정하는 게 많아. 인세해서 받은 책하고, 내가 보통 1,000부 찍으면 200부를 사요. 200부를 사는데 실비로 사지. 외판원한테 주는 값으로 사니까. 60프로 내외 뭐 이런 정도로 200부를 사니까. 한 300부 전부 증정하고 마는 거야. 아래층(에) 많잖아요. 그냥. 엊그저께 강의하고 어저께 책 붙여줬듯이 그렇게 되는. 그 대신에 도서관에 좀 주문해달라고 그래서 각 대학 교수들 보내고 그런 것들이 좀.

전. 아~ 시간 가는지 모르겠습니다. 선생님 저거는 뭐 말리시는 거예요?

서. 그러니까 이제 저 밭에서 딴 거는 동네사람들 주는 거거든. 호박이니 오이니 가지니 그런 거 상납해야 될 거 아니야. 거저가 아니라 추석 때 또 뭐 떡값이라도 하라고 그러고. 그리고 이건 참고로 삼으세요, 그냥. 저 아래층에 리스트가 있는데요. 내가 이래 봬도 금년에 선물 들어온 게 추석에 24군데서 들어왔어요. 지금도. 그게 얼마나 고마워. 과일? 이거 내 것 아니에요. 다 제자들이 뭐해서 들어오는 거고 얼마나 고마워. 그러니까 들어오는 거 다 나눠주는 거지. 과일, 박스 뜯을 때 제상에 놓으라고 다섯 개, 사과 다섯 개, 배 다섯 개, 싸서 딱 해서 줘요. 그 당시 제사 지낼 때 써. 그리고 그 봉투, 촛불 값이야, 하니까 거저가 아니지. 아까 박카스? 한 달에 저거 몇 박스가 나오거든요. 초코파이하고. 그렇게 해서 그냥 있는 거 하는데 열심히 둘이 연금 받으니까. 고맙게 25일이면 재깍 재깍 들어오니까. 그런데 여전히 월초만 되면 통장은 마이너스이고 현직에 있을 때나 똑같아.

우. 인세는 받지 않으세요?

전. 책으로 받으신다잖아요.

서. 왜냐하면 그래야 거기 인쇄비라도 갚아야 되잖아, 그 사람이. 왜냐하면 다 영세. 기문당만 지금 저렇게 직원이 한 열 명 되고 자기 빌딩이고 이렇지, 다른 조그만 책 내는 거, 그건 그냥 사무직원 하나 있고 대게 그래요. 그러니까 인쇄비라도 해라. 그리고 제본 값이라는 게 있어요, 책을 하려면. 그런데 그런 거는 오래 끌면 안 돼. 그러니까 그런 거 해라, 그래서 한 200권씩 팔아주고 그러지. 그런데 또 고맙게요. 사무실에서 또 사주는 곳이 많이 있어요. 공무원들

선물하는데 좋데. 책이라는 게요. 읽어보지 않아도 받는 재미가 있거든~ 책을 읽어보지 않아도. 그러니까 서상우 책이 묵직한데 이만한데, 58,000원짜리 거든. 그런데 그걸 돈으로 주는 것 보다는 책 한 권 딱 주문하는 거니까 선물로. 그 종합책은 거의 다 나갔는데 작년에 찍은 것. 작가가 200부 사는데도 있고 또. 그리고 요전에 왜 목차 말씀을 드렸었는데 다시 돌아가서 그때 왜 내가 에필로그를 '대도무문'이라던지 뭐 이런 거를 제안했었는데 그냥 일반인들을 위해서는 그냥 앞으로의 구상이라든지 뭐 그런 것도 괜찮을 것 같고. 어떠세요? 그때 답을 안 주셨는데.

우. 이걸 넣으시려고요? 선생님?

서. 글쎄, 그래서 사실은 저 양반 때문에 내가 힘을 얻은 것은 저것이 가지고 있는 뜻이 말하자면 자기만 이렇게 노력하고 그러면 거칠게 없다 그런 깊은 뜻을 가지고 있고 그렇기 때문에 에필로그나 프롤로그에 좀 그런 말을 할까 했는데. 독자들이 혹시 오해할까봐. 종교적으로 사람들이 자꾸 몰고 가 거든. '대도무문'이란 것을 불교로 생각한단 말이에요. 자꾸.

전. 선생님, 장 제목 같은 것은 저희들이 한 번 정해서 오히려 선생님께 보여드릴게요.

서. 그러시죠. 그러시면 좋고. 그리고 윤승중 회장 책을 보니까 '논리로 만드는 건축과 건축되는 도시' 뭐 그런 거를 내세웠기 때문에 혹시 서문 그런 거 쓰실 때 필요하시다면 저는 '문화와 종합예술로서 건축, 문화와 접목된 건축, 종합예술로서의 건축' 그것을 좀 강조해주시면 그런 생각이었고. (준비한 자료를 재단에 건네며 마무리) 오늘 이렇게 멀리까지 방문해주셔서 감사합니다.

전. 댁에서 이렇게 마무리를 할 수 있어서 저희도 좋습니다. 그럼 이것으로 서상우 선생님의 구술채록을 마치도록 하겠습니다.

MR L's RESIDENCE, 외부 투시도, 1967. 3. 24

하사장댁, 1층평면도, 1969. 2

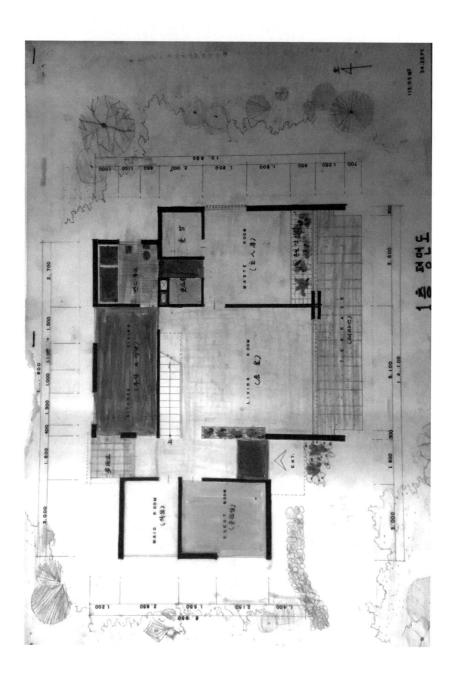

Commercial Hotel, B안 투시도, 1969. 7. 19

Commercial Hotel, E안 외부 투시도,1969. 7. 19

기업은행 대구 대신지점, 외부 투시도, 1969

대왕 상가아파트 신축공사 계획안 (기2), 외부 투시도, 1967. 12

그레이 하운드 부산 터미널, 외부 투시도B안, 1970

C은행 명동지점 계획안 B의 외부 투시도, 1971

〈"B"안 투시도〉

최씨댁, B안 투시도, 1974. 5

ARIRANG PLAZA of Chicago, 1층 평면계획, 1985

과천시 종합회관 신축계획, 1층 평면 스케치 1991.1

강화도 신세농가주택, 평면 초기 스케치, 1996

■ FLOOR PLAN

파주시 교하읍 전원주택/USONIAN HOUSE, 1996.

파주시 교하읍 전원주택, 평면 스케치, 1996

백석 윤세대 농가주택 A-1안, 평면 스케치, 2011.03

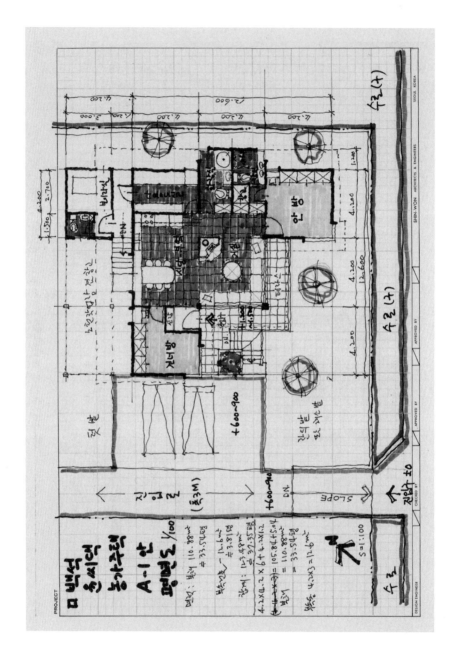

송씨댁 계획안, 조감도와 단면 계획 스케치, 넌도 미상

조각가 김광우 교수 아트리에, 평면 및 입면 스케치, 2013.12

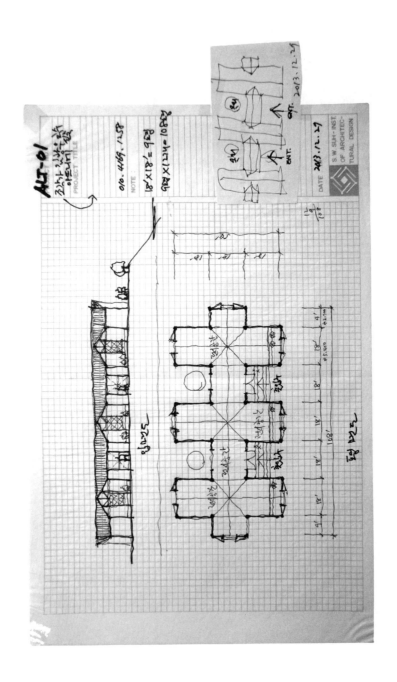

1937	서울 출생

학력

1958	양정고등학교 졸업
1963	홍익대학교 미술학부 건축미술학과 졸업
1968	홍익대학교 대학원 석사학위 취득
1988	홍익대학교 대학원 박사학위 취득

활동 경력

1963–65	엄덕문 건축연구소, 계획담당
1964–74	홍익공업전문대학 부교수
1965–75	동화건축연구소 부소장
1970–현재	대한건축학회 정회원, 한국건축가협회 정회원
1974–76	중앙대학교 예술대학 건축미술학과 조교수
1976–2002	국민대학교 건축대학 교수
1981–82	미국 일리노이 공과대학 건축과 초빙교수
1983	독립기념관, 전쟁기념관, 국립현대미술관, 국립중앙박물관, 경기도박물관 등 자문위원
1987–93	예술의 전당 건립 설계 자문위원
1988–90	국민대학교 조형대학 학장 겸 국민대학교 부설 환경디자인연구소 소장
1989	김수근 문화재단 이사
1993–2005	국립중앙박물관 건립 자문위원회 위원
1995	국립중앙박물관 건립 국제설계경기 기술심사위원장
1997–2004	(사)한국박물관건축학회 회장
1999	천년의 문 설계자문위원
2001–2002	국민대학교 건축대학 학장
2002–현재	국민대학교 명예교수
2004–현재	(사)한국문화공간건축학회 명예회장
2007	안중근 의사 기념관 건립 설계심사위원
2012–2015	국립아시아문화전당 설계 자문위원장
2015	한국의 건축가, 고 박학재 교수 기증유물 전시 자문위원
2016	건축가 정인국 교수 탄생 100주년 기념 전시 준비위원

1963–65	한국조폐공사, 기업은행 본점(엄덕문건축연구소 시절)
1967	제6회 아시아올림픽 경기장 계획 / K.O.C.
	뉴-서울 수퍼마켓, 서울역
	대왕코너, 청량리
1968	숭의여중고교 체육관
	동숭지구 시민아파트
1969	마포보건·복지센터 계획
	명동 La Defense
1970	월남참전기념탑, 부산
	지방검찰청 청사, 서울분원
	국립종합박물관 '실내설계', 경복궁
	합참의장 공관
	울산공업고등학교
	충남공업고등학교
1971	안양공업고등학교
	숭의여자중·고교 설립자 기념강당
1972	디자인 포장센터 부산공장
	국립중앙박물관 전시설계
	어린이대공원 전시 및 공원시설
1974	어린이 대공원 교양관 전시설계, 유강렬 합작
	주택은행 독신자 숙소, 이원택 합작
	중앙대학교 공예관 계획
1975	네덜란드 참전기념탑 골조설계, 조각가 김경승 합작
	전북 공무원 교육원, 나상기 합작
	전남 남원군 청사, 안기태 합작
	서울시립병원, 한용섭 합작
1976	부산여자대학교 캠퍼스 계획
	한일은행 포항지점, 안기태 합작
1977	조흥은행 서울지구 독신자 합숙소
	국민대학교 성곡기념관 계획
	순천향대학 종합계획 및 의과대학
1978	국민대학교 중앙도서관(현 조형대학)
	전북지사공관
	국민대학교 중강당 겸 체육관
1979	한일은행 군산지점, 안기태 합작
	주택은행 안동지점, 안기태 합작
	전북지사 공관
	새마을 교통회관, 박원태 합작
	국민대학교 생활관 및 선수숙소
1980	안동상지전문대학 중앙도서관
	장로교 수송교회
1981	춘천 MBC, 손석진 합작
	올림피아 관광타운 계획
	김기영 교수댁

	국민대학교 3호관(사범대), 박길룡·허범팔 합작
1982	IIT별관 계획
	계명대학교 성서캠퍼스 종합계획
	국민대학교 공학관 증축
1983	목포공관 계획, 문신규 합작
	과천 이사장댁
	프레리 하우스(한국건축가협회 1983년도 베스트7선정 작품)
1984	이효석 기념관 계획
	한국도예문화회관 계획
	황종례 도예연구소 작업장
1985	세브란스병원 환경조성 계획
	박광진 교수 아뜰리에
1986	지례 창작예술센터 종합계획
1987	제30사단 성당
	올림픽성화도착기념 조형물, 조각가 정보원 합작
	호텔 롯데 조형물, 조각가 정관모 합작
1988	국민대학교 성곡도서관(한국건축가협회 작품상 수상)
	남원 한국 콘도
1989	국민대학교 4호관(조형관)
	국민대학교 노천극장
	올림푸스 월드 오피스텔
	삼하리 송선생댁
	일영 전원주택
1990	워싱턴 법주사 및 동양미술학교 계획
	수안보 한국콘도
	광주여자전문대학 종합계획
1991	안성한일레저타운 계획
1992	비봉중·고교 실내체육관 계획
1993	용평 한국콘도
	전주 한사장 전원주택
1994	국민대학교 공대 제2별관 증축 계획
1999	웨스트 프레리 하우스
	대한불교 조계종 청사 신축 계획
2000	경기미술관 기본계획
2001	계명대학 박물관 기본계획, 윤철준 합작

1984. 10	한국건축가협회 작품상 <프레리 하우스>
1994. 10	한국건축가협회 작품상 <성곡도서관>
1995. 12	제9회 예총예술문화상(공로상) 수상
1997. 12	한국실내디자인학회 '97년도 학술상 수상
2001. 04	2001년도 대한건축학회 학술상 수상
2002. 10	국민훈장 녹조근정훈장
2004. 02	한국건축가협회 2003년도 초평건축상
2007. 12	제21회 예총예술문화상 건축부문 대상 수상
2010. 04	2010년도 대한건축학회 특별상, 소우저작상 수상

1995	박물관 / 미술관 건축총서, 기문당
	1권: 현대의 박물관 건축론
	2권: 세계의 박물관 / 미술관
	3권: 한국의 박물관 / 미술관
2002	새로운 뮤지엄 건축, 현대건축사, CA Press
2005	뮤지엄 건축-도시속에 박물관과 미술관, 살림출판사
2009	한국 뮤지엄건축 100년, 이성훈 공저, 기문당
2014	21세기 새로운 뮤지엄건축, 서민우·이성훈 공저
2016	세계조각공원, 서민우 공저, 미세움

목천건축아카이브 한국현대건축의 기록 8
서상우 구술집

채록연구. 전봉희, 우동선, 최원준
진행. 목천건축아카이브
이사장. 김정식
사무국장. 김미현

주소. (03041) 서울시 종로구 사직로 119
전화. (02) 732-1601~3
팩스. (02) 732-1604

홈페이지. http://www.mokchonarch.com
이메일. mokchonarch@mokchonarch.org

초판 1쇄 인쇄 2018년 10월 20일
초판 1쇄 발행 2018년 10월 30일

발행처. 도서출판 마티
출판등록. 2005년 4월 13일
등록번호. 제2005-22호
발행인. 정희경
편집장. 박정현
편집. 서성진
마케팅. 최정이
디자인. 워크룸

주소. 서울시 마포구 동교로12안길 31 2층
(04029)
전화. 02-333-3110
팩스. 02-333-3169
이메일. matibook@naver.com
블로그. blog.naver.com/matibook
트위터. twitter.com/matibook

ISBN 979-11-86000-73-1 (04600)